清华通识文库

音乐剧导论

罗 薇◎著

Introduction to
Musical Theater

清華大学出版社
北 京

内 容 简 介

区别于音乐剧领域常见的史论性或介绍性出版物，《音乐剧导论》是一本针对音乐剧从业者和爱好者的专业理论书籍。目前，国内出版的音乐剧书籍以赏析类为主，大多遵照时间线索，针对不同时期的音乐剧剧目，逐一梳理其时代背景、剧目情节和演出状况等。相比之下，《音乐剧导论》更立足于音乐剧这门特殊舞台表演艺术的专业属性，分别从剧本、台词、歌词、音乐、舞蹈、舞美等艺术元素入手，分章节详细探讨不同艺术板块在音乐剧创作过程中的独特定位及其对音乐剧舞台呈现的重要意义，旨在为读者提供一个更加理性、细致、明晰的观察视角，进而深入感知音乐剧表演艺术独树一帜的美学趣味。

图书在版编目（CIP）数据

音乐剧导论 / 罗薇著.— 北京：清华大学出版社，2023.8
（清华通识文库）
ISBN 978-7-302-63961-9

Ⅰ.①音… Ⅱ.①罗… Ⅲ.①音乐剧—表演艺术 Ⅳ.①J832

中国国家版本馆CIP数据核字（2023）第117020号

责任编辑：商成果
封面设计：北京汉风唐韵文化发展有限公司
责任校对：薄军霞
责任印制：沈 露

出版发行：清华大学出版社
　　　　　网　　　址：http://www.tup.com.cn, http://www.wqbook.com
　　　　　地　　　址：北京清华大学学研大厦A座　　　　邮　　编：100084
　　　　　社 总 机：010-83470000　　　　邮　　购：010-62786544
　　　　　投稿与读者服务：010-62776969, c-service@tup.tsinghua.edu.cn
　　　　　质量反馈：010-62772015, zhiliang@tup.tsinghua.edu.cn
印 装 者：三河市龙大印装有限公司
经　　销：全国新华书店
开　　本：165mm×235mm　　　印　　张：31.75　　　字　　数：364千字
版　　次：2023年8月第1版　　　印　　次：2023年8月第1次印刷
定　　价：148.00元

产品编号：086074-01

前言

　　《音乐剧导论》是为音乐剧从业者和音乐剧爱好者精心打造的一本专业书籍。区别于音乐剧领域常见的史论性或介绍性出版物，本书将视角集中于音乐剧这一独特舞台表演形式的艺术本体，将音乐剧中最核心的艺术元素拆散剥离，分门别类地细致剖析音乐剧中不同艺术板块的创作原则与审美逻辑。

　　本书第一章对音乐剧的基本概念进行简要梳理，并对音乐剧界的重要行业信息予以交代，以便读者对整个音乐剧行业形成初步的认知和宏观的了解。第二章将视角集中于音乐剧的剧本创作，从场景描述和台词文本的角度，着重阐释了剧本对于构建音乐剧叙事框架的重要意义。第三章是对音乐剧歌词创作的细致剖析，从不同音乐剧唱段在戏剧功能上的差异性出发，分别呈现了歌词创作对于音乐剧推动叙事、制造冲突、塑造角色和烘托情感的重要意义。第四章聚焦于音乐剧最核心的音乐板块，既从宏观上审视了音乐剧中海纳百川的多元化音乐风格，也从微观上阐释了不同音乐剧作品的音乐创作在戏剧性上的特殊考量。第五章着重剖析音乐剧的肢体语言，从编舞者的视角展现了音乐剧舞蹈创作独具魅力的艺术追求，并逐一列举音乐剧中常见舞蹈语汇的表现风格和审美特质。第六章从音乐剧两种截然不同的商业模式入手，分别阐述了

大剧场和小剧场音乐剧作品在舞美设计上的创作出发点和设计思路。

希望这本《音乐剧导论》可以为音乐剧观众和对音乐剧感兴趣的读者提供一个更加理性、细致、明晰的观察视角，在具体作品的细致分析过程中真实感知音乐剧表演艺术独树一帜的美学趣味。

作者 罗薇

2023 年 7 月

目录

第一章

综述

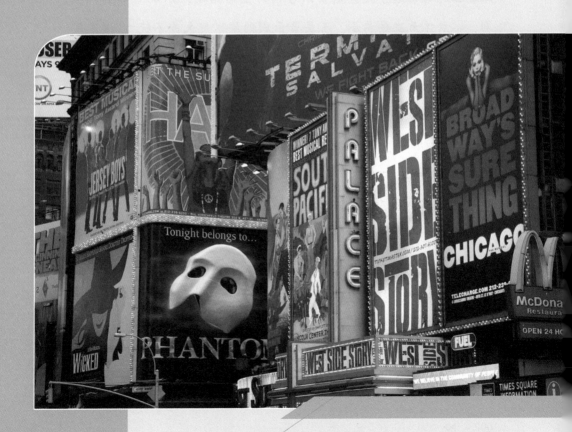

第一节
音乐剧的概念与艺术元素

　　音乐剧（Musical Theater）是一种高度综合性的舞台表演艺术，以其独特的表达方式区别于以台词为主的话剧、以歌唱为主的歌剧、以肢体为主的舞剧。有关音乐剧的学术定义并不统一，《不列颠百科全书》（*Encyclopedia Britannica*）对音乐剧的定义是"音乐剧是一种戏剧表演形式，具有激发情感和娱乐观众的特性，在简单而又与众不同的情节框架中，融合音乐、舞蹈与对白"。《新格罗夫音乐与音乐家大辞典》（*The New Grove Dictionary of Music and Musicians*）将音乐剧解释为"20世纪盛行于西方的一种剧场表演艺术，多采用流行音乐曲风，是戏剧框架中音乐与舞蹈元素的舞台融合"。维基百科（Wikipedia）对音乐剧的界定是"一种结合歌曲、对白、表演和舞蹈的戏剧艺术形式，通过文本、音乐、肢体和舞台技术的完整融合来实现戏剧叙事与情感表达"。总体而言，音乐剧是戏剧、音乐、舞蹈的三元同体，在遵循戏剧原则的基础上，将剧本、音乐、舞蹈、舞美等艺术元素有机整合，从而实现一种具有高度整合性的多元化戏剧表现形式

（见图 1-1）。纵观音乐剧成型至今的百年历程，不同时期音乐剧所呈现出的艺术特质，归根结底都是通过这些艺术元素之间的整合渗透予以具体呈现的。

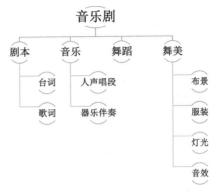

图 1-1　音乐剧结构简图

一、剧本

剧本乃"一剧之根"，是音乐剧创作之树的核心根基，通过描绘戏剧事件和勾勒戏剧角色，为音乐、舞蹈与舞美等艺术元素提供戏剧线索和创作依据。在确保戏剧目的与戏剧意义的前提下，剧本为音乐剧创作勾勒出最重要的戏剧框架。相较于文学作品或影视剧，音乐剧的舞台时间相对有限（一般时长约 2 小时），因此要尽可能在剧本中浓缩故事情节并锐化戏剧冲突，从而实现最大层次的戏剧张力。编剧家是音乐剧创作团队的灵魂，成功的剧本创作必然是从戏剧叙事出发，并同时关注音乐风格、肢体呈现与舞美设计，从而推动音乐剧中不同艺术元素之间的完美融合。

与同样关注剧本创作的话剧相比，台词并非音乐剧创作最核心的表达方式。在话剧文本中，无论是戏剧人物的内心对白，还是角色之间的戏剧对话，台词通常是最能彰显话剧创作文学性与艺术性的重要标尺。然而，音乐剧的剧本创作却相对弱化了台词的分量，部分音乐剧依然保留着戏剧人物之间的对话，而部分音乐剧则完全剔除对白，采用"通唱"（sung-through）的方式，即从头唱到尾，

几乎没有台词与念白。从某种意义上来说，音乐剧用唱段替代了话剧中最常见的表达方式，将戏剧文本付诸人声与器乐的完美配合，从而打造出话剧台词无法替代的叙事美感，这一点将在第二章中详细展开分析。

二、歌词

歌词乃"一剧之干"，是音乐剧创作之树的主体躯干，通过戏剧人物的唱段予以呈现，是戏剧、文学、音乐的联姻。音乐剧中的歌词创作不同于流行单曲，它必须兼备戏剧性与音乐性。首先，音乐剧中的歌词创作深深植根于剧本，须从剧目的时代背景出发，结合剧情发展、人物身份、角色性格等，在一定戏剧情境中具体呈现。音乐剧在剧本创作阶段，通常会对剧中的唱段总数、不同唱段出现的时间点，以及各唱段的戏剧功能作出明确定义。从剧本的戏剧诉求出发，音乐剧唱段可以划分为不同类型，比如：着重交代戏剧事件或故事背景的叙事唱段（Narrative Song），或着重塑造戏剧人物并勾勒其性格特质的角色唱段（Character Song），或着重剖析人物内心世界并推动戏剧冲突的动机唱段（Wish Song），以及着重渲染戏剧情绪并铺垫情感高潮的抒情唱段（Emotional Song）等。音乐剧中的歌词创作必须紧密贴合每首唱段的不同戏剧功能，其终极目的是通过戏剧角色之口传达出台词之外的戏剧信息。

其次，音乐剧中的歌词创作必须付诸人声旋律，在具备文学性、戏剧性的同时，还须充分考虑音乐的旋律走向、节奏分布和风格气质等。从这一点上说，歌词如同一座嫁接语言艺术与听觉艺术的桥

梁。一方面，虽然音乐本身也具备表达情感、推动叙事的艺术能力，但歌词能让音乐表达更加具象化，使相对抽象的听觉艺术变得更直观生动、易于捕捉；另一方面，歌词创作必须完美融会于音乐剧的唱段旋律，人声的高低起伏、呼吸断句、韵律快慢，势必影响到歌词的韵脚走势与起承转合等。因此，一部成功音乐剧的歌词创作，一定是在遵循剧本原则的前提下，在唱段音乐的整体框架中，运用特定的文学手法，完成文学与音乐之间的艺术碰撞与完美融合。关于音乐剧的歌词，将在第三章中详细展开分析。

三、音乐

音乐乃"一剧之果"，是音乐剧创作之树的属性特质，也是音乐剧区别于以话剧为代表的其他舞台表演艺术的主要呈现方式。一部弱化叙事、淡化舞蹈、简化舞美的舞台作品，依然有可能被定义为音乐剧。然而，一段失去音乐的舞台呈现则完全丢失了音乐剧的基本属性，从而彻底丧失成为音乐剧作品的可能。

音乐剧中的音乐创作主要包含两大板块——唱段旋律（score）与配器音乐（orchestration）。其中，唱段旋律付诸人声并配以歌词，由剧中角色独自演唱或协作完成，相当于话剧中的独白或对话；配器音乐则付诸现场乐队，由乐器组完成，主要用作人声伴奏或舞蹈等戏剧情境中的配乐。相较于独自成篇的流行单曲，唱段中的音乐创作除了考量旋律、和声等基本音乐属性，还须兼顾剧本对于唱段的戏剧诉求。音乐剧作品中不同唱段在戏剧功能上存在差异，这也直接体现为截然不同的音乐风格。比如，情感类唱段多采用旋律悠

长、节奏缓慢的抒情曲风，而戏剧类唱段则更倾向于节奏变换、音高跳跃的热烈曲风等，这一点将在第四章中详细展开分析。

与同样关注配器音乐的舞剧相比，音乐剧中的器乐创作更依托于剧本和歌词。首先，音乐剧中的配器须充分考虑人声的属性与特质，尤其是唱段中的配器，必须与人声旋律交相呼应，赋予相对单薄的人声更厚重的戏剧表现力，从而在人声与器乐完美融合中实现丰富而立体的情感表达；其次，音乐剧中的配器还须忠实于剧本的戏剧诉求，尤其是在唱段之外的其他戏剧场景（如对话、舞段等）中。不同乐器之间的音响叠加或音色组合，必须服务于整部作品的核心戏剧主题，通过多维度的听觉呈现，赋予肢体、服化道等视觉元素更强烈的舞台感染力，从而打造出剧场空间里独具魅力的戏剧体验。

此外，与同样关注唱段音乐的歌剧相比，音乐剧唱段的音乐风格呈现出更多的可能性。古典艺术的高贵血统，让美声唱法成为主导歌剧的发声原则。因此，歌剧唱段在唱法上相对统一，不能因为戏剧人物的身份或性格差异而随意更改其音乐属性。这就意味着，无论是风流倜傥的王公贵族，还是狡黠多谋的游侠乞丐，歌剧中的戏剧人物只能采用"美声"这种特定的演唱风格。歌剧演员不能因为剧中人物的角色差异而肆意切换不同的发声方式，而观众也很难单纯从发声法上区分出歌剧角色的身份与性格。从某种意义上来说，美声唱法不仅是歌剧演员必须遵循的发声方式，更是全世界歌剧迷钟情于这种传统舞台表演艺术的重要理由。相比之下，流行通俗化的市场定位，让音乐剧的音乐风格更加海纳百川，几乎囊括了所有音乐风格的可能性。从美声到爵士、从流行到摇滚、从民谣到说唱，

不同音乐风格都有可能成为音乐剧的表达元素。无论是《芝加哥》[①]中热烈性感的爵士乐，还是《女巫前传》[②]中朗朗上口的流行曲风，或是《曾经》[③]里清新淡雅的凯尔特民族音乐，抑或是《汉密尔顿》[④]贯穿始终的激情说唱，这些风格迥异、个性鲜明的不同音乐类型，共同打造出音乐剧这种极具艺术融合性与审美多元化的舞台表演艺术形式。

[①] 音乐剧《芝加哥》（Chicago），由弗雷德·埃布（Fred Ebb）和鲍勃·福斯（Bob Fosse）联合编剧，弗雷德·埃布作词，约翰·坎德（John Kander）谱曲，1975年6月3日入驻纽约46街剧院（46th Street Theatre，后更名为理查德·罗杰斯剧院，1400个座位），1979年4月入驻伦敦剑桥剧院（Cambridge Theatre，1231个座位），首轮演出获10项托尼奖提名（有关音乐剧行业的奖项设置，在本章第二节中将详细介绍），之后多次复排并重新入驻纽约百老汇和伦敦西区，并先后荣获15个复排类音乐剧奖项。

[②] 音乐剧《女巫前传》（Wicked），由温妮·霍尔兹曼（Winnie Holzman）编剧，斯蒂芬·施瓦茨（Stephen Schwartz）谱曲兼作词，2003年10月30日入驻纽约格什温剧院（Gershwin Theatre，1933个座位），2006年9月27日入驻伦敦阿波罗·维多利亚剧院（Apollo Victoria Theatre，2328个座位），首轮演出一举拿下2004年的3项托尼奖、7项戏剧课桌奖、4项外戏剧评论圈奖、戏剧联盟"最佳音乐剧奖"，以及2005年的格莱美最佳音乐剧专辑奖等。

[③] 音乐剧《曾经》（Once），由恩达·沃尔什（Enda Walsh）编剧、格伦·汉萨德（Glen Hansard）与马尔科塔·伊尔格洛娃（Markéta Irglová）联合作词兼谱曲，2012年3月18日入驻纽约伯纳德·雅各布斯剧院（Bernard B. Jacobs Theatre，1078个座位），2013年4月9日入驻伦敦凤凰剧院（Phoenix Theatre，1012个座位），首轮演出一举拿下2012年的8项托尼奖、4项戏剧课桌奖，2013年的格莱美最佳音乐剧专辑奖，以及2014年的2项奥利弗奖等。

[④] 音乐剧《汉密尔顿》（Hamilton），由林-曼努尔·米兰达（Lin-Manuel Miranda）兼任编剧/作词/谱曲，2015年2月17日首演于纽约外百老汇公共剧院（The Public Theater）下属的纽曼剧场（Newman Theater，299个座位），同年8月6日入驻纽约理查德·罗杰斯剧院（Richard Rodgers Theatre），2017年12月21日入驻伦敦维多利亚宫剧院（Victoria Palace Theatre，1602个座位），首轮演出一举拿下2016年的普利策戏剧奖、11项托尼奖、2项戏剧联盟奖、格莱美最佳音乐剧专辑奖，以及2018年的7项奥利弗奖等。

四、舞蹈

舞蹈乃"一剧之叶"，是音乐剧创作之树生命养料的重要源泉，为偏重文学的剧本创作和偏重听觉的音乐创作渲染出最灵动的舞台呈现。音乐剧舞蹈创作的核心诉求主要体现在：(1)"借舞抒情"，通过舞者的肢体动作在幅度、力度、速度等方面的变化，勾勒出戏剧人物微妙细腻的内心情感，进而传达歌词或对白无法承载的戏剧潜意；(2)"凭舞塑人"，借助舞者个性化的肢体动作与风格化的舞蹈语汇，塑造出一个个性格鲜明、形象生动的戏剧人物；(3)"以舞叙事"，通过精心设计的舞蹈编排串联起不同场景中的戏剧事件，最终架构起整部音乐剧更加流畅有序、层次分明的叙事结构。

与同样关注肢体动作的舞剧相比，音乐剧中的舞蹈更依托于戏剧故事，在角色塑造和情感表达的过程中，呈现出更加强烈的叙事诉求和戏剧属性。与此同时，舞剧通常专注于特定类型的舞蹈种类，如芭蕾舞剧、现代舞剧、民族舞剧等，在编舞素材上侧重某类风格鲜明的舞蹈语汇，旨在展现不同舞种之间相对独立的审美特质。相比之下，音乐剧中的舞蹈风格则更加兼容并蓄、开放多元。从不同剧目的时代背景、角色塑造与风格定位出发，编舞师可以在一部音乐剧中融会芭蕾舞、爵士舞、踢踏舞、现代舞、民族舞等多种截然不同的舞蹈风格，并在作曲家与舞者的通力合作下，共同携手打造出音乐剧舞台上独具魅力的视觉呈现，这一点将在第五章中详细展开分析。

五、舞美

舞美乃"一剧之花",是音乐剧创作之树绚烂奢华的生命绽放。失去舞美的音乐剧舞台犹如没有色彩的黑白视界,虽然依然可以完成音乐与舞蹈的叙事功能,却失去了精彩纷呈的视觉幻象,让音乐剧的剧场美学大打折扣。

舞美并非音乐剧独有的艺术元素,而是舞台表演艺术中除戏剧文本和舞台表演之外几乎所有造型元素的统称。舞美是实现音乐剧表演现场最佳视听效果的重要保障,其创作环节主要包括布景设计(scenic design)、灯光设计(lighting design)、服装设计(costume design)、音效设计(sound design)等。舞美的重要性,在偏重商业效应的巨型音乐剧[①]中体现得尤为明显。为了打造如梦如幻的音乐剧舞台并为观众带来更加身临其境的剧场感受,音乐剧制作团队往往在舞美设计上不惜重金。无论是音乐剧《剧院魅影》[②]中奢华精致、

① 维基百科定义:巨型音乐剧(Mega-Musical),也称为奇幻秀(spectacle show)或华丽表演(extravaganza),类似于电影制作中的"商业大片",以巨额商业利润为创作出发点,往往采用通俗易懂的情节设计、悦耳动听的音乐语言以及恢宏奢华的舞台设计,并利用高科技舞台手段激发音乐剧舞台上的无尽想象潜能。

② 音乐剧《剧院魅影》(*The Phantom of the Opera*),由理查德·斯蒂尔戈(Richard Stilgoe)和安德鲁·劳埃德·韦伯(Andrew Lloyd Webber)联合编剧,查尔斯·哈特(Charles Hart)作词,安德鲁·劳埃德·韦伯谱曲,1986年10月9日入驻伦敦女王陛下剧院(Her Majesty's Theatre,1216个座位),1988年1月26日入驻纽约美琪大剧院(Majestic Theatre,1645个座位),首轮演出一举拿下1986年的2项奥利弗奖,以及1988年的7项托尼奖、7项戏剧课桌奖、5项外戏剧评论圈奖等。

巨大璀璨的水晶吊灯，还是音乐剧《西贡小姐》[①]中腾空而起、震耳欲聋的直升机，舞美造就了音乐剧舞台上一个个堪称完美的视觉奇迹，成就了音乐剧历史中一部部经久不衰的舞台典范，这一点将在第六章中详细展开分析。

【小结】

总体而言，音乐剧的五大艺术元素既相互独立，又彼此支撑并相互渗透。它们共同构建起音乐剧的情节叙事与人物塑造，并在不断滋生的戏剧冲突中完成戏剧主题的最终传达。纵观音乐剧的百年发展历程，无论是强调戏剧整合的古典时代，还是追求戏剧解构的先锋时代，音乐剧五大艺术元素在百年间完成了一个"碰撞、共融、整合、离析、重组"的发展历程。本书的叙述视角也将紧紧围绕音乐剧的五大艺术元素，分章节逐一探讨它们在音乐剧创作过程中的独特定位及其对于音乐剧风格定位的重要意义，旨在为音乐剧观众提供一个更加理性而明晰的审美视角，进而全面细致地感受音乐剧这种独特舞台表演艺术独树一帜的美学趣味。

[①] 音乐剧《西贡小姐》(*Miss Saigon*)，由克劳德-米歇尔·勋伯格 (Claude-Michel Schönberg) 和阿兰·布比尔 (Alain Boublil) 联合编剧，小理查德·马尔特比 (Richard Maltby Jr.) 和阿兰·布比尔联合作词，克劳德-米歇尔·勋伯格谱曲，1989 年 9 月 20 日入驻伦敦德鲁里巷皇家剧院 (Theatre Royal, Drury Lane, 1996 个座位)，1991 年 4 月 11 日入驻百老汇大剧院 (Broadway Theatre, 1761 个座位)，首轮演出一举拿下 1990 年的 2 项奥利弗奖，以及 1991 年的 3 项托尼奖、4 项戏剧课桌奖等。

第二节
音乐剧的重要行业信息

一、音乐剧制作中心

目前，全球的音乐剧行业以英语制作为主[①]，其中被公认为最具影响力的两个行业翘楚分别是位于美国纽约的百老汇剧院区（Broadway Theater District）和位于英国伦敦的西区剧院区（West End Theatre District）。在这两个地区制作出品并正式公演的音乐剧作品，不仅代表着当今全球音乐剧创作的最高艺术水准，也引领着其他地域音乐剧制作的潮流与趋势。

1. 百老汇剧院区

一百多年前，美国纽约曼哈顿区的百老汇大道见证了音乐剧这门独特舞台表演艺术的诞生。百老汇，英文名 Broadway（也译为宽街），是曼哈顿一条贯穿南北的街道，南起曼哈顿最南端的炮台公园，北至与曼哈顿北面相接的布朗克斯区，全长 24 千米，途经多

① 鉴于篇幅和语种所限，本书的内容将集中于英语音乐剧作品，而不涉及法语、德语等其他语种的音乐剧舞台作品。

个曼哈顿最主要的交通枢纽和繁华闹市区。其中，位于42街[①]与百老汇大道交会点的时报广场（Times Square），位处曼哈顿最核心地段且交通便利，逐步发展出纽约演出场所分布最密集的剧院区（见图1-2）。这个围绕时报广场逐渐蔓延出去的曼哈顿剧院区，不仅成为孕育音乐剧诞生的孵化地，而且至今依然代表着全世界音乐剧制作的最高水准和最新动态。正因如此，"百老汇"这个称呼，对于全

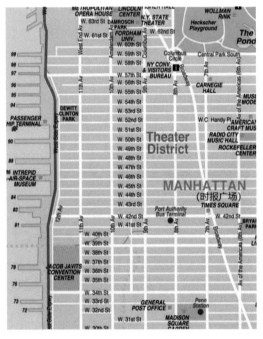

图 1-2　纽约曼哈顿百老汇剧院区示意图

图片来源：pinterest 网站

① 纽约曼哈顿的街道分布非常规整，南北走向多称为大道（Avenue），由东向西依次以数字命名；而东西走向多称为街（Street），由南向北依次以数字命名。由于曼哈顿相对狭长的地形，一般将曼哈顿14街以南的区域统称为"下城"（Lower Manhattan，或 Downtown），将14至59街的中间区域统称为"中城"（Midtown Manhattan），而将59街往北的区域统称为"上城"（Upper Manhattan，或 Uptown）。百老汇剧院主要集中于中城，而外百老汇和外外百老汇剧院则更多汇集于中下城或更外围的区域。

世界音乐剧爱好者而言，已不仅只是一条街道的名称，更是幻化为音乐剧这种独特舞台表演艺术形式的代名词。

音乐剧行业发展至今，纽约上演音乐剧的场所已不再局限于最初的时报广场，而是南北延伸、东西扩展并逐渐蔓延至整个曼哈顿的中城和下城区域。按照地理位置、场馆设施、市场定位、剧目风格等，纽约上演音乐剧的剧院大致可以划分为三种类型。

（1）百老汇剧院（Broadway Theater）

百老汇剧院主要特指散布于时报广场周边的 41 所大型剧院[①]，剧院容量大多为千人以上，以上演商业化市场定位的音乐剧作品为主。比如，坐落于 42 街与第七 / 八大道交会处的新阿姆斯特丹剧院（New Amsterdam Theatre，见图 1-3），修建于 1903 年，可容纳观众 1747 人[②]。从曾经红极一时的《齐格菲尔德富丽秀》[③]到如今夜夜欢歌的《阿拉丁》[④]，新阿姆斯特丹剧院已见证了一百多年间百老汇音乐剧的

[①] 此外还包括位于曼哈顿上城区林肯中心（Lincoln Center）的维维安·博蒙特剧院（Vivian Beaumont Theater，1080 个座位）。

[②] 百老汇剧院和伦敦西区剧院的座位容量，会因为承载剧目的需求而出现细微变化。本书列出的各剧院容量，主要参考 2023 年 5 月百老汇数据库（https://www.ibdb.com）和维基百科给出的数据资料。

[③] 《齐格菲尔德富丽秀》是 20 世纪前 30 年间风靡全美的系列舞台作品，由百老汇大亨弗洛伦茨·爱德华·齐格菲尔德（Florenz Edward Ziegfeld）倾情打造，代表着当时百老汇舞台制作最奢华耀眼的范式，对其后音乐剧的诞生起到不容忽视的推动作用。

[④] 音乐剧《阿拉丁》（Aladdin），改编自 1992 年迪士尼同名卡通电影，由查德·贝格林（Chad Beguelin）编剧，艾伦·门肯（Alan Menken）谱曲，霍华德·阿什曼（Howard Ashman）与蒂姆·赖斯（Tim Rice）联合作词，2014 年 3 月 20 日入驻纽约新阿姆斯特丹剧院，2016 年 6 月 15 日入驻伦敦爱德华王子剧院（Prince Edward Theatre，1727 个座位），首轮演出荣获 2014 年的托尼奖和戏剧课桌奖各一项。

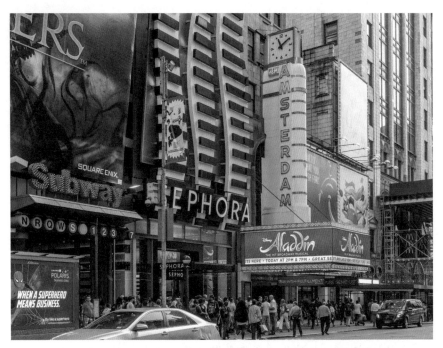

图 1-3　2019 年 7 月正上演着音乐剧《阿拉丁》的
纽约新阿姆斯特丹剧院外观
图片来源：维基百科

发展、繁荣、兴衰与风格变迁。同样，位于 44 街与第七/八大道交会处的美琪大剧院(见图 1-4)，修建于 1927 年。自 1988 年 1 月 26 日《剧院魅影》正式入驻美琪大剧院以来，截至本书截稿的 2023 年 4 月底，美琪大剧院已见证该剧连续上演 35 年共 13 981 场的百老汇最长演出纪录①。

　　剧院场馆大小不仅决定了其上演音乐剧剧目的规模，而且还最

① 通常而言，纽约百老汇和伦敦西区上演的音乐剧作品，往往会先安排一段时间不对公众正式售票的预演（preview），旨在让创作团队和专业评论人对作品进行最后的调整与完善。本书提供的演出数据，均为音乐剧作品正式售票的开演时间（opening date）。

图 1-4　上演音乐剧《剧院魅影》时的纽约美琪大剧院内景
图片来源：pinterest 网站

终定义了这些剧目的市场定位、审美导向和艺术特征。千人以上的座位容量以及大剧院昂贵的运营成本，都决定了能够长期上演于时报广场附近大剧院的音乐剧，往往是耗费巨资、宏大制作、偏重视听、老少咸宜的商业性剧目。这些音乐剧会成立专门的剧目班底，从前期的剧本 / 歌词 / 音乐 / 编舞等创作，到导演与舞美团队的组建，再到挑选演员并完成排练，再到轮番试演与修改，经历千锤百炼之后方能最终在位于百老汇核心地段的大剧场闪亮登场。即便是在百老汇这般已拥有成熟音乐剧产业链的行业领地，一部优质大型音乐剧的制作全过程通常也须耗时数年（甚至数十年），这导致了音乐剧令人瞠目的高额制作成本。自剧组成立之日起，所有的创作耗费、人员成本、排练场租、舞美道具、剧院租金、广告宣传等，累积起整部音乐剧庞大的资金预算。按非官方公布的粗略统计，目前一部

典型百老汇商业音乐剧的制作成本约 1000 万美元，而某些偏重于华丽炫目舞美效果的音乐剧制作成本甚至可以高达 7000 多万美元。不难想象，如此巨额的资金投入，必然决定了"盈利性"成为百老汇商业音乐剧在艺术定位上的基本出发点。

首先，商业性音乐剧的剧本大多改编自观众耳熟能详的经典小说或电影，故事情节曲折动人却通俗易懂，观众观赏过程中基本没有语言或剧情门槛。以百老汇大剧院曾经上演过的商业音乐剧为例：部分剧本改编自家喻户晓的童话故事或卡通作品，如音乐剧《灰姑娘》①《蜘蛛侠》②《狮子王》③ 等，其主要目标人群是以家庭为单位的音乐剧观众（尤其适合带儿童的家庭）；部分剧本改编自经典电影作品，

① 音乐剧《灰姑娘》（*Cinderella*），由理查德·罗杰斯（Richard Rodgers）谱曲，小奥斯卡·汉默斯坦（Oscar Hammerstein Ⅱ）编剧 / 作词，最初是为电视台创作的音乐剧作品，1957 年 3 月 31 日首播于哥伦比亚广播公司，后被制作为音乐剧舞台版上演于世界各地。最近一次《灰姑娘》百老汇复排版于 2013 年 3 月 3 日入驻百老汇大剧院，并荣获 2013 年的 1 项托尼奖、3 项戏剧课桌奖、1 项外戏剧评论圈奖等。

② 音乐剧《蜘蛛侠》（*Spider-Man, Turn Off the Dark*），创作灵感基于漫威宇宙系列（Marvel Comics）中的经典同名卡通人物，由朱莉·泰莫（Julie Taymor）、格伦·伯格（Glen Berger）、罗伯托·阿吉雷 - 萨卡萨（Roberto Aguirre-Sacasa）联合编剧，保罗·大卫·休森（Paul David Hewson）、大卫·豪厄尔·埃文斯（David Howell Evans）联合谱曲兼作词，2011 年 6 月 14 日入驻纽约快活林剧院（Foxwoods Theatre，1622 个座位），首轮演出获 2012 年的 2 项外戏剧评论圈奖。

③ 音乐剧《狮子王》（*The Lion King*），改编自 1994 年迪士尼同名卡通电影，由埃尔顿·约翰（Elton John）谱曲，蒂姆·赖斯作词，罗杰·阿勒斯（Roger Allers）和艾琳·梅奇（Irene Mecchi）联合编剧，1997 年 11 月 13 日入驻纽约新阿姆斯特丹剧院，1999 年 10 月 19 日入驻伦敦兰心剧院（Lyceum Theatre，2100 个座位），首轮演出获 1998 年的 6 项托尼奖、8 项戏剧课桌奖等，以及 1999 年的 2 项奥利弗奖。

如音乐剧《报童》①《大鱼》② 等，其目标人群以成人观众为主（尤其是电影爱好者），其电影原型的观众影响力也成为这些音乐剧作品的票房潜能；部分剧本改编自经典戏剧作品，其目标人群以戏剧爱好者为主，如音乐剧《芝加哥》的创作灵感来自美国戏剧家莫琳·达拉斯·沃特金斯（Maurine Dallas Watkins，1896—1969）创作于1926年的同名话剧，音乐剧《俄克拉何马》③ 的创作灵感来自美国戏剧家林恩·里格斯（Lynn Riggs，1899—1954）创作于1931年的戏剧作品《绽放的紫丁花》（Green Grow The Lilacs）等。从经典文学、影视或卡通作品中获取创作灵感的创作模式，在百老汇商业音乐剧领域非常普遍。一方面，它可以借助这些经典原著已具备一定观众知名度的优势，让音乐剧作品的市场推广更加事半功倍、行之有效；另一方面，这样的创作思路也可以尽量弱化音乐剧中的地域文化差异，让来自世界各地、不同语言、不同种族、不同文化背景的音乐剧观众，都能够相对顺畅地读懂音乐剧舞台上正在发生的戏剧故事，进而实现商业音乐剧观剧群体的市场最大化。

① 音乐剧《报童》（Newsies），改编自1992年的同名电影，由哈维·菲尔斯坦（Harvey Fierstein）编剧，杰克·费尔德曼（Jack Feldman）作词，艾伦·门肯（Alan Menken）谱曲，2012年3月29日入驻纽约尼德兰德剧院（Nederlander Theatre，1235个座位），首轮演出获2012年的2项托尼奖、2项戏剧课桌奖等。
② 音乐剧《大鱼》（Big Fish），改编自2003年的同名电影，由约翰·奥古斯特（John August）编剧，安德鲁·里帕（Andrew Lippa）作词兼谱曲，2013年10月6日入驻纽约尼尔西蒙剧院（Neil Simon Theatre，1467个座位），2017年11月入驻伦敦别宫剧院（The Other Palace，312个座位），首轮演出获吉米最佳男女主角奖。
③ 音乐剧《俄克拉何马》（Oklahoma），由理查德·罗杰斯谱曲，小奥斯卡·汉默斯坦编剧兼作词，1943年3月31日入驻纽约圣詹姆斯剧院（St. James Theatre，1709个座位），1947年4月30日入驻伦敦德鲁里巷皇家剧院。该剧堪称音乐剧舞台最经典的作品之一，曾多次复排并重新上演于纽约百老汇和伦敦西区，先后荣获17项复排类音乐剧奖。

　　其次，商业性音乐剧常常偏向于数量庞大的演员阵容，在舞美效果上不惜重金，运用恢宏壮观的舞台布景、考究精良的音响设备、奢华绚丽的服装道具，甚至动用高科技的现代化舞台手段，只为实现最炫目多姿、引人入胜的现场舞台效果。以音乐剧《蜘蛛侠》为例，为了呈现蜘蛛侠在摩天大厦间飞檐走壁、自由驰骋的舞台视觉效果，该剧在舞美设计的空间调度上做足文章，不仅利用起降装备灵活拆分并自由升降整个舞台平面，而且还利用高空吊索让蜘蛛侠直接"飞"进观众席（见图1-5），配合让人惊心动魄的灯光设计与音场效果，其现场视听感堪比影院大屏幕。

图 1-5　音乐剧《蜘蛛侠》舞台上身吊威亚的蜘蛛侠造型

图片来源：variety 网站

　　再次，商业性音乐剧的唱段旋律往往朗朗上口、优美动人，每部作品通常会酝酿出几首经典传唱的热门音乐剧唱段，如音乐剧《剧

院魅影》中的唱段《夜之乐章》（*The Music of the Night*）、音乐剧《女巫前传》中的唱段《抵抗引力》（*Defying Gravity*）、音乐剧《汉密尔顿》中的唱段《心满意足》（*Satisfied*）等。这些音乐剧唱段不仅在音乐剧爱好者中具有极高传唱度，而且还常常荣登流行音乐榜单，甚至成为蝉联榜单首位的热门单曲，这都归因于商业音乐剧偏向世俗流行化音乐曲风的创作思路。音乐剧中单首唱段的广为流传，一方面可以为音乐剧市场推广提供强有力保障，让所有音乐爱好者都有可能成为剧目的潜在观众群；另一方面也有利于剧目上演之后的正式唱片发行，以周边产品的方式进一步提升音乐剧的演出收益。

　　最后，商业性音乐剧均采用驻场演出的形式，一旦剧组与某家剧院签订演出协议，便立即根据演出需要将剧场改造为最能够彰显剧目特性的舞台效果。长期签约并锁定同一家剧院，不仅可以让音乐剧团队最大化地利用前期在剧场中的舞美投入，减少因频繁更换剧场而带来的不必要舞台拆装成本，而且还可以利用带有地标性质的剧场氛围，为酝酿音乐剧良好的市场口碑助力。百老汇舞台上曾经涌现出很多部获得极大商业成功的经典剧目，一再刷新百老汇音乐剧的最长驻场演出纪录。截至 2023 年 4 月底，百老汇剧院上演时长[①]名列前三的音乐剧作品分别为：第一名《剧院魅影》，1988 年 1 月 26 日正式入驻美琪大剧院（1645 个座位），已在百老汇连续上演了 35 年共 13 981 场，仅百老汇票房收益已累计超过 13.3 亿美元；第二名《芝加哥》（复排版），1996 年 11 月 14 日正式入驻理查德·罗

① 本书中关于百老汇演出纪录的数据来源于维基百科，统计时间均至 2023 年 4 月底。

杰斯剧院（1400个座位）[①]，已在百老汇连续上演27年共10 345场，仅百老汇票房收益已累计超过7.2亿美元；第三名《狮子王》，1997年11月13日正式入驻新阿姆斯特丹剧院（1747个座位）[②]，已在百老汇连续上演26年共9961场，仅百老汇票房收益已累计超过18.1亿美元。由此可见，在前期投入完成、演员班底固定的情况下，演出场次越多，也就意味着越丰厚的音乐剧商业利润和演出回报。而当一部音乐剧作品的演出收益不再足以支撑其高昂的百老汇大剧场开支时，剧组便会转战其他国家及城市，并通过其巡演版将剧目传播给全球更广泛的音乐剧人群。以音乐剧《狮子王》为例，除了在纽约百老汇与伦敦西区驻场演出，该剧不仅巡演于英美其他城市，而且还远渡加拿大、墨西哥、爱尔兰、德国、荷兰、法国、西班牙、瑞士、澳大利亚、南非、中国、日本、韩国等诸多国家和地区，堪称音乐剧舞台上最具国际影响力的商业作品之一。

（2）外百老汇剧院（Off-Broadway Theater）

除时报广场周边的百老汇大剧院，曼哈顿相对外围的区域还散落着一些100～500个座位容量的中小型剧院，一般统称为外百老汇剧院。这些剧院大多修建于20世纪50年代以后，剧院结构精简小巧，装饰风格简约朴素，演出成本相对较小，更加适合一些非商

[①] 音乐剧《芝加哥》1996年百老汇复排版先后在三家百老汇剧院驻场演出，分别为：1996年11月14日至1997年2月9日驻场理查德·罗杰斯剧院，1997年2月11日至2003年1月26日驻场舒伯特剧院（Shubert Theatre，1460个座位），2003年1月29日至今驻场大使剧院（Ambassador Theatre，1125个座位）。

[②] 音乐剧《狮子王》先后在两家百老汇剧院驻场演出，1997年11月13日至2006年6月4日驻场新阿姆斯特丹剧院，2006年6月13日至今驻场明斯科夫剧院（Minskoff Theatre，1710个座位）。

业性或风格更具实验性的音乐剧作品。其中最具代表性的当属位于曼哈顿下城区拉斐特街（Lafayette Street）的公共剧院（见图1-6）。

图 1-6　纽约公共剧院外观

图片来源：维基百科

公共剧院建成于1954年，由美国著名戏剧制作人／导演约瑟夫·帕普（Joseph Papp）一手打造。公共剧院采用了外百老汇典型的剧院村模式，同一栋建筑物里同时运营着五个独立小剧场，分别为纽曼剧场（Newman Theater，299个座位）、安斯帕赫剧场（Anspacher Theater，275个座位）、马丁森剧场（Martinson Theater，199个座位）、卢埃斯特剧场（LuEsther Theater，160个座位）、施娃剧场（Shiva Theater，99个座位），其中纽曼剧场、安斯帕赫剧场、卢埃斯特剧场的座位图如图1-7所示。公共剧院上演过的舞台作品一共获得过54项托尼奖、152项奥比奖、42项戏剧课桌奖和5项普利策奖[1]，这里也成为不少百老汇大剧场热门音乐剧的孵化地。从公共剧院走出去的很多原本小规模的音乐剧作品，后来都

———————————

① 数据来源：维基百科。

被进一步制作为更大投资的商业剧目，比如之前提到的音乐剧《毛发》《汉密尔顿》以及之后章节将着重分析的音乐剧《歌舞线上》[①] 等。

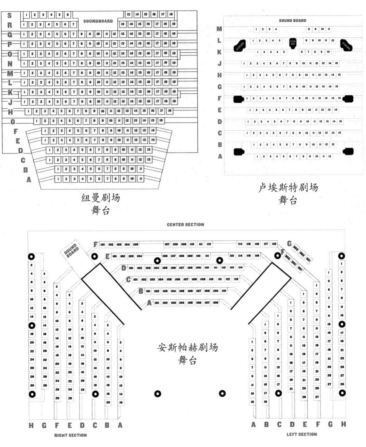

图 1-7　纽约公共剧院里纽曼剧场、卢埃斯特剧
场和安斯帕赫剧场的座位示意图

图片来源：公共剧院官方网站

① 音乐剧《歌舞线上》(*A Chorus Line*)，由小詹姆斯·柯克伍德 (James Kirkwood Jr.) 和尼古拉斯·但丁 (Nicholas Dante) 联合编剧，爱德华·克莱班 (Edward Kleban) 作词，马文·哈姆利施 (Marvin Hamlisch) 谱曲，1975 年 4 月 15 日首演于外百老汇公共剧院的纽曼剧场，同年 7 月 25 日入驻百老汇舒伯特剧院，次年入驻伦敦德鲁里巷皇家剧院，首轮演出荣获 1976 年的 9 项托尼奖、8 项戏剧课桌奖、奥利弗"最佳音乐剧奖"以及普利策戏剧奖等。

　　剧院村模式在外百老汇很常见，比如位于曼哈顿第八大道、49街与50街之间的新世界剧院（New World Stages）。该剧院建成于2004年，旗下运营着五个独立小剧场，分别以数字顺序编号：1号舞台（499个座位）、2号舞台（350个座位）、3号舞台（499个座位）、4号舞台（350个座位）和5号舞台（199个座位）[1]。新世界剧院的五个小剧场每晚分别上演着风格迥异的不同舞台作品，其中同样不乏很多音乐剧业内的口碑佳作，如音乐剧《Q大道》[2]《希德姐妹帮》[3]《圣坛五人组》[4]《赤裸》[5]等；再如，位于曼哈顿下城西37街450号的巴里什尼科夫艺术中心（Baryshnikov Arts Center，俗称37艺术剧院），建成于2005年，由美国编舞大师/舞蹈家巴里什尼

[1] 数据来源：维基百科。

[2] 音乐剧《Q大道》（Avenue Q），由杰夫·惠蒂（Jeff Whitty）编剧，罗伯特·洛佩兹（Robert Lopez）和杰夫·马克思（Jeff Marx）联合谱曲兼作词，2003年首演于外百老汇葡萄园剧场（Vineyard Theatre，132个座位），2003年7月31日入驻百老汇约翰·金剧院（John Golden Theatre，805个座位），首轮演出荣获2004年的3项托尼奖、2项戏剧世界奖等。该剧2006年入驻伦敦诺埃尔·考沃德剧院（Noël Coward Theatre，960个座位），2009年10月9日开始入驻外百老汇新世界剧院3号舞台，并在那里驻场演出近十年（至2019年5月26日）。

[3] 音乐剧《希德姐妹帮》（Heathers: The Musical），改编自1988年的同名电影，由劳伦斯·奥基夫（Laurence O'Keefe）和凯文·墨菲（Kevin Murphy）联合编剧兼作词与谱曲，2014年3月31日至8月4日驻场外百老汇新世界剧院1号舞台，2018年6月9日亮相伦敦别宫剧院，首轮演出获2019年2项剧迷奖。

[4] 音乐剧《圣坛五人组》（Altar Boyz），由凯文·德尔·阿吉拉（Kevin Del Aguila）编剧，加里·阿德勒（Gary Adler）和迈克尔·帕特里克·沃克（Michael Patrick Walker）联合谱曲兼作词，2005年3月1日至2010年1月10日驻场外百老汇新世界剧院4号舞台，先后荣获外戏剧评论圈"最佳外百老汇音乐剧奖"、露西尔·洛特尔"最佳编舞奖"和戏剧世界"最佳新人奖"。

[5] 音乐剧《赤裸》（Bare: The Musical），由乔恩·哈特米尔（Jon Hartmere）编剧兼作词，达蒙·英特拉巴托罗（Damon Intrabartolo）谱曲，2012年12月9日至2013年2月3日驻场外百老汇新世界剧院4号舞台。

科夫 (Mikhail Nikolayevich Baryshnikov) 一手打造。巴里什尼科夫艺术中心一共划分为几个容量不等的演出区域,其中包括238个座位的杰罗姆·罗宾斯剧场 (Jerome Robbins Theater,见图1-8) 和136个座位的霍华德·吉尔曼表演空间 (Howard Gilman Performance Space),以及四个不设固定座位的演出或排练空间——鲁道夫·纽瑞耶夫工作室 (Rudolf Nureyev Studio)、丹尼·凯伊和西尔维娅·芬·凯工作室 (Danny Kaye & Sylvia Fine Kaye Studio)、约翰·凯奇和默斯·坎宁安工作室 (John Cage & Merce Cunningham Studio)、克里斯蒂娜·斯特纳工作室 (Christina Sterner Studio)。从巴里什尼科夫艺术中心腾跃起

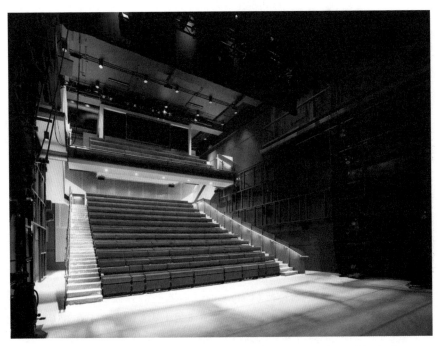

图 1-8　巴里什尼科夫艺术中心下属的杰罗姆·罗宾斯剧场内景
图片来源:巴里什尼科夫艺术中心官方网站

飞并最终亮相百老汇的热门音乐剧也不乏少数，如音乐剧《费拉》①《身在高地》②等。

相较于百老汇商业音乐剧的"大制作、大手笔"，外百老汇音乐剧显得更加清新淡雅、精巧别致。如果说巨额的制作与运营成本迫使百老汇商业音乐剧无法回避商业性与盈利化的命题，那么，相对小额的资金投入则赋予外百老汇音乐剧更自由的创作空间，为更具开创性的舞台手法提供了更多的艺术可能性。

首先，外百老汇音乐剧的剧本更多源自原创或改编自相对小众但艺术格调颇高的文学作品。比如，从外百老汇葡萄园剧院走出去的原创音乐剧《Q 大道》，剧本由美国年轻剧作家杰夫·惠蒂一手打磨。该剧融入了儿童玩偶剧的表演形式，但在剧本构思上又呈现出高度成人化的讽刺调侃与荒诞戏谑，整部作品的台词风格妙趣横生、睿智幽默。《Q 大道》捧走了 2004 年托尼奖最重量级的 3 个音乐剧奖项——最佳音乐剧、最佳剧本、最佳词曲，这无疑是音乐剧专业领域对于这部小众音乐剧精湛戏剧文本与优异音乐创作的充分肯定和高度认可。

① 音乐剧《费拉》(Fela!)，尼日利亚歌手费拉·库蒂 (Fela Kuti) 的传记音乐剧，由比尔·琼斯 (Bill T. Jones) 和吉姆·刘易斯 (Jim Lewis) 联合编剧，2008 年 9 月 4 日首演于外百老汇 37 艺术剧院，2009 年 11 月 23 日入驻百老汇尤金奥尼尔剧院，2010 年 11 月 16 日入驻伦敦国家大剧院 (National Theatre) 下属的奥利维尔剧场 (Olivier Theatre, 1160 个座位)，首轮演出荣获 2010 年的 3 项托尼奖。

② 音乐剧《身在高地》(In the Heights)，由奎拉·阿莱格里亚·胡德斯 (Quiara Alegría Hudes) 编剧，林 - 曼努尔·米兰达作词兼谱曲，2007 年 2 月 8 日上演于外百老汇 37 艺术剧院，2008 年 3 月 9 日入驻百老汇理查德·罗杰斯剧院，2015 年 10 月 3 日入驻伦敦国王十字剧院 (King's Cross theatre, 994 个座位)，首轮演出荣获 2007 年的 2 项戏剧课桌奖，2008 年的 4 项托尼奖和格莱美最佳音乐剧专辑奖，以及 2016 年的 3 项奥利弗奖等。

其次，外百老汇音乐剧的舞台设置往往趋于简约抽象，布景道具朴素写意，演员与乐队阵容更加精简。以外百老汇音乐剧经典《异想天开》^①为例，该剧 1960 年正式亮相于外百老汇的沙利文街剧场，并于此后连续上演了 42 年共 17 162 场，创造了整个音乐剧史上所有公开上演剧目的最高演出场次纪录。《异想天开》被誉为音乐剧领域室内微缩版的"罗密欧与朱丽叶"，是一部典型的小剧场作品，全剧仅出现八位演员（其中一位无台词）、两件主奏乐器（钢琴与竖琴）、一块布帘、一个木台、几把椅子以及一件行李箱便可全部容纳的若干小道具^②。《异想天开》的演出舞台仅为一个数平方米的小木台，道具布景极其简约却又充满想象力。一块布帘、几把椅子、若干手持小道具，便将剧本中"隔着篱笆墙的两个小家庭"勾勒得活灵活现，这一点与中国传统京剧中高度写意化的舞台布景颇有几分神似。然而，简化处理的视觉布景，意味着对演员表演功底更严峻的考验，因为现场观众的所有注意力必然更汇聚于演员的舞台表演。严格意义上讲，《异想天开》中没有绝对的主角，除了担任道具任务的默声演员，其他七位演员的角色戏份相对平均，每一位演员的舞台表演都举足

① 音乐剧《异想天开》(*The Fantasticks*)，由哈维·施密特（Harvey Schmidt）谱曲，汤姆·琼斯（Tom Jones）编剧兼作词，1960 年 5 月 3 日入驻外百老汇沙利文街剧场（Sullivan Street Playhouse，153 个座位），荣获 1991 年托尼奖组委会特别颁发的"卓越戏剧奖"。该剧先后经历了三次伦敦西区复排，并于 2006 年再次重返外百老汇且连续上演至 2017 年 6 月 4 日。如今，《异想天开》已成为全世界制作覆盖面最广的一部音乐剧作品。至 2010 年，该剧已在全美 50 个州的 3000 余城镇以及全球 67 个国家 / 地区上演，先后产生了一万多个不同的舞台版本，堪称音乐剧历史上难以复制的制作奇迹。

② 在当年百老汇每部音乐剧平均舞美制作成本约 25 万美元的情况下，《异想天开》全剧仅花费了 900 美元的布景费和 541 美元的服装费，却让最初的投资者获得了 240 倍的资金回报率，堪称音乐剧历史上难以复制的商业奇迹。

轻重。由于沙利文街剧场是观众容量仅100多人的小剧场,每位观众都可以清晰地观察到舞台上的每个角落,并捕捉到每位演员最细微的语调变化和神态表情。因此,剧中每一位演员的个人表演能力和舞台掌控力,都直接决定了整部剧目的舞台呈现效果以及观众的最终观剧体验。由此可见,和百老汇商业音乐剧中常见的"明星制、主角化"相比,外百老汇音乐剧演员之间更多的是一种"平等合作、相互扶持"的工作关系。外百老汇舞台上每一位演员的个性化表演,都有可能成为一部外百老汇音乐剧作品舞台呈现中浓墨重彩的一笔。

再次,外百老汇音乐剧作品的音乐风格相对更加多样化,且很少采用大型的乐队配器。较低的制作成本缓冲了票房上的压力,外百老汇音乐剧的音乐创作无须刻意迎合普罗大众的审美口味,可以融入更丰富的音乐元素,在表现手段上也趋向多元化。比如,《异想天开》整场演出的伴奏和背景音乐基本由一架钢琴和一架竖琴来完成[①],但这丝毫不妨碍整部音乐剧作品音乐风格上的多样化和

图 1-9 《异想天开》1960 年外百老汇
首演版演员合影
图片来源:纽约时报官方网站

舞台声效的生动度。此外,外百老汇还孕育出诸多音乐风格千姿百

① 《异想天开》1960 年外百老汇首演版由贝弗利·曼(Beverly Mann)担任竖琴,朱利安·斯坦(Julian Stein)担任钢琴、编曲与音乐指导。

态的音乐剧作品，如激情摇滚乐风的音乐剧《毛发》①《租》②《春之觉醒》③等，酷炫说唱乐风的音乐剧《身在高地》《汉密尔顿》等，妖娆爵士乐风的音乐剧《冥界》④等。正是外百老汇相对宽松的戏剧环境，让更加多元化音乐风格的音乐剧作品浮出水面，为更大型的音乐剧制作提供了富饶生命力的艺术土壤，最终为百老汇孕育出商业性与艺术性兼备的音乐剧佳作。

① 音乐剧《毛发》(*Hair*)，由杰罗姆·拉格尼（Gerome Ragni）和詹姆斯·拉多（James Rado）联合编剧兼作词，高尔特·麦克德莫特（Galt MacDermot）谱曲，1967年首演于外百老汇公共剧院下属的安斯帕赫剧场，1968年4月29日入驻百老汇比尔特莫尔剧院（Biltmore Theatre，650个座位），1968年9月27日入驻伦敦沙夫茨伯里剧院（Shaftesbury Theatre，1416个座位），首轮演出荣获1969年格莱美最佳音乐剧专辑奖等。

② 音乐剧《租》(*Rent*)，由乔纳森·拉尔森（Jonathan Larson）一人兼任编剧/作词/谱曲，1993年首演于外百老汇的纽约戏剧工作坊（New York Theatre Workshop，198个座位），1996年4月29日入驻百老汇纽约尼德兰德剧院，1998年5月12日正式上演于伦敦沙夫茨伯里剧院，首轮演出斩获1996年的4项托尼奖、6项戏剧课桌奖、2项戏剧世界奖以及一尊普利策戏剧奖等。该剧2011年7月14日至2012年9月9日重新制作并上演于外百老汇新世界剧院1号舞台。

③ 音乐剧《春之觉醒》(*Spring Awakening*)，由史蒂文·萨特（Steven Sater）编剧兼作词，邓肯·谢克（Duncan Sheik）谱曲，2006年5月19日首演于外百老汇大西洋戏剧公司剧院（Atlantic Theater Company，199个座位），2006年12月10日入驻百老汇尤金奥尼尔剧院（Eugene O'Neill Theater，1066个座位），2009年1月23日入驻伦敦抒情剧院（Lyric Theater，550个座位），首轮演出荣获2007年的8项托尼奖、4项戏剧课桌奖、3项外戏剧评论圈奖、2项戏剧联盟奖、2项露西尔·洛特尔奖、1项戏剧世界奖、1项纽约戏剧评论圈奖、1项奥比奖，2008年格莱美最佳音乐剧专辑奖，以及2010年的4项奥利弗奖等。

④ 音乐剧《冥界》(*Hadestown*)，由安娜伊斯·米切尔（Anaïs Mitchell）一人兼任编剧/作词/谱曲，2016年5月6日首演于外百老汇纽约戏剧工作坊，2018年11月2日入驻伦敦国家大剧院下属的奥利维尔剧场，2019年4月17日入驻百老汇沃尔特·克尔剧院（Walter Kerr Theatre，945个座位），首轮演出荣获2019年的8项托尼奖、6项外戏剧评论圈奖、4项戏剧课桌奖、1项赤塔·里维拉编舞奖、1项戏剧联盟奖，以及2020年格莱美最佳音乐剧专辑奖等。

（3）外外百老汇剧场（Off-off-Broadway Theater）

除了外百老汇剧场，纽约曼哈顿更加外围的区域还散布着一些百座以下、体量更小的微型实验剧场，一般统称为外外百老汇剧场。它们主要集中在曼哈顿最南端以华盛顿广场公园（Washington Square Park）为核心的曼哈顿下城区，东西方向蔓延至整个格林威治村（Greenwich Village）和大东村（East Village）。外外百老汇剧场大多修建于 20 世纪 60 年代以后，通常仅可容纳不到百人的观众群体，剧院装饰相对简洁前卫，有些并未设置严格意义上的舞台，仅仅用可移动的折叠座椅围置出一块相对空旷的演出区域，有些甚至模糊了剧场中的表演区域与观众区域。虽然外外百老汇剧场的演出硬件与百老汇剧院不可相提并论，却是孕育先锋戏剧作品的最佳文化领地，为百老汇主流音乐剧提供着源源不断的创作灵感和表演思路，并为探索整个戏剧表演行业的未来发展提供了诸多可能性。

首先，外外百老汇剧场的演出形式极为多元化，艺术理念整体超前，艺术手法具有很强的先锋性或实验性。一些外外百老汇的舞台作品甚至没有出现严格意义上的"剧本、歌词、音乐"等艺术元素，很难遵照传统意义上的音乐剧标准予以评判或衡量。比如，1994 年上演于纽约奥芬剧院的肢体戏剧[①]作品《踩》[②]（见图 1-10），整场演出

① 肢体戏剧（Physical Theatre），是一种通过肢体动作完成叙事的舞台艺术形式。演出中，表演者通过不同体态、姿势、动作、表情等完成故事传达，而非依赖于戏剧文本和语言表达。

② 《踩》（Stomp）最初酝酿于 20 世纪 80 年代早期的爱丁堡戏剧节，1991 年夏天首次入驻爱丁堡会议室演出厅（Assembly Rooms，788 个座位），1994 年 2 月入驻纽约奥芬剧院（Orpheum Theatre，299 个座位），2002 年 9 月入驻伦敦西区综艺秀剧院（Vaudeville Theatre，690 个座位），先后获得 1 项奥比奖和 1 项戏剧课桌奖。

没有出现传统意义上的台词和唱段，却将音乐中的"节奏"元素挖掘到淋漓尽致。演出中，表演者借助各种日常生活用品或城市垃圾道具，配以戏剧加工化的肢体动作和诙谐幽默的情节设计，营造出充满想象力、妙趣横生的舞台表演效果。

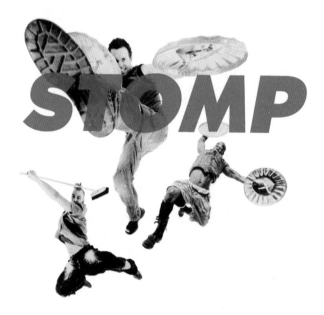

图 1-10 《踩》纽约版演出海报
图片来源:《踩》演出官方网站

其次，外外百老汇剧场的演出形式往往突破传统意义上的舞台限制，甚至完全消除了表演区域与观赏区域的严格划分，呈现出颇具想象力和挑战性的舞台设计感。比如，2007年上演于纽约达里尔·罗斯剧院（Daryl Roth Theatre）的《极限震撼》（*Fuerza Bruta*），几乎是对传统剧场演出模式的颠覆。达里尔·罗斯剧院翻建于一座旧式银行建筑，改造之后不设固定观众席位（可容纳约300个座席或500个站席）。《极限震撼》的舞台设计者充分利用了

这座旧式建筑的挑空高度，将整个"舞台"搬到半空中，观众站立于舞台之下并抬头仰望（见图1-11）。

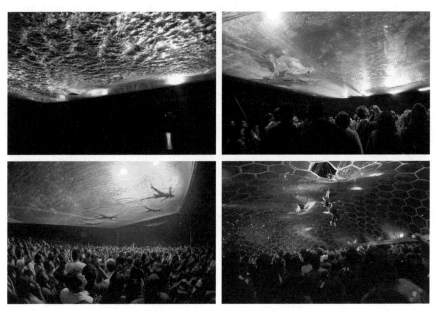

图1-11 《极限震撼》演出现场的悬挂舞台

图片来源：Tripadvisor、timeout、纽约时报等网站

演出中，屋顶出现一个悬置的巨大透明可升降水池，演员们在这个悬挂半空的透明水池里尽情扭动身躯。配合着炫目变幻的灯光映射，透明水池底部呈现出各种奇妙的肢体造型，宛如母体里孕育的神秘生命。此外，《极限震撼》舞台布景还使用了T型台、高空吊索等装置，每次场景切换都需要观众配合着在场地里移动位置，以便调整出适当的演出空间，确保下一个舞台布景的延展和演出的顺利进行。正因如此，现场观众的肢体、声响、情绪等反应，也在不经意间成为整场演出中不容忽视的板块。《极限震撼》对于常规表演空间的突破，显然打破了"演员主动表演、观众被动观赏"的传统

戏剧模式，极大增强了演员与观众之间的互动与合作，让剧场表演变成一种群体性的艺术表达。

总而言之，无论是大剧院的主流商业音乐剧，还是小剧场更具实验性的小众音乐剧，百老汇这片方寸区域，已经成为世界范围内音乐剧最高制作水准和演出水平的代名词。现如今，无论是何地域出品的音乐剧作品，依然将能否顺利亮相百老汇作为衡量其专业度和商业性的重要标尺。业内一般将百老汇或外百老汇剧院上演的所有音乐剧作品统称为"百老汇音乐剧"（Broadway Musicals）。值得一提的是，除了由美国本土音乐剧团队创作并制作完成的作品，"百老汇音乐剧"还包含着出品于其他地区（尤其是伦敦西区）且由百老汇团队重新制作的音乐剧作品。以 2022 年为例，百老汇重新制作的非本土音乐剧作品有上演于伦特 - 芳坦剧院的《蒂娜》[1]、上演于布鲁克斯·阿特金森剧院的《六位皇后》[2] 等。这些音乐剧作品虽引进自其他地域，却经过了百老汇导演、演员及舞美团队的重新制作，一定程度上也折射出百老汇音乐剧的整体艺术品位与舞台风格。除

[1] 音乐剧《蒂娜》（*Tina: The Tina Turner Musical*）是美国音乐人蒂娜·特纳（Tina Turner）的传记音乐剧，由卡托瑞·霍尔（Katori Hall）、弗兰克·凯特拉尔（Frank Ketelaar）、基斯·普林斯（Kees Prins）联合编剧，2018 年 4 月 17 日入驻伦敦奥德维奇剧院（Aldwych Theatre，1200 个座位），并于次年 11 月 7 日驻场百老汇伦特 - 芳坦剧院（Lunt-Fontanne Theatre，1519 个座位），首轮演出获 2019 年奥利弗"最佳男主角奖"，以及 2020 年的托尼"最佳女主角奖"、2 项戏剧课桌奖等。

[2] 音乐剧《六位皇后》（*Six*），由托比·马洛（Toby Marlow）和露西·莫斯（Lucy Moss）联合编剧 / 谱曲 / 作词，2017 年最早入驻于爱丁堡艺穗节（Edinburgh Festival Fringe），2019 年 1 月 17 日入驻伦敦艺术剧院（Arts Theatre，350 个座位），2021 年 10 月 3 日入驻百老汇布鲁克斯·阿特金森剧院（Brooks Atkinson Theatre，1094 个座位），首轮演出获 2022 年的 2 项托尼奖、4 项戏剧课桌奖、3 项外戏剧评论圈奖等。

此之外，每年演出季同时上演的"百老汇音乐剧"中，仅部分作品是诞生不久的年度新作品，还有部分作品是对传统音乐剧经典的重新复排。以 2022 年为例，在百老汇上演的复排音乐剧有上演于大使剧院的音乐剧《芝加哥》、上演于奥古斯特·威尔逊剧院的音乐剧《滑稽女郎》[1]，以及上演于伯纳德·雅各布斯剧院的音乐剧《伙伴们》[2] 等。

2. 伦敦西区剧院区

另一个可以与纽约百老汇齐名的世界级音乐剧制作中心，非英国伦敦西区莫属，这二者无疑代表着当下英语世界音乐剧商业制作的最高水准。伦敦西区剧院区位于伦敦城的西侧，主要包括南起斯特兰德道(Strand)、北至牛津街(Oxford Street)、西起摄政街(Regent Street)、东至国王路（Kingsway）的城市街区。伦敦西区剧院区内坐落着 39 座由伦敦剧院协会（The Society of London Theatre，SOLT）经营管理的优质剧院，其中包括伦敦历史最悠久、修建于 1663 年的德鲁里巷皇家剧院。以 2022 年 10 月为例，伦敦西区有

[1] 音乐剧《滑稽女郎》(*Funny Girl*)，由伊莎贝尔·伦纳特（Isobel Lennart）编剧，朱尔·斯泰恩（Jule Styne）谱曲，鲍勃·美林（Bob Merrill）作词，1964 年 3 月 26 日入驻百老汇冬季花园剧院（Winter Garden Theatre，1526 个座位），1966 年 4 月 13 日入驻伦敦爱德华王子剧院。该剧最新一轮百老汇复排版 2022 年 4 月 24 日上演于纽约奥古斯特·威尔逊剧院（August Wilson Theatre，1228 个座位）。

[2] 音乐剧《伙伴们》(*Company*)，由乔治·弗斯（George Furth）编剧，斯蒂芬·桑坦（Stephen Sondheim）谱曲兼作词，1970 年 4 月 26 日入驻百老汇阿尔文剧院（Alvin Theatre，后更名为尼尔西蒙剧院），并于 1972 年 1 月 18 日入驻伦敦女王陛下剧院，首轮演出荣获 1971 年的 6 项托尼奖、5 项戏剧课桌奖、1 项戏剧世界奖等。该剧最新一轮百老汇复排版 2021 年 12 月 9 日上演于纽约伯纳德·雅各布斯剧院（Bernard B. Jacobs Theatre，1078 个座位）。

23 家剧院上演着音乐剧作品，这其中约半数由伦敦西区自主制作，比如上演于女王陛下剧院的音乐剧《剧院魅影》、上演于桑坦剧院（Sondheim Theatre，1074 个座位）的音乐剧《悲惨世界》①、上演于诺维洛剧院（Novello Theatre，1146 个座位）的音乐剧《妈妈咪呀》②、上演于剑桥剧院的音乐剧《玛蒂尔达》③ 等。与此同时，伦敦西区正在上演的约半数音乐剧作品则来自百老汇（同样由伦敦西区音乐剧团队重新制作）。比如，上演于剧场剧院（Playhouse Theatre，550 个座位）的音乐剧《酒馆》④、上演于阿波罗·维多利亚剧院的音乐剧

① 音乐剧《悲惨世界》（*Les Misérables*），由克劳德 - 米歇尔·勋伯格和阿兰·布比尔联合编剧，克劳德谱曲，阿兰和让 - 马克·纳特尔（Jean-Marc Natel）联合创作法语词，赫伯特·克雷茨默（Herbert Kretzmer）创作英文词，1985 年 10 月 8 日入驻伦敦巴比肯剧院（Barbican Theatre，1156 个座位），1987 年 3 月 12 日入驻百老汇大剧院，首轮演出荣获 1985 年奥利弗"最佳女主角奖"，以及 1987 年的 8 项托尼奖、5 项戏剧课桌奖等。

② 音乐剧《妈妈咪呀》（*Mamma Mia!*），由凯瑟琳·约翰逊（Catherine Johnson）编剧，本尼·安德森（Benny Andersson）和比约恩·乌尔瓦乌斯（Björn Ulvaeus）联合作词兼谱曲，1999 年 4 月 6 日入驻伦敦爱德华王子剧院，2001 年 10 月 18 日入驻百老汇冬季花园剧院，首轮演出获 2000 年奥利弗"最佳女配角奖"。

③ 音乐剧《玛蒂尔达》（*Matilda the Musical*），改编自英国作家罗尔德·达尔（Roald Dahl）出版于 1988 年的同名儿童小说，由丹尼斯·凯利（Dennis Kelly）编剧，提姆·明钦（Tim Minchin）作词兼谱曲，2011 年 11 月 24 日入驻伦敦剑桥剧院，2013 年 4 月 11 日入驻百老汇舒伯特剧院，首轮演出获 2011 年的英国戏剧评论圈"最佳音乐剧奖"、2012 年的 7 项奥利弗奖，以及 2013 年的 5 项托尼奖、5 项戏剧课桌奖、2 项外戏剧评论圈奖、1 项戏剧世界奖、纽约戏剧评论圈"最佳音乐剧奖"等。

④ 音乐剧《酒馆》（*Cabaret*），由乔·马斯特洛夫（Joe Masteroff）编剧，约翰·坎德（John Kander）谱曲，弗雷德·艾伯（Fred Ebb）作词，1966 年 11 月 20 日入驻百老汇布罗德赫斯特剧院（Broadhurst Theatre，1186 个座位），1968 年 2 月 28 日入驻伦敦皇宫剧院（Palace Theatre，1400 个座位），首轮演出荣获 1967 年的 8 项托尼奖、纽约戏剧评论圈"最佳音乐剧奖"、外戏剧评论圈"最佳音乐剧奖"等。该剧分别于 1986 年、1993 年、2006 年、2012 年和 2021 年重新制作并再现于伦敦西区，先后斩获 27 项复排类音乐剧奖项。

《女巫前传》、上演于维多利亚宫剧院的音乐剧《汉密尔顿》、上演于威尔士亲王剧院的音乐剧《摩门经》①、上演于兰心剧院的音乐剧《狮子王》、上演于凤凰剧院的音乐剧《来自远方》②等。

不难看出，百老汇与伦敦西区已经在音乐剧行业建立起一个市场互利、人才互益的行业关联体系，共同构筑起音乐剧产业的全球影响力，携手推动着全球音乐剧行业的整体商业收益。纵观整个音乐剧发展历程，几乎所有历久弥新的音乐剧佳作都曾经先后亮相并长期驻演于纽约百老汇和伦敦西区剧场。从某种意义上来说，是否能够同步上演于纽约百老汇和伦敦西区，已经成为衡量音乐剧作品专业水准、业内口碑以及商业成绩的重要标志。因此，赢得百老汇与伦敦西区戏剧评论人的专业首肯，并经受住百老汇与伦敦西区资深音乐剧观众的挑剔评判，也成为所有音乐剧团队认真考量的核心创作思路。值得一提的是，百老汇和伦敦西区作为全球首屈一指的戏剧娱乐中心，对于拉动整个欧美文化消费起到了令人瞩目的作用。根据伦敦剧院协会 2018 年的数据统计，西区剧院此年的观剧人次

① 音乐剧《摩门经》（*The Book of Mormon*），由特雷·帕克（Trey Parker）、罗伯特·洛佩兹（Robert Lopez）与马特·斯通（Matt Stone）三人联合兼任编剧 / 作词 / 谱曲，2011 年 3 月 24 日入驻纽约尤金奥尼尔剧院，2013 年 3 月 21 日入驻伦敦威尔士亲王剧院（Prince of Wales Theatre，1183 个座位），首轮演出荣获 2011 年的 9 项托尼奖、5 项戏剧课桌奖、4 项外戏剧评论圈奖，2012 年格莱美最佳音乐剧专辑奖，以及 2014 年的 4 项奥利弗奖等。

② 音乐剧《来自远方》（*Come from Away*），由艾琳·桑科夫（Irene Sankoff）和大卫·海因（David Hein）联合兼任编剧 / 作词 / 谱曲，2017 年 3 月 12 日入驻纽约杰拉尔德·勋菲尔德剧院（Gerald Schoenfeld Theatre，1079 个座位），2019 年 1 月 30 日入驻伦敦凤凰剧院，首轮演出获 2017 年的托尼"最佳音乐剧导演奖"、3 项戏剧课桌奖、5 项外戏剧评论圈奖，2019 年的 4 项奥利弗奖，以及 2020 年的英国戏剧评论圈"最佳音乐剧奖"等。

超过 1500 万，总票房收益高达 7.6 亿多英镑，这还没包括西区观众因观剧而产生的其他相关消费（如餐饮、住宿、交通或购买戏剧周边产品等）。无论是纽约百老汇还是伦敦西区，都已建立起一套极为成熟的音乐剧产业链。从前期剧目孵化到中期剧目制作，再到后期市场运营，英美音乐剧行业已构建出一个庞大而又完善的商业体系，保障着源源不断优秀音乐剧目的精良制作和优质出品，为带动全世界音乐剧行业的良性发展发挥着不容置疑的领头羊作用。

二、音乐剧权威奖项

音乐剧行业设置的专业评奖覆盖了商业音乐剧、实验音乐剧等不同类型，其中针对英文音乐剧设立且全球公认的权威奖项主要有托尼奖、奥利弗奖和普利策戏剧奖等。

1. 托尼奖（Tony Awards）

托尼奖是安托瓦纳特·佩瑞奖（The Antoinette Perry Award for Excellence in Theatre）的俗称，设置于 1947 年，由美国剧院联盟[①]为纪念百老汇杰出女戏剧家安托瓦纳特·佩瑞（Antoinette Perry，1888—1946）而设立，是美国戏剧界最权威的奖项，象征着美国乃至全球音乐剧领域的最高荣誉。托尼奖每年颁发一次，主要针对当年度在百老汇剧院上演的所有舞台作品，由美国剧院联盟

① 美国剧院联盟（American Theatre Wing），最初由七名女权主义者发起，于 1917 年美国加入"一战"前夕成立，多年来一直致力于以剧院的方式提升人类体验、同理心与文化发展等。（资料来源：https://americantheatrewing.org/about/，访问时间 2023 年 6 月 15 日。）

和纽约百老汇联盟[1]负责组织评选。参评剧目的时间范围由专门的管理委员会（Tony Awards Management Committee）定义，比如2013—2014年演出季的截止时间被定为2014年4月24日，此后上演的剧目只能参与下年度托尼奖的评比。托尼奖的评审过程由行政委员会（Tony Awards Administration Committee）统筹监管，通常由24名成员组成，其中10名来自美国剧院联盟，10名来自百老汇联盟，其余4名分别来自美国剧作家协会[2]、演员权益协会[3]、舞美艺术家联合会[4]、舞台导演与编舞师协会[5]。每年托尼奖的入围剧目名单，由行政委员会任命的评审委员会（Tony Awards Nominating Committee）投票决定。该委员会由约50位戏剧界专业人士组成，采用三年一届的轮换制。评审委员会成员对每年度所有百老汇新上演的作品进行全面考察，并在每年托尼奖选送截止后进行无记名投

[1] 百老汇联盟（The Broadway League），成立于1930年，前身为美国剧院和制片人联盟（League of American Theatres and Producers）以及纽约剧院和制片人联盟（League of New York Theatres and Producers），是百老汇行业的全国贸易协会，成员覆盖纽约和其他250多个北美城市的剧院所有者、剧院运营者、制片人、策划人和经理人，以及剧院行业的商品和服务供应商等。（资料来源：https://www.broadwayleague.com/about/about-us/，访问时间2023年6月15日。）

[2] 美国剧作家协会（The Dramatists Guild of America），成立于1919年，是美国从事戏剧行业的剧作家、曲作家和词作家的工会组织。

[3] 演员权益协会（Actors' Equity Association，AEA），成立于1913年，是美国从事现场戏剧表演工作者的工会组织。这其中不包括无台词或无故事情节的舞台表演（如杂耍、歌舞表演、马戏团等），后者从属于美国综艺艺术家协会（American Guild of Variety Artists，AGVA）。

[4] 舞美艺术家联合会（United Scenic Artists），成立于1897年，是美国从事娱乐/装饰艺术行业的设计师、艺术家和手工艺者的工会组织。

[5] 舞台导演与编舞师协会（Society of Stage Directors and Choreographers，SSDC），成立于1959年，是美国戏剧导演和编舞工作者的工会组织，内容涉及百老汇、外百老汇、全美巡演、美国各地社区/地方剧院/餐厅剧院等演出工作。

票，以此决定出当年每一项托尼奖的最终入围剧目名单。之后，所有入围剧目将在 800 余份投票中决出胜负，而参评者大多来自以上提到的各大戏剧协会和其他一些有影响力的戏剧组织，如戏剧媒体代理人和经理人协会①、美国选角协会（戏剧分会）②等。

目前，托尼奖每年颁发的奖项设定为 26 项，内容涉及话剧和音乐剧两大板块，但两者分开评判、彼此独立。托尼奖设置的评选内容囊括制作、表演、发行等诸多环节，其中涉及音乐剧的常设奖项主要包括最佳音乐剧奖（Best Musical）、最佳音乐剧编剧奖（Best Book of a Musical）、最佳词曲奖（Best Original Score）、最佳音乐剧复排奖（Best Revival of a Musical）、最佳音乐剧男 / 女主角奖（Best Performance by a Leading Actor/Actress in a Musical）、最佳音乐剧男 / 女配角奖（Best Performance by a Featured Actor/Actress in a Musical）、最佳音乐剧布景设计奖（Best Scenic Design in a Musical）、最佳音乐剧服装设计奖（Best Costume Design in a Musical）、最佳音乐剧灯光设计奖（Best Lighting Design in a Musical）、最佳音乐剧音效设计奖（Best Sound Design in a Musical）、最佳音乐剧导演奖（Best Direction of a Musical）、最佳编舞奖（Best Choreography）、最佳配器奖（Best Orchestrations）等。此外，托尼奖还不定期颁发一些特别奖项，比如："托尼地方剧院奖"（Regional Theatre Tony Award），以表彰百老汇之外美国其

① 戏剧媒体代理人和经理人协会（Association of Theatrical Press Agents and Managers, ATPAM），成立于 1928 年，是美国戏剧行业的媒体代理人和经理人的工会组织。

② 美国选角协会（Casting Society of America, CSA），成立于 1982 年，旨在为挑选职业演员确立公认的专业标准。

他地域的剧场为推广舞台表演艺术而作出的不懈努力;"托尼终身成就奖"(Lifetime Achievement Award),以表彰对美国戏剧表演艺术作出卓越贡献的艺术家个人;"伊莎贝尔·史蒂文森奖"(Isabelle Stevenson Award),以表彰为戏剧表演艺术无私奉献大量时间精力的社会团体或慈善机构中的个人等。

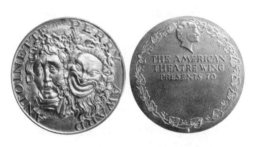

图 1-12 托尼奖奖章正反面,由美国艺术家赫尔曼·罗斯(Herman Rosse)于 1949 年设计

图片来源:托尼奖官方网站

自 1947 年设立至今,托尼奖见证了无数音乐剧作品的舞台辉煌,不断刷新着奖项历史中的各种最佳纪录。比如,音乐剧《制作人》[①]创造了同时囊括 12 项荣誉的托尼奖最高获奖纪录,音乐剧《汉密尔顿》则创造了入围 16 项评比的托尼奖最高提名纪录等。此外,音乐剧领域还有一个不成文的业内惯称——"大六项",特指托尼音乐剧奖项中最有含金量的六个奖项,分别是最佳音乐剧、最佳编剧、最佳词曲、最佳导演、最佳男主角和最佳女主角。纵观托尼奖的历史,

① 音乐剧《制作人》(The Producers),由梅尔·布鲁克斯(Mel Brooks)作词兼谱曲,梅尔和托马斯·米汉(Thomas Meehan)联合编剧,2001 年 4 月 19 日入驻纽约圣詹姆斯剧院,2004 年 11 月 9 日入驻伦敦德鲁里巷皇家剧院,首轮演出获 2001 年的 12 项托尼剧、11 项戏剧课桌奖,2002 年格莱美最佳音乐剧专辑奖,以及 2004 年的 3 项奥利弗奖等。

仅 4 部音乐剧作品曾经囊括"大六项",分别是《南太平洋》①《理发师陶德》②《发胶》③《乐队到访》④。此外,托尼奖历史上个人获奖纪录保持者的音乐剧大师,排名前三位的分别是:美国导演／制作人哈罗德·普林斯(Harold Prince, 1928—2019),一生共获得 21 尊托尼奖杯,其中包括 8 尊"最佳导演"、8 尊"最佳音乐剧"、2 尊"最佳制作人"以及 3 尊托尼特别荣誉奖;美国导演／制作人／编舞师／演员托马斯·詹姆斯·图恩(Thomas James Tune, 1939—),一生共获得 10 尊托尼奖

① 音乐剧《南太平洋》(*South Pacific*),由理查德·罗杰斯谱曲,小奥斯卡·汉默斯坦作词,小奥斯卡和约书亚·洛根(Joshua Logan)联合编剧,1949 年 4 月 7 日入驻百老汇美琪大剧院,1951 年 11 月 1 日入驻伦敦德鲁里巷皇家剧院,首轮演出荣获 1950 年的 10 项托尼奖和普利策戏剧奖,之后多次复排并重新上演于纽约百老汇和伦敦西区,先后斩获 18 项复排类音乐剧奖。

② 音乐剧《理发师陶德》(*Sweeney Todd: The Demon Barber of Fleet Street*),由休·惠勒(Hugh Wheeler)编剧,斯蒂芬·桑坦作词兼谱曲,1979 年 3 月 1 日入驻纽约乌里斯剧院(Uris Theatre,后更名为格什温剧院),1980 年 7 月 2 日入驻伦敦德鲁里巷皇家剧院,首轮演出一举拿下 1979 年的 8 项托尼奖、9 项戏剧课桌奖,以及 1980 年的 2 项奥利弗奖等,之后多次复排并重新上演于纽约百老汇和伦敦西区,先后斩获 15 项复排类音乐剧奖。

③ 音乐剧《发胶》(*Hairspray*),由马克·奥唐奈(Mark O'Donnell)和托马斯·米汉(Thomas Meehan)联合编剧,马克·沙曼(Marc Shaiman)谱曲,马克·沙曼和斯科特·威特曼(Scott Wittman)联合作词,2002 年 8 月 15 日入驻纽约尼尔西蒙剧院,2007 年 10 月 30 日入驻伦敦沙夫茨伯里剧院,首轮演出一举拿下 2003 年的 8 项托尼奖、9 项戏剧课桌奖、2 项戏剧世界奖,以及 2008 年的 4 项奥利弗奖等。

④ 音乐剧《乐队到访》(*The Band's Visit*),由大卫·亚兹别克(David Yazbek)谱曲兼作词,伊塔马尔·摩西(Itamar Moses)编剧,2016 年 12 月 8 日首演于外百老汇大西洋戏剧公司剧院,2017 年 11 月 9 日入驻百老汇埃塞尔·巴里摩尔剧院(Ethel Barrymore Theatre,1096 个座位),首轮演出获 2017 年的 3 项戏剧课桌剧、2 项露西尔·洛特尔奖、2 项外戏剧评论圈奖、2 项奥比奖、纽约戏剧评论圈"最佳音乐剧奖"、1 项戏剧世界奖,2018 年的 10 项托尼奖,以及 2019 年格莱美最佳音乐剧专辑奖等。

杯，其中包括3尊"最佳导演"、4尊"最佳编舞"、1尊"最佳男主角"、1尊"最佳男配角"以及1尊托尼特别荣誉奖；美国词曲作家斯蒂芬·桑坦①，一生共获得8尊托尼奖杯，其中包括6尊"最佳词曲"、1尊"最佳谱曲"、1尊"最佳作词"。

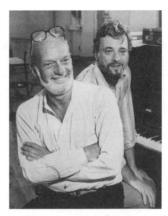

图 1-13　哈罗德·普林斯（左）
与斯蒂芬·桑坦（右）
1981年排练时的合影
图片来源：纽约时报官方网站

2. 奥利弗奖（Olivier Awards）

奥利弗奖全称劳伦斯·奥利弗奖（Laurence Olivier Awards），由伦敦剧院协会设立于1976年，最初命名为西区戏剧协会奖（The Society of West End Theatre Awards），后于1984年正式更名为劳伦斯·奥利弗奖，以示对英国著名演员劳伦斯·科尔·奥利弗（Laurence Kerr Olivier，1907—1989）的敬意。奥利弗奖是英国戏剧界最权威的奖项，也是全球音乐剧界与托尼奖齐名的最重要奖项之一。奥利弗奖每年颁发一次，主要针对本年

图 1-14　奥利弗奖奖杯正面，
由英国雕塑家哈里·弗兰切蒂（Harry Fran-chetti）设计
图片来源：维基百科

① 斯蒂芬·桑坦是20世纪音乐剧领域最具影响力的词曲作家，被誉为"重塑美国音乐剧"的大师以及开创概念音乐剧的鼻祖，一生获得无数奖项荣誉，如：8项托尼奖、1项普利策戏剧奖、8项格莱美奖、1项奥斯卡奖、1尊肯尼迪中心终身成就奖、1枚总统自由勋章等。

度在伦敦西区剧院上演的所有舞台作品，奖项覆盖话剧、音乐剧、舞蹈、歌剧等不同舞台表演领域。

奥利弗奖的奖项设置与托尼奖基本相仿，同样划分为话剧和音乐剧两大板块，但导演、编舞、布景设计、服装设计、灯光设计、音效设计的奖项不分开评比，而是由同年度伦敦西区上演的音乐剧和话剧作品共同参评。奥利弗奖历史中，音乐剧《汉密尔顿》创造了入围 13 项奖项评比的奥利弗奖最高提名纪录（见图 1-15），而三部音乐剧则并列成为奥利弗获奖最高纪录保持者，它们分别是：音乐剧《玛蒂尔达》获得 7 尊 2012 年奥利弗奖——最佳音乐剧新作（Best New Musical）、最佳导演、最佳编舞、最佳男主角、最佳女主角、最佳场景设计、最佳音效设计；音乐剧《汉密尔顿》获得 7 尊 2018 年奥利弗奖——最佳音乐剧新作、杰出音乐成就（Outstanding Achievement in Music）、最佳编舞、最佳男主角、最佳男配角、最佳灯光设计、最佳音效设计；复排版《酒馆》获得 7 尊 2022 年奥利

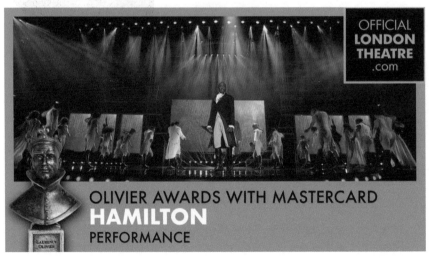

图 1-15　音乐剧《汉密尔顿》在 2018 年奥利弗颁奖晚会上的表演

图片来源：YouTube 网站

弗奖——最佳音乐剧复排、最佳男主角、最佳女主角、最佳男配角、最佳女配角、最佳导演、最佳音效设计。值得一提的是，纵观整个奥利弗奖项历史，获荣誉数量较多的音乐剧作品最初大多出品于百老汇，除了最高获奖纪录保持者的三部音乐剧，还有同时获得 5 尊奥利弗奖的三部复排音乐剧《星期天和乔治同游花园》①《红男绿女》②《她爱我》③，以及同时获得 4 尊奥利弗奖的复排版《玫瑰舞后》④《摩门经》《春之觉醒》等。这侧面反映出百老汇音乐剧创作对于伦敦西区的影响力，也进一步彰显了百老汇在全球音乐剧领域独占鳌头的地位。

① 音乐剧《星期天和乔治同游花园》(Sunday In The Park With George)，由詹姆斯·拉平编剧，斯蒂芬·桑坦谱曲兼作词，1984 年 5 月 2 日入驻百老汇布斯剧院 (Booth Theatre，766 个座位)，1990 年 3 月 15 日入驻伦敦国家剧院，首轮演出荣获 1984 年的 2 项托尼奖、8 项戏剧课桌奖、纽约戏剧评论圈"最佳音乐剧奖"，以及 1985 年的普利策戏剧奖等。

② 音乐剧《红男绿女》(Guys and Dolls)，由弗兰克·洛瑟 (Frank Loesser) 作词兼谱曲，乔·斯沃林 (Jo Swerling) 和安倍·伯罗斯 (Abe Burrows) 联合编剧，1950 年 11 月 24 日入驻百老汇 46 街剧院（现理查德·罗杰斯剧院），1953 年 5 月 28 日入驻伦敦大剧院 (London Coliseum，2359 个座位)，首轮演出荣获 1951 年的 5 项托尼奖。该剧曾多次复排并重新上演于纽约百老汇和伦敦西区，先后斩获 25 项复排类音乐剧奖。

③ 音乐剧《她爱我》(She Loves Me)，由乔·马斯特洛夫 (Joe Masteroff) 编剧，谢尔顿·哈尼克 (Sheldon Harnick) 作词，杰里·博克 (Jerry Bock) 谱曲，1963 年 4 月 23 日入驻纽约尤金奥尼尔剧院，1964 年 4 月 29 日入驻伦敦抒情剧院，首轮演出获 1964 年的托尼最佳音乐剧男配角奖。该剧曾多次复排并重新上演于纽约百老汇和伦敦西区，先后斩获 19 项复排类音乐剧奖。

④ 音乐剧《玫瑰舞后》(Gypsy)，由朱尔·斯泰恩 (Jule Styne) 谱曲，斯蒂芬·桑坦作词，亚瑟·劳伦茨 (Arthur Laurents) 编剧，1959 年 5 月 21 日入驻百老汇大剧院，1973 年 5 月 29 日入驻伦敦皮卡迪利剧院 (Piccadilly Theatre，1232 个座位)，首轮演出荣获 1960 年的格莱美最佳音乐剧专辑奖。该剧曾多次复排并重新上演于纽约百老汇和伦敦西区，先后斩获 28 项复排类音乐剧奖。

3. 普利策戏剧奖（Pulitzer Prize for Drama）

1917 年，普利策奖（Pulitzer Prizes）因美国报业巨头约瑟夫·普利策（Joseph Pulitzer，1847—1911）的遗愿而设立，旨在表彰美国本土新闻、文学、戏剧和音乐等领域的杰出成就。普利策奖由美国哥伦比亚大学管理，每年评比颁发一次，由百余位评委针对入围作品进行投票评比。普利策奖发展至今，其评选制度经历了不断的调整完善，如今已发展为国际范围内新闻业的标杆，被誉为"新闻界的诺贝尔奖"。与此同时，普利策奖的奖项设置也经历了发展与扩充，从最初的新闻奖逐渐蔓延到文学、音乐、戏剧等综合领域。以 2022 年为例，普利策奖设立的奖项主要涉及四大门类共 23 个，其中包括：

十五项"新闻类"奖项，分别是公共服务奖（Public Service，1917—）、突发新闻报道奖（Breaking News Reporting，1998—）、调查性报道奖（Investigative Reporting，1985—）、释义性新闻奖（Explanatory Reporting，1998—）、本地报道奖（Local Reporting，1948—1952、2007—）、国家报道奖（National Reporting，1948—）、国际报道奖（International Reporting，1948—）、专题写作奖（Feature Writing，1979—）、新闻评论奖（Commentary，1973—）、新闻批判奖（Criticism，1973—）、社论写作奖（Editorial Writing，1917—）、图解报道和评论奖（Illustrated Reporting and Commentary，1922—）、突发新闻摄影奖（Breaking News Photography，2000—）、专题摄影奖（Feature Photography，1968—）、音频报道奖（Audio Reporting，2020—）；

七项"文学、戏剧和音乐类"奖项，分别是小说奖（Fiction，

1948—）、戏剧奖（Drama，1917—）、历史奖（History，1917—）、传记奖（Biography，1917—）、诗歌奖（Poetry，1922—）、非小说类奖（General Nonfiction，1962—）、音乐奖（Music，1943—）。

此外，普利策还专门设计了一项特别奖（Special Citations and Awards，1930—）。2022 年的这项特别奖颁发给了乌克兰战地报道的记者。

普利策戏剧奖是普利策组委会针对整个美国戏剧表演领域而专门设置的一门奖项，由同年度话剧、音乐剧、舞剧等所有领域的舞台作品共同参评。1917—2020 年的百余年间，普利策戏剧奖一共颁发过 89 次（其中 15 年空缺）。截至 2020 年，荣获过普利策戏剧奖的音乐剧作品仅十部，分别为《引吭高歌》①《南太平洋》《菲奥雷洛》②《一步登天》③《歌舞线上》《星期天和乔治同游花园》

① 音乐剧《引吭高歌》(Of Thee I Sing)，由乔治·格什温（George Gershwin）谱曲，艾拉·格什温（Ira Gershwin）作词，乔治·考夫曼（George S. Kaufman）和莫里·里斯金德（Morrie Ryskind）联合编剧，1931 年 12 月 26 日入驻纽约音乐盒剧院，首轮演出获得 1932 年的普利策戏剧奖，其后多次复排并重新上演于纽约百老汇和伦敦西区。

② 音乐剧《菲奥雷洛》(Fiorello)，由杰里·博克（Jerry Bock）谱曲，谢尔顿·哈尼克（Sheldon Harnick）作词，杰罗姆·魏德曼（Jerome Weidman）和乔治·雅培（George Abbott）联合编剧，1959 年 11 月 23 日入驻纽约布罗德赫斯特剧院，首轮演出获得 1960 年的 3 项托尼奖和普利策戏剧奖。

③ 音乐剧《一步登天》(How to Succeed in Business Without Really Trying)，由弗兰克·洛瑟（Frank Loesser）谱曲兼作词，安倍·伯罗斯（Abe Burrows）、杰克·温斯托克（Jack Weinstock）和威利·吉尔伯特（Willie Gilbert）联合编剧，1961 年 10 月 14 日入驻百老汇 46 街剧院，1963 年 3 月 28 日入驻伦敦沙夫茨伯里剧院，首轮演出获得 1961 年格莱美最佳音乐剧专辑奖，1962 年的 7 项托尼奖和普利策戏剧奖，其后多次复排并重新上演于纽约百老汇和伦敦西区。

《租》《近乎正常》①《汉密尔顿》《怪圈》②。此外，1944年普利策组委会颁发给音乐剧《俄克拉何马》一尊特别奖，以表彰这部经典作品在音乐剧领域的里程碑意义。从某种意义上来说，获得普利策奖的青睐已不仅是音乐剧行业的荣誉，更代表着专业领域对整个舞台戏剧艺术的尊重与认可。

图1-16　普利策奖章正反面，由美国雕塑家丹尼尔·切斯特·
弗伦奇（Daniel Chester French）于1917年设计
图片来源：维基百科

4. 其他音乐剧奖项

除了以上三个最重量级的音乐剧奖项，音乐剧领域还有一些行业认可度极高的其他重要奖项。

① 音乐剧《近乎正常》（*Next to Normal*），由布赖恩·约基（Brian Yorkey）编剧兼作词，汤姆·基特（Tom Kitt）谱曲，2008年1月16日首演于外百老汇第二舞台剧院（Second Stage Theater，296个座位），2009年3月27日入驻百老汇布斯剧院，首轮演出获2009年的3项托尼奖以及2010年的普利策戏剧奖等。

② 音乐剧《怪圈》（*A Strange Loop*），由迈克尔·R. 杰克逊（Michael R. Jackson）一人兼任编剧/作词/谱曲，2019年5月24日首演于外百老汇的剧作家视野剧院（Playwrights Horizons，198个座位），2022年4月26日入驻百老汇兰心剧院（Lyceum Theatre，922个座位），首轮演出获2020年的2项露西尔·洛特尔奖、5项戏剧课桌奖、2项奥比奖、纽约戏剧评论圈"最佳音乐剧奖"，以及2020年的普利策戏剧奖等。

（1）戏剧课桌奖（Drama Desk Award）

戏剧课桌组织（The Drama Desk organization）成立于 1949 年，由美国纽约的一批戏剧评论家、编辑、记者和出版商组成，成立的初衷是让公众更多地了解戏剧行业的重大事件。1955 年，戏剧课桌组织以《纽约邮报》评论家弗农·赖斯（Vernon Rice）的名字颁发了首次奖项（Vernon Rice Award），1964 年后正式更名为戏剧课桌奖。该奖项最初只针对外百老汇或外外百老汇的舞台作品，1969 年后扩充为整个百老汇舞台领域，至今已逐渐发展为美国戏剧界的重要奖项之一。戏剧课桌奖每年四五月颁发一次，参评作品必须本年度在纽约剧院区连续公演超过 21 场。戏剧课桌的奖项设置与托尼奖相仿，也划分为话剧和音乐剧两大板块，两者分开独立评选。值得一提的是，戏剧课桌奖仅由公正媒体人投票评选而出，其百余位评委会成员均来自媒体（评论人、记者、作家或艺术编辑等），与参选作品的票房收益无任何瓜葛，这一定程度上确保了评选过程的相对客观性。除了以奖项形式表彰纽约戏剧从业者，戏剧课桌组织每年还定期举办系列论坛或座谈会活动。这些活动的座谈嘉宾均为拥有多年从业经验的戏剧工作者，这也让百老汇观众有机会近距离聆听制片人、导演、演员和其他艺术家对于自己舞台作品的深入探讨与细致分享。

（2）露西尔·洛特尔奖（Lucille Lortel Awards）

露西尔·洛特尔奖以美国女演员、制作人露西尔·洛特尔而命名，设立于 1986 年，由外百老汇联盟（Off-Broadway League）与露西尔·洛特尔剧院（Lucille Lortel Theatre）共同管理，并得到戏剧发

展基金（Theatre Development Fund）的额外资助。该奖项主要针对纽约的外百老汇舞台作品，每年评选一次，评委会成员主要来自外百老汇联盟、演员权益协会、舞台导演与编舞师协会、露西尔·洛特尔基金会等。2020 年露西尔·洛特尔奖共设置了十九类奖项以及两个特别荣誉奖，除了最佳音乐剧奖（Outstanding Musical）、最佳男／女主角奖（Outstanding Lead Actor/Actress in a Musical）、最佳男／女配角奖（Outstanding Featured Actor/Actress in a Musical），其他奖项均由音乐剧与话剧作品共同参评角逐。

（3）纽约戏剧评论圈奖（New York Drama Critics' Circle Awards）

纽约戏剧评论圈奖历史悠久，设立于 1935 年，最初主要针对话剧领域，1945 年开始涉足音乐剧领域，奖项包括"最佳话剧奖""最佳音乐剧奖"以及不定期评比的特别奖（Special Awards and Citations）。有意思的是，如果当年纽约戏剧评论圈"最佳话剧奖"的获奖者为外国作品，则纽约戏剧评论圈奖会额外添加一项"最佳美国话剧奖"（Best American Play）。反之，如果当年"最佳话剧奖"获奖者为美国本土作品，则纽约戏剧评论圈奖会额外添加一项"最佳外国话剧奖"（Best Foreign Play）。自 1945 年开始，除去 2010 年和 2018 年空缺，每年均有一部音乐剧作品荣获纽约戏剧评论圈奖的"最佳音乐剧奖"。

与此同时，英国也有一个非常相似的戏剧评论圈奖（Critics Circle Theatre Awards，一般译为"英国戏剧评论圈奖"，以示区分）。该奖项隶属于英国评论圈组织（The Critics' Circle），它是一

个包括 500 多位英国职业媒体人并具有权威业内影响力的评论机构，业务范围涵盖戏剧、艺术、音乐、电影、舞蹈和书籍等不同领域。英国戏剧评论圈奖原名"戏剧奖"（Drama Theatre Awards），1989 年之后正式更名，由评论圈组织下属的戏剧评论协会（Society of Dramatic Critics）统筹管理。英国戏剧评论圈奖每年颁发一次，其奖项主要包括最佳话剧新作奖（Best New Play）、最佳男 / 女演员奖（Best Actor/Actress）、最佳导演奖（Best Director）、最佳莎士比亚作品表演奖（Best Shakespearean Performance）、最佳音乐剧奖（Best Musical）、最具潜力剧作家奖（Most Promising Playwright）、最佳舞台设计奖（Best Designer）、最具潜力新人奖（Most Promising Newcomer）等。

（4）戏剧联盟奖（Drama League Awards）

戏剧联盟奖初设于 1922 年，正式成型于 1935 年，是美国历史最悠久的戏剧奖项之一。戏剧联盟奖涉及百老汇与外百老汇的全部舞台作品，由戏剧联盟主管，每年颁发。2021 年戏剧联盟奖项主要包括卓越表演奖（Distinguished Performance Award）、最佳话剧奖（Outstanding Production of a Play）、最佳音乐剧奖（Outstanding Production of a Musical）、最佳话剧复排奖（Outstanding Revival of a Play）、最佳音乐剧复排奖（Outstanding Revival of a Musical）、优异导演创始人奖（Founders Award for Excellence in Directing）、音乐剧卓越成就奖（Distinguished Achievement in Musical Theater）、戏剧贡献奖（Contribution to the Theater Award）、感恩奖（The Gratitude Awards）和一尊 2021 特别奖（Unique 2021 Awards）。

（5）外戏剧评论圈奖（Outer Critics Circle Award）

外戏剧评论圈奖设立于 1949 年，由美国外戏剧评论圈协会（Outer Critics Circle）主办，评委会成员主要来自百老汇之外的报纸杂志、出版社等媒体行业。外戏剧评论圈奖每年评比一次，其中涉及音乐剧的奖项包括杰出百老汇音乐剧奖（Outstanding Broadway Musical）、杰出外百老汇音乐剧奖（Outstanding Off-Broadway Musical）、杰出词曲原创奖（Outstanding New Score）、杰出音乐剧复排奖（Outstanding Revival of a Musical）、杰出音乐剧男 / 女主角奖（Outstanding Actor/ Actress in a Musical）、杰出音乐剧男 / 女配角奖（Outstanding Featured Actor/ Actress in a Musical）、杰出音乐剧导演奖（Outstanding Direction of a Musical）、杰出配器奖（Outstanding Orchestrations）、杰出编舞奖（Outstanding Choreography）、杰出布景设计奖（Outstanding Set Design）、杰出服装设计奖（Outstanding Costume Design）、杰出灯光设计奖（Outstanding Lighting Design）、杰出音效设计奖（Outstanding Sound Design）等。

除了以上提到的涉及音乐剧领域的诸多综合类戏剧奖项，音乐剧领域还有一些相对专类的小型奖项，如专门为百老汇 / 外百老汇首次登台亮相的表演新人设立的"戏剧世界奖"[1]、专门为美国高中生演员颁发的"吉米奖"[2]、专门为外百老汇和外外百老汇舞台作品设立的

[1] 戏剧世界奖（Theatre World Award），设立于 1944 年，旨在表彰专业舞台上崭露头角的演员新生力量。

[2] 吉米奖（Jimmy Award），设立于 2009 年，全称"国家高中音乐剧奖"（The National High School Musical Theatre Awards），每年只颁发两个主要奖项——最佳女演员和最佳男演员，旨在表彰美国高中生在音乐剧专业舞台上的精彩演出。

"奥比奖"①、专门为纽约百老汇和伦敦西区舞台上的配角们设立的"克拉伦斯·德文特奖"②、专门为百老汇/外百老汇编舞师和舞者设立的"弗雷德和阿黛尔·阿斯泰尔奖"③、专门由伦敦西区戏剧观众评比产生的"剧迷奖"④等。所有这些奖项的设置，不仅激励了以英美为代表的音乐剧整个行业的良性发展，同时也为普通音乐剧观众迅速定位不同时期最具代表性的音乐剧舞台作品提供了最权威的视角，实属音乐剧爱好者最值得参考的音乐剧行业信息。

① 奥比奖（Obie Awards），也称外百老汇剧院奖（Off-Broadway Theater Awards），最初由报刊《乡村之声》（*The Village Voice*）的出版商埃德温·范彻（Edwin Fancher）设立于 1956 年，旨在表彰外百老汇和外外百老汇舞台上的精彩演出。

② 克拉伦斯·德文特奖（Clarence Derwent Awards），设立于 1945 年，以英国表演大师克拉伦斯·德文特命名，每年由百老汇权益协会颁发，旨在表彰音乐剧舞台上那些才华横溢的配角演员。

③ 弗雷德和阿黛尔·阿斯泰尔奖（Fred and Adele Astaire Award），设立于 1982 年，最初只为百老汇舞台上的编舞师与舞者而设，后更名为赤塔·里维拉舞蹈和编舞奖（Chita Rivera Awards for Dance and Choreography），并将奖项扩充到电影舞蹈领域。

④ 剧迷奖（Whats On Stage），设立于 2001 年，奖项前身为"戏剧观众选择奖"（Theatregoers' Choice Awards），每年 2 月评比，由英国剧院观众集体投票选出，旨在表彰英国西区剧院本年度的优秀作品与演员。

第二章
音乐剧的文本框架
——剧本篇

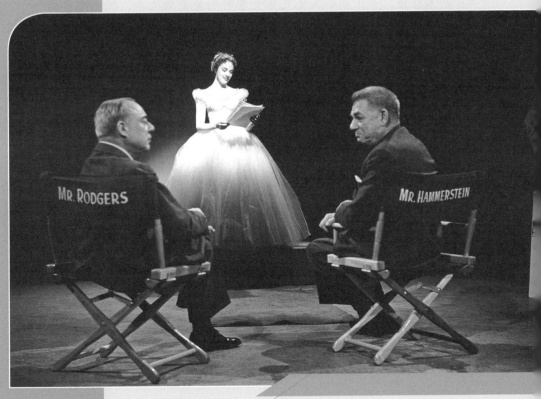

　　剧本（Book，也称 Libretto），是构架一部音乐剧最核心的文本框架，也是音乐剧创作环节中必须最先落实与构建的戏剧内容。没有剧本框架，音乐剧的其他艺术元素将沦为无根之木，既无创作的前提与依据，也无相互支撑的平台。音乐剧剧本创作的本质是要从戏剧主题、情节叙事、人物塑造等环节出发，为音乐剧的歌词、音乐、舞蹈、舞美等其他艺术元素提供戏剧前提与创作依据。一位成功的音乐剧剧作家除须具备深厚的文学功底和戏剧造诣，还须对音乐、舞蹈等其他舞台门类拥有敏锐的艺术洞察力，并将自身的多重艺术素养整合于音乐剧剧本创作中。音乐剧创作团队中，剧作家选定出兼具戏剧性、音乐性和舞台表现力三种潜能的戏剧题材，并以戏剧文本的方式为词作家、作曲家、舞蹈编导、舞美团队提供创作根基和艺术灵感。本章将从音乐剧剧本的常规内容与叙事逻辑入手，分别阐释身为"一剧之根"的剧本对于音乐剧创作的重要意义。

第一节
音乐剧剧本的文本内容

除了歌词（第三章单独论述），一部典型的音乐剧剧本主要包括人物简介（Character List）、场景描述（Setting Description）和台词，以下分别加以介绍。

一、人物简介

与其他戏剧文本一样（如话剧或电影剧本），音乐剧剧本通常会在开篇先列出全剧将出现的重要角色，并对这些角色的身份特质给出简单文字描述。人物简介一方面可以为导演挑选角色演员提供参考，另一方面也可以帮助剧组演员更好地定位自己即将诠释的戏剧人物。

图 2-1 中的角色介绍源自曾荣获 2004 年托尼最佳音乐剧编剧奖的音乐剧作品《Q 大道》，其创作灵感源自始发于 1969 年的儿童系列电视剧《芝麻街》（Sesame Street），该剧由美国广播公司（Public Broadcasting Service，PBS）正式发行，其最大的特色就是将玩偶、动画与真人表演等元素融会一体，以惟妙惟肖、生动有趣的方式向儿童讲授文字、算术及生活常识等。《Q 大道》借鉴了《芝麻街》中

PUPPET CHARACTERS

Princeton, a fresh-faced kid just out of college

Kate Monster, a kindergarten teaching assistant, a bit older than Princeton

Nicky, a bit of a slacker, who lives with

Rod, a Republican investment banker with a secret

Trekkie Monster, a reclusive creature obsessed by the Interne

Lucy, a vixenish vamp with a dangerous edge

The Bad Idea Bears, two snuggly, cute teddy-bear types

Mrs. T, ancient, Kate's boss

HUMAN CHARACTERS

Brian, a laid-back guy married to

Christmas Eve, a therapist who moved here from Japan

Gary Coleman. Yes, that Gary Coleman. He lives on the Avenue, too. He's the superintendent.

NOTE

Christmas Eve speaks with a subtle Japanese dialect. In instances where hitting the dialect is necessary to make a point, comic or otherwise, it's noted in the script.

玩偶角色

普林斯顿，大学刚毕业的稚嫩青年；

怪兽凯特，幼儿园助教，比普林斯顿稍年长；

尼基，个性懒散；

罗德，尼基的室友，从业投资银行，一位藏着小秘密的共和党人；

怪兽特利奇，沉迷网络的隐居生物；

露西，性格泼辣、略带危险的荡妇；

搞怪熊，两只蜷缩萌态的泰迪熊；

T太太，古板老派，凯特的上司。

人类角色

布赖恩，废柴男人；

平安夜，布赖恩的妻子，移居自日本的理疗师；

加里·科尔曼，没错，正是他，同样住在这条大街，是这里的社区监管。

备注

平安夜说话时带一丝日本口音，有时需要使用方言来表达观点或营造喜剧效果等，剧本中会有注明。

图 2-1　音乐剧《Q 大道》剧本开篇角色介绍的原文及完整译文

的玩偶手法，剧中部分角色由演员在舞台上现场操纵玩偶完成。因此，《Q 大道》开篇的角色介绍就显得尤为重要，它将剧中人物划分为两大类——玩偶角色（puppet characters）与人类角色（human characters）。主创者不仅交代了所有角色的名称，而且还对他们进行了简洁的身份定义，其中包括：

人物年纪，如男主角普林斯顿（Princeton）是个刚出校园的年轻人；

社会身份，如女主角凯特（Kate）是一位就职于幼儿园的助教；

性格特征，如浪荡阴险的女配角露西（Lucy）和两只调皮谐谑的泰迪熊；

······

此外，主创者还对剧中一位人类角色平安夜（Christmas Eve）给出了特殊文字说明，尤其强调该角色的日本口音，因为之后的剧本台词中，该角色的异域口音将会引发出其不意的戏剧效果。这些文字说明非常有助于导演及剧组演员更加精准地诠释剧作家的创作意图，并确保剧本所有细节最终完美的舞台呈现。

二、场景描述

场景描述是所有戏剧文本中都会出现的文字内容，常常用于交代剧中故事发生的时代背景与地点场合等基本信息，为导演与舞美团队的舞台设计提供参考与灵感。舞台戏剧作品通常会依据剧情需要将剧本结构划分为若干"幕"（Acts）。相较于歌剧中常见的三幕或四幕体，音乐剧最常见的剧本结构为上下两幕，偶尔也会出现篇幅更加短小精干的独幕音乐剧作品（one-act musical），如 2015 年捧走"最佳音乐剧""最佳编剧"等五项托尼大奖的音乐剧作品《悲喜交家》①。通常，音乐剧剧本中的两幕时长占比并不平均，往往第一幕承担更大比重。目前，最常见的音乐剧两幕体时长大致为：第一幕约 70 分钟，中场约 20 分钟，第二幕约 50 分钟，整场演出不超过两个半小时。除了交代戏剧背景、人物关系与叙事主线，剧作家往往也会在第一幕中埋下更多戏剧矛盾的伏笔，并倾向于在第一幕

① 音乐剧《悲喜交家》（*Fun Home*），由丽莎·克朗（Lisa Kron）编剧兼作词，珍妮·特索里（Jeanine Tesori）谱曲，2013 年 9 月 30 日首演于外百老汇公共剧院，2015 年 4 月 19 日正式入驻百老汇方圆剧院（Circle in the Square Theatre，840个座位），2018 年 6 月入驻伦敦扬维克剧院（Young Vic Theatre，420 个座位），首轮演出斩获 2014 年的 3 项露西尔·洛特尔奖、2 项奥比奖、纽约戏剧评论圈"最佳音乐剧奖"，以及 2015 年的 5 项托尼奖、2 项戏剧世界奖等。

结束时制造悬而未决的戏剧冲突高潮点，为即将开场的第二幕做好充分的戏剧铺垫，以此勾起观众对于中场休息之后剧情走向的强烈好奇心与期待值。

依据时间或场景的不同，戏剧文本中的"幕"还可以继续分割为更加细碎的"场"（Scenes）。"场"的概念可以追根溯源至古代戏剧，其词根源于希腊语"skēnē"，意为"场景建筑"，最初指古希腊剧场后台用于更换面具和服装的小屋，后逐渐引申为戏剧舞台上所有的道具场景①。文艺复兴时代开始，场景已确立为戏剧舞台上不可或缺的表达手段。无论是千姿百态的莎翁戏剧世界，还是光彩夺目的歌剧舞台，场景切换已成为推动戏剧叙事的核心结构板块。通常来说，戏剧舞台上的不同场景带有各自特定的戏剧属性，每个场景内部的时间、地点或出场人物相对连贯统一，而不同场景之间往往会出现较为明显的时空调度和人物切换。因此，将戏剧文本细分为不同的"场"，可以在确保整体戏剧结构完整性的前提下，最大限度地尝试多层次的叙事结构和多维化的戏剧视角。

音乐剧剧本往往会对不同"幕"或"场"中的布景道具给出较为明确的文字说明，以便导演和舞美团队更充分地了解剧作家的创作意图，进而打造出最符合剧目戏剧气质的舞台造型。图 2-2 中的文本源自音乐剧经典之作《租》，这段场景描述出现于剧本第一幕开篇（译文见脚注），其中不仅明确定义了故事发生的时间地点（圣诞节前夜的纽约下东区），而且还标记出一些带有明显曼哈顿都市烙印的道具，如废弃的停车场、蜿蜒的取暖烟囱以及纽约街景常见的外墙逃生梯等。

① 《不列颠百科全书》（*Encyclopedia Britannica*）线上资源（https://www.britannica.com/art/skene，访问时间 2023 年 6 月 15 日）。

Act I

The audience enters in the theatre to discover a stage bare of curtains. At stage left looms a metal sculpture intended to represent: (a) a totem pole/Christmas tree that stands in an abandoned lot, (b) a wood burning stove with a snaky chimney that is at the center of MARK and ROGER's loft apartment, and (c) in Act II, a church steeple. On stage the five-musician band performs under a wooden platform surrounded by railing. The wooden platform has a staircase on the upstage side. Downstage left is a black, waist-high rail fence. Once the audience is in the theatre, CREW and BAND MEMBERS move about informally onstage in preparation for Act I.

<div align="center">图 2-2　音乐剧《租》剧本开篇的场景描述 ①</div>

　　这些场景描述对于铺垫全剧戏剧基调起到了至关重要的作用。从某种意义上来说,《租》正是主创者乔纳森·拉尔森半自传性质的呕心绝笔。集编剧、作曲、谱曲三大要职于一身,乔纳森耗费了数年青春,一边在纽约下城的小酒馆中打零工,一边从真实生活中汲取创作灵感,最终为全世界音乐剧舞台贡献了这部旷世奇作。遗憾的是,乔纳森本人并未亲眼见证自己挚爱之作的登台亮相。他病逝于《租》首演前一夜,享年不到 37 岁。《租》舞台布景中的道具风格颇具写实气息,它们大多来自乔纳森在纽约日常生活的真实写照。无论是因为交不起暖气费而被迫私自燃明火的烤火桶,还是拥挤不堪、厨房/浴室/餐厅三合一的简陋居室,这些源于真实生活的素材,最终成就了《租》舞台上令所有观众感同身受的动人戏剧场景,也奠定出全剧略带悲情色彩的戏剧基调。《租》中略带冷酷气质的都市道具,渲染着摩登大都市中近乎残酷的商业逻辑,更加凸显了剧

① 完整译文:"观众走入剧院,眼前是一个没有幕布的开放舞台。舞台左侧有一组巨大的塔形布景:(a)一块废弃停车场上矗立着一根图腾柱或一棵圣诞树;(b)一个燃木烤炉,一根蛇形蜿蜒的烟囱恰好穿过马克与罗杰居住的阁楼公寓;(c)第二幕即将出现的教堂尖顶。舞台上有一个外围栏杆的木质平台,下面坐着五位乐队演奏者。平台靠舞台后侧一面有一架楼梯。舞台左前侧是一排齐腰高的黑色围栏。观众步入剧院时,舞台上的工作人员与乐队成员便开始自由走动,为第一幕开场做准备。"

中人物（也影射着乔纳森本人）坚守纯粹艺术理想的弥足珍贵。《租》1996 年首演于纽约的尼德兰剧院，此版场景设计师保罗·克莱（Paul Clay）忠实于乔纳森的创作意图，将剧本中的场景描述文字颇具传神地付诸剧场舞台，为该剧经久不衰的舞台声誉立下了汗马功劳。

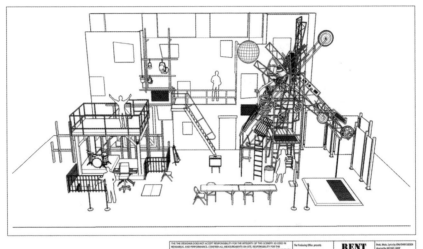

图 2-3　保罗·克莱为音乐剧《租》首演版设计的舞台结构图
图片来源：pinterest 网站

类似的场景描述同样出现于音乐剧黄金搭档罗杰斯与小汉默斯坦①的开山之作《俄克拉何马》中。该剧被誉为音乐剧历史上第一

① 20 世纪中叶，美国音乐剧领域涌现出一批才华横溢的创作组合，其中最引人瞩目的当属被誉为"黄金搭档"的罗杰斯与小汉默斯坦组合——作曲家理查德·罗杰斯和剧作家小奥斯卡·汉默斯坦。这两位音乐剧史上首届一指的大师级人物，合作完成了一系列叙事音乐剧的典范之作，率领美国音乐剧创作从青春期走向成熟期，并最终奠定了美国音乐剧辉煌灿烂的古典时代（20 世纪 40—60 年代）。

图2-4 音乐剧《租》首演版的最终舞台呈现

图片来源: pinterest 网站

部真正意义上的叙事音乐剧[1]，为后世奠定了音乐剧剧本创作最根本
的艺术逻辑与写作规范。《俄克拉何马》剧本中的场景描述不仅清晰
地呈现出主创者有关舞台场景设计的创作构思，更是丰富细腻地展
现了音乐剧这门特殊舞台表演艺术的独特魅力。如图2-5所示，《俄
克拉何马》剧本首先列出了全剧两幕体中一共出现的七个戏剧场景，
分别为第一幕中三个场景——女主角劳瑞家农舍前、烟熏房、劳瑞

[1] 有关叙事音乐剧（Book-Musical）的定义列举如下。《当代戏剧百科辞典》（*The World Encyclopedia of Contemporary Theatre*）第二卷《美洲篇》：叙事音乐剧是一种音乐戏剧形式，它将音乐与舞蹈整合于一个具有良好叙事结构、严肃戏剧命题的戏剧框架中，旨在引发观众深层次的情感共鸣而非单纯的娱乐搞笑。《剑桥音乐剧手册》（*The Cambridge Companion to the Musical*）：叙事音乐剧将歌曲和舞蹈整合于精心编创的故事情节中，用于完成严肃的戏剧目标，而非插科打诨的搞笑逗乐。维基百科：叙事音乐剧中的音乐和舞蹈被融会于精心构架的故事线索中，具备明确的严肃戏剧命题，能够触发深层次的情感体验等。

家农场，以及第二幕中的四个场景——斯基德摩家牧场、斯基德摩家厨房炉灶、斯基德摩家牧场与劳瑞家农场间的小路、劳瑞家农舍后。此外，主创者还特意交代了剧中故事发生的时代背景——1906年夏天的印第安人领地（1906年底成为俄克拉何马州）。

Synopsis of Scenes

Act 1
Scene 1: The Front of Laurey's Farmhouse
Scene 2: The Smoke House
Scene 3: A Grove on Laurey's Farm

Act 2
Scene 1: The Skidmore Ranch
Scene 2: Skidmore's Kitchen Porch
Scene 3: On the Road Between the Skidmore Ranch and Laurey's Farmhouse (optional)
Scene 4: The Back of Laurey's Farmhouse

Time: Summer 1906
Place: Indian Territory (became Oklahoma in late 1906)

图 2-5　音乐剧《俄克拉何马》剧本开篇的场景结构描述

虽然《俄克拉何马》第一幕的场景数量略少，其时长却明显超过第二幕，这一点在全剧的整体唱段布局上略见端倪。如图 2-6 所示，《俄克拉何马》第一幕中一共出现了十首完整的独立唱段，基本呈现了全剧最核心的音乐构思。随后的第二幕，仅出现了六首独立唱段，其中两首还是对上半场已有曲目的唱段重现[①]，分别为第一幕开场男主角的独唱曲《哦，多么美好的早晨》，以及第一幕第一场结束时男女主角的对唱曲《人家会说咱俩相爱》。

① 唱段重现（reprise）是古典音乐剧时代很常见的音乐剧创作手法，通常出现在第二幕，是对之前重要唱段旋律或音乐主题的再现。重现的唱段往往会在相同（或略作缩减）的旋律下配以全新歌词，以传达出叙事情节上的发展变化。唱段重现往往付诸同一戏剧角色或相似戏剧动机，一方面有利于加深观众对于重要唱段旋律的记忆，另一方面也有助于构建起两幕之间微妙的戏剧关联。

MUSICAL NUMBERS

ACT I

Scene 1

Oh, What a Beautiful Mornin'	Curly
The Surrey with the Fringe on Top	Curly, Laurey, Aunt Eller
Kansas City	Will, Aunt Eller, and the Boys
I Cain't Say No	Ado Annie
Many a New Day	Laurey and the Girls
It's a Scandal! It's a Outrage!	Ali Hakim and the Boys and Girls
People Will Say We're in Love	Curly and Laurey

Scene 2

Pore Jud	Curly and Jud
Lonely Room	Jud

Scene 3

Out of My Dreams	Laurey and the Girls

ACT II

Scene 1

The Farmer and the Cowman	Carnes, Aunt Eller, Curly, Will, Ado Annie, Slim and Ensemble
All er Nuthin'	Ado Annie, Will and Two Dancing Girls

Scene 2

Reprise: People Will Say We're in Love	Curly and Laurey

Scene 3

Oklahoma	Curly, Laurey, Aunt Eller, Ike, Fred and Ensemble
Oh, What a Beautiful Mornin'	Laurey, Curly and Ensemble
Finale	Entire Company

第一幕

第一场

《哦，多么美好的早晨》——科利

《镶着花边的马车》——科利、劳瑞、埃勒姨妈

《堪萨斯城》——威尔、埃勒姨妈和小伙们

《我不懂拒绝》——阿杜·安妮

《崭新的一天》——劳瑞和姑娘们

《这是丑闻！这是暴行》——阿里·哈基姆和小伙姑娘们

《人家会说咱俩相爱》——科利和劳瑞

第二场

《可怜的嘉德死了》——科利和嘉德

《孤独的房间》——嘉德

第三场

《走出梦境》——劳瑞和姑娘们

第二幕

第一场

《农夫与牛仔》——卡内斯、埃勒姨妈、科利、威尔、阿杜·安妮、司里姆和大伙儿

《全部或一无所有》——阿杜·安妮，威尔和两位女舞者

第二场

唱段重现:《人家会说咱俩相爱》——科利和劳瑞

第三场

《俄克拉何马》——科利、劳瑞、埃勒姨妈、艾克、弗雷德和大伙儿

《哦，多么美好的早晨》——科利、劳瑞和大伙儿

终曲——剧中所有人

图 2-6 音乐剧《俄克拉何马》剧本开篇的唱段目录原文及完整译文

随后进入正式剧本内容，一幅 20 世纪初散发着浓郁乡野气息的美国中西部农村生活画卷，在《俄克拉何马》剧本第一幕开篇的场景描述文字中跃然纸上（见图 2-7）。首先，小汉默斯坦用颇写实的笔触交代了大幕拉开时舞台上应该出现的重要道具，如农舍、草场、

牲口、谷物、溪流等。这些带有强烈地域特征与时代质感的乡村场景，可以帮助观众一目了然地把握整部音乐剧的故事背景。与此同时，第一段结尾出现了一句充满诗情画意的文字（译文见脚注），不经意地营造出全剧亦真亦幻的非写实意境，为第一幕结尾女主角劳瑞的梦境埋下伏笔，透露出全剧现实主义题材下蕴含着些许写意基调的浪漫主义气质。

Scene 1

> *(SCENE: The front of* LAUREY'S *farmhouse. "It is a radiant summer morning several years ago, the kind of morning which, enveloping the shapes of earth men, cattle in a meadow, blades of the young corn, streams—makes them seem to exist now for the first time, their images giving off a golden emanation that is partly true and partly a trick of the imagination, focusing to keep alive a loveliness that may pass away.")*

图 2-7 音乐剧《俄克拉何马》剧本第一幕第一场，场景描述第一段 [1]

第一段场景描述之后，《俄克拉何马》剧本中出现了全剧的第一首唱段《哦，多么美好的早晨》。唱段是音乐剧舞台表演的核心要素，也是音乐剧区别于话剧等其他台词类舞台表演艺术的根本，因此理应在剧本中予以充分体现。如图 2-8 所示，音乐剧剧本通常会在相应位置上，明确标注出不同唱段的曲名及其对应的歌词文本。类似的唱段提示鲜有出现于话剧剧本，因为话剧表演通常不付诸歌唱。即便话剧作品中偶尔穿插唱段，也非话剧表演的艺术主旨。这一点，正好体现出音乐剧文本和话剧文本在戏剧内容上的重要差异。一般音乐剧创作团队中，编剧、作词和谱曲的创作工作并不一定由同一

① 完整译文："第一场（场景：劳瑞家农舍的正面。这是数年前一个阳光明媚的夏日早晨，晨光勾勒出广袤土地上的所有形态——人类、草场牛群、嫩玉米穗叶、溪流——所有身影如初生般鲜活，弥散出一缕金晕光芒，抑或是真实的画面，抑或是想象的捉弄，维系着一种飘忽不定的美好。)"

位创作者承担①。即便如此，编剧家依然要在剧本创作阶段，充分考虑词曲作者的创作空间，为音乐剧中的唱段创作提供充足的戏剧氛围。只有基于叙事框架、具备明确戏剧意图的唱段创作，才能在音乐剧舞台上实现剧本、音乐与歌词之间无缝隙的戏剧融合，并最终促成音乐剧其他艺术元素围绕情节叙事和人物塑造等逐步展开创作，这一点将在之后详细展开论述。

Music 1: OPENING ACT 1—OH, WHAT A BEAUTIFUL MORNIN'

> (AUNT ELLER MURPHY, *a buxom hearty woman about fifty, is sitting behind a wooden, brass-banded churn, looking out over the meadow—which is the audience—a contented look on her face, churning to the rhythm of a gentle melody. Somewhere a dog barks twice and stops quickly, reassured. A turkey gobbler makes his startled, swallowing noise. And, like the voice of the morning, a song comes from somewhere, growing louder as the young singer comes nearer.)*

图 2-8　音乐剧《俄克拉何马》剧本第一幕第一场，场景描述第二段②

如图 2-8 所示，开场唱段的文字提示之后，插入了一段极为详尽的人物文字说明（译文见脚注）。此刻出现在舞台上的这位角色，名叫埃勒·墨菲（Eller Murphy），是剧中女主角劳瑞（Laurey）的姨妈。这段场景描述中，不仅明确定义了埃勒姨妈的年龄和身量

①　编剧、作词、谱曲是音乐剧文本创作中最重要的三大板块，通常由不同领域最专业的创作者独立承担。然而，音乐剧领域身兼数职的创作人才时有涌现，如身兼编剧与作词的叙事音乐剧大师小汉默斯坦、身兼作词与谱曲的概念音乐剧大师斯蒂芬·桑坦，还有身兼编剧 / 作词 / 谱曲三项重任的青年才俊乔纳森·拉森、林 - 曼努尔·米兰达等。

②　完整译文："乐段 1：第一幕开场曲——哦，多么美好的早晨（埃勒姨妈，一位 50 岁上下丰满健硕的女性，坐在一个铜框木制搅奶桶后，遥望着眼前的草场——其实是观众席，一副心满意足的神情，伴随着柔和的旋律搅拌着牛奶。远处传来两声狗叫，随即便安静下来；一只狼吞虎咽的火鸡发出聒噪鸣啼。如同这清晨的自然声响，歌声飘荡而至，一位年轻人唱着歌儿走过来。）"

（五十岁上下丰满健硕的女性），而且还对该角色此时的肢体动作给予详细文字定义——坐在一个铜框木制搅奶桶后，遥望着眼前的草场，一副心满意足的神情……值得注意的是，剧本中特别对"草场"给出文字标注（meadow — which is the audience），暗示此处所谓的"草场"并未真实出现于舞台，而是指代观众席的空间。这句看似随笔带过的注释，道出了舞台戏剧中最具挑战却独具魅力的环节——无实物表演。无实物表演是彰显戏剧演员表演功力的硬标尺，演员们要在没有真实舞台道具的前提下，凭借自身细腻的肢体行为，构建出一个观众眼中逼真生动的戏剧场景。此段场景描述中出现的"草场"，正是彰显戏剧舞台上无实物表演的典型，扮演埃勒姨妈的演员要用富于延伸感的目光和暗示空间性的肢体动作，在观众的想象中营造出一片辽阔草原的戏剧效果。

紧接其后，场景描述中又出现了一段对农舍院内动物行为的文字描述：远处传来两声狗叫，随即便安静下来；一只狼吞虎咽的火鸡发出聒噪鸣啼……这段似乎无关紧要的琐碎细节描绘，却为接下来即将登场的男主角科利（Curly）的人物亮相埋下精妙伏笔。家狗犬吠意味着有人到来，但两声之后旋即息声，暗示了来者并非陌生人，而是家中常客。此刻，男主角尚未出现在观众视野中，但随着后台传出的嘹亮歌声，原本院内专心觅食的火鸡开始逃窜啼鸣。这些零星信息侧面透露出来者动作幅度较大，间接暗示了男主角热烈火爆、外向直接的人物性格。

从《俄克拉何马》开场短短两段剧本文字中，我们不难看出场景描述在音乐剧剧本创作中的作用与意义。与台词对白和唱段歌词不同，这些场景描述的文字并不会直接被剧场观众看到或聆听到。

然而，从某种意义上来说，通过导演、演员以及舞美团队的二度创作，这些相对抽象的场景文字被赋予了全新的艺术生命，提炼为更加具象生动的视觉呈现。场景团队用鲜活灵动的舞台方式，帮助观众更顺畅地领会编剧家的创作意图，从而更精准地捕捉和把握作品中的人物性格、戏剧冲突以及全剧最终希望传达的戏剧主题。

三、台词

台词是所有戏剧文本的基石，是剧本中必不可缺的创作元素。与小说等其他文学形式的平铺直叙不同，剧作家很难以纯粹的主观视角向观众直接传达自己的创作意图，只能借助戏剧人物的语言与动作，间接完成剧本情节的叙述和人物形象的塑造。没有台词的舞台作品只能付诸动作，如默剧或舞剧，虽然依然可以通过演员丰富的面部表情和卓越的肢体能力完成舞台上的戏剧呈现，但终究会因为失去语言艺术的衬托而显得相对单一。

传统的音乐戏剧更专注于音乐创作，比如歌剧，往往摒弃戏剧人物独自或相互之间的直白对话，而是用带有一定唱腔的宣叙调（Recitativo）予以替代。因此，歌剧剧本中一般不会出现专门的台词段落。诚然，音乐剧舞台上也会出现类似歌剧创作逻辑的作品。无论是曾经风靡全球、音乐风格相对古典的《剧院魅影》，还是近些年票房火爆、用说唱乐劲爆全场的《汉密尔顿》，这些从头"唱"到尾的音乐剧作品都彰显着音乐在戏剧表达上的无限可能。然而，音乐剧领域占据更重板块的多数作品，依然遵循着相对传统的戏剧逻辑，剧本中通常会出现大段的人物台词文本。这些台词大致可以划分为对白和独白两大类。

1. 对白（Dialogue）

对白，顾名思义就是剧本中不同角色之间的相互对话，是剧本台词最主要的表现形式。对白写作与小说类的纯文学创作不同，除了文学性，更重要的是依托于戏剧人物，须要与不同人物的角色身份和性格特质完美契合。对白是戏剧舞台上最具魅力的文本呈现，往往成为衡量一部舞台作品优劣的重要标尺，这一点在以文字见长的话剧艺术中表现得尤为明显。从古希腊悲剧时代开始，那些字字珠玑的经典对白桥段，为全世界戏剧观众留下了世代传颂的台词典范。然而，也正是这种历史悠久的高贵基因，让话剧艺术的表达理念更趋向于古典范畴。传统话剧中的人物对白往往精致细腻、辞藻华美，演员表演时也常常拿腔捏调，呈现出明显区别于生活常态的舞台感。

与此相反，音乐剧诞生于 20 世纪初美国最底层的世俗文化。与动辄数百年发展历程的其他舞台艺术相比，音乐剧如同一个嗷嗷待哺的新生婴儿，淳朴稚嫩却又充满朝气。音乐剧从不以高雅艺术自居，老少咸宜、雅俗共赏是音乐剧鲜明的艺术标签。让最大体量的观众群体尽可能无门槛地感受到音乐剧的独特舞台魅力，是音乐剧团队非常关注的创作思路。因此，字正腔圆、咬文嚼字的台词风格显然不适合音乐剧的平民化艺术属性。音乐剧中的人物对白，往往呈现出更加生活化的气质，从用词到语气、从发音到腔调，音乐剧舞台上的人物对白都更接近于生活中的日常状态。

同样，以《俄克拉何马》第一幕第一场为例，图 2-9 的文本中，开篇两段缩行斜体字是上文中刚刚提到的场景描述。

随后，伴随科利从幕后登场，剧本中出现一大段缩行文字，这

便是全剧第一首唱段《哦，多么美好的早晨》的歌词：

　　草场弥漫着耀眼金雾，草场弥漫着耀眼金雾。玉米如象眼般高挑，宛如正要攀上云霄。哦，多么美好的早晨，哦，如此爽朗的一天。有种感觉妙不可言，一切将事随心愿。

　　牛群伫立犹如雕塑，牛群伫立犹如雕塑。策马经过时它们对我视而不见，唯有一头棕色小母牛向我眨着眼。哦，多么美好的早晨，哦，如此爽朗的一天。有种感觉妙不可言，一切将事随心愿。

　　大地所有声响如同乐音，大地所有声响如同乐音。微风拂面，树影婆娑，一棵老垂柳正笑我痴狂！哦，多么美好的早晨，哦，如此爽朗的一天。有种感觉妙不可言，一切将事随心愿……哦，多么美好的一天！

　　值得注意的是，在《哦，多么美好的早晨》每段歌词的中间，不时穿插着科利与埃勒姨妈的人物对白。这些对白在剧本中以非缩行形式出现，分别对应每句台词的角色，以示与唱段歌词的区分，如：

科利：嗨，埃勒姨妈！

埃勒姨妈（说话）：吓死我了！你跑这儿干嘛？

科利（说话）：来给您唱歌呀。（从台中穿向前左侧，继续歌唱）

　　演员在说话与歌唱之间不断切换，是音乐剧表演区别于话剧和歌剧的一大特色，而这也对音乐剧演员的声音掌控能力提出更高层次的要求。须要说明的是，《俄克拉何马》中的戏剧故事设定于20

Act 1

Music 0: OVERTURE

Scene 1

> (SCENE: *The front of* LAUREY'S *farmhouse. "It is a radiant summer morning several years ago, the kind of morning which, enveloping the shapes of earth men, cattle in a meadow, blades of the young corn, streams—makes them seem to exist now for the first time, their images giving off a golden emanation that is partly true and partly a trick of the imagination, focusing to keep alive a loveliness that may pass away."*)

Music 1: OPENING ACT 1—OH, WHAT A BEAUTIFUL MORNIN'

> (AUNT ELLER MURPHY, *a buxom hearty woman about fifty, is sitting behind a wooden, brass-banded churn, looking out over the meadow—which is the audience—a contented look on her face, churning to the rhythm of a gentle melody. Somewhere a dog barks twice and stops quickly, reassured. A turkey gobbler makes his startled, swallowing noise. And, like the voice of the morning, a song comes from somewhere, growing louder as the young singer comes nearer.*)

CURLY (*Off*):
> There's a bright, golden haze on the meadow,
> There's a bright, golden haze on the meadow.
> The corn is as high as a elephant's eye.
> > (*He enters from UP LEFT*)
> An' it looks like it's climbin' clear up to the sky.
> > (*He stands tentatively outside the gate to the front yard*)
> Oh, what a beautiful mornin',
> Oh, what a beautiful day.
> I got a beautiful feelin'
> Ev'rything's goin' my way.
> > (CURLY *opens the gate and walks over to the porch, obviously singing for the benefit of someone inside the house.* AUNT ELLER *looks straight ahead, elaborately ignoring* CURLY)
> All the cattle are standin' like statues,
> All the cattle are standin' like statues.
> They don't turn their heads as they see me ride by,

图 2-9 音乐剧《俄克拉何马》第一幕第一场，唱段
《哦，多么美好的早晨》，歌词与台词

世纪初相对蛮荒落后的美国中西部农村，剧中角色大多为牛仔或农夫，言语中带有浓郁地域特色的咬字与口音。问题是，《俄克拉何马》首演于 20 世纪中叶，而当时音乐剧主要上演的场所是剧院林立的大都市。如何让城市观众毫无门槛地迅速了解剧目的时代背景与地域特征，无疑成为这部音乐剧台词创作的重要考量。为了让身在

Page 2 Act 1 Scene 1

But a little brown mav'rick is winkin' her eye.
(Crossing down to UP RIGHT of AUNT ELLER)
Oh, what a beautiful mornin',
Oh, what a beautiful day.
I got a beautiful feelin'
Ev'rythin's goin' my way.
(He comes up behind AUNT ELLER *and shouts in her ear)*
CURLY: Hi, Aunt Eller!
AUNT ELLER *(Spoken)*: Skeer me to death! Whut're you doin' around here?
CURLY *(Spoken)*: Come a-singin' to you. *(Crosses above to DOWN LEFT CENTER and sings)*

All the sounds of the earth are like music—
All the sounds of the earth are like music.
The breeze is so busy it don't miss a tree,
And an ol' weepin' willer is laughin' at me!
(Crosses DOWN LEFT)
Oh, what a beautiful mornin',
Oh, what a beautiful day.
I got a beautiful feelin'
Ev'rythin's goin' my way
Oh, what a beautiful day!
*(*AUNT ELLER *resumes churning.* CURLY *looks wistfully up at the windows of the house, then turns back to* AUNT ELLER)*
AUNT ELLER: If I wasn't a ole womern, and if you wasn't so young and smart alecky—why, I'd marry you and git you to set around at night and sing to me.
CURLY: No, you wouldn't neither. Cuz I wouldn't marry you ner none of yer kinfolks, I could he'p it. *(Crosses up to porch)*
AUNT ELLER *(Wisely)*: Oh, none of my kinfolks, huh?
CURLY *(Raising his voice so that* LAUREY *will hear if she is inside the house)*: And you c'n tell 'em that, all of 'm, includin' that niece of your' n, Miss Laurey Williams! *(*AUNT ELLER *continues to churn.* CURLY *comes down to her RIGHT and speaks deliberately)* Aunt Eller, if you was to tell me whur Laurey was at—whur would you tell me she was at?
AUNT ELLER: I wouldn't tell you a-tall. Fer as fer as I c'n make out, Laurey ain't payin' you no heed.
CURLY: So, she don't take to me much, huh? *(Crosses LEFT up behind her)* Whur'd you git sich a uppity niece 'at wouldn't pay no heed to me? Who's the best bronc buster in this yere territory?
AUNT ELLER: You, I bet.

图 2-9 （续图）

纽约的音乐剧观众迅速适应剧中荒野粗犷的乡土气息，小汉默斯坦在《俄克拉何马》的台词中大量采用农村俚语，并在剧本文字中使用大量接近俚语发音的单词拼写（pronunciation spelling），比如埃勒姨妈开场那句"吓死我了！你跑这儿干嘛？"（Skeer me to death! Whut're you doin' around here?）。其中，剧本原文中"skeer"和"whut"两个单词的英文常规拼写应该是"scare"和"what"，而小汉默斯坦故意使用了两个看似错误的拼写方式，意在用发音暗示剧中角色的地域口音，以此强调剧中人物的身份设定。如图 2-10 中下画线所示，

CURLY: Hi, Aunt Eller!

AUNT ELLER (*Spoken*): <u>Skeer</u> me to death! <u>Whut</u>'re you doin' around here?

CURLY (*Spoken*): Come a-singin' to you. (*Crosses above to DOWN LEFT CENTER and sings*)

> All the sounds of the earth are like music—
> All the sounds of the earth are like music.
> The breeze is so busy it don't miss a tree,
> And an ol' weepin' willer is laughin' at me!
> > (*Crosses DOWN LEFT*)
> Oh, what a beautiful mornin',
> Oh, what a beautiful day.
> I got a beautiful feelin'
> Ev'rythin's goin' my way
> Oh, what a beautiful day!
> > (AUNT ELLER *resumes churning.* CURLY *looks wistfully up at the windows of the house, then turns back to* AUNT ELLER)

AUNT ELLER: If I wasn't a <u>ole</u> womern, and if you wasn't so young and smart alecky—why, I'd marry you and <u>git</u> you to set around at night and sing to me.

CURLY: No, you wouldn't neither. Cuz I wouldn't marry you <u>ner</u> none of <u>yer</u> kinfolks, I could he'p it. (*Crosses up to porch*)

AUNT ELLER (*Wisely*): Oh, none of my kinfolks, huh?

CURLY (*Raising his voice so that* LAUREY *will hear if she is inside the house*): And you c'n tell 'em that, all of 'm, includin' that niece of your' n, Miss Laurey Williams! (AUNT ELLER *continues to churn.* CURLY *comes down to her RIGHT and speaks deliberately*) Aunt Eller, if you was to tell me <u>whur</u> Laurey was at—-<u>whur</u> would you tell me she was at?

AUNT ELLER: I wouldn't tell you a-tall. <u>Fer</u> as <u>fer</u> as I c'n make out, Laurey ain't payin' you no heed.

CURLY: So, she don't take to me much, huh? (*Crosses LEFT up behind her*) <u>Whur</u>'d you <u>git</u> <u>sich</u> a uppity niece 'at wouldn't pay no heed to me? Who's the best bronc buster in this yere territory?

AUNT ELLER: You, I bet.

图 2-10 音乐剧《俄克拉何马》第一幕第一场，歌词与人物对白 ①

① 完整译文：

科利：嗨，埃勒姨妈！

埃勒姨妈（说话）：吓死我了！你跑这儿干嘛？

科利（说话）：来给您唱歌呀。（从台中穿向前左侧，继续歌唱）

　　大地所有声响如同乐音，大地所有声响如同乐音。微风拂面，树影婆娑，
　　一棵老垂柳正笑我痴狂！（走向舞台左前侧）
　　哦，多么美好的早晨，哦，如此爽朗的一天。有种感觉妙不可言，一切将
　　事随心愿……哦，多么美好的一天！

　　（埃勒姨妈继续搅拌，科利殷勤地向屋子窗户里张望，然后转向埃勒姨妈）

埃勒姨妈：如果我不是老太太，你也不是年轻小伙儿——哈，我没准儿会嫁给
　　　　　你，好让你大晚上溜达着给我唱歌。

科利：没门，我不娶你，也不会娶你的任何亲戚，我可不愿意。（穿过门廊）

埃勒姨妈（机智地）：哦，不娶我的亲戚，是吧？

科利（故意提高嗓门，确保劳瑞若在屋内的话可以听见）：你告诉他们所有人，
　　　包括你那位侄女，劳瑞·威廉姆斯小姐！（埃勒姨妈继续搅拌，科利向前
　　　走到她右边，小声说）埃勒姨妈，告诉我劳瑞在哪——她这会儿在哪呢？

埃勒姨妈：我才不告诉你。据我所知，劳瑞对你没兴趣。

科利：是吗，她对我不感兴趣？（从埃勒姨妈身后走向台左侧）你哪来这么一
　　　位无视我的自负侄女？谁是咱们地界最棒的驯马师？

埃勒姨妈：当然是你。

《俄克拉何马》剧本中类似的单词处理不胜枚举，如 ole（old）、git（get）、ner（nor）、yer（your）、whur（where）、fer（far）、sich（such）、whut（what）等。显然，音乐剧职业演员的正规表演训练中，专业化的口音训练是必不可少的课程板块。通过模仿不同民族、地域、人种的发声方式，音乐剧演员可以修炼出更广维度的角色塑造能力，最大限度地还原出剧作家对于戏剧角色的设定与要求，进而诠释出音乐剧舞台上千姿百态的人物类型。

值得注意的是，在《哦，多么美好的早晨》歌词文本及之后出现的台词对话中，不时穿插了一些用括弧特别标注的斜体文字。它们是音乐剧剧本中时常出现的"表演提示"（Stage Directions），主要用于提示演员在表演台词时应该配合的某种情绪、语气、神态或动作等。简而言之，表演提示就是供演员舞台表演时参考的剧本注释。《俄克拉何马》开场中出现的几段表演提示，对于暗示戏剧人物关系起到了不可忽视的作用。比如，图 2-9 中《哦，多么美好的早晨》第一段歌词结束后出现的表演提示——科利打开大门，走近门廊，显然是在献唱给屋里的某个人。埃勒姨妈目不斜视，对科利视而不见。[①]虽然，此刻舞台上仅出现了科利和埃勒姨妈两个角色，但科利的细微动作与神情举止，似乎都在向观众传递着一个隐秘信息——这小伙一大早跑来唱歌献殷勤的对象显然并非埃勒姨妈。小汉默斯坦特意用这段文字标注提示扮演科利的男演员，此处应该借助面部表情和肢体动作暗示男主角此行的真正意图，为随后女主角劳瑞的登台亮相埋下伏笔。再如，图 2-10 中《哦，多么美好的早晨》唱段结束后，科利与埃勒姨妈的台词对话中同样穿插了几句表演提示——"科利

① 剧本原文：Curly opens the gate and walks over to the porch, obviously singing for the benefit of someone inside the house. AUNT ELLER looks straight ahead, elaborately ignoring CURLY.

殷勤地向屋子窗户里张望"①"故意提高嗓门,确保劳瑞若在屋内的话可以听见"②。这些文字不仅进一步暗示着此刻舞台空间里还隐藏着一位尚未出场的重要人物,而且透露出男主角内心对于此人的热切盼望。与此相对应,剧本中的这些表演提示,不断提醒着科利的扮演者,应该借助细腻表情与微小动作,不断向台下观众透露出男主角内心的小秘密——这位尚未出场的神秘人物时刻牵动着自己的所有心绪。由此可见,"表演提示"不仅是写给演员在表演技巧方面的文字参考,更是推动情节叙事和描绘人物关系的重要手段。

《哦,多么美好的早晨》唱段结束之后,剧本转入科利和埃勒姨妈之间的人物对白,进一步勾勒出角色的性格特质及人物之间的关系。首先,我们从科利口中得知这位未出场的姑娘名叫劳瑞·威廉姆斯,是埃勒姨妈的侄女。虽然,科利一开口就信誓旦旦地向埃勒姨妈宣称自己绝不会迎娶其侄女③,但随即便忍不住向埃勒姨妈小心试探劳瑞的踪迹④。为了打趣这位喜欢口头逞强的小伙,埃勒姨妈故意说劳瑞对科利毫无兴趣。这句话显然刺激了这位自尊心极强的骄傲小伙,恼羞成怒之下的科利,一口气向埃勒姨妈抛出数个反问句,开始滔滔不绝地自我吹嘘:"谁是咱们地界最棒的驯马师?……谁又是附近十七个州数得上号的牛仔?……瞧,难道我不英俊帅气吗?……她到底还想要啥,难道是头母驴?"⑤ 这段让人忍俊不禁的

① 剧本原文:Curly looks wistfully up at the windows of the house.

② 剧本原文:Curly raising his voice so that LAUREY will hear if she is inside the house.

③ 剧本原文:Cuz I wouldn't marry you ner none of yer kinfolks, I could he'p it.

④ 剧本原文:Aunt Eller, if you was to tell me whur Laurey was at—whur would you tell me she was at?

⑤ 剧本原文:Who's the best bronc buster in this yere territory?…And the best bull-dogger in seventeen counties?…And looky here, I'm handsome, ain't I?…Well, whut else does she want then, the damn she-mule?

台词对白，背后却蕴含着丰富的戏剧信息：一方面，生动勾勒出科利自信傲娇又略带孩子气的人物性格，为男女主角之间虽彼此爱恋却时常拌嘴的情状做好充足戏剧铺垫；另一方面，这些文字也点明了科利的牛仔身份，而且他对自己这份马背上的职业深以为傲，这将成为全剧重要戏剧冲突的关键伏笔（本章第二节将详细展开叙述）。由此可见，人物对白及围绕其而产生的表演提示，是构建音乐剧剧本的重要内容，也是音乐剧剧本创作中推动情节叙事、构建人物关系、刻画人物形象的重要戏剧手段。

2. 独白（Monologue）

独白，是所有文学创作中展现人物真实内心世界的重要手段，通过人物的自思／自语揭示人物的隐秘内心感情和潜层精神意识。戏剧舞台上的独白，往往由戏剧作品中的某一位角色独自完成，在其独处或身边其他演员保持沉默时，直接向观众倾诉自己的内心所思[①]。戏剧独白自古典悲剧时代应运而生，并在文艺复兴时期的戏剧作品中得以广泛运用，往往出现在戏剧人物内心活动最纠结激荡的戏剧情境中，比如莎翁笔下哈姆雷特王子那段享誉世界的戏剧独白典范"生存还是毁灭……"。

相较于剧本中发生于戏剧人物之间的对话，独白手法在音乐剧剧本中并不普遍。侧重于歌舞表达的艺术属性，让大段纯粹基于文字的独白话语，在音乐剧舞台上略显单调和突兀。正因如此，传统话剧文本中常见的独白，在音乐剧表演中常常会被戏剧人物的独立唱段所替代（这一点将在第三章中详细展开分析）。然而，这并不意

① 《不列颠百科全书》（*Encyclopedia Britannica*）线上资源（https://www.britannica.com/art/monologue）。

味着独白手法完全被音乐剧创作者摒弃。虽然，音乐剧剧本中的独白比重较少，但一经出现，往往都会成为整部音乐剧文本中画龙点睛的神来之笔。

图 2-11 中的独白文本来自音乐剧经典之作《异想天开》，该剧 1960 年 5 月 3 日上演于纽约外百老汇的沙利文街剧场，是迄今为止全世界音乐剧舞台上连续上演时间最长的音乐剧作品。与奢华绚丽的大剧场音乐剧不同，《异想天开》的戏剧基调超脱写意。编剧汤姆·琼斯用抽象简约的戏剧笔触，描绘出一个充满警示寓言意味的离奇故事，全剧弥漫着一种世外桃源般的超现实气息。这段戏剧独白属于《异想天开》女主角路易莎（Luisa），一位年方十六、对未来充满天真幻想的懵懂少女。图 2-11 中的这些文字乍看上去略显夸张无厘头，然而，仔细品读之后不难发现，这是一段多么生动鲜活的内心私语。寥寥数语，便将一位青春期少女敏感、躁动、迷茫、矛盾的内心世界描绘得栩栩如生。

首先，路易莎向观众们描述了一只神奇的鸟，它突如其来却又转瞬即近：

今天早晨，我被一只鸟儿惊醒。那是只云雀、孔雀，抑或是其他什么鸟类，一种我从未听说的神奇生物。我向它打招呼，它却飞走了。"你好"二字刚脱口，那只鸟便消失得毫无踪迹。这太神奇了……①

① 剧本原文：This morning a bird woke me up. It was a lark or a peacock, or something like that. Some strange sort of bird that I'd never heard. And I said "hello" and it vanished — flew away. The very minute that I said "hello." It was mysterious.

LUISA:

(Now LUISA talks to the accompaniment of the harp)

This morning a bird woke me up.
It was a lark or a peacock,
Or something like that.
Some strange sort of bird that I'd never heard.
And I said "hello"
And it vanished – flew away.
The very minute that I said "hello."
It was mysterious.
So do you know what I did?
I went over to my mirror
And brushed my hair two hundred times without stopping.
And as I was brushing it,
my hair turned mauve.
No, honestly! Mauve!
And then red. And then sort of a deep blue when the sun hit it.
I'm sixteen years old,
And everyday something happens to me.
I don't know what to make of it.
When I get up in the morning to get dressed,
I can tell:
Something's different.
I like to touch my eyelids
Because they're never quite the same.
　　(Music begins underneath her speaking)
Oh! Oh! Oh!
I hug myself till my arms turn blue,
Then I close my eyes and I cry and cry
Till the tears come down
And I taste them. Ah!
I love to taste my tears!
I am special!
I am special!!
　　(Suddenly she clasps her hands in a fervent and heartfelt prayer as the MUSIC stops)
Please, God, please! –
Don't – let – me – be – normal!
　　(And, rapturously, SHE sings)

图 2-11　音乐剧《异想天开》第一幕，女主角路易莎的内心独白

　　这段独白中描绘的小鸟带有强烈的戏剧寓意，它也许从未真实出现过，只是存在于女主角路易莎的幻想中，隐喻青春期少女对于未知世界所有不切实际的纯真憧憬。接下来，这只鸟仿佛带给路易莎带来某种神谕。于是，路易莎跑到镜子面前，疯魔般地不停梳理头发。终于，"奇迹"出现了。路易莎的头发开始变色，从紫粉色到大红色，最后在阳光照射下变成深蓝：

猜我接下来做了什么？我跑到镜子前梳理头发，数百次，不知停歇。梳着，梳着，我的头发慢慢变成了紫粉色。是的，没错，紫粉色！然后变成大红色。阳光洒向我的头发，它又变成了某种深蓝色……①

这段看上去略神经质的行为背后，渗透着某种精神层面的心理暗喻：路易莎疯魔似的梳妆，象征着青春期少年对于魔幻事件的热烈期许。他（她）们满心期盼着神奇降临到自己尚未丰盈的生命旅程里，哪怕仅仅只是一点发色的改变。

此后，这段内心独白切入路易莎更真实的内心世界，她毫不掩饰地向观众袒露自己对于循规蹈矩生活的憎恶。不难看出，路易莎是如此渴望与众不同，无比期待自己年轻的生命之路可以走向无限的可能：

我今年十六岁，每一天对于我而言都充满新奇。我不知该从何说起。每天早起梳妆时，我都能明确感受到：自己又出现了一些变化。我喜欢触碰自己的眼睑，因为它们总不一样。哦！哦！哦……我紧紧掐住自己的手臂，直到它们变得青紫。然后我闭上眼睛痛哭，直

① 剧本原文：So do you know what I did? I went over to my mirror and brushed my hair two hundred times without stopping. And as I was brushing it, my hair turned mauve. No, honestly! Mauve! And then red. And then sort of a deep blue when the sun hit it.

到泪流满面。我品尝到自己的泪水，我喜欢这样！我是与众不同的！我的确与众不同！①

然而，无论之前表现得如何另类怪诞，这段内心独白的最后一句，最终向观众勾勒出一位敏感脆弱少女的真实内心。在一字一顿、近乎哀鸣的台词中，路易莎终于释放出自己的全部情感——求求你，上天，请－不－要－让－我－沦－为－平－凡！②

正是这句台词，让现场观众瞬间意识到，这位外表偏执乖张的少女，实则只是一位与多数同龄人一样无助彷徨的小姑娘。值得注意的是，在最后一句独白之前，剧本特意用括号标记出一段写给路易莎的表演提示——音乐停止，她双手合十，热烈而诚挚地祈祷③。在此之前，路易莎的内心独白已将整个舞台情绪推向制高点。此刻，无论是演员的音量还是肢体动作，都让观众感受到一股呼之欲出的戏剧张力。然而，这句明确标记的表演提示，却带来了突如其至的寂静并形成明显雕塑感的肢体动作。这无疑将此前独白台词积攒的情感能量瞬间凝固，无形中，观众的期待值被提升到一个悬而未决的制高点。此处的戏剧处理，显然是在为最后这句至关重要的台词做充分戏剧铺垫。戛然而止的短暂停顿之后，路易莎以虔诚祈祷的

① 剧本原文：I'm sixteen years old, and everyday something happens to me. I don't know what to make of it. When I get up in the morning to get dressed, I can tell: Something's different. I like to touch my eyelids because they're never quite the same. Oh! Oh! Oh! I hug myself till my arms turn blue, then I close my eyes and I cry and cry till the tears come down and I taste them. Ah! I love to taste my tears! I am special! I am special!!

② 剧本原文：Please, God, please! – Don't – let – me – be – normal!

③ 剧本原文：Suddenly she clasps her hands in a fervent and heartfelt prayer as the MUSIC stops.

姿态，向观众吐露出自己最真切质朴的心愿。一句"请不要让我沦为平凡"，道出所有花季少女最纯真美好的共同夙愿，同时也释放了之前整段独白中浓烈的戏剧情绪，顺其自然地将戏剧文本衔接到紧随其后女主角的第一首独立唱段《想要更多》(*Much More*)。

音乐剧《异想天开》中的这段内心独白，已成为音乐剧舞台上台词段落的经典，常常出现在音乐剧比赛或选角场合中，成为不少音乐剧演员偏爱选用的经典桥段。时至今日，《异想天开》已成为全世界制作频率最高的音乐剧作品，先后在美国两千多个城市、世界

图 2-12　音乐剧《异想天开》中文版剧本封面

七十多个国家／地区巡演，世界范围内的不同演出版本高达上万个，上演时间之长、演出场次之多堪登吉尼斯世界纪录。值得一提的是，《异想天开》还是改革开放后最早引入中国大陆的西方音乐剧作品之一，并由中国戏剧家协会与美国尤金·奥尼尔戏剧中心(Eugene O'Neill Theater Center)联手，正式将原英文剧本译配为中文版本。

第二节
音乐剧剧本的叙事结构

　　剧本的核心目的是"讲故事"。如何在有限的舞台时间里完成起承转合充分完整的戏剧叙事，如何构建起既在意料之外又在情理之中的戏剧转折，如何在环环相扣的戏剧冲突中树立起令人折服的戏剧形象，这些都是剧作家在剧本创作时要考量的核心因素。相较于其他舞台表演艺术，音乐剧的剧本写作更具综合性，必须兼顾戏剧、音乐、舞蹈三大艺术门类各自鲜明的艺术属性，为台词、歌词、音乐、舞蹈、舞美等所有艺术元素在音乐剧舞台上的整合与呈现，提供最强有力的戏剧保障与创作空间。

　　音乐剧剧本"讲故事"的方式有很多种，不同时期整体艺术风潮的变迁、不同时代音乐剧观众审美趣味的变化，都会直接映射到不同风格的音乐剧剧本创作思路之上。按照剧本结构与叙事手法不同，音乐剧剧本的叙事结构（narrative structure）① 主要体现为两种思路，分别为线性叙事与非线性叙事。

① 维基百科对于叙事结构的定义：一种文学作品中的框架结构，以此为基础构建起叙事的顺序和风格，并最终呈现给读者、听众或者观众。

一、叙事音乐剧中的线性叙事

线性叙事（Linear Narrative）是一个较为形象的说法，主要用于形容戏剧作品的叙事结构如同一根方向明确的单线条，所有戏剧事件依照时间顺序先后发生，彼此不间断且因果相接。有关线性叙事的最初探讨可以追溯到亚里士多德的《诗学》[①]，其第七章中明确提出："所谓完整，指事情有头，有身，有尾。所谓'头'，无须一定承接于前事，却自然而然地引发后事；所谓'尾'则恰好相反，必然或惯例地承接于前事，却不一定触动后事；所谓'身'则介于两者之间，是前有因后有果的中间过渡。"[②] 这段文字虽未明确提出"线性叙事"的称谓，却道出了其最核心的理念——内在结构的因果逻辑和外在结构的线性形式。

线性叙事是音乐剧使用最广泛的剧本创作手法，也是叙事音乐剧最常见的戏剧结构。叙事音乐剧风靡于 20 世纪中叶，是美国音乐

①《诗学》（希腊语：Peri poietikés；拉丁语：De Poetica），古希腊哲学家亚里士多德创作于约公元前 335 年，是西方世界现存最早的有关戏剧理论和文学理论哲学探讨的著作。

② 大卫·维勒曼（J. David Velleman）发表于 2003 年 1 月第 112 期《哲学评论》（*The Philosophical Review*）的论文《叙事解析》（Narrative Explanation）中呈现了这段《诗学》原文的英译：A whole is that which has a beginning, a middle, and an end. A beginning is that which does not itself follow necessarily from something else, but after which a further event or process naturally occurs. An end, by contrast, is that which itself naturally occurs, whether necessarily or usually, after a preceding event, but need not be followed by anything else. A middle is that which both follows a preceding event and has further consequence.

剧黄金时代 ① 最盛行的音乐剧风格。叙事音乐剧依赖于戏剧故事的完整性，严格遵照时间轴的先后顺序，分场景依次交代戏剧事件的"开端—发展—高潮—结局"，强调戏剧情节的因果关系和叙事结构的连贯统一。下面将结合几部最具代表性的叙事音乐剧作品，分别举例说明线性叙事在音乐剧剧本创作中的具体运用。

1. 基于时间轴的场景分布

图 2-13 中的剧本文字来自音乐剧《窈窕淑女》②，该剧不仅一举拿下 1956 年包括"最佳音乐剧"在内的六项托尼大奖，而且还创造了当年音乐剧舞台上的最长演出纪录（连续上演 2717 场），堪称叙事音乐剧黄金时代的旷世经典。《窈窕淑女》的创作灵感来自爱尔兰剧作家萧伯纳（George Bernard Shaw，1856—1950）创作于 1913 年的戏剧作品《皮格马利翁》（*Pygmalion*），故事原型来自古希腊神话，讲述了一位名为皮格马利翁的雕刻师，将自己对最完美女性的全部定义付诸一部雕刻作品，并不可救药地爱上了这尊塑像。在爱神的眷顾下，这尊塑像被赋予了生命并最终与雕刻师喜结良缘……萧伯纳对希腊神话中的人物原型做出大胆改编，将雕刻师皮格马利

① 20 世纪 30—60 年代是美国百老汇音乐剧一枝独秀的鼎盛时代，出品了无数部传承至今的音乐剧经典，其中大多数采用叙事音乐剧风格，因此这段时期被誉为"美国叙事音乐剧的黄金时代"（The Golden Age of the American Book Musical），也是通常意义上的"音乐剧古典时代"。

② 音乐剧《窈窕淑女》（*My Fair Lady*），由艾伦·杰·勒纳（Alan Jay Lerner）编剧兼作词，弗雷德里克·洛威（Frederick Loewe）谱曲，1956 年 3 月 15 日正式入驻百老汇马克海灵格剧院（Mark Hellinger Theatre，1603 个座位），1958 年 4 月 30 日入驻伦敦德鲁里巷皇家剧院，首轮演出获 1957 年的 6 项托尼奖。该剧 1964 年被搬上大银幕，并一举获得 8 项奥斯卡奖，之后多次复排并重新入驻百老汇和伦敦西区，并先后荣获 17 个复排类音乐剧奖项。

翁变身为一位对文字发音有着执迷苛求的语言学教授亨利·希金斯（Henry Higgins），而那尊被赋予生命的雕刻作品，在萧伯纳笔下转变为一位因接受语言训练而"变身"为上流社会窈窕淑女的卖花姑娘伊莱扎·杜利特尔（Eliza Doolittle）。在萧伯纳的作品中，希金斯对于伊莱扎的语言训练，便成为雕刻师塑造作品并最终坠入爱河的过程。而这，正是所有戏剧观众最期待的故事结局。

图 2-13 是《窈窕淑女》剧本开篇出现的场景描述。文字中不难看出，这部音乐剧的剧本创作遵循典型的线性叙事逻辑，全剧所有戏剧事件在时间轴上一脉相承，故事线索简单清晰、一目了然。

对于普通音乐剧观众而言，这种遵照事件先后自然逻辑讲述故事的方式，会让整部音乐剧作品更加情节顺畅、通俗易懂。从第一幕第一场"三月某个阴冷的夜晚"，到第一幕第六场"七月的某天下午"，再到第一幕第九场"六周后的某天傍晚"，直至第二幕的全剧终，《窈窕淑女》中的所有戏剧场景，按时间先后顺序依次发生于半年时间内。其中，第二幕中的七个场景在戏剧时间上更加密集，全部汇聚于一两天之内。这种两幕之间前松后紧的时间布局，乍看上去似乎有失均匀平衡，实则蕴含着编剧艾伦·杰·勒纳精妙的戏剧考量。

一方面，第一幕的时间推进不能操之过急。就《窈窕淑女》中戏剧事件发生的自然规律而言，希金斯教授对于伊莱扎的语言训练显然需要时间。更重要的是，男女主角之间细腻微妙的情感变化，主要贯穿于语言训练过程的细枝末节。因此，第一幕的叙事节奏必须娓娓道来、层层递进，方能让现场观众切身感受到男女主角从彼此生厌到心生怜惜的心路历程。全剧伊始，男女主角在第一幕第一场中给彼此留下的第一印象并不美好——举止粗俗的伊莱扎在希金

<div style="display:flex">
<div>

SYNOPSIS OF SCENES

ACT ONE

Scene 1: OUTSIDE COVENT GARDEN.
A cold March night.

Scene 2: A TENEMENT SECTION - TOTTENHAM
COURT ROAD.
Later that evening.

Scene 3: HIGGINS' STUDY.
The next day.

Scene 4: TENEMENT SECTION
(Same as Act I, Scene 2).
Mid-day, several weeks later.

Scene 5: HIGGINS' STUDY.
Later that afternoon.

Scene 6: OUTSIDE ASCOT.
A July afternoon.

Scene 7: ASCOT.
Immediately following.

Scene 8: OUTSIDE HIGGINS' HOUSE, WIMPOLE STREET.
Later that day.

Scene 9: HIGGINS' STUDY.
Evening six weeks later.

Scene 10: TRANSYLVANIAN EMBASSY PROMENADE.
Outside the Ballroom. Later that evening.

Scene 11: THE BALLROOM OF THE EMBASSY.
Immediately following.

ACT TWO

Scene 1: HIGGINS' STUDY.
3:00 the following morning.

Scene 2: OUTSIDE HIGGINS' HOUSE.
(Same as Act I, Scene 8).
Immediately following.

Scene 3: FLOWER MARKET OF COVENT GARDEN.
5:00 in the morning.

Scene 4: UPSTAIRS HALL OF HIGGINS' HOUSE.
11:00 the following morning.

Scene 5: THE GARDEN OF MRS. HIGGINS' HOUSE.
Later that morning.

Scene 6: OUTSIDE HIGGINS' HOUSE.
(Same as Act I, Scene 8)
Dusk, that afternoon.

Scene 7: HIGGINS' STUDY.
Immediately following.

* * *

The place is London,
the time 1912.

* * *

</div>
<div>

场景简介

第一幕

第一场:科文特花园的外面,三月某个阴冷的夜晚;

第二场:公寓部分——托特纳姆法院路,当晚的稍后时间;

第三场:希金斯的书房,第二天;

第四场:公寓部分(同第一幕第二场),数周后的某天中午;

第五场:希金斯的书房,当天下午晚些时候;

第六场:阿斯科特赛马会场外,七月的某天下午;

第七场:阿斯科特赛马会,紧随其后;

第八场:希金斯家的门外,温波尔街,当天晚些时候;

第九场:希金斯的书房,六周后的某天傍晚;

第十场:特兰西瓦尼亚大使馆的长廊,当晚的稍后时间;

第十一场:大使馆的宴会厅,紧随其后。

第二幕

第一场:希金斯的书房,次日凌晨三点;

第二场:希金斯家的门外(同第一幕第八场),紧随其后;

第三场:科文特花园的花卉市场,清晨五点;

第四场:希金斯家的楼上大厅,第二天早上十一点;

第五场:希金斯夫人家的花园,当天上午晚些时候;

第六场:希金斯家的门外(同第一幕第八场),黄昏,当天下午;

第七场:希金斯的书房,紧随其后。

* * *

故事发生在伦敦,
1912 年

</div>
</div>

图 2-13 音乐剧《窈窕淑女》开篇的场景设置,剧本原文及完整译文

斯教授眼中只是语言训练的实验工具，而言语偏激的希金斯教授在伊莱扎眼中简直是个狂妄傲慢的伪君子。接下来的数个场景中，希金斯与伊莱扎之间的矛盾冲突愈演愈烈。在教授精心定制的魔鬼语言训练中，伊莱扎内心的愤怒压抑到临界点，并在第一幕第五场一首咬牙切齿的独唱曲《等着瞧》（Just You Wait）中达到戏剧高潮。然而，就在所有人几乎要绝望放弃之时，伊莱扎终于用标准的英文发音，一字一顿地吐出那句音乐剧舞台上的经典台词——西班牙的雨大多落在平原上（The Rain in Spain Stays Mainly in the Plain）。顿时，连日来的辛劳痛苦化为乌有，希金斯教授备受鼓舞，如孩童般欢声雀跃，与老友皮克林上校、伊莱扎抱作一团，三个人不禁手舞足蹈、欢声歌唱……从这个戏剧时刻开始，希金斯与伊莱扎的情感关系发生微妙变化，两人从一开始彼此生厌的雇佣关系，一步步发展为并肩作战、相互扶持的好伙伴。也正是这种基于共同目标的通力合作，才让希金斯与伊莱扎之间自然而然地滋生出不言而喻的情愫，为《窈窕淑女》最终的情感高潮埋下伏笔。试想，如果没有第一幕中数个场景之间一脉相承的线性叙事铺垫，男女主角之间的情感转折必定显得苍白刻意、难具说服力。

另一方面，第二幕的时间布局必须紧凑密集。在长达一个多小时娓娓道来的戏剧铺陈之后，编剧家要借助更高密度的戏剧节奏，最终推动全剧戏剧情感爆发的制高点。第一幕结束于豪华盛宴的大使舞会，曾经粗言秽语的街头卖花女伊莱扎，已华丽蜕变为上流社会惊艳全场的高贵淑女。此刻，希金斯教授运用手中的"雕刻刀"，成功塑造出一个象征着女性全部美好特质的绝伦佳作。第一幕终场成功地将《窈窕淑女》上半场的线性叙事推向一个近乎完美的瞬间，

而这也为即将拉开序幕的第二幕抛出令人期待的戏剧点——伊莱扎这尊"雕塑作品"最终将如何被赋予生命。然而,《窈窕淑女》中的伊莱扎被赋予的并非生命,而是一种独立人格,一种渴望与希金斯教授平等相对的女性独立意识。从某种意义上来说,只有当伊莱扎充分意识到自我独立的意义,她和希金斯教授之间才能真正迎来有情人终成眷属的关键契机。基于这样的戏剧诉求,相较于第一幕长达数月的时间跨度,《窈窕淑女》第二幕中的所有戏剧场景全部浓缩于两天时间里。第一幕中逐渐意识到独立人格和女性尊严的伊莱扎,在第二幕中毅然决定离开希金斯教授,试图寻找真正属于自己的人生意义。这一刻,才是《窈窕淑女》中"雕塑作品"被赋予宝贵"生命"的美好瞬间。面对眼前这位自尊自爱、独立倔强的伊莱扎,希金斯教授这才猛然意识到,自己早已对这个倾注所有心血精心培育的"作品"深深眷恋、情有独钟。刹那间,美好爱情不期而遇,一切尽在不言中……由此可见,虽然《窈窕淑女》第二幕中的戏剧结构依然遵循着线性叙事,其节奏布局却大幅凝练,最终孕育出整部音乐剧最富戏剧张力和舞台爆发力的瞬间。在基于时间线索、前缓后紧的线性叙事框架中,编剧艾伦·杰·勒纳成功塑造了两位音乐剧舞台上个性鲜明的人物经典,并让一个原本带有神话色彩的古老爱情,焕发出更具现实主义批判意味的新时代魅力,堪称叙事音乐剧剧本创作的典范。

2. 主副交织的双重叙事线索

线性叙事毋庸置疑可以在紧扣因果关系的前提下,最大限度地实现情节叙事上的连贯统一。然而,单纯遵照时间轴的先后顺序、

平铺直叙地展开戏剧故事，难免会造成叙事结构的单一局限，较难完成戏剧舞台上更多维度的场景构建。于是，在音乐剧的线性叙事框架中，剧作家往往会补充使用主、副情节线索交织并行的叙事手法。双线索叙事依然严格遵照时间轴上的先后顺序，叙述视角却切换于主要人物和次要人物之间，类似于中国传统章回体小说中常用的"花开两朵各表一枝"的文学手法。它虽然在戏剧结构上依然属于线性叙事，但是在叙述方法上呈现出了更多的层次与视角。

主副线并行的线性叙事结构，常常贯穿于罗杰斯与小汉默斯坦系列音乐剧的剧本创作中。小汉默斯坦剧本创作中的副线情节往往通过次要人物铺陈推进，他（她）们虽然戏份较少，但大多性格鲜明突出，常与主要人物形成强烈对比，进而反衬出更饱满的主角形象。比如，前文中提到的音乐剧《俄克拉何马》，虽然剧本围绕着主情节线上劳瑞与科利的爱情纠葛展开，但在副情节线上出现了一对让所有观众眼前一亮的"活宝"情侣——村姑阿杜·安妮（Ado Annie）与牛仔威尔·帕克（Will Parker）。相较于劳瑞与科利之间的矜持倔强、争强好胜，安妮与威尔显得更单纯质朴、爽朗直接。在强烈的自尊心驱使下，主线上的劳瑞与科利总会言不由衷地小心试探，甚至不惜彼此误解与伤害。而副线上安妮与威尔之间的情感表达，却犹如火山喷涌般口无遮拦，充满着大开大合的喜剧色彩。这种"喜中有悲、笑中有泪"的主副线并行叙事，为现场观众带来更多层次的情感体验，在多维度的角色塑造中引发更加客观深刻的人生感悟。

除了与主线情节对比呼应，副情节线还能交代出某些不便点明的重要信息，为铺陈主情节线上的戏剧矛盾埋下伏笔，让整部剧目

的情节叙事如同侦探小说般充满悬念。比如，《俄克拉何马》副情节线上完整交代了一段耐人寻味的小插曲——安妮的父亲安德鲁·卡恩斯（Andrew Carnes）严词反对女儿与威尔的交往，甚至不惜将安妮远嫁给一位居无定所、行走四方的波斯小贩阿里·哈基姆（Ali Hakim）。这段看似无关紧要的情节，却"无意间"抛出一个至关重要的戏剧悬念：到底是何原因让这位老父亲如此嫌弃牛仔威尔？

这段副情节线上的小插曲，充分彰显出小汉默斯坦深厚的戏剧功底。它看似不经意，却成功勾起了现场观众的好奇心。在此后一系列环环相扣的故事细节中，所有人将会逐渐意识到，爱情纠葛只是表象，社会矛盾才是全剧更深层次的戏剧主题。《俄克拉何马》中的戏剧故事发生于 20 世纪初的美国中西部地区，那里正面临着严峻残酷的社会现实——美国西进运动中牛仔（cowboy）与农夫（farmer）两大社会族群之间的观念差异与利益冲突。牛仔是美国中西部文化特有的职业身份，兴盛于 19 世纪后半叶。随着冷冻车厢的发明以及美国沿海大都市牛肉需求量的增加，美国中部出现大面积饲养牲畜的牧场。然而，在铁路运输尚未普及的年代，膘肥体壮的牛群要被成批赶至火车站点集中装箱①。于是，牛仔——这个带有强烈美国文化烙印的特殊社会群体——短暂却又闪亮地登场于美国西部的历史

① 一般牛群的行走速度可达每天 40 千米，但如此行至目的地，将会让牛掉膘变瘦，影响售价。因此，牛仔通常会将牛群的行走速度控制在每天 20 千米，以确保牛的健康与体重。但这无形中延长了牛仔的行途时间，在长达数月的旅程里，除了风餐露宿、骑马奔波，牛仔们常常还要面对各种突发事件及自然灾害，有时甚至面临生命危险，实属不易。

舞台①。在好莱坞电影的渲染下，牛仔成功化身为一种桀骜不驯、粗犷野性的生命符号。然而，真实历史中的美国牛仔，却与银幕或文学作品中神采飞扬的形象相去甚远。他们终日奔波于马背之上，风餐露宿、居无定所。更甚者，牛仔从业者大多文化水平偏低，性格粗犷暴躁，性情自由散漫。在没有工作的大多数时间里，他们时常聚集在小镇酒吧里烂醉如泥、打架闹事（这一点在美剧《西部世界》中略见端倪）。曾几何时，美国中西部小镇的常住居民（尤其以耕地为生的农民），对这些放浪形骸的牛仔们厌恶之至，唯恐避而不及。于是，真实历史中的美国中西部文化圈，牛仔群体往往显得格格不入、形只影单。如果单纯从戏剧人物性格出发，《俄克拉何马》中的威尔事实上是位颇讨人喜的小伙子。但是，如果将威尔的牛仔身份放置于 20 世纪初美国中西部地区的社会现实，我们也就不难理解，身为农夫的老父亲安德鲁·卡恩斯为何会如此排斥威尔的牛仔身份，更何况是自己女儿与牛仔的婚姻大事。

然而，小汉默斯坦的编剧野心不仅如此。他笔下的副线人物必将引向主叙事线，最终成为主线戏剧矛盾的必要铺垫。《俄克拉何马》主情节线中，与男主角科利形成戏剧对抗的，是一位名叫贾德·弗莱（Jud Fry）的农夫。表面上看，科利与贾德间的矛盾来自争夺共同的心仪对象（女主角劳瑞）。然而，主线矛盾之下隐藏的深层原因，却是源自两个男人各自分属的社会阵营——牛仔与农夫。这两个社会族群在生活方式、价值观念以及生存利益上的根本冲突，才是构建起全剧强大戏剧张力的核心根因。正如第二章第一节中提到的《俄

① 19 世纪 80 年代末，随着铁路扩建与铁轨运输的普及，不再需要长距离驱赶牛群至铁路车站。于是，牛仔这一特殊社会群体也逐渐消失于历史长河中。

克拉何马》开场对白，科利在埃勒姨妈面前一段喋喋不休的自我吹嘘，已明显流露出他对自己牛仔职业身份的认可与自豪。殊不知，牛仔显然不是当年美国中西部小镇居民眼中的良婿佳配。更重要的是，劳瑞在剧中的身份，是一位独立经营农场的年轻女性。虽然，劳瑞在感性上更倾心于风流潇洒的科利，但内心的理性难免会对科利的牛仔身份心存芥蒂。尚未跳脱时代局限的女主角，内心深处不断纠结徘徊于理性抉择与感性冲动之间。这一点，在《俄克拉何马》第一幕终场劳瑞的"梦之芭蕾"（Dream Ballet）中体现得淋漓尽致（第五章将详细展开阐述）。值得一提的是，小汉默斯坦在《俄克拉何马》第二幕开场特意安排了一曲《农夫与牛仔》（*The Farmer and the Cowboy*）。这首集体唱段用简单质朴的歌词，点明了主创者基于"爱与宽容"的戏剧观点——农夫与牛仔应该和谐共存，友好相处，情同手足①。在埃勒姨妈的倡导下，第二幕里的牛仔与农夫终于摒弃前嫌、携手共舞，这似乎也传递出主创者的美好夙愿：不同利益族群之间的冲突与偏见终将消散，人类终将迎来团结奋进、友好合作的美好未来。

综上可见，叙事音乐剧的剧本核心是一种基于时间轴、层层递进、环环相扣的线性叙事，其优势在于可以尽可能简化真实世界的突发性与偶然性，在有限的戏剧时间内交代出一个有始有终、情节完整的戏剧故事。事实上，线性叙事不仅是 20 世纪中叶音乐剧剧本创作中最常见的手法，也是当今时代商业化音乐剧作品中最偏爱的剧本结构。不能否认，音乐剧行业的全球总体定位依然是偏向于

① 歌词原文：The farmer, and cowman should be friends, must all behave themselves and act like brothers.

大众娱乐，通俗易懂、老少皆宜的情节设置是不容忽视的创作导向。因此，规避叙事结构上的复杂度，用简明有效的情节框架串联起台词、歌词、音乐、舞蹈等音乐剧的核心艺术要素，依然是当下商业化音乐剧在剧本创作上至关重要的思路和艺术考量。

二、概念音乐剧中的非线性叙事

非线性叙事（Non-linear Narrative），是一种不依据时间轴的非连贯性叙事结构，打破了线性叙事中单线有序的讲述模式，不受限于事件之间的因果关系或事件本身的完整度。非线性叙事采用碎片化的断裂故事线，将它们拼贴于多维度的戏剧框架中，从而架构起一个更加错综复杂的叙事结构。非线性叙事是概念音乐剧（Concept Musical）剧本创作中的常见手法。维基百科将概念音乐剧定义为"一种围绕主题或动机，而非故事情节，展开剧本与音乐创作的音乐剧类型"[①]；伊桑·莫登（Ethan Mordden）在其专著《70年代的百老汇》[②]中将概念音乐剧总结为"用直觉、表象代替严格的叙事，采用非故事的元素，用先锋派的技巧重新定义时间、地点、故事的组合"；克里斯汀·玛格丽特·杨（Christine Margaret Young）在其研究专论中将概念音乐剧定义为"概念音乐剧采用非线性的叙事结构，将所有戏剧场景统一于概念主题下，并运用戏剧角色和唱段来诠释特

① 原文：A concept musical is a work of musical theatre whose book and score are structured around conveying a theme or message, rather than emphasizing a narrative plot.（资料来源：维基百科。）

② 资料来源：Ethan Mordden, *One More Kiss: The Broadway Musical in the 1970s,* New York: Palgrave, 2003。

定的戏剧主题"①。

如果说叙事音乐剧的关注点是"故事",那么概念音乐剧的核心则是"概念主题"。概念音乐剧把时间线索下的线性叙事拆解为多维时空中的若干戏剧片段,用一种碎片化的非线性叙事结构,打断或拆分事物发展的因果线索,尽可能再现真实世界的不确定性和不可预知性,从而实现音乐剧舞台上戏剧表达的更多可能性。

概念音乐剧中的非线性叙事结构主要表现为哲思性的概念主题、多视角的叙事结构和象征性的人物设置。

1. 哲思性的概念主题

相较于叙事音乐剧中完整的故事情节和浓烈的情感表达,概念音乐剧往往呈现出一种冷静而客观的戏剧氛围。它常常打破既定情节模式的故事呈示,力求引导观众探索一种理性而深刻的人生思考。因此,"故事"在概念音乐剧中只是一个容器,而装在容器里的"精神"才是其传达的真正命题。概念音乐剧的主题时常表现为一种哲学命题或人文思考,比如,音乐剧《酒馆》的"战争与人性"主题、音乐剧《伙伴们》的"婚姻"主题、音乐剧《走入丛林》②的"欲望"

① 克里斯汀·玛格丽特·杨完成于 2008 年的学术论文《值得注意,民谣歌手的呐喊:概念音乐剧的定义》("Attention Must Be Paid," Cried The Balladeer: The Concept Musical Defined),其中概念音乐剧定义的原文是 "A concept musical possesses non-linear structure, utilizes situations unified by theme, and employs the characters and songs to comment on the specific thematic issue(s)"。

② 音乐剧《走入丛林》(*Into The Woods*),由詹姆斯·拉平(James Lapine)编剧,斯蒂芬·桑坦谱曲兼作词,1987 年 11 月 5 日正式入驻百老汇马丁贝克剧院,1990 年 9 月 25 日入驻伦敦凤凰剧院,首轮演出荣获 1988 年的 3 项托尼奖、5 项戏剧课桌奖以及 1991 年的 2 项奥利弗奖等,之后 5 次重现纽约百老汇和伦敦西区并先后荣获 8 个复排类音乐剧奖项。

主题等。这些概念主题的选择，往往基于主创者对于人生命题的深刻反思，并用音乐剧的形式完成一种深邃严肃的哲学探讨。

音乐剧《走入丛林》中的人物角色大多源自德奥地区的民间童话，但编剧詹姆斯·拉平并没有将创作思路局限于传统童话故事的解读与认知。在认真研读了瑞士心理学家卡尔·荣格（Carl G. Jung，1875—1961）的心理分析理论以及奥地利裔美籍心理学家布鲁诺·贝特海姆（Bruno Bettleheim，1903—1990）的儿童心理学理论之后，詹姆斯·拉平围绕"欲望"（Wish）这一主题，将四个格林童话故事[①]巧妙串联在一起——《灰姑娘》（*Cinderella*）、《小红帽》（*Little Red Riding Hood*）、《长发姑娘》（*Rapunzel*）和《杰克与神豆》（*Jack and the Beanstalk*）。事实上，传统戏剧舞台上从童话故事中获取创作灵感的作品并不少见，如歌剧《灰姑娘》[②]、芭蕾舞剧《睡美人》[③]等。这些传统艺术创作往往遵循着故事原版的情节叙事，风格上侧重营造唯美动人的童话意境。然而，受弗洛伊德（Sigmund Freud，

———————

[①] 《格林童话》最初名为《儿童和家庭故事集》（德语：*Kinder- und Hausmärchen*），由德国民俗研究学家格林兄弟（Jacob Grimm，Wilhelm Grimm）合作完成。兄弟俩耗费十余年时间，对德奥地区民间流传的童话故事和古老传说进行搜集、整理和文学加工，并最终合稿发表于 1812 年 12 月 20 日。《格林童话》第一版仅包含 86 个故事，至 1857 年第七版已扩充为 210 个风格迥异的童话故事。该书已被翻译成多种语言在世界各地再版，影响力遍及全球，堪称世界儿童文学中的典范。

[②] 两幕体歌剧《灰姑娘》（*La Cenerentola*），由意大利作曲家乔阿基诺·罗西尼（Gioachino Rossini）谱曲，雅格布·法拉帝（Jacopo Ferretti）作词，1817 年 1 月 25 日首演于罗马山谷剧院（Teatro Valle）。

[③] 三幕体芭蕾舞剧《睡美人》（《Спящая красавица》），由俄罗斯作曲家彼得·伊里奇·柴可夫斯基（Pyotr Ilyich Tchaikovsky）谱曲，法国舞蹈家马吕斯·佩蒂帕（Marius Petipa）编舞，1890 年 1 月 15 日首演于圣彼得堡马林斯基剧院（Mariinsky Theatre）。

1856—1939）精神分析理论的影响，20 世纪的西方民俗学者与人类学家，开始倾向于从不同精神层面重新解读经典西方民间文学。贝特海姆在其著作《童话的魅力：童话故事的意义与重要性》[①]中，从精神分析角度探讨了童话故事中蕴含的巨大潜能，强调了童话对于认知人类本性和儿童心理的重要价值。编剧拉平曾经在多部戏剧创作中显示出自己对于精神分析理论的关注，他解释说："《走入丛林》所要表达的是一种对道德品质、行为举止的公正评述，一种建立在心理学范畴的公正……我们不应教条式地灌输所谓正确的道德行为标准，我们所要做的，仅仅是用艺术语言阐释不同道德行为之间的区分。"[②]《走入丛林》的词曲作者斯蒂芬·桑坦显然也细致研读了贝特海姆的这本专著，这一点在该剧多处唱段歌词中均有体现（第三章中将详细展开论述）。因此，音乐剧《走入丛林》中的戏剧人物虽然主要源于格林童话，但两位主创者的关注点却是揭示童话故事背后复杂多变、难以定论的人性，旨在传达该剧最核心的概念主题——理性审视欲望。

《走入丛林》第一幕剧本开场，主创者直接点明了全剧的核心主题。剧中多位角色开口亮相的第一句台词都是"I wish"：灰姑娘期盼出席皇宫舞会（I wish to go to the festival），杰克希望母牛可以

① 《童话的魅力：童话故事的意义与重要性》（ The Uses of Enchant: The Meaning and Importance of Fairy Tales ）出版于 1976 年，从弗洛伊德精神分析学的角度重新解读了耳熟能详的童话故事，是 20 世纪代表性的童话心理学研究成果，曾荣获 1976 年美国国家书评奖（National Book Critics Circle Award）和 1977 年美国国家图书奖（National Book Award）等。

② 资料来源：Stephen Banfield, Sondheim's Broadway Musicals, University of Michigan Press (October 15, 1995), p.383。

产奶（I wish my cow would give us some milk），面包师夫妇渴望拥有孩子（I wish we had a child）……这些人物的心愿看上去似乎并无关联，实质上在影射着人类不同层面的欲望：杰克隐喻人类对于金钱财富的物质欲望，灰姑娘暗示着人类对于阶层地位的权力欲望，面包师夫妻象征着人类繁衍生息的生存欲望等。有意思的是，《走入丛林》中的小红帽完全颠覆了无邪天真的传统童话形象，一出场便表现得极度贪吃。而这种压抑不住的食欲，某种程度上也暗喻人类最本能的动物欲望。《走入丛林》第一幕终场，在大多数角色美梦成真的皆大欢喜中完美落幕。然而，主创者对于"欲望"主题的深层次探讨，在第二幕中才真正得以升华。第二幕开场说书人的第一句台词"很久以前……之后……"（Once upon a time...later...），影射出童话落地现实后的梦幻破灭。第一幕中如愿以偿的童话主角们，却并没有如童话预言般"永远幸福"（happy forever）：成功嫁入豪门实现人生涅槃的灰姑娘，却发现自己真正迷恋的只是光鲜亮丽的王室生活而非王子本人；从巨人那里获得无数珍宝的杰克，却始终念念不忘自己在天庭中的各种神奇历险；怀抱健康宝宝的面包师，却被无休止的孩啼折磨到无所适从；走出高塔重获自由的长发姑娘，却完全无法适应人类的正常群居生活；狼口脱身逃出生天的小红帽，却从此转用敌意的眼光看待整个世界……

在紧扣"欲望"主题的前提下，拉平与桑坦对传统童话故事进行了深度解构。他们打破了每位戏剧人物时间线索上的独立故事，将每个角色经历的戏剧事件碎片化，并将其重新拼贴为一个错综复杂的非线性叙事结构。《走入丛林》中，观众似乎被赋予一种"上帝视角"，可以在同一戏剧时间里，观察到不同戏剧空间中、付诸不同戏剧角

色的不同戏剧场景。相较于传统叙事音乐剧，《走入丛林》的剧本结构显得更加琐碎，场景之间的切换快速而密集，每个场景中不同人物的登场也如走马灯般频繁。然而，让《走入丛林》整体叙事结构"形散而神不散"的关键，正是全剧紧扣的"欲望"主题。在看似混乱繁杂的叙事框架中，主创者带着对"欲望"主题的深切探究，引领着观众穿梭于不同戏剧角色的故事线索中。如果说，传统叙事音乐剧的视角集中于戏剧事件，那么概念音乐剧的关注点则是事件背后的戏剧主题。《走入丛林》中，促使每位戏剧人物出现于某个戏剧时空的终极原因，正是他（她）们对于欲望的执念与追寻。当观众们将注意力放置于欲望主题时，《走入丛林》中不同人物的故事碎片变得不再凌乱，而它们之间的拼贴重组也就显得顺理成章、浑然天成。第二幕终场，主创者对于欲望的态度似乎更加冷静——欲望不能盲目追寻，应该认真审视与思考①。拉平解释道："年轻时候的欲望多半偏于执拗和理想主义。伴随年龄的递增，人们逐渐体味到痛苦磨难后的成长。我认为，《走入丛林》第二幕终场时主角们虽然失去了很多，却反而收获了更加深刻、成熟、富于内涵的幸福。他们也许褪去了原有的天真质朴，却懂得了对于成年人而言的责任。"②

2. 多视角的叙事结构

概念音乐剧抛开了传统音乐剧中的单线条叙事，采用了零散、片段、多时空的非线性叙事结构，其根本目的在于打破或消减戏剧

① 《走入丛林》第二幕终场曲中的歌词原文：You can't just act, you have to listen. You can't just act, you have to think.

② 资料来源：Joanne Gordon, *Art Isn't Easy: The Theater of Stephen Sondheim*, Da Capo Press; Revised Edition (March 22,1992), p.309。

事件之间的因果线索，尽可能呈现真实世界的偶然性与不确定性，用一种更加冷静客观、全面多维的视角，启发观众对于概念主题的深入探究与哲学反思。相较于商业音乐剧的商业化和娱乐性，概念音乐剧更关注严肃戏剧命题及其给观众带来的深度思考。正如概念音乐剧大师桑坦所言："多年来，百老汇剧院备受中产阶级的眷顾，他们带着中产阶级的困惑走入剧院，期待短暂逃离现实。然而我们要做的，是把问题直接抛回去，让他们不得不直视面对。"①

上演于 1970 年的音乐剧《伙伴们》常常被定义为"第一部真正意义上的概念音乐剧"②，全剧没有出现传统意义上的完整故事情节，剧本围绕一位步入中年却依然未婚的纽约单身汉罗伯特·鲍比（Robert Bobby）的 35 岁生日聚会展开。"婚姻"（尤其是大都市人的婚姻观）是《伙伴们》深入探讨的概念主题，全剧出现的五对夫妻以及鲍比的三位女友，本质上是对以纽约为代表的现代大都市中常见婚姻/恋爱方式的影射。《伙伴们》的叙事结构非常碎片化，完全架空了时间概念，全剧一共出现多次生日场景，却并未点明是不是同一场聚会（展现类似平行宇宙观的事物不确定性）。《伙伴们》表面上的戏剧主角是鲍比，事实上，鲍比更像是一个串联起所有戏剧片段的见证者③。通过鲍比的眼睛，编剧乔治·弗斯为观众呈现出摩登大都市中常见的五种婚姻模式和典型的三种恋爱状态。

① PBS 系列纪录片《百老汇，美国音乐剧》（*Broadway, the American musical*）第五集《传统，1957—1979》[Episode5, Tradition (1957-1979)]。

② 资料来源：Thomas S. Hischak, *The Oxford Companion to the American Musical: Theatre, Film, and Television* (2008), Oxford University Press, p.166。

③ 正因如此，在《伙伴们》2018 年西区复排和 2021 年百老汇复排版中，鲍比的角色设定虽然被修改为一位 35 岁的未婚女性博比（Bobbie），却丝毫不影响整部剧目的戏剧呈现及其概念主题的传达。

　　《伙伴们》的剧本结构被拆分为若干次家庭聚会或情侣约会，每个场景之间并无时间上的先后次序或事件上的因果关系。剧中，鲍比分别出现在五对夫妻的家庭聚会中，亲身见证了他们的日常对话与生活细节。主创者通过这五次家庭聚会，影射出 20 世纪 70 年代纽约常见的五种婚姻模式。而这五对夫妻，也分别对应着当时纽约最具代表性的社会阶层。比如，第一幕第二场中出现的夫妻哈利／莎拉（Harry/Sarah）显然对应着纽约的中上阶层，这一点在相应剧本文字的场景描述中略见端倪。如图 2-14 文字所示，哈利／莎拉

```
ACT   I

Scene 2

          SARAH's and HARRY's living room on
          the ground floor of a garden apart-
          ment.  Chic.  Classy.  Throughout
          this play, SARAH and HARRY seem to
          be having a wonderful time.  Most,
          if not all the things that THEY say
          are enjoyed tremendously by the
          person speaking.  There is much
          laughing, giggling, smiling, and
          affection.

          ROBERT, their dinner guest, tries to
          maintain this atmosphere of convivi-
          ality even when HE's not sure of
          what is happening.

          The THREE have finished a long din-
          ner and are having coffee in the
          living room.

                         SARAH
                   (Pouring coffee)
          There's cinnamon in the coffee, Robert ... the odd taste is
          cinnamon.  Sugar and cream?

                         ROBERT
          Both.  May I have lots of both?

                         SARAH
          Of course you may.

                         HARRY
          Do you want some brandy in it, Robert?

                         ROBERT
          You having some?

                         SARAH
          We don't drink, but you have some, you darling.  Go ahead.

                         HARRY
          Or do you want a real drink?  We have anything you want.

                         ROBERT
          Well, Harry, if you don't mind, could I have some bourbon?

                         HARRY
          Right.
```

图 2-14　音乐剧《伙伴们》剧本，第一幕第二场开头

居住在纽约曼哈顿一所带花园的公寓（这在寸土寸金的曼哈顿实属不易），家具装饰精致而有品位……这一场景的戏剧文本中，出现了大段哈利与莎拉之间的台词对白，观众明显感受到夫妻二人在婚姻关系中的强势对抗。主创者甚至为夫妻二人设计了一段看似玩闹的肢体扭打——两人在鲍比的"仲裁"下玩起了空手道（karate）。此处看似无厘头的情节设置，实则暗示出都市职场精英在家庭关系中，往往不自觉地延续着各自的职业惯性。习惯于职场环境中争强好胜、出人头地的精英阶层，往往在各自的家庭生活中，也难免夫妻之间的暗暗较劲与相互抗衡。

再如，《伙伴们》第一幕第四场剧本中出现的夫妻大卫／珍妮（David/Jenny），二人显然暗示着纽约中下阶层的婚姻模式。这段场景开头的文字描述中，观众已隐约感受到大卫与珍妮的经济收入明显逊色于哈利和莎拉：屋内空间局促狭小，一个没有窗户的小书房也被征用为孩子们的活动空间。这段场景的戏剧文本中，同样出现了大段台词对白，但整体基调是搞笑中渗透着些许无奈，映射出大多数都市普通家庭的夫妻困境（见图2-15）。

首先，珍妮语无伦次地说出一长段车轱辘话，观众一时间云里雾里、不知所云；随即，在鲍比时不时的搭腔中，观众逐渐意识到，原来这三个人正躲在小屋里抽大麻；接着，借着半醉半醒的晕乎劲儿，珍妮如叛逆孩童般，小心翼翼地说出了几句自己平日压根说不出口的"脏话"。这个调皮的小举动，让夫妻二人如释重负。一瞬间，两人卸下日常生活的所有琐碎烦难，开始肆无忌惮地放声大笑；然而，即便是在并不清醒的非理智状况下，珍妮还是立即下意识地止声，并警告丈夫不要惊醒睡在隔壁的孩子们……

此处细腻入微的情节描述，寥寥数笔，却精准辛辣。在主创者看来，以大卫／珍妮为代表的婚姻模式中，培育后代似乎才是夫妻关系的重心，为此甚至甘于牺牲夫妻间的生活情趣或个人的情感需求。这一场后半段中大卫略带心酸的一段台词，无意间道出不少平凡夫妻在婚姻生活中的困惑与无奈。

```
                                JENNY
Jesus!
                                DAVID
That's twice you said, "Jesus."
                                JENNY
You're kidding.
                                DAVID
No.  You said it two times.  She never swears.
                                JENNY
I didn't even know I said it once.
                                DAVID
Say "son-of-a-bitch."
                                JENNY
Son of a bitch.
          (THEY laugh riotously)
                                DAVID
Say "Kiss my ass."
                                JENNY
Kiss my ass.
          (THEY roar at this)
Kiss my ass, you son of a bitch.
          (THEY scream with laughter)
Oh, Jesus.
          (SHE yells)
That's three!
                                VOICES
          (SARAH, PETER & PAUL enter above
           to complain about the noise)
Will you shut up -- down there!  It's two o'clock, for
Chrissakes!
                                JENNY
Shhhh.  Oh, shhh.  Laugh to yourselves.
                                DAVID
Shhh, Jenny, for Godsake.
          (ROBERT starts laughing again)
```

图 2-15　音乐剧《伙伴们》剧本，第一幕第四场中的部分台词

```
                        JENNY
Bobby, stop!  We'll get evicted.

                        ROBERT
Jenny, you're terrific.  You're the girl I should have
married.

                        JENNY
Listen, I know a darling girl in this building you'll just
love.

                        ROBERT
What?

                        JENNY
When are you going to get married?

                        DAVID
What?

                        JENNY
I mean it.  To me a person's not complete until he's married

                        ROBERT
Oh, I will.  It's not like I'm avoiding marriage.  It's
avoiding me, if anything.  I'm ready.

                        JENNY
Actually, you're not.  But listen, not everybody should be
married, I guess.

                        DAVID
I don't know.  See, to me a man should be married.  Your
life has a -- what?  What am I trying to say?  A point to it
-- a bottom, you know what I'm saying?  I have everything,
but freedom.  Which is everything, huh?  No.  This is every-
thing.  I got my wife, my kids, a home.  I feel that --
uh -- well, you gotta give up to get.  Know what I'm saying?

                        ROBERT
Listen, I agree.  But you know what bothers me -- is, if
you marry, then you've got another person there all the
time.  Plus you can't get out of it, whenever you just might
want to get out of it.  You are caught!  See?  And even if
you do get out of it, what do you have to show for it?  Not
to mention the fact that -- then -- you've always been mar-
ried.  I mean, you can never not have been married again.

                        JENNY
I don't feel you're really ready.  Do you think, just maybe
I mean subconsciously -- you might be resisting it?
```

图 2-15 （续图）

"我不知道，看，对我来说，男人应该结婚。人一生总得有——什么？我想说什么？——奔头——依托点。懂吗？我如今拥有一切，唯独失去自由。而自由意味着一切，不是吗？不不，眼前才是我的一切。我的妻子，我的孩子，一个家。我感到——呃——好吧，放弃才能拥有。懂吗？"①

① 剧本原文：I don't know. See, to me a man should be married. Your life has a — what?
what am I trying to say? A point to it — a bottom, you know what I'm saying? I have
everything, but freedom. Which is everything, huh? No. This is everything. I got my wife,
my kids, a home. I feel that — uh — well, you gotta give up to get. Know what I'm saying?

　　此外，在《伙伴们》剧本的非线性叙事结构中，还穿插着鲍比与三位女友的交集，她们分别为玛莎（Martha）、凯西（Kathy）和艾波（April）。这三位女性与鲍比之间的人物关系虽尚未触及婚姻，却对应着大都市中未婚情侣之间的三种典型恋爱模式。首先是玛莎，一位在光怪陆离纽约都市生活中如鱼得水的前卫青年。《伙伴们》剧本第一幕第五场中玛莎与鲍比的一段长谈（见图2-16），直接点明了摩登大城市在此类年轻人眼中的独特魅力。在玛莎看来，纽约（尤

```
                                                          1-5-44

          MARTA continues)
                                  MARTA
          ANOTHER HUNDRED PEOPLE JUST GOT OFF OF THE TRAIN
          AND CAME UP THROUGH THE GROUND
          WHILE ANOTHER HUNDRED PEOPLE JUST GOT OFF OF THE BUS
          AND ARE LOOKING AROUND
          AT ANOTHER HUNDRED PEOPLE WHO GOT OFF OF THE PLANE
          AND ARE LOOKING AT US
          WHO GOT OFF OF THE TRAIN
          AND THE PLANE AND THE BUS
          MAYBE YESTERDAY.

          IT'S A CITY OF STRANGERS --
          SOME COME TO WORK, SOME TO PLAY --
          A CITY OF STRANGERS --
          SOME COME TO STARE, SOME TO STAY,
          AND EVERY DAY
          SOME GO AWAY.

          OR THEY FIND EACH OTHER IN THE CROWDED STREETS AND THE
                GUARDED PARKS,
          BY THE RUSTY FOUNTAINS AND THE DUSTY TREES WITH THE
                BATTERED BARKS
          AND THEY WALK TOGETHER PAST THE POSTERED WALLS WITH
                THE CRUDE REMARKS
          AND THEY MEET AT PARTIES THROUGH THE FRIENDS OF FRIENDS
                WHO THEY NEVER KNOW.
          WILL YOU PICK ME UP OR DO I MEET YOU THERE OR SHALL
                WE LET IT GO?
          DID YOU GET MY MESSAGE, 'CAUSE I LOOKED IN VAIN?
          CAN WE SEE EACH OTHER TUESDAY IF IT DOESN'T RAIN?
          LOOK, I'LL CALL YOU IN THE MORNING OR MY SERVICE
                WILL EXPLAIN ...

          AND ANOTHER HUNDRED PEOPLE JUST GOT OFF OF THE TRAIN.

          AND ANOTHER HUNDRED PEOPLE JUST GOT OFF OF THE TRAIN.
          AND ANOTHER HUNDRED PEOPLE JUST GOT OFF OF THE TRAIN.
          AND ANOTHER HUNDRED PEOPLE JUST GOT OFF OF THE TRAIN.
          AND ANOTHER HUNDRED PEOPLE JUST GOT OFF OF THE TRAIN.

                    (MARTA sits down on the bench where
                    SHE was before)

          You wanna know why I came to New York?

                                  MARTA
          I came because New York is the center of the world and
          that's where I want to be.  You know what the pulse of
          this city is?
```

图 2-16　音乐剧《伙伴们》剧本，第一幕第五场中玛莎与鲍比的部分台词

ROBERT

A busy signal.

MARTA

The pulse of this city, kiddo, is me. This city is for the me's of this world. People that want to be right in the heart of it. I am the soul of New York.

ROBERT

How 'bout that.

MARTA

See, smart remarks do not a person make./ How many Puerto Ricans do you know?

ROBERT

I'm not sure.

MARTA

How many blacks?

ROBERT

Well, very few, actually. I seem to meet people only like myself.

MARTA

Talk about your weirdos. I pass people on the streets and I know them. Every son of a bitch is my friend. I go uptown to the dentist or something, and I suddenly want to cry because I think, "oh my God, I'm uptown." And Fourteenth Street. Well, nobody knows it, but that is the center of the universe.

ROBERT

Fourteenth Street?

MARTA

That's humanity, Fourteenth Street. That's everything. And if you don't like it there they got every subway you can name to take ya' where you like it better.

ROBERT

God bless Fourteenth Street.

MARTA

This city -- I kiss the ground of it. Someday you know what I want to do? I want to get all dressed up in black -- black dress, black shoes, hat, everything black, and go sit in some bar, at the end of the counter, and drink and cry. That is my idea of honest-to-God sophistication. I mean, that's New York.
　　　　　　(Pause)
You always make me feel like I got the next line. What is it with you?

图 2-16 （续图）

其纽约曼哈顿区）宛如一个海纳百川、多姿多彩的多元文化舞台，不同肤色、种族、信仰的人群会聚在狭小的曼哈顿区，人们彼此交错、相互影响，共同构建起独树一帜的纽约文化大熔炉。对于以玛莎为代表的个性青年而言，大都市才是最理想的生活居所。正如玛莎所言："纽约的城市脉搏，老兄，就是我。这座城市正是为了世界上所有的生命个体而建。人们希望成为这座城市的主宰，'自我'就

是纽约的灵魂。"① 大都市没有循规蹈矩的行为范式，没有熟人亲友的世俗评判，每个人可以肆意张扬地做自己，完全不用担心周围人异样的眼光。因此，《伙伴们》中玛莎与鲍比的人物关系，指代着一种以体验生活为出发点的都市恋爱关系，它未必以婚姻为目的，更像是携手共进的亲密伙伴。

相比之下，鲍比的另外两位女友，在纽约这样的大都市里，则显得并不那么游刃有余。凯西对应着相对传统保守的恋爱观，步入婚姻依然是这种恋爱关系的主要导向。《伙伴们》剧本第一幕第五场中（见图 2-17），凯西突然向鲍比宣布了自己的婚讯，并坦言嫁为人妇一直是自己既定的生命目标②。当被问及是否深爱未婚夫时，凯西的回答耐人寻味："我会成为一位好妻子。我只是不想再继续奔波于这座大城市，假装自己拥有生活。"③ 在凯西代表的恋爱观中，情投意合犹如一种奢望，携手共建稳定家庭似乎才是两性关系最关注的根基。虽然，《伙伴们》剧本创作于 20 世纪 70 年代，但此类恋爱观至今依然是大都市婚恋市场不容忽视的存在。以婚姻为导向的恋爱，似乎也在成为中国大城市年轻一代苦涩而又无奈的选择。

综上不难看出，《伙伴们》的剧本结构很难用传统意义上基于时间轴和因果关系的线性叙事来定义。围绕着"婚姻"的概念主题，《伙伴们》中的所有人物及其相对应的主题思考，如抽丝剥茧般徐徐展

① 剧本原文：The pulse of this city, kiddo, is me. This city is for the me's of this world. People that want to be right in the heart of it. I am the soul of New York.

② 剧本原文：I wanted to have two terrific affairs and then get married. I always knew I was meant to be a wife.

③ 剧本原文：I'll be a good wife. I just don't want to run around this city any more like I'm having a life.

开。《伙伴们》剧本中的人物关系并无明确的主角与配角界定，而所有叙事线索之间也并不存在绝对的主要与次要之分。所有戏剧场景，似乎都是概念主题延伸出去的各种可能性，彼此之间遥相呼应、互为印证。主创者用一种超脱时空关系的多维视角，向观众们展示了有关婚姻可能性的深刻思考。全剧结束，鲍比终于吹熄了手中的生

```
                           APRIL (Continued)
          I thought it was a wonderful little city near New York.  So
          I came here.  I'm very dumb.

                           ROBERT
          You're not dumb, April.

                           APRIL
          To me I am.  Even the reason I stayed in New York was because
          I just cannot get interested in myself -- I'm so boring.

                           ROBERT
          I find you very interesting.

                           APRIL
          Well, I'm just not.  I used to think I was so odd.  But my
          roommate is the same way.  He's also very dumb.

                           ROBERT
          Oh, you never mentioned him.  Is he -- your lover?

                           APRIL
          Oh, no.  We just share this great big apartment on West End
          Avenue.  We have our own rooms and everything.  I'd show it
          to you but we've never had company.  He's the sweetest thing
          actually.  I think he likes the arrangement.  I don't know
          though -- we never discuss it.  He was born in New York --
          so nothing really interests him.  I don't have anything
          more to say.

                           ROBERT
          What would you do if either of you ever got married?

                           APRIL
          Get a bigger place, I guess.
                    (SHE exits)

                           MARTA
                    (Having observed the previous, sings)
          AND THEY FIND EACH OTHER IN THE CROWDED STREETS AND THE
               GUARDED PARKS,
          BY THE RUSTY FOUNTAINS AND THE DUSTY TREES WITH THE
               BATTERED BARKS
          AND THEY WALK TOGETHER PAST THE POSTERED WALLS WITH
               THE CRUDE REMARKS
          AND THEY MEET AT PARTIES THROUGH THE FRIENDS OF FRIENDS
               WHO THEY NEVER KNOW.
          WILL YOU PICK ME UP OR DO I MEET YOU THERE OR SHALL
               WE LET IT GO?
          DID YOU GET MY MESSAGE, 'CAUSE I LOOKED IN VAIN?
          CAN WE SEE EACH OTHER TUESDAY IF IT DOESN'T RAIN?
          LOOK, I'LL CALL YOU IN THE MORNING OR MY SERVICE
               WILL EXPLAIN ...

          AND ANOTHER HUNDRED PEOPLE JUST GOT OFF OF THE TRAIN.
```

图 2-17　音乐剧《伙伴们》剧本，第一幕第五场中凯西与鲍比的部分台词

```
(ROBERT is now seen with another
NEW GIRL, KATHY)

                    KATHY
See, Bobby, some people have to know when to come to New
York, and some people have to know when to leave.  I always
thought I'd just naturally come here and spend the rest of
my life here.  I wanted to have two terrific affairs and
then get married.  I always knew I was meant to be a wife.

                    ROBERT
You should have asked me.

                    KATHY
Wanna marry me!

                    ROBERT
I did.  I honestly did ... in the beginning.  But I ... I
don't know.  I never thought that you ever would.

                    KATHY
I would.  I never understood why you'd never ask me.

                    ROBERT
You wanted to marry me?  And I wanted to marry you.  Well
then, how the hell did we ever end up such good friends?

                    KATHY
Bobby, I'm moving to Vermont.

                    ROBERT
Vermont?  Why Vermont?

                    KATHY
That's where he lives.  I'm getting married.

                    ROBERT
          (A pause)
What?

                    KATHY
Some people still get married, you know.

                    ROBERT
Do you love him?

                    KATHY
I'll be a good wife.  I just don't want to run around this
city any more like I'm having a life.
          (Pause)
As I said before, some people have to know when to come to
New York,and some people have to know when to leave.
          (And SHE's gone.
```

图 2-17（续图）

日蜡烛，独自在舞台中央，面带微笑①。至此，主创者依然并未点明鲍比对于婚姻的态度。主创者将一个蕴含无限可能的开放性结局抛给了现场观众，用一种看似不确定的叙事结尾，传达出一种实则更

① 剧本结尾的场景描述：They blow out the candles and lights go out in the apartment. Throughout this scene, Robert has stood center stage; He now smiles.

加中立的戏剧态度，进而引发每位观众对于戏剧主题的自我反思和客观评价。

《伙伴们》一经上演便引发了纽约乃至全世界音乐剧界的轰动。之后数年间，《伙伴们》屡次重登音乐剧舞台[①]，并被不断修改剧本，传递出不同时代对于婚姻观的重新定位与思考。值得一提的是，在2018年《伙伴们》伦敦西区复排版中，导演玛丽安·艾略特（Marianne Elliott）对原剧本进行了较大幅度的调整，不仅将原剧中的男主角鲍比（Bobby）更换为女性角色博比（Bobbie），更是将原剧中保罗／艾米的婚姻组合替换为一对同性伴侣保罗／杰米（Jamie）。面对性转版《伙伴们》中的剧本调整，桑坦回应道："每一代人对于《伙伴们》的解读截然不同……而这，正是维系戏剧生命力的关键。复排版不仅意味着全新的演员阵容，更代表着另辟蹊径的戏剧视角。这里变更的不仅是性别，更是态度。"[②]《伙伴们》首演于20世纪70年代，当时西方社会对于伴侣关系的定义相对保守，男性占据主导的婚姻模式依然盛行，因此原剧中主角鲍比的男性设定并不显得突兀。然而，时至今日，伴随全球女权主义的日趋盛行，以男性为主导的

① 《伙伴们》的主要复排记录：1993年复排于纽约薇薇安·博蒙特剧院；1995年复排于纽约标准中心右舞台（Criterion Center Stage Right，499个座位）；1995年复排于伦敦多玛仓库剧院（Donmar Warehouse，251个座位）；2002年复排于华盛顿肯尼迪中心；2006年复排于纽约埃塞尔·巴里摩尔剧院；2007年复排于悉尼笑翠鸟音乐剧院（Kookaburra Musical Theatre）；2011年复排于纽约肯尼迪中心；2018年复排于伦敦吉尔古德剧院（Gielgud Theatre，994个座位）；2021年复排于纽约伯纳德·雅各布斯剧院。

② 桑坦原话：You can do it in different ways from generation to generation… What keeps theater alive is the chance always to do it differently, with not only fresh casts, but fresh viewpoints. It's not just a matter of changing pronouns, but attitudes.

伴侣关系显然不再适用于新时代的独立女性。以女性角色博比的视角，重新审视 21 世纪的伴侣关系，无疑是导演玛丽安对于概念音乐剧《伙伴们》与时俱进的全新诠释。

3. 象征性的人物设置

主题的核心地位，决定了概念音乐剧的所有艺术元素必须紧紧围绕主题展开构思与设计。作为音乐剧戏剧呈现的主要载体，角色人物的设置自然要服从戏剧主题。概念音乐剧往往倾向于抽象化的人物设置，用颇具象征意味的人物形象，勾勒出若干指代属性的戏剧片段，最终构建起一个"形散而神不散"的非线性叙事结构。事实上，这一点在《伙伴们》中已略见端倪，剧中五对夫妻和三对情侣的人物设置，本质上都是对大都市伴侣关系各种可能性的指代。得益于象征性的人物设置，2018 年《伙伴们》复排版对于角色性别的修改才会显得毫不突兀，因为他（她）们本质上都是传达全剧概念主题的戏剧符号。

音乐剧《星期天和乔治同游花园》中同样使用了象征性的人物设置，将概念音乐剧的创作逻辑彰显得精妙绝伦。该剧的创作灵感源于法国点描主义绘画大师乔治·修拉（Georges-Pierre Seurat，1859—1891）的名作《大碗岛上的星期天下午》[①]（见图 2-18）。在对乔治·修拉的多幅绘画作品进行深入研究之后，斯蒂芬·桑坦惊奇地发现，画家运用色彩的方式与音乐家使用音符的方式颇有共通之

[①] 油画《大碗岛上的星期天下午》（法文名：*Un dimanche après-midi à l'Île de la Grande Jatte*），创作于 1884—1886 年，现存于美国芝加哥美术馆（Art Institute of Chicago）。

（1）习作，现展于纽约大都会博物馆（Metropolitan Museum of Art）

（2）原作，现展于芝加哥美术馆（Art Institute of Chicago）

图 2-18　油画《大碗岛上的星期天下午》

图片来源：大都会博物馆官方网站和维基百科

妙。听觉艺术与视觉艺术之间的碰撞交融，赋予桑坦全新的创作灵感。于是，桑坦决定与詹姆斯·拉平携手，将这幅旷世名画的创作理念呈现于音乐剧的舞台。在遇见桑坦之前，拉平是一位活跃于实验戏剧领域的前卫视觉艺术家，并未真正融入纽约的主流戏剧圈。然而，拉平的前卫意识与实验理念，却成为桑坦音乐剧创作的全新突破口。反复商讨之后，拉平与桑坦决定选用"艺术理想"这个概念主题，用抽象符号化的戏剧人物设置，诠释出历代艺术家在坚守艺术理想与探索艺术创新时遭遇的困境、落寞与挑战。

　　除了男主角乔治·修拉，音乐剧《星期天与乔治同游花园》第一幕中出现的所有戏剧角色，全部源于《大碗岛上的星期天下午》油画中的形象。在深入研读乔治·修拉自传及相关文献之后，拉平凭借自己卓越的戏剧想象力，将《大碗岛上的星期天下午》原画中不知名的人物形象，划分出九组不同戏剧属性的角色。如图2-19所示，《星期天与乔治同游花园》中出现的戏剧人物主要有：(1) 乔治的女

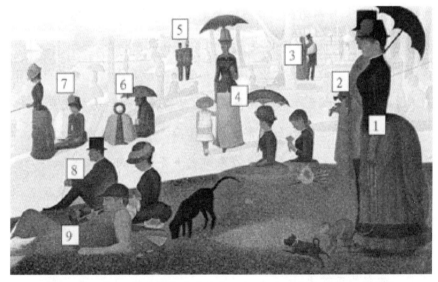

图2-19　基于绘画原作的《星期天与乔治同游花园》角色分类

友多特（Dot）；（2）乔治的画界同行朱利斯（Jules）；（3）一对美国观光客夫妇；（4）朱利斯的妻子伊冯（Yvonne）及女儿；（5）士兵们；（6）乔治的母亲及其看护；（7）两位钓鱼女；（8）车夫与妻子；（9）船夫和他的狗。

原本油画中的静态人物形象，被剧作家赋予了戏剧舞台上的生命力，并最终与游离于画面之外的男主角（画家乔治）产生戏剧关联。"艺术理想"是《星期天与乔治同游花园》紧密围绕的概念主题：一方面，通过这个概念主题，呈现出创新者追求艺术突破时的挑战与艰辛；另一方面，借助这部音乐剧作品，传达出艺术拓荒者不被世人或时代理解、高处不胜寒的落寞与孤独。围绕"艺术理想"的概念主题，主创者从人际关系中最重要的三个层面出发，设计出具有浓烈象征意味的戏剧角色：（1）爱情，对应于乔治的女友多特；（2）亲情，对应于乔治的母亲；（3）友情，对应于乔治的同行朱利斯。为凸显艺术创新不被世人理解的困境，并衬托出坚守"艺术理想"的难能可贵，《星期天与乔治同游花园》的剧本始终贯穿着画家生命中三个层面的人际关系：（1）乔治生命中唯一的亲密爱人——多特，尽管深深迷恋着乔治的卓越才华，却无法忍受乔治沉溺于艺术创作而无视自己的现状，以至于在怀有乔治骨肉的情况下依然选择远走他乡；（2）乔治生活中唯一的血脉亲人——母亲，尽管发自内心地关爱着乔治，却始终无法理解乔治沉浸在自我世界中不可自拔的状态，甚至担心乔治患有精神疾病；（3）乔治生命中为数不多可以交流艺术见解的同行——朱利斯，尽管承认乔治的才华与天赋，却对其开拓性的艺术追求嗤之以鼻，认为点描主义绘画只是毫无生命力的科学实验，全无艺术价值。

在《星期天与乔治同游花园》的剧本框架中，以上三条戏剧线索穿插并行，分别从爱情、亲情、友情三个维度，展现出艺术先行者坚守"艺术理想"时的无助寂寥。剧中的人物设置带有强烈的象征意味，尤其是乔治的女友多特（Dot），其英文名称原意正是"点"。这似乎也在暗示着，画家乔治心中的真正挚爱，只是自己画笔之下的色点。殊不知，正是这些画布上细密分部的色点，造就了具有划时代意义的全新画法，为整个西方绘画领域贡献出独树一帜的另类画派——点描主义[①]。

《星期天与乔治同游花园》第一幕在一幅旷世画作的完工中落下帷幕，然而，这位心力交瘁的天才画家，却在此后不久便与世长辞。剧中乔治的人物设置，同样带有浓烈的象征意味。从某种意义上来说，这部音乐剧是拉平与桑坦（见图2-20）献给所有坚守艺术者的致意之作，也代表着所有不向商业逻辑妥协的音乐剧人最真实的心路历程。借着乔治·修拉这位画家的角色塑造，主创者似乎也在为自身面临的艺术窘境而感伤。正如第二幕中出现的小乔治（乔治·修拉的曾孙），当代艺术家同样面临着坚守"艺术理想"的困境。第二幕唱段《皆大欢喜》（*Putting It Together*）中，小乔治被迫游说于各种社交酒会，只为寻求自己艺术创作的资金保障。众所周知，虽然桑坦在音乐剧专业领域获奖无数，堪称业界翘楚，但对于普罗大众而言，桑坦的音乐剧创作显然不是好听好懂好玩的卖座作品。在

[①]　点描主义（Pointillism），也称新印象主义（Neo-impressionism），是印象主义画法与现代色彩学研究相结合的产物。它将色彩限定于红、黄、蓝、白四种基本色，运用点状笔触，将基础色以细密圆点的方式分部于画布，然后利用人类的视网膜误差，最终在观者的视觉中混色成画家追求的调色效果。

商业性占据主导的音乐剧行业，面对不尽如人意的票房成绩，桑坦必然也有过类似乔治（或小乔治）那般的彷徨与挣扎。借着小乔治之口，桑坦道出了自己多年音乐剧创作道路上的心酸与无奈："推进艺术不难，难的是融资……艺术不易……每当进入自我防御，我都得提醒自己，激光真的很昂贵。鸡尾酒会上费些口舌算得了什么？只要能筹建起基金会或名流委员会，抑或是筹办个额外特展……"①不难看出，无论是第一幕中数百年前的画家乔治·修拉，还

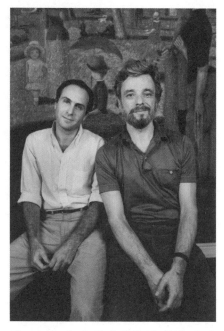

图 2-20　音乐剧《星期天与乔治同游花园》的主创者桑坦（右）和拉平（左）
图片来源：纽约时报官方网站

是第二幕中当今时代的艺术家小乔治，他们都是主创者围绕"艺术理想"概念主题而量身定制并具有象征意味的戏剧角色。《星期天与乔治同游花园》中，乔治祖孙既是概念主题的载体，也是概念主题的深化。他们与其他几组角色一起，共同构建起贯穿全剧的多条戏剧线索，并最终完成了全剧整体的非线性叙事结构。

① 唱段《皆大欢喜》部分歌词原文：Advancing art is easy — Financing it is not… Art isn't easy… Every time I start to feel defensive, I remember lasers are expensive. What's a little cocktail conversation? If it's going to get you your foundation, leading to a prominent commission, and an exhibition in addition?

【小结】

无论是叙事音乐剧中的线性叙事，还是概念音乐剧中的非线性叙事，确定叙事结构都是音乐剧剧本创作的核心环节。叙事结构不仅定义了音乐剧作品的整体艺术风格，也直接决定了人物设置、场景规划以及叙事过程中的细枝末节。无论是哪个年代、何种风格的音乐剧作品，"讲好故事"都是幕后团队必须首要考量的创作前提。选择恰当的叙事结构，直接决定了音乐剧所有其他创作元素的设定与取舍，这一点在之后章节的论述中依然有所体现。

第三章
音乐剧的文本脉络
——歌词篇

　　歌词（Lyrics），是音乐剧作品中通过戏剧人物演唱出来的韵文，是嫁接语言艺术与音乐艺术的桥梁。歌词渗透在音乐剧剧本始终，是音乐剧创作中不可或缺的文本脉络。它与剧本中的念白台词交织于一体，共同构建起音乐剧表演过程中观众可以直接聆听到的最核心文本内容。

　　音乐剧中的歌词必须依托于角色唱段，即通过戏剧人物之口以音乐的形式呈现。唱段，是音乐剧区分于话剧或舞剧等舞台艺术的核心元素。早在1917年，音乐剧知名作曲家杰罗姆·科恩（Jerome Kern，1885—1945）就曾对音乐剧唱段做出定义："音乐剧唱段应该承载着戏剧行为，并彰显出演唱角色的人物个性。"[①]音乐剧唱段英文俗称"musical numbers"，包括唱段中的音乐旋律以及与之相对应的歌词。在市面正式发行的音乐剧资料中，唱段中的音乐通常不会显示在剧本中，而是以曲谱（score）的形式单独成册，并辅以歌词（第

① 资料来源：Scott McMillin, *The Musical as Drama*, Princeton University Press (October 22, 2006)。

四章将具体展开阐释)。但是，音乐剧唱段的歌词文字往往直接出现在剧本中，因此音乐剧剧本俗称"libretto"，以区别于不带歌词的电影或话剧剧本"script"等。

音乐剧中的歌词创作不同于流行单曲。剧本是音乐剧唱段创作的前提，作词人必须在剧本设定的戏剧情境中，从不同音乐剧作品的时代背景出发，充分考量剧情设置、角色身份/性格、戏剧冲突等多方因素，最终创作出最能体现剧作家创作意图的唱段歌词。音乐剧歌词创作必须遵从整部剧目的戏剧定位，在兼具文学性、戏剧性的同时，让文字与音乐水乳交融。从某种意义上来说，歌词承担起了传统意义上的台词功能，并借助音乐的方式，展现出语言文字之外的戏剧魅力。因此，音乐剧歌词是从剧本延伸出去、与台词并行的另一种表达方式，它脱胎于剧本框架并彰显出文字之外的独特艺术张力。

与此同时，虽然歌词与台词同属于戏剧文本，都须借助演员的舞台表演具体呈现，但歌词创作并不隶属于剧本范畴，而是由专业的作词人独立完成。诚然，音乐剧界横跨编剧与作词的创作人才并不罕见，编剧/作词兼任的创作模式也更有利于音乐剧作品的戏剧整合。但是，这并不意味着，音乐剧中的剧本创作与歌词创作可以混为一谈。歌词创作带有很强的专业属性，必须兼顾音乐上的旋律性和文学上的修辞性。严格意义上说，音乐剧作词人既要具备过硬坚实的文学素养，也应通晓音乐创作的基本逻辑。正因如此，多年来，音乐剧界最常见的是编剧—作词—作曲的"铁三角"创作模式，即由三位不同领域的创作者，密切合作、共同商讨，携手并进地完成音乐剧核心板块的艺术创作。音乐剧的创作周期往往长达数年，在

长时间的反复商榷中，作词人一方面不断理解和消化编剧的创作意图，另一方面也不断给剧本和音乐提供创作灵感和思路。

每部音乐剧作品中的唱段总数并无统一范式，总体而言，偏重台词文本的传统音乐剧在唱段数量上相对较少。以罗杰斯与小汉默斯坦的系列创作为例，其代表音乐剧作品中的唱段总数通常只有约20首。随着时代更替，近些年的音乐剧作品在唱段比重上明显提升，总数多在30首以上，尤其前文中提到的通唱类音乐剧作品。由于摒弃了人物对白，台词文本全部付诸歌词，因此，一部通唱类音乐剧作品中的唱段总数甚至可以高达40首以上，比如，《租》《汉密尔顿》《悲惨世界》等。然而，无论唱段总数多少，音乐剧唱段创作（作词与谱曲）都必须深深植根于剧本框架，带有明确的戏剧诉求。根据戏剧功能不同，音乐剧歌词文本呈现出截然不同的思路与风格。本章将着重讨论音乐剧唱段中的歌词创作及其不同的艺术特征。

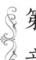

第一节
音乐剧歌词中的戏剧叙事

如何在短短两小时时间内，通过台词、歌唱、舞蹈等舞台形式，为观众呈现出一段叙事清晰、情节完整的戏剧故事，这是音乐剧歌词创作者不容推卸的戏剧使命。单纯就音乐剧唱段（包括音乐与歌词）而言，其叙事性可以体现为两个层面：宏观上，用于交代全剧的整体时代背景，帮助观众充分了解故事发生的时间、地点、人物等信息；微观上，用于呈现戏剧人物的亲身经历，往往采用第一人称视角和追忆陈述的方式，向观众详细展现某特殊戏剧事件发生的细节始末。从这两个层面出发，音乐剧唱段中的歌词创作，同样体现出不同层面的戏剧叙事性追求。

一、开场曲歌词中浓缩的戏剧主题

由于音乐剧演出时长有限，须用最精简的篇幅完成核心戏剧信息的有效传达，因此不少音乐剧作品以开场曲（Opening Number）开门见山，直接点明全剧最核心的戏剧主题或故事背景。比如，音

乐剧《春光满古城》^①的开场曲《今晚的喜剧》（*Comedy Tonight*），便是一首交代全剧戏剧基调与故事主题的集体唱段。《春光满古城》的创作灵感来自古罗马剧作家普劳图斯^②的喜剧作品，讲述了一名罗马奴隶为换取自由，不得不千方百计帮助年轻少主追求邻家姑娘的喜剧故事。"喜剧"是整部《春光满古城》的戏剧基调，那些颇具闹剧色彩的情节设置和略显浮夸的表演风格，本质上都是对古典时代喜剧风格的缅怀与致意。《春光满古城》原本设定的开场曲是一首情歌，名为《爱情弥漫在空气中》（*Love Is In the Air*）。然而，考虑到这首唯美浪漫气质的爱情歌曲可能会误导观众，让他们对整部音乐剧的风格预判产生偏差，甚至可能会对剧中相对夸张的表演风格产生不适感，斯蒂芬·桑坦最终决定将开场曲替换为这首《今晚的喜剧》。于是，大幕一拉开，演员们陆续登场，用歌词直接"预报"即将发生于这部音乐剧中的有趣故事：

　　有些事熟悉，有些事奇特，有些事路人皆知——这都是今晚的喜剧！有些事引人入胜，有些事骇人听闻，有些事闻名遐迩——这都是今晚的喜剧！不演王室，不演皇族，把那些情人、骗子、小丑

① 音乐剧《春光满古城》（*A Funny Thing Happened on the Way to the Forum*），由斯蒂芬·桑坦作词兼谱曲，伯特·谢弗洛夫（Burt Shevelove）与拉里·格尔巴特（Larry Gelbart）联合编剧，1962 年 5 月 8 日正式驻场纽约阿尔文剧院，一年后亮相伦敦斯特兰德剧院（Strand Theatre，1146 个座位），首轮演出获 1963 年的 6 项托尼奖，之后多次重新制作并再现纽约百老汇和伦敦西区，并先后斩获 6 项复排类音乐剧奖项。

② 普劳图斯，全名提图斯·马丘斯·普劳图斯（Titus Maccius Plautus，约 254BC—184BC），古罗马第一位有完整作品传世的喜剧作家，以擅长撰写滑稽喜剧而著名。

们请出场。老套的故事，新鲜的问题，没有装腔作势，毫无矫揉造作。把悲剧留到明天，今晚只有喜剧！……

有些事惊悚，有些事讨厌，人人都能看懂，今晚的喜剧！有些事唯美，有些事狂乱，人人都能看懂，今晚的喜剧！无关圣灵，无关厄运，没有任何严肃的命题。一切随意，无谓常态，没有台词背诵！拉开大幕，迎接今晚的喜剧！……

人人都能看懂，今晚的喜剧！有些事离奇，有些事夸张，人人都能看懂，今晚的喜剧！时而狂暴戏谑，时而深刻隐晦，人人都能看懂，今晚的喜剧！①

值得一提的是，《今晚的喜剧》歌词中的每个用词都颇具匠心，充分彰显出斯蒂芬·桑坦身为作词人的强大文字功底。排比、押韵、对仗等文学手法，在这段歌词中随处可见，比如每个乐句结尾的单词押韵：appealing-appalling、convulsive-repulsive、aesthetic-frenetic、formal-normal、erratic-dramatic、frolic-symbolic 等。另

① 《今晚的喜剧》中的歌词原文：

Something familiar, something peculiar, something for everyone — A comedy tonight! Something appealing, something appalling, something for everyone — A comedy tonight! Nothing with kings, nothing with crowns; Bring on the lovers, liars and clowns. Old situations, new complications, nothing portentous or polite; Tragedy tomorrow, Comedy tonight! …

Something convulsive, something repulsive, something for everyone — A comedy tonight! Something aesthetic, something frenetic, something for everyone — A comedy tonight! Nothing with gods, nothing with fate. Weighty affairs will just have to wait. Nothing that's formal, nothing that's normal, no recitations to recite! Open up the curtain Comedy Tonight! …

Something erratic, something dramatic, something for everyone — A comedy tonight! Frenzy and frolic, strictly symbolic, something for everyone — A comedy tonight!

外,《今晚的喜剧》也蕴含着桑坦对于整部剧目戏剧定位的精湛构思,尤其是歌词中那些让人目不暇接的各色形容词。它们不仅言简意赅地概括了古希腊至今喜剧表演艺术的核心要素,而且还画龙点睛地表明了《春光满古城》的整体艺术基调,实可谓一字值千金。

与此类似,音乐剧《屋顶上的提琴手》[①] 的开场曲《传统》(Tradition),也体现出宏观层面的戏剧叙事性。这一首短短几分钟的集体唱段,道出了整部音乐剧最核心的戏剧主题。《屋顶上的提琴手》是音乐剧历史上第一个由全犹太人团队创作完成的作品,剧本灵感来自被誉为"犹太文学界的马克·吐温"的作家肖洛姆·阿莱赫姆(Sholem Aleichem)创作的系列故事《牛奶工泰维》(Tevye the Dairyman)。该剧表面上讲述了勤劳忠厚的牛奶工泰维嫁女儿的平凡故事,但它的戏剧内核是19世纪末沙皇独裁统治时期东欧犹太民族遭受的种种苦难。主创团队用浓重的戏剧笔墨,描绘出犹太民族对于信仰与传统的执着坚守。一首开场曲《传统》,一语道破全剧戏剧冲突的根源——时代变迁对于犹太民族古老文化传统的强势冲击。《传统》的歌词可以划分为四个板块,分别从父亲、母亲、儿子、女儿的角度,高度概括了传统犹太家庭的架构与成员定位。质朴淳良的字里行间,古老犹太民族历代传承的传统文化观与价值观生动地跃然纸上:

① 音乐剧《屋顶上的提琴手》(Fiddler On The Roof),由杰里·博克(Jerry Bock)谱曲,谢尔顿·哈尼克(Sheldon Harnick)作词,约瑟夫·斯坦(Joseph Stein)编剧。该剧1964年9月22日正式驻场百老汇帝国剧院(Imperial Theatre,1443个座位),1967年2月16日亮相伦敦女王陛下剧院,首轮演出获1965年的9项托尼奖,并以连续上演3242场的票房成绩蝉联了10年百老汇音乐剧最长演出纪录。该剧之后多次复排并重登纽约百老汇和伦敦西区,先后斩获10项复排类音乐剧奖项。

　　是谁不分昼夜辛苦劳作，养家糊口喂饱妻儿，每天虔诚祈祷？谁才是真正的一家之主，掌握绝对话语权？爸爸，爸爸……这是传统！

　　是谁擅长勤俭持家，一个恬静圣洁的家？是谁养育儿女、操持家务，这样爸爸才能安心研读圣经？妈妈，妈妈……这是传统！

　　我三岁就读希伯来学校，十岁学习做买卖。听说大人们为我挑选了一位新娘，我希望……她很漂亮。儿子，儿子……这是传统！

　　是谁跟着妈妈学习家务，手工缝纫、烹饪整理？是谁待字闺中，等待爸爸挑选的如意郎君？女儿，女儿……这是传统！①

　　《屋顶上的提琴手》开场曲《传统》，用歌词清晰描绘了犹太民族的传统家庭观念，以家庭为模板，呈现出犹太社群中男女老幼的不同身份定位，尤其突出了犹太民族对于古老传统的虔诚恪守。然而，这首开场曲恰恰预示了贯穿整部音乐剧最强大的戏剧冲突——新时代对于犹太传统文化观念的巨大冲击。遵照犹太习俗，泰维家的五个女儿应该遵照父母之命、媒妁之言，方能完成自己的终身大事。然而，时代变迁带来的文化冲击，却让女儿们的婚姻抉择不断

① 《传统》中的歌词原文：

Who day and night must scramble for a living, feed the wife and children, say his daily prayers. And who has the right as master of the house to have the final word at home? The papa, the papas…tradition!

Who must know the way to make a proper home? A quiet home, a kosher home. Who must raise a family and run the home, so papa's free to read the holy book? The mama, the mama…tradition!

At three I started Hebrew school, At ten I learned a trade, I hear they picked a bride for me, I hope…she's pretty. The sons, the sons…tradition!

And who does mama teach to mend and tend and fix preparing me to marry whoever papa picks? The daughters, the daughters…tradition!

突破传统，甚至一再触碰泰维誓死捍卫、坚守不移的信仰底线[1]。《传统》歌词中一再重复的单词"传统"，似乎在不断提醒现场观众，这部音乐剧背后真正的戏剧主题，绝非简单的婚嫁故事，而是渗透在小人物人生抉择背后整个犹太文明在时代洪流中屡次遭遇的冲击与挑战。对于"传统"的态度，主创团队在这首开场曲的最后一句歌词中，给出了自己的答案——失去传统，我们的命运将如同屋顶上的提琴手一般，摇摇欲坠[2]。这句掷地有声的歌词，不仅在全剧伊始揭示出《屋顶上的提琴手》剧名背后的深邃内涵，也画龙点睛地概括了整部音乐剧的核心戏剧主题，为其后缓缓铺陈的情节叙事做好充足戏剧铺垫。

前文提及的音乐剧《走入丛林》的开场曲处理，与《屋顶上的提琴手》有着异曲同工之妙。该剧用一段信息量极大的群体唱段，道出整部音乐剧最核心的概念主题——"欲望"。为了一目了然地揭示并强化概念主题，主创者直接用"I wish"引出每个角色登场时的第一句歌词，以一种简单明了、直接有效的歌词方式，在大幕拉开之时，便向现场观众交代出整部音乐剧紧密围绕的概念主题：

灰姑娘：我希望出席宫廷舞会；

杰克：我希望母牛产些奶；

[1] 《屋顶上的提琴手》中，泰维大女儿违背父母之命，与一位一穷二白的犹太小裁缝私定终身；二女儿不顾父母担忧，毅然追随一位被沙皇流放到西伯利亚的革命青年；三女儿更是突破犹太宗教的禁忌，选择与一位非犹太教的俄罗斯小伙子私奔。这些貌似个体的婚姻叛逆，实则都影射出新时代生命观、价值观对于犹太民族文化传统的对抗与颠覆。

[2] 歌词原文：Tradition. Without our traditions, our lives would be as shaky as...as a fiddler on the roof!

面包师夫妇：我<u>希望</u>孕育出孩子；

杰克的妈妈：我<u>希望</u>儿子不是傻瓜，我<u>希望</u>房子别一团糟，我<u>希望</u>母牛乳汁丰盈，我<u>希望</u>墙里塞满黄金，我<u>希望</u>好多东西啊……①

　　开场曲中，主创者并未交代每个戏剧人物的欲望从何而来，这也并非《走入丛林》这部音乐剧所关注的戏剧内容。然而，正是这些脱口而出的欲望，构建起之后所有戏剧人物的全部行为动机。不难看出，这首开场曲在《走入丛林》中的意义，并不在于刻画人物性格或渲染戏剧情绪，而是用最直接的歌词方式，明确呈现出整部音乐剧的核心主题，为全剧的非线性叙事做好充分戏剧铺垫。

　　综上，开场曲是音乐剧作品登台亮相时呈现给观众的第一印象，因此，其歌词创作往往呈现出对于全剧戏剧信息的高度浓缩与概括。类似的开场曲处理，还出现在很多著名的音乐剧作品中。比如，音乐剧《烂东西》②的开场曲《欢迎来到文艺复兴》（*Welcome to the*

① 歌词原文：

Cinderella: I wish to go to the festival…

Jack: I wish my cow would give us some milk…

Baker & Wife: I wish we had a child…

Jack's mother: I wish my son were not a fool. I wish my house was not a mess. I wish the cow was full of milk. I wish the walls were full of gold. I wish a lot of things…

② 音乐剧《烂东西》（*Something Rotten!*），由约翰·奥法瑞尔（John O'Farrell）和凯瑞·柯克帕特里克（Karey Kirkpatrick）联合编剧，凯瑞·柯克帕特里克和韦恩·柯克帕特里克（Wayne Kirkpatrick）联合作词兼谱曲，2015 年 4 月 22 日正式驻场百老汇圣詹姆斯剧院，首轮演出分别荣获 2015 年托尼奖和戏剧课桌奖颁发的"最佳男配角奖"。

Renaissance），让现场观众瞬间穿越回莎翁戏剧风靡欧洲的文艺复兴时代；音乐剧《酒馆》的开场曲《欢迎》（*Willkommen*），用一段颇具挑逗性的舞台表演，带领观众身临其境地感受大战将至欧洲民众躲在酒馆里逃避现实的醉生梦死；音乐剧《身在高地》同名开场曲，用近乎白描的方式，为现场观众展开一幅曼哈顿上城华盛顿高地街区生机勃勃的市井画卷……恰到好处的开场曲歌词，可以在大幕一拉开便迅速、精准、有效地定位整部音乐剧的故事背景与戏剧主题等，确保其后观众更加顺畅有效的戏剧体验。

二、叙事唱段歌词中暗藏的戏剧信息

除了开场曲，音乐剧叙事唱段中的歌词创作也常常呈现出强烈的叙事诉求。叙事唱段（Narrative Song，俗称 Story Song），顾名思义，就是通过戏剧人物的歌唱方式，完成对某个戏剧事件或某段故事背景的细节陈述，以帮助观众更好地了解剧中某些不容忽略的关键信息。《俄克拉何马》第一幕第一场中的唱段《堪萨斯城》（*Kansas City*），便是一首典型的音乐剧叙事唱段，在歌词创作上呈现出宏观层面的叙事性追求。相较于刚提到的几首开场曲，《堪萨斯城》的歌词叙事性表达得相对隐晦。该曲由《俄克拉何马》副情节线上的次要戏剧角色威尔·帕克完成，此刻，他正洋洋得意地向小镇居民们吹嘘着自己在大都市中的各种新奇见闻：

星期五我去了趟堪萨斯城，第二日我眼界大开。时至今日，我才明白摩登时代意味着什么。漫步街头，几十辆小汽车从我眼前飞驰而过；耳靠听筒，一位陌生女士立即与我交谈……

　　堪萨斯城正日新月异，走到时代最前沿！城里修起七层高的摩天大楼，这才是房子应该的模样。堪萨斯城一切如梦如幻，比看魔灯秀还过瘾。想要取暖，你只须拧开散热器。舒适家居装备，屋里应有尽有。别担心雨天如厕弄湿鞋脚，他们早已摩登先进……①

　　不难看出，《堪萨斯城》的歌词写作风格非常口语化，类似一段不经意的家常闲聊。这既贴近剧中威尔·帕克的牛仔身份，也吻合他与身旁聆听者的亲友关系。歌词以平铺直叙的方式，一一罗列出威尔观察到的各种新鲜事物，如自动小汽车、拿起来就能听见人声的电话、七层高的大厦、不出门就能方便的厕所、一拧开关就能制热的暖气等。然而，《堪萨斯城》的歌词在全剧中的戏剧诉求，显然并不局限于家常闲聊。依托这首简短精练的唱段，词作者小汉默斯坦为观众勾勒出一个蕴含诸多时代背景信息的画面。《堪萨斯城》出现于《俄克拉何马》开场不久，虽然此前的人物台词和戏剧布景，已经暗示出该剧发生于美国西部农村。但是，此刻的观众，依然无法精准定位剧中故事发生的具体年代。全剧第三首唱段《堪萨斯城》

① 歌词原文：

I got to Kansas City on a Frid'y. By Sattidy I l'arned a thing or two. For up to then I didn't have an idy of whut the modern world was comin' to! I counted twenty gas buggies goin' by theirsel's almost ev'ry time I tuck a walk. Nen I put my ear to a Bell Telephone and a strange womern started in to talk! …

Ev'rythin's up to date in Kansas City. They've gone about as fur as they c'n go! They went and built a skyscraper seven stories high— About as high as a buildin' orta grow. Ev'rythin's like a dream in Kansas City. It's better than a magic-lantern show! Y'c'n turn the radiator on whenever you want some heat. With ev'ry kind o' comfort ev'ry house is all complete. You c'n walk to privies in the rain an' never wet yer feet! They've gone about as fur as they c'n go!…

显然出现得恰到好处，它用一种不留痕迹的方式，解答了观众心中对于时代背景的困惑。歌词中，威尔·帕克描绘的各种新奇事物，不仅仅只是一位年轻牛仔的自我吹嘘，更是在指引观众迅速明晰剧情发生的确切时间点。首先，威尔口中的第一件新鲜物是"自动小汽车"。众所周知，美国被誉为"车轮上的国家"，其汽车普及率曾在全世界范围内首屈一指。而这，主要归功于福特公司 1908 年启用流水线装配而大规模生产的 T 型车（Model T）。相对低廉的造价，让美国平民百姓拥有小汽车从此变得不再遥不可及。然而，从《堪萨斯城》的歌词中不难发现，对于此时俄克拉何马小镇的居民而言，汽车俨然是件稀罕玩意，马车仍是当地最主要的交通工具。这句有关"自动小汽车"的歌词，让现场观众立即意识到，《俄克拉何马》中的故事应该是发生在汽车尚未普及的 20 世纪初期。同理，《堪萨斯城》歌词中的其他新奇事物，其醉翁之意均不在其本身，而是它们各自对应的年份。比如，拿起来就会出现陌生女声的贝尔电话(Bell Telephone)，暗指拨号电话尚未普及，仍须接线员联通的时代；不出门就能如厕以及拧开关就能取暖，暗指抽水马桶和暖气片等居家设备尚未普及的年代等。

值得一提的是，在《堪萨斯城》第二段歌词中，威尔·帕克详细描绘了自己在大城市剧院中观赏的一场演出。小汉默斯坦用长达八句的歌词篇幅，详细交代了这场表演的细枝末节：

萨斯城正日新月异，已走到时代最前沿！城里流行着滑稽秀，50 美分就能大开眼界。舞台上有位漂亮姑娘，粉嘟圆润、身材玲珑。一开始，我以为她全靠衣装，可下半场她开始褪去衣物，原来

是位如假包换的天生尤物。这姑娘完全引领时代！她已走在潮流最前沿！ ①

　　不难发现，威尔口中描述的这场演出，实为一种名为滑稽秀（burlesque）的脱衣舞表演。对于美国音乐剧观众而言，滑稽秀这种舞台表演形式并不陌生。它曾于19世纪末20世纪初期风靡美国，甚至对之后音乐剧的诞生产生过不容忽视的影响。鼎盛时期的滑稽秀演出如同综艺晚会，集合了歌舞、喜剧、杂耍、马戏等诸多表演元素，是一种喜闻乐见的美国平民化娱乐方式。然而，随着20世纪初其他舞台表演形式的兴起，为了谋取更多票房收益，滑稽秀表演中开始出现脱衣舞，并逐渐发展出一种特殊肢体风格的专门舞蹈语汇 ②。《堪萨斯城》歌词中对于滑稽秀演出长达八句的细节描绘，显然蕴含着字面之外的深意。它不仅是一场让威尔·帕克魂牵梦萦的难忘表演，更是在提醒现场观众:《俄克拉何马》的故事发生于20世纪初期，因为，此时的滑稽秀已非鼎盛时期的歌舞升平，而已沦为衰微时期的艳舞表演。

　　由此可见，作为一首叙事唱段，《堪萨斯城》很好地诠释了音乐剧歌词创作在宏观层面上的叙事意义。此类唱段的歌词风格，并不

①　歌词原文：Ev'rythin's up to date in Kansas City. They've gone about as fur as they c'n go! They got a big theayter they call a burleeque. Fer fifty cents you c'n see a dandy show. One of the gals was fat and pink and pretty, as round above as she was round below. I could swear that she was padded from her shoulder to her heel, but later in the second act when she began to peel, she proved that ev'rythin' she had was absolutely real! She went about as fur as she could go! She went about as fur as she could go!

②　有关滑稽秀的肢体风格将在第五章中展开论述。

以华丽辞藻或考究修辞而见长，却蕴藏着丰富细腻且至关重要的戏剧信息。这些歌词往往植根于整部作品的时代背景，用一种精妙设计却又不留痕迹的叙述方式，层层剥露出那些不容忽略的关键信息，宛如侦探小说的笔触，暗藏伏笔而又充满玄机。

除了宏观层面的叙事诉求，音乐剧唱段也可以用于精细雕琢具体的戏剧事件，将歌词关注点投射于戏剧事件的细枝末节及事件过程中戏剧角色的完整心路历程。音乐剧《走入丛林》中小红帽的独唱曲《我懂事了》（I Know Things Now），便是一首侧重于微观层面叙事性的音乐剧唱段。该唱段出现于剧中小红帽从狼腹中被解救之后，她用一段内心独白式的歌词，向观众详细描绘了自己被狼吞噬后重见天日的全过程。正如上一章提到，《走入丛林》是一部概念音乐剧，所有人物设置及其相关的戏剧事件，均围绕着全剧最核心的"欲望"主题。虽然，剧中的小红帽与狼是生死相对的角色，但他们之间却呈现出一定层面上的角色相似性——极其夸张的贪吃。在小红帽的故事线中，主创者试图探讨的是人类最接近动物本能层面的肉体欲望，即食欲、色欲、生存欲等[1]。

在《我懂事了》中，小红帽向观众娓娓道出自己被吞入狼腹并等待救赎的全部经过：

他带着邪笑说声"进来"，我怎知他葫芦里卖什么药？当他口露獠牙，我的确有点害怕——嗯，既兴奋又害怕——他一把拉近我，把我吞入腹中；一条漆黑黏滑的小道，隐藏着我不想知道的秘密。

[1] 这就解释了，为何小红帽与狼首次相遇的对唱曲《你好，小女孩》（Hello, little girl）中，狼的几段内心独白、歌词均透露出隐晦的情色暗示。

熟悉的一切，仿佛永远消失；小道尽头，外婆在那里。我们在黑暗中等待，直到重获自由。一切恢复光明，我们又回到起点。[①]

顺应着肉体层面欲望的主题探讨，《我懂事了》的歌词中，似乎隐藏着一些字面之下、不可言表的深意。比如，那条漆黑黏滑的小道，那个小红帽不想知道的秘密，以及小红帽既兴奋又害怕的情绪等。《走入丛林》中的小红帽故事线，显然不是对童话原版的传统解读，而是对人类初次情色经历的暗示与影射。正因如此，在《我懂事了》第二段歌词中，小红帽对于狼的评价非但不负面，甚至还夹杂着些许感激与怀念：

妈妈说"照直走"，不要耽搁或被误导。我应该听从妈妈的建议……但是，他看上去真挺好。他带我领略了很多美好，全是我未曾探索的。这些美好偏离了常规，所以我从不敢轻易尝试。我一直过于谨慎，以至忽略了太多。他让我感到兴奋——嗯，既兴奋又害怕。[②]

① 歌词原文：When he said, "Come in!" With that sickening grin, how could I know what was in store? Once his teeth were bared, though, I really got scared — Well, excited and scared — But he drew me close and he swallowed me down, down a dark slimy path where lie secrets that I never want to know, and when everything familiar seemed to disappear forever, at the end of the path was Granny once again. So we wait in the dark until someone sets us free, and we're brought into the light, and we're back at the start.

② 歌词原文：Mother said, "Straight ahead," not to delay or be misled. I should have heeded Her advice...But he seemed so nice. And he showed me things many beautiful things, that I hadn't thought to explore. They were off my path, so I never had dared. I had been so careful, I never had cared. And he made me feel excited-well, excited and scared.

与之前几首唱段相反，《我懂事了》的歌词创作采用了微观层面的叙事视角，以第一人称的口吻，描绘了一段相对私密的戏剧事件。它的关注点并非宏大的时代背景或浓缩的戏剧信息，而是一位戏剧角色的个人经历与心路历程。对于微观层面叙事性的关注，丝毫没有削弱《我懂事了》对于深化《走入丛林》戏剧主题的重要意义。从概念音乐剧的属性出发，《走入丛林》中每位戏剧人物的角色定位，必须付诸不同层面的"欲望"主题。而每位戏剧人物口中传递出来的歌词，也必然承载着主创者对于"欲望"主题的深入探索。从这个层面上讲，《我懂事了》中的唱段歌词，绝非单纯对于某戏剧事件的描绘，而是从微观视角出发，将概念音乐剧的抽象主题具象化，进而完成更加细腻生动的主题阐释。

综上所述，无论是开场曲对于戏剧主题的高度提炼，还是叙事唱段从宏观层面对于戏剧背景的整体铺陈，抑或是唱段歌词见微知著地对于戏剧事件的细腻陈述，音乐剧歌词的叙事性必然成为创作团队的关注焦点。因此，在剧本架构的叙事结构中，通过不同角色的唱段歌词，更好地推动情节叙事、完善故事细节、强化戏剧主题等，始终都是音乐剧词作者要严肃对待和慎重考量的创作命题。

第二节
音乐剧歌词中的戏剧冲突

制造冲突（conflict），是推动音乐剧叙事的重要戏剧手段。通过增加戏剧情节中的不确定性，剧作家为每个角色的戏剧动作叠加难度与挑战，在一波三折的情节进程中完成扣人心弦的戏剧故事。角色动机是制造戏剧冲突的核心要点，它往往体现为每位戏剧人物的"欲望"。作品中，不同角色的"欲望"相互纠葛、彼此成就（或阻碍），制造出极富张力的矛盾冲突，成为音乐剧整体叙事框架中至关重要的动力源泉。因此，动机类音乐剧唱段，成为承载戏剧冲突最常用的唱段形式。

动机唱段（Wish Song），俗称"我想要"唱段（"I Want" Song），顾名思义就是通过陈述每个人物最恳切的内心诉求，为其之后所有戏剧行为提供依据和铺垫。音乐剧中的动机唱段，大致呈现出两种截然不同的创作思路——"直抒胸臆类动机唱段"和"情绪爆发类动机唱段"。首先，直抒胸臆类动机唱段通常出现在音乐剧作品开场，其中的戏剧角色往往在故事展开之前，已具备明确的戏剧目标。也就是说，直抒胸臆类动机唱段中的角色欲望，并非产生于

剧情之中。此类动机唱段的创作关注点，不是描绘人物欲望产生的原因或其被欲望纠缠的状态，而是借助带有强烈指向性的角色动机，构筑起整部音乐剧情节叙事的源动力。比如，刚刚提到的音乐剧《走入丛林》开场曲，就是一首典型的直抒胸臆类动机唱段。所有戏剧角色在幕布开启的第一句歌词中，便直截了当地宣布各自内心的强烈"欲望"。戏剧人物的初始欲望从何而来，并非《走入丛林》开场曲歌词创作的焦点，这与之后即将提到的另一种动机唱段相去甚远。第一时间直观陈述不同角色的戏剧诉求，为此后的戏剧情境与情节叙事做好充分铺垫，是直抒胸臆类动机唱段歌词创作的重要目标。它不仅是构建音乐剧叙事线索的原动力，也是促成所有戏剧角色戏剧行为的起点。

　　除此之外，音乐剧中的动机唱段，还呈现出另一种截然相反的歌词创作思路。和直抒胸臆类动机唱段的开门见山不同，这类动机唱段往往出现于特殊戏剧情境里。其戏剧人物因性格特质或周边环境，很难直言不讳地袒露内心欲望。只有在特定戏剧情境的外因作用下，他（她）们内心压抑（隐藏）许久的真实欲望才会被瞬间激发，最终压抑不住地喷涌而出，这便是音乐剧中的情绪爆发类动机唱段。此类歌词创作更关注戏剧人物微妙的情感状态和细腻的心理变化，用精致的文字笔触，描绘出角色不为人知的内心世界（甚至潜意识）。在情绪爆发类动机唱段中，戏剧动机往往在角色不自知的情况下、顺应剧情发展而逐步滋生。和直抒胸臆类动机唱段相反，这些角色动机在剧目开始时并不凸显，甚至有可能被观众忽略。然而，一旦被触发，这些角色动机便会与剧中其他人物的戏剧诉求形成强烈碰撞，进而激化出新一轮的戏剧冲突。因此，当音乐剧作品

中出现情绪爆发类动机唱段时，往往预示着不久之后将出现重大变故的情节转折或让人始料未及的戏剧事件。

在传统叙事音乐剧作品中，情绪爆发类动机唱段往往表现为戏剧人物经历了突如其来的外界刺激，进而迸发出不可遏止的欲望诉求。戏剧人物波澜起伏的心理转变过程，便成为此类唱段歌词创作的核心点。比如，音乐剧《俄克拉何马》第一幕第二场中贾德·弗莱的独唱曲《孤独的房间》（*Lonely Room*），就是一首典型的情绪爆发类动机唱段。《俄克拉何马》中，贾德是与男主角科利形成对抗的主要角色，他身上呈现出与科利截然不同的性格特质：阴郁、内向、封闭、自卑等。《俄克拉何马》第一幕前半段，贾德虽然对女主角劳瑞心仪已久，但极度自卑的性格导致贾德并不敢向心上人袒露心迹，以至于第一幕第一场结束，很多观众甚至尚未意识到贾德对于劳瑞的情愫。然而，第一幕第二场开始，与劳瑞拌嘴的科利赌气之下来到贾德的破旧小屋，对贾德进行了一番肆无忌惮地调侃嘲弄，甚至模拟出一场别开生面的贾德葬礼——唱段《可怜的贾德死了》（*Pore Jud is Daid*）。科利口中，贾德被嘲笑为一个丑陋卑劣、无人问及的可怜虫，甚至只有等贾德告别人世之后，村里人也许才会在葬礼上意识到曾经有这样一个人的存在。然而，出乎所有观众意料，这番原本充满挑衅意味的话语，却对极度自闭的贾德产生了异乎寻常的心理暗示。此前的贾德只会躲藏在自己阴冷黑暗的小屋，不懂得如何与外界保持良好的沟通与交流。然而，科利的突然到访和无礼嘲弄，反而让深受刺激的贾德产生了畸形的奢望，开始相信自己依然有可能被身边人关注和接受。于是，科利的唱段《可怜的贾德死了》，成为激发贾德内心欲望的导火索。紧随其后，贾德一曲内心独白《孤

独的房间》，成为全剧至关重要的戏剧转折点。

《孤独的房间》歌词内容大致可以划分为四个段落。

A段，短短五句歌词，勾勒出一位孤寂落寞、自怨自艾的戏剧人物及其真实的生命状态：

地板嘎吱，门板作响，老鼠咯咯咬着笤帚，如屋角架上的蜘蛛网，我孤自一人独守房中。①

B段，歌词话锋一转，褪去阴郁愁苦的基调，转向对月光树影等美好事物的描绘。言语之中隐约透露，即便这样一位被周遭嫌弃的可悲之人，也有着对美好生活的憧憬向往：

每当月光透过窗台倾泻到我的窗台，树影开始在墙上婆娑起舞，我的脑海中便开始了一段奇妙的梦境之旅。②

C段，歌词回归贾德纠结辗转的内心世界，直接出现"I wish/I want"的字样，这也是动机唱段的标志符号。此刻，贾德内心最热烈的盼望，无疑是心仪姑娘的温暖拥抱与温柔对待：

我期待心中所有盼望都会如期而至。那个自以为是的牛仔总以

① 歌词原文：The floor creaks, the door squeaks, there's a fieldmouse a-nibblin' on a broom, and I set by myself like a cobweb on a shelf, by myself in a lonely room.

② 歌词原文：But when there's a moon in my winder and it slants down a beam 'crost my bed, then the shadder of a tree starts a-dancin' on the wall and a dream starts a-dancin' in my head.

为胜过我，但我其实比他棒；我心中眷恋的姑娘，不要惧怕我的拥抱，用柔软的臂膀给我温暖。姑娘金色长发洒落我的脸庞，如同暴风中的雨帘。①

D 段，整首唱段情绪爆发的制高点，歌词宛如一段自由宣言。配合唱段旋律中逐渐爬升的音高和不断增强的音量，贾德终于呐喊出自己的内心欲望。至此，这首动机唱段背后真正蕴含的戏剧动机终于浮出水面：

我不想只是在梦中感受姑娘的拥抱，我不能让心爱姑娘孤独一人！我要走出房间，赢得我的新娘，找到一个属于我自己的女人。②

《俄克拉何马》中，贾德的戏剧动机并非一开始便昭然若揭，而是在科利的挑衅之下被激发而出。因此，《孤独的房间》歌词采用了先抑后扬的叙述方式，首先营造出一种压抑苦闷的戏剧氛围，之后不断累积人物的内心情感，直至唱段临近结束时，才让其内心隐藏的戏剧动机如火山爆发般喷涌而出，用不断递增的戏剧情绪烘托出强大的戏剧张力和舞台表现力。与此同时，《孤独的房间》也是整部《俄克拉何马》中至关重要的戏剧转折点，预示着第二幕所有戏剧冲

① 歌词原文：And all the things that I wish fer turn out like I want them to be, and I'm better'n that smart Aleck cowhand who thinks he is better'n me! And the girl that I want ain't afraid of my arms, and her own soft arms keep me warm. And her long yeller hair falls acrost my face jist like the rain in a storm!

② 歌词原文：I ain't gonna dream 'bout her arms no more! I ain't gonna leave her alone! Goin' outside, git myself a bride, git me a womern to call my own.

突的源头——心智并不健全的贾德，示爱无果后备受刺激，最后只能付诸暴力并导致自己生命的终结。由此可见，《孤独的房间》不仅是一首展现角色内心欲望的动机唱段，也是构建整部音乐剧戏剧冲突的重要伏笔。

再如，曾经捧走8项唐纳森奖①的音乐剧经典《旋转木马》②，剧中第一幕第二场男主角的一曲独唱《我儿子比尔》(*My Boy Bill*)，同样也是一首情绪爆发类的动机唱段。该曲歌词中蕴含着强大戏剧爆发力的细腻心理描绘，堪称同类音乐剧唱段歌词创作的典范。《旋转木马》剧本改编自美籍匈牙利裔剧作家费伦茨·莫纳尔(Ferenc Molnár, 1878—1952)创作于1909年的戏剧作品《里里奥姆》(*Liliom*)，讲述了一段"人鬼情未了"式的爱情悲剧。《旋转木马》中的男主角比利·毕格罗(Billy Bigelow)是一位很难让人产生好感的戏剧人物——无所事事、寄人篱下却又大男子主义、性情暴躁，甚至偶尔还会对妻子拳脚相加。然而，正是这个让人极易产生"恶"感的戏剧角色，却成功传达出音乐剧舞台上有关"爱与宽容"的永恒主题。

① 唐纳森奖(Donaldson Award)，设立于1944年，由戏剧评论家罗伯特·弗朗西斯(Robert Francis)筹办，旨在纪念《广告牌》杂志(*The Billboard*，现名为*Billboard*)创始人唐纳森先生(W. H. Donaldson)。唐纳森奖设立奖项主要包括"最佳新剧"(Best new play)、"最佳新音乐剧"(Best new musical)、"最佳表演"(Best performance)、"最佳初演"(Best debut)和"最佳服装和布景设计"(Best costumes and set design)。唐纳森奖是早期美国戏剧界最权威的奖项，后因托尼奖的崛起和广泛影响力，于1955年正式停奖。

② 《旋转木马》(*Carousel*)是罗杰斯与小汉默斯坦合作的第二部音乐剧作品，1945年4月19日驻场纽约美琪大剧院，1950年6月7日亮相伦敦德鲁里巷皇家剧院，首轮演出获1945年8项唐纳森奖以及1946年纽约戏剧评论家圈"最佳音乐剧奖"等，之后六次复排并重登纽约百老汇和伦敦西区，先后斩获22项复排类音乐剧奖项。

而这一切，很大程度上得益于这首全剧点睛之笔的唱段——《我儿子比尔》。

《我儿子比尔》出现于《旋转木马》第一幕临近结束，是男主角比利的一段内心独白（Soliloquy）。全曲长达 8 分钟，用宣叙调式的音乐风格，抽丝剥茧般层层递进，细致入微地展现了比利内心欲望从萌生到滋长再到迸发的全过程。《我儿子比尔》出现的戏剧时间点，是比利刚刚得知妻子朱莉（Julie）怀孕的消息。在知晓自己即将为人父之后，比利内心经历了一系列跌宕起伏的情绪变化——从刚得知小生命到来的兴奋狂喜，到对未来美好生活的幻想憧憬，再到对自己无力为孩子提供良好生活的懊丧无奈，最后到决定豁出性命也要为孩子营造未来的热血冲动……该唱段的精妙之处在于，它兼具了角色唱段和动机唱段的戏剧功能：一方面，诠释了这位性情乖张的男人所有粗暴行为背后的深层次心理原因，让男主角的人物形象更加生动饱满；另一方面，在环环相扣、层层递进的情感变化中，男主角的内心欲望被不断激发，为其之后的偏激行为埋下伏笔。

《我儿子比尔》的唱段歌词可以大致划分为三个段落。其中，第一段歌词主要描绘了比利即将为人父的狂喜，他下意识地认为，即将出世的婴儿是个小男孩，于是开始了一长段对于儿子美好未来的幻想：

> 我儿子比尔，一定要随着我起名。我儿子比尔，一定高大健壮如参天大树。他头顶蓝天，脚踩大地，没有人敢对他颐指气使，那些大腹便便、顶着鱼泡眼的恶人绝不敢对他呼来唤去。
>
> 我才不管他将来从事什么职业，只要他真心喜欢！他可以静坐

办公室或在铁路上挥舞锤子；他可以当个拉船纤夫或跑街串巷的背包小贩，或是在马背上讨生活；他也可以顺着运河拖船，沿着畜栏赶牛，或者去当个游乐场的叫卖员。当然，叫卖员这职业可需要点天赋……①

　　这段充满细节的生动歌词，与其说是一位准父亲对儿子未来生活的美好规划，不如说是一个失败男人向观众展示着自己难堪悲催的人生。歌词中，比利对于儿子未来职业的热切期盼，某种意义上暗示出他自己人生中的缺失以及渴望拥有的一切。比如，健壮高大的体魄、不被人欺凌指使的生活、一份自己热爱的体面工作……令人心酸的是，比利对儿子的职业规划，基本都是社会底层的体力活，这也侧面透露出比利本人的社会阶层和生活境遇。结尾那句"这份职业可需要点天赋"，更是让所有观众不禁动容。剧中的比利，原本就是一位游乐场叫卖员。这份职业虽然平凡普通，在比利口中，却似乎非常人可以胜任，这也充分显现出比利内心的强烈自尊。与此同时，这段歌词一箭双雕地解答了观众之前的隐隐困惑：原本开朗的比例，为何会在失业之后性情大变，越发暴躁？只能依靠女人过

① 歌词原文：My boy Bill! I will see that he is named after me, I will! My boy, Bill — He'll be tall and tough as a tree, will Bill! Like a tree he'll grow with his head held high and his feet planted firm on the ground, and you won't see nobody dare to try to boss or toss him around! No pot-bellied, baggy-eyed bully will boss him around. I don't give a hang what he does, as long as he does what he likes. He can sit on his tail or work on a rail with a hammer, hammering spikes. He can ferry a boat on a river or peddle a pack on his back or work up and down the streets of a town with a whip and a horse and a hack. He can haul a scow along a canal, run a cow around a corral, or maybe bark for a carousel — of course it takes talent to do *that* well.

活，甚至不得不寄居在妻子姐姐家的现状，显然触及到了比利脆弱而敏感的自尊心，让他不惜以乖张粗暴的行为掩盖自己无能失败的窘迫。

第二段歌词的文笔风格与之前大相径庭，其中的转折点来自，比利猛然意识到，这个未出生的婴儿，有可能是个女孩：

等等，也许？天哪！如果 Ta 是个女孩呢？我该拿她怎么办？我能为她做些什么？我这个身无分文的穷光蛋！你可以和儿子纵情玩耍，可你必须在女儿面前担起父亲的责任。

她值得拥有一切，这个头发上绑着丝带的婴儿。她和母亲一样甜美娇小，多么可人的一对母女！她定是我挂在嘴边的骄傲。

我的小闺女，如蜜桃和奶油般粉嫩白皙。我的小闺女，如所有姑娘那般聪明开朗。成堆小伙围其左右，想尽花招取悦她，试图将她从忠实的父亲身边抢走。也许会有几个奶油小生捕获芳心，但我的小闺女，每晚还是会回到家中，乖乖守在父亲身旁。我的小闺女！我的小闺女！ ①

———————

① 歌词原文：Wait a minute! Could it be? What the hell! What if he is a girl? What would I do with her? What could I do for her? A bum — with no money! You can have fun with a son, but you got to be a father to a girl!

She mightn't be so bad at that — A kid with ribbons in her hair! A kind o' sweet and petite little tintype of her mother! What a pair! I can just hear myself braggin' about her!

My little girl, pink and white as peaches and cream is she. My little girl is half again as bright as girls are meant to be! Dozens of boys pursue her, Many a likely lad does what he can to woo her from her faithful dad. She has a few pink and white young fellers of two or three — But my little girl gets hungry ev'ry night and she comes home to me! My little girl! My little girl!

毫无疑问，这是一段充满温情的歌词，将一位外表粗暴、内心柔情的男人刻画得淋漓尽致。这其中，比利对于女儿容貌的想象，更是透露出其内心对于妻子的爱慕。在比利眼中，没有什么可以比自己娇小柔美的妻子，更符合完美女性的模样。一定程度上，这段歌词可以缓解观众此前对于比利留下的负面印象。这段壮汉也柔情的细腻表达，似乎让观众隐约感受到比利之前的易怒暴躁也许并非出于对妻子的不满，更多是源自对自己落魄失意的无奈和懊丧。

《我儿子比尔》的前两段歌词如同抽丝剥茧，为观众缓缓揭示出主人公丰富细腻的内心活动。而唱段最后一段歌词，则是将前两段歌词中蕴藏的能量汇聚，如宣言般引领男主角走向情绪爆发的制高点：

我必须在女儿到来前做好准备！必须确保她远离贫民窟，身边不是和我一样的流浪汉！她必须得到庇护，吃饱穿好，拥有金钱可买到的一切！我从不知如何赚钱，但我会努力！向上帝发誓，我定会拼尽全力！我会用尽手段，哪怕偷，抢，甚至付出生命！①

这是一段催人泪下的内心独白，将一个卑微无能的男人、竭尽全力想要抓住一丝未来的绝望，展现得淋漓尽致。此前，比利虽然游手好闲，但并未表现出贪婪的金钱欲望，甚至还拒绝过违法谋财的邀约。然而，突如其来的即将为人父的消息，成为激发比利内心

① 歌词原文：I got to get ready before she comes! I got to make certain that she won't be dragged up in slums with a lot o' bums like me! She's got to be sheltered and fed and dressed in the best that money can buy! I never knew how to get money, But I'll try — By God! I'll try! I'll go out and make it or steal it or take it or die!

欲望的导火索。对于此刻的比利而言，没有什么比一夜暴富更能勾起他的冲动。于是，比利决定铤而走险，答应入伙打劫，最终却只是落得丧命黄泉……

《我儿子比尔》中的歌词创作，彰显出情绪爆发类动机唱段的强大戏剧张力。从一开始的憧憬柔情，到中段的怀疑无助，再到结尾时近乎声嘶力竭的呐喊，整首唱段的歌词一气呵成、浑然一体。《我儿子比尔》是音乐剧《旋转木马》中最重要的动机唱段，它不仅为观众呈现出更加全面客观、立体丰盈的男主角形象，也带领观众见证了男主角欲望生成的完整心路历程，成就了全剧最重要的戏剧转折点，为此后激烈的戏剧冲突做了充分的戏剧铺垫。

值得一提的是，顺应于世俗娱乐文化的定位，20 世纪 40 年代之前的音乐剧创作，往往偏向于欢快轻松、滑稽幽默的戏剧基调。因此，在音乐剧舞台上呈现"死亡"事件，并非音乐剧创作者的首选。然而，"二战"之后，以罗杰斯和小汉默斯坦为代表的一批音乐剧创作者，将严肃的社会问题和复杂的人性话题，搬上了曾经歌舞升平的音乐剧舞台。音乐剧《旋转木马》中比利的死亡，似乎在用一种理智冷静的态度，提醒人们重新审视"善与恶"的定义。剧中，持刀抢劫的比利无疑是"恶"的化身，但《我儿子比尔》歌词中的诸多细节，又让人终难无视比利内心并未泯灭的"善"。比利所有"邪恶"戏剧动作的背后，实则隐藏着他对家庭的真切爱意和对未来的美好向往。这种源于"善"却止于"恶"的欲望动机，让音乐剧舞台上的人物形象不再脸谱化。正因如此，《我儿子比尔》这首情绪爆发类动机唱段，不仅成为《旋转木马》整体叙事结构中不可或缺的重要环节，也成就了一位音乐剧舞台上让人爱恨交加却又不禁心生

怜悯的经典悲情人物。

综上所述，制造或铺垫戏剧冲突、交代叙事结构中矛盾冲突的发展过程等，不仅是音乐剧剧本创作者的艺术使命，也是音乐剧歌词创作者必须承担的戏剧职责。一位合格的音乐剧作词人，应该在自己的歌词创作中营造出不断激增的戏剧冲突，更好地推动音乐剧叙事线索的顺畅前行，并最终构建出一个曲折婉转、扣人心弦的戏剧故事。

第三节
音乐剧歌词中的角色塑造

　　戏剧人物（characters），是每部音乐剧铺陈故事情节的载体。每位角色的台词、歌词和戏剧动作，是推动音乐剧作品中戏剧事件发展的重要前提。于是，只能通过戏剧人物之口呈现给观众的歌词，无疑成为音乐剧中塑造人物形象最便捷有力的艺术元素。音乐剧作品之间的歌词风格千差万别，即便是同一部音乐剧作品，因其不同角色在社会背景、语言习惯、性格特征等方面的差异，也会呈现出措辞迥异的歌词风格。因此，词作家必须从每部作品的剧本设定出发，结合不同戏剧人物的自身特质，运用语法修辞等文学手段，通过歌词塑造出个性鲜明的音乐剧舞台形象。

一、角色唱段对于戏剧人物的塑造

　　用歌词塑造戏剧人物，这一点在音乐剧角色唱段中体现得尤为明显。角色唱段（Character Song），俗称"我是谁"唱段（"I Am" Song），顾名思义，就是通过一首唱段的歌词，勾勒出某位（或某群）戏剧人物最显著的性格特质。音乐剧《俄克拉何马》中阿杜·安妮

的独唱曲《我不懂拒绝》(*I Cain't Say No*)，堪称音乐剧角色唱段歌词创作的经典。该唱段出现于全剧第一幕第一场，歌词直接以"I am"拉开序幕，以近乎直白的陈述方式，毫不修饰地道出阿杜·安妮的人物性格。整首唱段的歌词中，几乎没有出现复杂的语汇或精致的修辞，只是不断罗列出一系列以"我"开头的行为举止：

> 我是个不懂拒绝的姑娘，我总陷入尴尬处境，该说"不"时却说"是"；如果姑娘被人索吻，我知道她应狠狠回击；可每当有人想亲我，我总忍不住要回吻；天色一暗我就晕头巴脑，丝毫不知矜持腼腆；娇羞淑女与我何干。我岂能伪装蒙骗？我就是个不懂拒绝的姑娘啊！ ①

这段贴近口语、不假辞色的歌词创作，将一位不娇柔、不做作、天真爽朗的美国农村姑娘刻画得惟妙惟肖。虽然，阿杜·安妮未必是所有音乐剧观众心目中的完美女性，但是这个角色形象被勾勒得入木三分，俨然成为音乐剧舞台上最具代表性的人物之一。唱段《我不懂拒绝》中的角色塑造，主要借助歌词中阿杜·安妮的自我描绘，而这种直接勾勒人物性格的歌词创作手法，在音乐剧作品中并不少见。比如，音乐剧《南太平洋》中的唱段《一位执拗的乐观主义者》(*A Cockeyed Optimist*)、音乐剧《玫瑰舞后》中的唱段《有些人》

① 歌词原文：I'm just a girl who cain't say no, I'm in a terrible fix. I always say "Come on, let's go," Just when I oughta say "Nix." When a person tries to kiss a girl, I know she oughta give his face a smack. But as soon as someone kisses me, I somehow sorta wanna kiss him back. I'm just a fool when lights are low, I cain't be prissy an' quaint. I ain't the type that can faint. How can I be what I ain't? I cain't say no.

（*Some People*）、音乐剧《滑稽女郎》中的唱段《我是大明星》（*I'm the Greatest Star*）、音乐剧《芝加哥》中的唱段《透明人先生》（*Mister Cellophane*）等，这些唱段都是通过戏剧人物的自我陈述完成角色塑造的成功典型。

音乐剧《亚当斯家族》[①] 第一幕的开场唱段《身为一名亚当斯》，也是一首成功的角色塑造类唱段。不同的是，该唱段描绘的对象并非某个人，而是整个亚当斯家族。《亚当斯家族》改编自美国卡通作家查尔斯·塞缪尔·亚当斯（Charles Samuel Addams，1912—1988）的系列卡通作品，剧中主角并非普通人类，而是来自一个古老、富有、高贵而又诡异的神秘家族。全剧开场曲《身为一名亚当斯》直接将现场观众带入亚当斯家族非比寻常的诡异氛围，用谐谑嘲讽的语调，呈现出亚当斯家族异于普通人类的生命观、审美观、价值观：

身为一名亚当斯，你须爱上月色朦胧；身为一名亚当斯，你应感到寒意适人；眼前的世界一片灰色，毒药将陪伴你左右。身为一名亚当斯，你须具备幽默感；身为一名亚当斯，你须拥有死亡品位。外面世界无人理会，名利得失与我何干。身为一名亚当斯，你须做亚当斯家族之事！

① 音乐剧《亚当斯家族》（*The Addams Family*），由安德鲁·里帕（Andrew Lippa）作词兼谱曲，马歇尔·布里克曼（Marshall Brickman）和里克·埃利斯（Rick Elice）联合编剧，故事灵感来自美国卡通作家查尔斯·亚当斯塑造的卡通形象"亚当斯家族"。该剧 2010 年 4 月 8 日正式驻场百老汇伦特 - 芳坦剧院，2017 年 4 月 20 日亮相英国爱丁堡节日剧院（Edinburgh Festival Theatre，1915 个座位），2021 年 11 月 5 日入驻诺丁汉皇家剧院（Theatre Royal，1186 个座位），首轮演出同时荣获 2010 年戏剧课桌和外戏剧评论圈"最佳音乐剧布景奖"。

身为一名亚当斯，你须充满热情；身为一名亚当斯，你须宠爱娇妻。脚趾插入土地你便心满意足，闻到血液芬芳你就面露微笑。身为一名亚当斯，你得随时张弓搭箭；身为一名亚当斯，你须伺机点火引爆。调制药水，拨动开关，等待时机。身为一名亚当斯，你必须真正懂得搅局！①

《身为一名亚当斯》显然是对剧中整个亚当斯家族的形象勾勒，歌词清晰呈现出这个神秘家族的独特生活习惯、审美情趣和日常喜好，为即将出场的主要角色勾勒出明确的身份属性。《亚当斯家族》中的人物设定异于寻常，是略带魔幻色彩的卡通人物，因此，剧中所有演员的穿着打扮、行为举止和说话方式，都显得颇为乖张怪癖。于是，对于不太了解这部卡通原著的部分观众而言，在全剧伊始便设计一首可以揭秘剧中人物特殊身份的角色唱段，就显得非常必要且恰到好处。

① 歌词原文：When you're an Addams, you need to have a little moonlight; When you're an Addams, you need to feel a little chill. You have to see the world in shades of gray. You have to put some poison in your day. When you're an Addams, you need to have a sense of humor; When you're an Addams, you need to have a taste for death. Who cares about the world outside, and what it wants from you. When you're an Addams, you do what Addams always do!

When you're an Addams, you gotta have a lotta passion; When you're an Addams, you need to really love your wife. You're happy when your toes are in the mud, you smile a bit the moment you smell blood. When you're an Addams, you need to grab a bow and arrow; When you're an Addams, you need a moment to explode. Just pour a potion, flip the switch, and wait till things get hot. When you're an Addams, you have to really stir the pot.

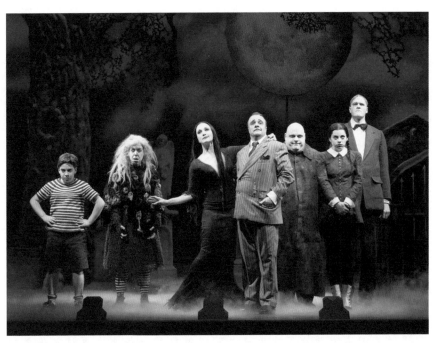

图 3-1 2010 年百老汇首演版《亚当斯家族》，亚当斯一家的舞台造型

图片来源：playbill 官方网站

图 3-2 2012 年波士顿舒伯特剧院版《亚当斯家族》，

亚当斯家族祖先的舞台造型

图片来源：Wicked Local 新闻网

　　除了上述直接陈述式的歌词风格，音乐剧唱段对于戏剧人物的塑造，还会出现一些隐晦别致的歌词创作手法。比如，音乐剧《汉密尔顿》的开场曲《亚历山大·汉密尔顿》(*Alexander Hamilton*)，为唱段歌词塑造人物形象提供了截然不同的创作思路。《汉密尔顿》带有一定的人物传记性质，该剧围绕美国开国元勋亚历山大·汉密尔顿 (Alexander Hamilton，1755—1804) 略带传奇色彩的人生经历，描绘了独立战争前后美国政坛叱咤风云的历史人物。《汉密尔顿》是一部通唱类音乐剧，剧中演员不仅从头唱到尾，而且全剧主要采用了词汇量极大的说唱乐形式。因此，歌词在《汉密尔顿》文本创作中的分量不言而喻。《汉密尔顿》隶属历史题材，剧情涉及大量史料知识。美国国父们的生平过往以及独立战争时期的历史事件，即便对美国本土观众而言也未必可以做到了如指掌，更何况是美国之外的全球音乐剧观众。因此，开场用一首角色唱段，直接陈述亚历山大·汉密尔顿的背景身世和重要生命节点，显得尤为必要。和小汉默斯坦笔下阿杜·安妮的自我描绘不同，该剧主创者林-曼努尔·米兰达选择从旁观者的视角切入，借身边人之口，一一道出他（她）们心目中汉密尔顿的形象。于是，在众人褒贬不一的歌词描绘中，一位有血有肉、真实立体的历史伟人跃然纸上。

　　首先登场的是美国第三位副总统亚伦·伯尔 (Aaron Burr，1756—1836)，他不仅是汉密尔顿一生中最大的政治宿敌，更是导致汉密尔顿最终一命呜呼的决斗方。大幕拉开，在伯尔挑衅而又酸涩的歌词中，汉密尔顿并不"光彩"的出生昭然若揭：

　　一个私生子、孤儿，婊子和苏格兰佬的杂种，降生于加勒比海的

一片荒芜，家徒四壁，潦倒困苦，为何最终却成为一位伟人与学者？①

然而，在随后登场的废奴主义斗士约翰·劳伦斯（John Laurens，1754—1782）的眼里，汉密尔顿却是位天赋异禀的少年英才——14 岁便当上一家贸易公司的财务主管，俨然一位励志奋进的美国好青年：

被亲生父亲遗弃的，是印在十美元上的国父。他以一己之力求索人生，自学成才，禀异天赋。年仅十四，便被众人推举主管财务。②

随后出场的是美国第三任总统托马斯·杰斐逊（Thomas Jefferson，1743—1826）。他对于汉密尔顿的描述更偏重于心理层面，暗示出汉密尔顿对于奴隶制的憎恨和对自由国度的向往：

每日目睹黑奴惨遭屠戮，运进船库，远渡海陆。他饱受挣扎，时刻警惕，内心在寻找信仰守护。这小子准备去偷、去借或乖乖做一个商户。③

① 歌词原文：How does a bastard, orphan, son of a whore and a Scotsman, dropped in the middle of a forgotten spot in the Caribbean by providence, impoverished, in squalor, grow up to be a hero and a scholar?

② 歌词原文：The ten-dollar founding father without a father got a lot farther by working a lot harder, by being a lot smarter, by being a self-starter, by fourteen, they placed him in charge of a trading charter.

③ 歌词原文：And every day while slaves were being slaughtered and carted away across the waves, he struggled and kept his guard up. Inside, he was longing for something to be a part of, the brother was ready to beg, steal, borrow or barter.

之后，观众从美国第四任总统詹姆斯·麦迪逊（James Madison，1751—1836）口中得知，汉密尔顿年轻时曾发表过一篇慷慨激昂的文章。一位热血青年的志存高远、心系天下，此刻已初见端倪：

一场飓风袭来，留下遍地尸骸。他遥望自己的未来，似乎即将坠入深渊。他提笔指向太阳穴，连通大脑深处，写下第一首诗歌，那是致意苦难的颂篇。[①]

之后出场的两位人物，以更具人性化的视角和略带悲悯的口吻，道出汉密尔顿惨淡潦倒的悲惨过往。首先是汉密尔顿的妻子伊丽莎白·舒勒（Elizabeth Schuyler，1757—1854），她用略带母性的怜爱，娓娓吐露汉密尔顿原生家庭的不幸：

十岁时，父亲离家出走，留下巨额债务；两年后，母亲重病，娘儿共卧病榻；忍受着污浊的空气，亚历山大居然痊愈，母亲却再未醒来。[②]

随后是全剧的重量级人物——美国首任总统乔治·华盛顿

① 歌词原文：Then a hurricane came, and devastation reigned, our man saw his future drip, dripping down the drain, put a pencil to his temple, connected it to his brain, and he wrote his first refrain, a testament to his pain.

② 歌词原文：When he was ten his father split, full of it, debt-ridden, two years later, see Alex and his mother bed-ridden, half-dead sitting in their own sick, the scent thick, and Alex got better but his mother went quick.

(George Washington，1732—1799)。相较于丰功伟绩的政治成就，主创者林-曼努尔·米兰达似乎更关注华盛顿总统与汉密尔顿之间亦父亦友的微妙情感。于是，歌词中华盛顿对于汉密尔顿的描绘并非政客口吻，而更如同一位父辈的哀叹：

被过继到表兄家，后者却又自杀。他从此一无所有，旧疤未愈又添新伤。一个声音悄然浮现，"亚历山大，你只能靠自己"。忍住悲伤，他开始如饥似渴地博览群书。[①]

从上述歌词中不难看出，开场曲《亚历山大·汉密尔顿》对于刻画主人公的人物形象至关重要。林-曼努尔·米兰达创作思路之睿智，令人不得不由衷赞叹。他将汉密尔顿冗长琐碎的人物生平，巧妙贯穿于不同戏剧（历史）人物的歌词描绘中，用一段相对精简的戏剧时间，让观众快速浏览了汉密尔顿充满传奇色彩的逆袭人生。值得一提的是，《亚历山大·汉密尔顿》临近结尾时，剧中几位角色分别用一句歌词高度概括了自己与汉密尔顿的生命纠葛：

穆里根/拉法叶：我们与他并肩厮杀。

劳伦斯：我？我为他命丧黄泉。

华盛顿：我？我信任他。

伊丽莎白/安吉丽卡/玛丽亚：我？我爱慕他。

① 歌词原文：Moved in with a cousin, the cousin committed suicide. Left him with nothin' but ruined pride, something new inside, a voice saying, "You gotta fend for yourself." He started retreatin' and readin' every treatise on the shelf.

伯尔：我？我就是那个一枪崩了他的蠢货。①

　　这几句歌词语言精练却掷地有声，在刚刚拉开序幕之时，便为观众架构起全剧清晰明了的人物结构图：赫拉克勒斯·穆里根（Hercules Mulligan，1740—1825）与拉法叶侯爵（Marquis de LaFayette，1757—1834），是汉密尔顿政治生涯中的亲密战友；约翰·劳伦斯，为了与汉密尔顿解放黑奴的共同理想而最终战死沙场；华盛顿总统，是对汉密尔顿有着知遇之恩的人生贵人；伊丽莎白·舒勒、安吉丽卡·舒勒（Angelica Schuyler，1756—1814）以及玛丽亚·雷诺兹（Maria Reynolds，1768—1828），是汉密尔顿生命中有过情感纠葛的三位重要女性；亚伦·伯尔，是亲手将汉密尔顿送入黄泉的宿怨敌手。这种带有高度概括性的歌词陈述，可以在人物纷呈的历史线索中，引领观众迅速定位剧中每位角色与汉密尔顿之间的人物关系，为接下来极快节奏的情节叙事，做好充分的背景陈设与戏剧铺垫。

　　有意思的是，《汉密尔顿》还采用了双卡司（double cast）的手法，即剧中某两个角色由同一位演员扮演。这种角色安排有着强烈的设计感，背后蕴含着丰富的戏剧寓意。比如，歌词"我们与他并肩厮杀"，虽然是从穆里根／拉法叶的口中说出，但扮演此二人的两

①　歌词原文：

MULLIGAN/LAFAYETTE: We fought with him.

LAURENS: Me? I died for him.

WASHINGTON: Me? I trusted him.

ELIZA/ANGELICA/MARIA REYNOLDS: Me? I loved him.

BURR: And me? I'm the damn fool that shot him.

位演员，还同时分别扮演着剧中的麦迪逊和杰斐逊[①]。林-曼努尔·米兰达解释说，这句歌词，是对这四位历史人物与汉密尔顿关系的双关语影射（double meaning）。真实历史中，他们都曾经是与汉密尔顿并肩作战的重要人物。但是，穆里根／拉法叶自始至终都是汉密尔顿忠实的拥护者，而麦迪逊／杰斐逊却与汉密尔顿在政治观点上多有龃龉，甚至美国建国之后相互为敌。同样，歌词"我为他命丧黄泉"，虽然是从劳伦斯的口中说出，但其扮演者同时也饰演着剧中亚历山大·汉密尔顿的儿子菲利普·汉密尔顿（Philip Hamilton，1782—1801）。真实历史中，菲利普为了维护父亲的声誉，选择与律师乔治·埃克（George Eacker）决斗，结果遭遇其父类似的命运——死于决斗后的致命枪伤，享年仅19岁。

整首《亚历山大·汉密尔顿》唱段的歌词结束句，也颇为耐人寻味。在亚伦·伯尔的一句质问"你叫什么，小子？"之后，舞台上所有角色，异口同声地喊出了全剧灵魂人物的名字——"亚历山大·汉密尔顿"[②]。这个极具戏剧张力的结尾歌词处理，不仅凸显了舞台上的汉密尔顿在这部音乐剧作品中的主角地位，也影射出真实历史中的汉密尔顿对于美国国家命运的决定性意义。

① 《汉密尔顿》2015年的百老汇首演版中，穆里根和麦迪逊的扮演者为奥基列特·奥纳多万（Okieriete Onaodowan），拉法叶和杰斐逊的扮演者为戴夫·迪格斯（Daveed Digg），劳伦斯和菲利普的扮演者为安东尼·拉莫斯（Anthony Ramos）。

② 歌词原文：
BURR: What's your name, man?
COMPANY: Alexander Hamilton!

二、动机唱段对于戏剧人物的塑造

音乐剧中的动机唱段，也时常用于揭示戏剧人物丰富饱满的性格特质。不同的是，动机唱段的关注点，是戏剧人物的内心欲望。戏剧角色的内心活动，成为动机唱段塑造角色的创作焦点。相较于角色唱段中对于人物性格的直接定义，动机唱段则是借助对角色心理状态的细腻描述，侧面完成戏剧人物的形象塑造。在音乐剧《窈窕淑女》第一幕第一场中，出现了一首名为《那该有多美好》（*Wouldn't It Be Loverly*）的动机唱段，由女主角伊莱扎带领众人完成。该曲属于典型的直杼胸臆类动机唱段，开篇第一句歌词就是"All I want"，直接点明了女主角此刻内心最真切的渴望。该曲歌词的风格充满着童话般的谐趣天真，以许愿式的口吻，娓娓道出女主角心底单纯而又美好的愿望：

我想要的只是间小屋，那里可以躲避冷夜寒风。屋里有把宽大的座椅，哦，那该有多美好！那里有尝不完的巧克力，大把炭火烹饪着许多美食。暖暖的脸，暖暖的手，暖暖的脚，哦，那该有多美好！噢，让我就这么舒舒服服地待着吧。春风拂过窗前之前，我绝不愿挪动丝毫。如果此刻，有人靠在我膝前，温柔又体贴，悉心呵护着我。哦，那该有多美好！①

① 歌词原文：All I want is a room somewhere, far away from the cold night air. With one enormous chair, Aow, wouldn't it be loverly? Lots of choc'lates for me to eat, Lots of coal makin' lots of 'eat. Warm face, warm 'ands, warm feet, Aow, wouldn't it be loverly? Aow, so loverly sittin' abso-bloomin'-lutely still. I would never budge 'till spring crept over me windowsill. Someone's 'ead restin' on my knee, warm an' tender as 'e can be. 'ho takes good care of me, Aow, wouldn't it be loverly?

这些小确幸的愿望，构成了《窈窕淑女》中女主角的第一首独立唱段。一方面，《那该有多美好》从动机唱段的角度，交代了女主角伊莱扎虽然出身贫贱，但内心依然保存着对美好生活的憧憬与向往。这个角色动机，构建起之后剧情发展的重要契机，解释了伊莱扎为何愿意接受希金斯教授的挑战，希望通过语言训练来改变自己的命运；另一方面，《那该有多美好》也从角色塑造的层面，完成了对伊莱扎人物特质的交代。虽然，唱段歌词中充满着浪漫纯情的幻想，但此时的伊莱扎，依然是一位满口土语、衣着破烂的街头卖花女。因此，该曲歌词中出现了一些有意为之的拼写错误，暗示伊莱扎此刻并不标准的英文发音（比如单词 loverly 的正确拼写应该是 lovely）。此外，该曲歌词中还出现了很多省略化的单词拼写，暗示伊莱扎此刻的口齿不清，尤其发不出英文单词中的"H"音，比如'eat（heat）、'ands（hands）、'ead（head）、'e（he）、'ho（who）等。这些歌词中的细节设置至关重要，它直接促成了《窈窕淑女》第一幕第五场中的重要戏剧场景，让希金斯教授为伊莱扎量身定制的语言训练水到渠成——正是这些让人痛不欲生的魔鬼训练，将伊莱扎折磨到近乎崩溃，最终咬牙切齿地唱出了前文提到的经典唱段《等着瞧》。然而，无论全剧开始时伊莱扎的行为举止多么有失教化，但一曲《那该有多美好》，将这位妙龄少女浪漫稚气、纯真美好的性格勾勒得栩栩如生，这也为之后她与希金斯教授的情感纠葛埋下了令人信服的戏剧伏笔。

音乐剧《歌舞线上》的开场曲《我希望得到它》（*I Hope I Get It*），也是一首塑造戏剧人物形象的动机唱段。与《亚当斯家族》开场曲颇为神似，《我希望得到它》在歌词中塑造的形象，也并非某位

人物个体，而是作为群演身份出现在剧中的所有舞蹈演员。从某种意义上来说，《歌舞线上》是一部献给音乐剧舞台上所有默默无闻群舞演员的倾情之作。该剧的创作视角转向音乐剧舞台的幕后，讲述了某剧组挑选群舞演员的面试过程，把那些极易被忽视的群演演员拉到聚光等下，将整个音乐剧表演行业近乎残酷的竞争压力展现得淋漓尽致。这曲《我希望得到它》长达十分钟，其中穿插着不同人物的对白、独白，并融入面试者激情澎湃的群舞场景。唱段开始，是剧中所有面试演员在考核现场的集体舞蹈。在面试官机械冰冷的数节拍声中，一个没有硝烟的战场正在悄然成型。舞台上，所有面试演员正竭尽所能地展示着自己最优异的舞蹈技能，期待能够博得隐身于观众席暗处的导演的认可。大幕一拉开，《我希望得到它》便渲染出贯穿全剧的一种紧张而又残酷的竞争氛围。歌词中，每个角色都以内心独白的方式，直接唱出了他（她）们此刻内心最热切的共同心愿："我真的需要这份工作。上帝，我需要这份工作，我必须得到这份工作。"① 这句歌词，不仅直接表明了这首动机唱段的戏剧属性，而且也一举道破剧中所有面试者的核心性格特质。正是这份对表演舞台的深切热爱与强烈渴望，成就了《歌舞线上》全剧最强大的戏剧动因，让随后所有角色的戏剧行为顺理成章、水到渠成。

由此可见，除了构建强烈戏剧冲突，音乐剧动机唱段同样可以借助歌词完成对剧中人物的形象塑造。顺应这种戏剧诉求的音乐剧动机唱段不胜枚举，比如，《屋顶上的提琴手》中的唱段《如果我是

① 歌词原文：I really need this job. Please God, I need this job. I've got to get this job.

个有钱人》(*If I were a Rich Man*)、《玉平正传》① 中的唱段《天际一隅》(*Corner of the Sky*)、《女巫前传》中的唱段《大巫师与我》(*The Wizard and I*) 等。这些动机唱段大多采用直杼胸臆、平铺直叙的歌词风格，较少出现纠结复杂的心路历程或大悲大喜的情绪起伏，更加关注戏剧人物当下最明确的强烈欲望。因此，此类动机唱段中的角色塑造，往往借助于歌词中戏剧人物的自我剖析，以直接审视的方式进入戏剧人物的内心，用旁观者的视角完成对戏剧人物的形象勾勒和性格塑造。

综上所述，无论是角色唱段中相对直观定义的歌词表达，还是动机唱段中相对侧面迂回的歌词描绘，歌词都是音乐剧中塑造鲜明戏剧形象和丰满人物性格的重要创作环节。由于歌词直接付诸戏剧人物之口，依托在每位戏剧人物的角色身份之上，因此歌词也成为音乐剧角色塑造中最强有力的艺术元素。鉴于此，作词家在音乐剧歌词创作时，尤其会专注某个（类）戏剧人物的角色定位，从其社会背景、语言习惯、性格特征等方面出发，用文字塑造出音乐剧舞台上一个个隽永鲜活的经典人物形象。

① 音乐剧《玉平正传》(*Pippin*)，由斯蒂芬·施瓦茨(Stephen Schwartz)作词兼谱曲，罗杰·赫森(Roger O. Hirson)编剧，1972 年 10 月 23 日正式驻场百老汇帝国剧院，1973 年 10 月 30 日亮相伦敦女王陛下剧院，首轮演出同时荣获 1973 年的 5 项托尼奖、4 项戏剧课桌奖。该剧曾多次复排并重新上演于纽约百老汇和伦敦西区，先后荣获 18 项复排类音乐剧奖。

第四节
音乐剧歌词中的传情达意

借助抒情唱段（Emotional Song），完成戏剧人物澎湃内心的情感宣泄，已经成为很多音乐剧观众最钟情的音乐剧片段。狭义上的抒情唱段，主要表现为音乐剧中恋人角色之间互诉衷肠的爱情歌曲；广义上的抒情唱段，则承载着音乐剧里戏剧角色之间的全部情感纠葛（爱情、友情、亲情，甚至对手之情等）。传统音乐剧作品大多离不开爱情主题，主人公之间缠绵悱恻的情爱歌曲曾经是音乐剧观众翘首以盼的舞台瞬间。因此，抒情唱段也常被普通观众对应为情歌（Love Song）。然而，随着音乐剧风格的不断演变，当今音乐剧的题材涉猎愈加广泛，作品中的人物关系也呈现出更多维度和更加复杂的情感关系。因此，音乐剧作品中的抒情唱段，不再局限于爱情主题，呈现出更多层面的情感传递。

音乐剧中的抒情唱段，既可以是两个戏剧人物互诉衷肠的对唱（duet），也可以是某戏剧人物单独向他人（或观众）袒露心迹的独唱（solo），甚至还可能表现为三个戏剧人物之间各怀心思、妙趣横生的三重唱（trio）。然而，无论采用何种形式，展现戏剧人物浓郁热烈的情感状态，是音乐剧抒情唱段在歌词创作环节的关注焦点。

一、音乐剧中的独唱类抒情唱段

音乐剧中的独唱类抒情唱段（以下简称抒情独唱），与上文提到的情绪爆发类动机唱段，在歌词风格上有异曲同工之妙，都表现为戏剧角色的个体内心独白。不同的是，后者的歌词更关注角色内心的情感纠结及压抑到极致后的欲望迸发，而前者的歌词更偏重于角色情绪状态的描绘及其内心情感的宣泄。

1. 抒情独唱中的爱情主题

音乐剧诞生至今，舞台上已诞生出无数首经久弥新、以爱情为主题的抒情独唱（以下简称独唱情歌），如音乐剧《万事皆空》[①]中男主角比利·克罗克（Billy Crocker）的唱段《轻易爱上你》（*You'd Be So Easy to Love*）、音乐剧《吻我，凯特》[②]中女主角莉莉·瓦内西（Lilli Vanessi）的唱段《为爱痴狂》（*So in Love*）、音乐剧《南太平洋》中男主角埃米尔·德·贝克（Emile de Becque）的唱段《多

[①] 音乐剧《万事皆空》（*Anything Goes*），由科尔·波特（Cole Porter）谱曲兼作词，盖伊·博尔顿（Guy Bolton）、伍德豪斯爵士（P.G. Wodehouse）、霍华德·林赛（Howard Lindsay）、罗素·克劳斯（Russel Crouse）联合编剧，1934 年 11 月 21 日正式驻场纽约阿尔文剧院，1935 年 6 月 14 日亮相伦敦皇宫剧院。该剧是音乐剧舞台上的经典之作，曾多次复排并重新上演于纽约百老汇和伦敦西区，先后荣获 23 项复排类音乐剧奖。

[②] 音乐剧《吻我，凯特》（*Kiss Me, Kate*），由科尔·波特谱曲兼作词，斯佩瓦克夫妇（Bella and Samuel Spewack）联合编剧，1948 年 12 月 30 日正式驻场百老汇新世纪剧院（New Century Theatre，1700 个座位），1951 年 3 月 8 日亮相伦敦大剧院，首轮演出获 1949 年的 5 项托尼奖，之后多次复排并重新上演于纽约百老汇和伦敦西区，先后荣获 17 项复排类音乐剧奖。

么迷人的夜晚》(*Some Enchanted Evening*)、音乐剧《她爱我》[1] 中女主角阿玛莉亚·巴拉什 (Amalia Balash) 的唱段《香草冰淇淋》(*Vanilla Ice Cream*)、音乐剧《理发师陶德》中男二号安东尼·霍普 (Anthony Hope) 的唱段《乔安娜》(*Johanna*) 等。这些独唱情歌均表现为某位音乐剧人物的内心独白，歌词隽永深情，曲调绵延婉转，意境触人心脾。正因如此，音乐剧中的独唱情歌，不仅在普通观众中保持着极高的传唱度，也成为音乐剧专业演员参加选角或考试时首选的经典曲目。

相较于其他类型唱段，音乐剧中的独唱情歌往往偏爱使用细腻的笔触、华丽的辞藻和夸张的语调，旨在突出戏剧角色此刻意乱情迷的情感状态。比如，音乐剧《吻我，凯特》中女主角莉莉的独唱情歌《为爱痴狂》。该唱段出现在剧中一个令人啼笑皆非的戏剧场景：女主莉莉虽已与前夫弗雷德 (Fred) 分道扬镳，内心深处却始终对这份旧情难以割舍。然而，造化弄人，一束弗雷德用来讨好其他女性的花捧，却被误打误撞地送进了莉莉的化妆间。观众眼中，这显然是个让当事人无比尴尬的乌龙。然而，此刻毫不知情的莉莉，却被眼前这些精致动人的花朵深深触动，陷入对往昔美好的无尽追忆……于是，一首缠绵悱恻的情歌《为爱痴狂》便应运而生：

这感觉很奇妙，亲爱的，却很真实，亲爱的。每当我靠近你，

[1] 音乐剧《她爱我》(*She loves Me*)，由乔·马斯特洛夫 (Joe Masteroff) 编剧，谢尔顿·哈尼克 (Sheldon Harnick) 作词，杰里·博克 (Jerry Bock) 谱曲，1963 年 4 月 23 日正式驻场纽约尤金奥尼尔剧院，1964 年 4 月 29 日正式驻场伦敦抒情剧院，首轮演出获 1964 年托尼"最佳音乐剧男配角奖"，之后多次复排并重登纽约百老汇和伦敦西区，先后斩获 19 项复排类音乐剧奖项。

宛如繁星铺满天空。我为你爱得痴狂，虽然失去了你，心门却只为你敞开，原因你必明白。我为你爱得痴狂，在那个谜一般的夜晚，第一次遇见你的我已芳心大乱。感受到你爱的回馈，我是如此欣喜若狂。尽管你嘲弄我，伤害我，欺骗我，抛弃我，但我依然属于你，这份爱至死不渝……为爱痴狂……为爱痴狂……我为你，亲爱的……爱得痴狂……①

《为爱痴狂》歌词中的爱情宣言，如果以台词方式念读出来，似乎显得有些辞藻浮夸。然而，当这些歌词配上优美动人的唱段旋律和女主角磁性柔美的嗓音，再加上之前戏剧情节的层层铺垫，《为爱痴狂》带给现场观众的情感体验则显得水到渠成。而这，恰恰是音乐剧区别于单纯台词类或肢体类舞台表演艺术（如话剧或舞剧）的特殊魅力——当浓情激荡的文学辞藻付诸婉转跌宕的音乐旋律，歌词中炙热的情感宣泄便会显得更加流畅自然、动人心弦，这便是文学艺术、音乐艺术以及表演艺术在音乐剧唱段创作中的完美融合。

值得一提的是，除了歌词本身的文学魅力，《为爱痴狂》也是《吻我，凯特》戏剧叙事中不可或缺的一笔，成为下半场所有戏剧冲突的重要伏笔。正所谓"爱之深，恨之切"，如此"爱得痴狂"，才会让得知真相后的莉莉恼羞成怒，甚至不惜掀起一场舞台上的轩

① 歌词原文：Strange, dear, but true, dear, when I'm close to you, dear, the stars fill the sky. So in love with you am I, even without you my arms fold about you, you know darling why. So in love with you am I, in love with the night mysterious the night when you first were there. In love with my joy delirious when I knew that you could care. So taunt me and hurt me, deceive me, desert me, I'm yours, till I die…So in love…So in love…So in love with you, my love…am I…

然大波……由此可见，音乐剧中的独唱情歌，除了要契合戏剧人物当下的情感状态，还必须兼顾音乐剧作品的整体叙事结构和戏剧诉求等。

　　相较于《为爱痴狂》中缠绵悱恻、荡气回肠的歌词风格，音乐剧《悲喜交家》中女主角艾莉森的独唱情歌《换专业》（*Changing My Major*）则显得诙谐幽默、趣味盎然。《悲喜交家》改编自美国女漫画家艾莉森（Alison Bechdel，1960— ）出版于 2006 年的同名自传，以漫画的方式追叙了自己童年与青年时期的成长轨迹，诠释了一段不断接受自我并逐渐与原生家庭和解的生命历程。由于带有一定回忆录的性质，《悲喜交家》穿插着艾莉森在中年（43 岁）、青年（19 岁）和童年（8 岁）三个时期的不同叙事线索。与此相对应，舞台上分处三个时空中的艾莉森，则分别由三位不同的女演员扮演（见图 3-3）。

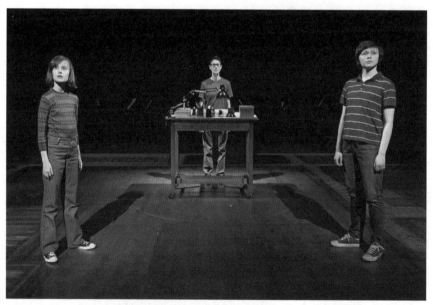

图 3-3　百老汇首演版《悲喜交家》中三位艾莉森的扮演者
图片来源：newyorktheater.me 网站

　　有意思的是，剧中的中年艾莉森，更像是一位叙述者和旁观者。
她可以"看"见三个时空中的所有人物，其他人却常常意识不到中
年艾莉森的存在（见图3-4）。这一穿越时空的人物穿插，成为《悲
喜交家》整体叙事结构中最富戏剧张力的设计。一方面，中年艾莉
森可以出现于自己青年和童年时间段的戏剧事件中，以叙事者的身
份向观众展现那些曾经在自己生命历程里留下深刻印记的重要时刻；

图 3-4　百老汇首演版《悲喜交家》，中年艾莉森
对于童年和青年时代自己的审视
图片来源：newyorktheater.me 网站

另一方面，中年艾莉森也可以用成年人的视角，重新审视着那些曾经对年少的自己产生过巨大心理冲击的重要事件（如父亲的出柜与自杀），进而更加坦然地接受最真实的自我（女同性恋的身份），并最终与原生家庭留下的心理阴霾彻底和解。因此，虽然这部音乐剧的英文名听上去颇有几分合家欢的意味，但整部作品实则蕴含着沉重而艰涩的戏剧氛围，尤其是剧中涉及的同性恋和原生家庭阴影等极具争议性的社会话题。

在《悲喜交家》的剧情设置中（也是艾莉森的现实生活中），迫于传统道德、社会舆论等压力，在深知自己性取向的情况下，艾莉森的父亲依然选择按照传统价值方式娶妻生子、安居乐业。令人惊诧的是，艾莉森的母亲似乎对这一状况心知肚明，这一点在艾莉森对于母亲的回忆中透露出蛛丝马迹。可想而知，这样一种基于谎言和伪装的家庭关系，会弥漫出怎样一种绝望压抑的情绪。而这，也许就是导致艾莉森父亲选择自杀的最终原因。然而，直到艾莉森迈入成年之后，才逐渐在自我追忆的过程中，领悟到所有这些隐藏在一家五口其乐融融表象之下、不可言说的秘密。这种虚实并行、真伪交错的故事线索，串联起《悲喜交家》基于三个时空的多重剧本结构，让整部音乐剧的舞台呈现蒙上一层抽丝剥茧的悬疑色彩。

《悲喜交家》中的这首独唱情歌《换专业》，出现于青年艾莉森的叙事时空里，也是全剧至关重要的戏剧转折点。场景中，青年艾莉森终于意识到自己的同性性取向。然而，在传统道德观的影响下，艾莉森一开始对自己的女同身份表现出明显的心理抗拒，甚至对大学校园里各种女同社团活动也是唯恐避之不及。然而，琼（Joan）的出现，彻底改变了艾莉森的人生轨迹。琼不仅让艾莉森第一次意识到坠入爱河的激情欢愉，更让艾莉森体会到真实面对自我（哪怕

并不完美）的畅快淋漓。于是，《换专业》的歌词呈现出两个层面的戏剧内容和情感诉求。

首先，初涉爱河的艾莉森，以一种近乎语无伦次的口吻，略带稚气地描绘着自己小鹿乱撞的真实内心。那些为爱奋不顾身的初恋美好，渗透在歌词的字里行间，让人读来不禁动容。《换专业》的歌词完全是艾莉森的个人内心独白，因此，文字措辞如心理日记般坦荡直接，毫不掩饰自己初试云雨后的狂乱激动以及对爱人的深深痴恋：

　　昨晚发生了什么？你真在这里吗？琼，琼，琼，琼，琼，嗨，琼！不要醒来，琼！我的天啦，昨晚！哦，我的天，我的天，我的天，我的天，昨晚！我激动过头，我兴奋过度，谢谢你没笑话我。好吧，你的确笑了那么一下。当我抚摸你的瞬间，我说我几乎晕厥，可你却觉得我非常可爱。我只好相信，你眼中的我不是个笨蛋或牲口。我一直在努力克制自己，虽然早已情难自禁。此刻，我要大声宣布，我决定把专业换成"琼"！

　　我要把主修专业换成与琼共赴云雨，然后再辅修亲吻琼。我要研读海内外所有关于琼纤纤玉腿的文献，参加所有关于琼优美曲线的研讨会，还有琼那双让人痴狂的棕色双眸。琼，我感觉自己现在是个大力神。好吧，这听上去好扯，请继续酣睡别听我胡言乱语。

　　我会努力平静下来，当你从梦中醒来，我要表现得镇静自若，重新拾回小小自尊。可是，谁在意那点自尊？因为现在的我感觉好极了！幸福在我周身洋溢，你能否一直陪伴我到学期终结？我们不需食粮，爱情足以滋润我俩，我要与琼共赴云雨。我要写一篇有关琼的学术论文，这可是最前沿的学术领域，我已被彻底征服。我心甘在家日夜磨炼，这是我和琼的必修功课。我要顺着她的脊柱一路

探索，对她的轮廓了如指掌，她对我也是一样。①

　　如果以上歌词便是唱段的全部内容，那这首独唱情歌也只不过是一首青春期少女恋爱上脑的情感宣泄。然而，接下来笔锋突转的歌词，却完全改变了之前意乱情迷的情歌意味，将该曲推向了塑造戏剧人物性格的新高度。要知道，对于一位刚满十九岁的花季少女而言，清醒认知并坦然接受不完美的自我，绝非一件轻松的事情。面对自己近二十年自我认知的彻底颠覆，面对即将到来的急剧生命变化，此刻的艾莉森，显得如此恐慌、迷茫而又手足无措：

　　我不知道我是谁？我宛如变了身。我刚做的，是我之前永远不敢尝试的事情。一夜之间，物是人非。我毫无准备，感到头晕、恶心、摇摇欲坠，我是如此害怕。我会从此坠入虚无，还是荣升高尚？

① 歌词原文：What happened last night? Are you really here? Joan, Joan, Joan, Joan, Joan, Hi Joan! Don't wake up Joan! Oh my God, last night, Oh my God, oh my God, oh my God, oh my God, last night! I got so excited, I was too enthusiastic. Thank you for not laughing, Well, you laughed a little bit at one point when I was touching you and said I might lose consciousness which you said was adorable, and I just have to trust that you don't think I'm an idiot or some kind of an animal. I've never lost control due to overwhelming lust. But I must say that I'm changing my major to Joan. I'm changing my major to sex with Joan with a minor in kissing Joan. Foreign study to Joan's inner thighs, A seminar on Joan's ass in her Levi's, And Joan's crazy brown eyes. Joan, I feel like Hercules! Oh God, that sounds ridiculous. Just keep on sleeping through this. And I'll work on calming down so by the time you've woken up, I'll be cool, I'll be collected. And I'll have found some dignity, but who needs dignity? 'Cause this is so much better. I'm radiating happiness. Will you stay here with me for the rest of the semester? We won't need any food, we'll live on sex alone, sex with Joan! I am writing a thesis on Joan. It's a cutting edge field and my mind is blown. I would gladly stay up every night to hone my compulsory skills with Joan. I will study my way down her spine, familiarize myself with her well-made outline while she researches mine!

我一无所知……

　　但是，我还是要把专业换成"琼"！我曾以为自己将孤独终老，直到我和琼共度良宵。瞧，她酣睡得口水直流。多么甜蜜，她的香汗体味萦绕在床间。此刻，我的内心感到——完整。让我们永远不要离开这个房间。我们一直厮守到期末如何？我要永远当个学生，哪怕去申请一笔高息学费贷款。因为，我要把专业换成"琼"！①

　　《换专业》的后半段歌词，俨然将这首独唱情歌推向全新的立意和层面。相比之下，音乐剧《吻我，凯特》中的《为爱痴狂》是一首更加纯粹意义上的情歌，其歌词关注点更集中于女主角对前夫那种剪不断理还乱的情愫，而非女主角个人性格特质的描绘。而《悲喜交家》中的《换专业》，在歌词创作上则呈现出更加多维复杂的情感状态。在青春少女面对突如其来爱情的狂喜憧憬之外，《换专业》中还融入了女主角自我认知和内心成长的细腻描绘。歌词中那句"我是如此害怕"，显然不是女主角对于爱情的恐惧，而更多源自对于出柜后未知生活变数的彷徨。正因如此，《换专业》虽然是一首杯情类的情歌，但依然会让现场观众感受到一股爱情之外的强大力量。虽然，也许大部分观众未必经历过性取向认知的困境，但很难否认，

① 歌词原文：I don't know who I am, I've become someone new. Nothing I just did is anything I would do. Overnight everything changed. I am not prepared, I'm dizzy. I'm nauseous. I'm shaky, I'm scared. Am I falling into nothingness or flying into something so sublime? I don't know. But I'm changing my major to Joan. I used to believe I'd be all alone, but that was before I was lying prone in this dorm room bed with Joan. Look, she drooled on the pillow. So sweet. All sweaty and tangled up in my bed sheet and my heart feels — complete. Let's never leave this room. How about we stay here 'till finals? I'll go to school forever. I'll take out a dementedly huge high interest loan. 'Cause I'm changing my major to Joan.

多数人都曾经历过重新认知自我的生命历程。认真审视并接纳真实的自我，与那个并不完美的自己和解拥抱，需要强大的力量和勇气。《悲喜交集》中，这位略显笨拙稚气的花季少女，是否会让台下观众回想起那个曾经懵懂无知的自己，并最终从少女勇敢接受自我的行为中汲取某种力量呢？从这个层面上讲，《换专业》不仅仅是一首抒发情感的爱情歌曲，更是见证了女主角自我成长的重要生命时刻，成为整部音乐剧中女主角人物塑造的重要戏剧点。

2. 抒情独唱中的非爱情主题

除了表达爱情这个历代永恒的戏剧主题，音乐剧中的抒情独唱还可以用于传达爱情之外的人类情感，比如音乐剧《汉密尔顿》中英王乔治三世（King George III，1738—1820）的抒情唱段《你会回来》（You'll Be Back）。主创者林-曼努尔·米兰达选用了披头士年代英伦摇滚的典型情歌曲风，却在歌词中融入睿智的调侃与辛辣的讽刺。剧中，面对独立战争时期美国人的揭竿而起，失去宗属国的英王乔治，此刻内心五味杂陈。米兰达用伤感哀怨的情歌曲风，配以充满戏谑意味的歌词，将乔治三世刻画成一位暴怒中透着酸楚、愤恨中略带忧伤的"失恋小怨夫"：

你诉说，得到我爱恋的代价你无力承担。你哭泣，把我的善意随茶叶全部丢进大海。为何如此难过？你离开时我们曾妥善安排，如今你却让我抓狂。记住，尽管我们多有龃龉，但我始终都是你的男人。你会回来，你将明了，你会记起自己属于我。你会回来，时间作证，你会忆起我对你的好。潮起潮落，帝国将倾，我们彼此见证这一切。如今迫在眉睫，我必将出动全部军队来向你证明我的爱。

哒哒哒……

你说我们枯竭的爱让你无法继续。而分手后你才是那个牢骚满腹的人……哦不，不准转移话题，因为你是我最宠幸的主题。我甜蜜顺服的从属，我忠诚的皇室附庸，直到永远、永远、永远、永远、永远……你会回来，如同往昔，我会打赢此仗并获得最终胜利。为了你的爱慕，为了你的荣耀，我会疼你直到生命逝去。你若离别，我必疯狂，所以别丢弃我们拥有的一切。如今迫在眉睫，我会杀光你的亲朋好友来向你提醒我的爱……①

我们很难用音乐剧抒情唱段的传统艺术规则，来衡量这首《你会回来》中的艺术创作。该曲虽然披着情歌的外衣，实则却是描绘着两个国家之间错综复杂的历史纠葛。主创者借用一曲哀怨幽长的失恋情歌，揭示出英美两国源远流长的"爱恨情仇"，其设计思路之

① 歌词原文：You say the price of my love's not a price that you're willing to pay. You cry in your tea which you hurl in the sea when you see me go by. Why so sad? Remember we made an arrangement when you went away, now you're making me mad. Remember, despite our estrangement, I'm your man. You'll be back. Soon you'll see. You'll remember you belong to me. You'll be back. Time will tell. You'll remember that I served you well. Oceans rise, empires fall, we have seen each other through it all. And when push comes to shove, I will send a fully armed battalion to remind you of my love! Da da da…

You say our love is draining and you can't go on. You'll be the one complaining when I am gone…And no, don't change the subject, 'Cause you're my favorite subject. My sweet, submissive subject, my loyal, royal subject, forever and ever and ever and ever and ever… You'll be back, like before, I will fight the fight and win the war. For your love, for your praise, and I'll love you till my dying days. When you're gone, I'll go mad. So don't throw away this thing we had. 'Cause when push comes to shove, I will kill your friends and family to remind you of my love…

精妙、艺术手法之新奇，堪称音乐剧杼情类唱段歌词创作的典范。

除此之外，杼情独唱也常出现在极具悲情色彩的音乐剧戏剧场景中，用于传达剧中人物近乎绝望的痛苦情绪，比如音乐剧《散拍岁月》[①]中女角色萨拉（Sarah）的杼情唱段《你父亲的儿子》（*Your Daddy's Son*）。《散拍岁月》改编自美国著名小说家达可托罗（E. L. Doctorow，1931—2015）创作于 1975 年的同名畅销小说，以 20 世纪初期的美国纽约为背景，描绘了这个文化大熔炉的移民国度里，欧洲白人、非洲黑人以及东欧移民（尤其犹太人）等不同种族各自跌宕起伏的命运境遇。剧名中的 Ragtime，本意是美国流行音乐中的一种特定舞曲风格（一般译为"拉格泰姆"）。而这部音乐剧的剧名，一方面暗示着剧情背景恰好是拉格泰姆音乐盛行的 20 世纪初期，另一方面也借用拉格泰姆标志性的不稳定切分节奏，暗示美国早期移民漂泊动荡的人生轨迹，以及他们敢于突破欧洲文化传统的奋斗精神。

唱段《你爸爸的儿子》出现于《散拍岁月》的第一幕：舞台上，一位名叫萨拉的黑人女仆，怀抱自己嗷嗷待哺的婴儿，完成了一段令人心碎的绝望独白。从歌词中我们得知，孩子的生父是一位才华横溢的爵士钢琴家。然而，这位父亲似乎对婴孩的降临一无所知，甚至已经移情别恋、远走他乡。此刻，身心疲惫的萨拉形同槁木，对爱人原本痴狂的爱慕，已转化为心如死灰的绝望。她显然无法独

① 音乐剧《散拍岁月》（*Ragtime*），由特伦斯·麦克纳利（Terrence McNally）编剧，斯蒂芬·弗莱厄蒂（Stephen Flaherty）谱曲，林恩·阿伦斯（Lynn Ahrens）作词，1998 年 1 月 18 日正式驻场百老汇福特表演艺术中心（Ford Center for the Performing Arts，1622 个座位），2003 年 3 月 19 日亮相伦敦皮卡迪利剧院，首轮演出获 1998 年的 4 项托尼奖、5 项戏剧课桌奖，以及 2004 年奥利弗"最佳音乐剧女主角奖"等。

自面对这个刚刚出生的婴儿，甚至产生想要将其亲手埋葬的冲动：

爸爸演奏钢琴，弹得非常棒。他指尖流淌出的音乐，如魔咒般摄人心魄。一曲未终，他便让人无法自拔。你拥有爸爸的双手，你是你爸爸的儿子。

对于你的降临，爸爸一无所知。他拥有了别的女人，弹奏着新的曲调。当他起身离去，我只能仓皇落逃。我脑海只有一件事，你是你爸爸的儿子。

听不见音乐，看不到希望。妈妈吓坏了，手足无措。没有慰藉的泪滴，痛到无声的呐喊。只有黑暗与伤痛、愤怒和苦楚、鲜血与绝望！我把一颗心埋入地下，埋入地下！正如我将你亲手葬入土地。

爸爸演奏钢琴，此刻必在纵情。妈妈忘不了他，一辈子也不会。上帝不允许借口，而我却需要一个。你拥有爸爸的双手，原谅我，你是你爸爸的儿子！ ①

① 歌词原文：

Daddy played piano, played it very well. Music from those hands could catch you like a spell. He could make you love him, 'Fore the tune was done. You have your daddy's hands. You are your daddy's son.

Daddy never knew that you were on your way. He had other ladies and other tunes to play. When he up and left me, I just up and run. Only thing in my head - You were your daddy's son.

Couldn't hear no music, couldn't see no light. Mama, she was frightened. Crazy from the fright. Tears without no comfort, screams without no sound. Only darkness and pain, the anger and pain, the blood and the pain! I buried my heart in the ground! In the ground. When I buried you in the ground.

Daddy played piano. Bet he's playin' still. Mama can't forget him. Don't suppose I will. God wants no excuses. I have only one. You had your daddy's hands. Forgive me. You were your daddy's son.

　　《你爸爸的儿子》的歌词，看上去似乎是萨拉唱给襁褓婴儿的内心自白，但字里行间却渗透着她对爱人的痴恋和怨恨。对于现代音乐剧观众而言，也许很难接受萨拉竟萌生亲手埋葬儿子的念头。但是，如果将时间退回到音乐剧中故事发生的 20 世纪初，退回到美国种族隔离依然极端严重的时代，也许我们对于萨拉的绝望困境会更加感同身受。在拉格泰姆盛行的年代，即便对于白人女性而言，未婚先孕都有可能意味着身败名裂，更何况是一位社会底层、毫无平等人权且被爱人抛弃的黑人女仆。等待萨拉的，绝不仅仅只是独自抚养孩子的生活窘境，更可能是如影随形的人权侵犯甚至牢狱之灾。正因如此，《你爸爸的儿子》虽然是一首唱给婴儿的抒情独唱，其歌词中蕴含的强大戏剧张力，却释放出一种令人战栗的悲情能量。该是何等无助凄苦的心境，才会让一位年轻姑娘，绝望到萌生亲手埋葬孩子的念头啊！毫无疑问，《你爸爸的儿子》已经成为音乐剧舞台上悲情类独唱曲目的典范，也是音乐剧女演员挑战表演功力的试金石。该曲不仅需要良好的声线条件，以便胜任高能量的旋律音域，而且还对演员收放自如的情绪表达能力提出严峻挑战，这一点将在之后章节中详细阐述。

二、音乐剧中的对唱类抒情唱段

　　音乐剧中的对唱类抒情唱段（以下简称抒情对唱），通常发生在两个戏剧角色之间。相较于抒情独唱中一人独白式的歌词陈述，抒情对唱的歌词风格呈现出更多互动，以人物之间的交流传递出更多

层面的情感。音乐剧中的经典抒情对唱比比皆是，如音乐剧《音乐之声》[①]中玛利亚（Maria）与特拉普上校（Captain von Trapp）的对唱曲《万事皆有因》（*I Must Have Done Something Good*）、音乐剧《西贡小姐》中金（Kim）与克里斯（Chris）的对唱曲《日月同辉》（*Sun and Moon*）、音乐剧《租》中安吉尔（Angel）与柯林斯（Collins）的对唱曲《我会照顾你》（*I'll Cover You*）、音乐剧《女巫前传》中艾法芭（Elphaba）与菲耶罗（Fiyero）的对唱曲《只要你属于我》（*As Long As You're Mine*）、音乐剧《在高地》中尼娜（Nina）与本尼（Benny）的对唱曲《日出》（*Sunrise*）、音乐剧《近乎正常》中亨利（Henry）与娜塔莉（Natalie）的对唱曲《跟你绝配》（*Perfect for You*）、音乐剧《致埃文·汉森》[②]中埃文（Evan）与佐伊（Zoe）的对唱曲《只有我们》（*Only Us*）等。

① 音乐剧《音乐之声》（*The Sound of Music*），由理查德·罗杰斯谱曲，小奥斯卡·汉默斯坦作词，霍华德·林赛（Howard Lindsay）和罗素·克劳斯（Russel Crous）联合编剧，1959 年 11 月 16 日正式驻场百老汇特 - 丰坦剧院，1961 年 5 月 18 日亮相伦敦皇宫剧院，首轮演出获 1960 年的 5 项托尼奖、1 项戏剧世界奖以及 1967 年外戏剧评论圈特别荣誉奖。该剧于 1965 年搬上大荧幕，并在之后翻译为多国语言在世界各地上演，堪称音乐剧领域的经典佳作。

② 音乐剧《致埃文·汉森》（*Dear Evan Hansen*），由本杰·帕塞克（Benj Pasek）和贾斯汀·保罗（Justin Paul）联合作词兼谱曲，史蒂文·莱文森（Steven Levenson）编剧，2016 年 3 月 26 日首演于外百老汇第二舞台剧场（Second Stage Theater，296 个座位），同年 12 月 4 日正式驻场百老汇音乐盒剧院（Music Box Theater，1009 个座位），2019 年 11 月亮相伦敦诺埃尔·考沃德剧院（Noël Coward Theater，960 个座位），首轮演出获 2016 年的 2 项外戏剧评论圈奖、2 项奥比奖、2 项露西尔·洛特尔奖，2017 年的 6 项托尼奖、2 项戏剧联盟奖，2018 年格莱美最佳音乐剧专辑奖，以及 2020 年的 3 项奥利弗奖等。

上述音乐剧中的抒情对唱，歌词风格大多直诉衷肠、你侬我侬。除此之外，音乐剧作品中也涌现出不少含蓄内敛，甚至是正话反说的抒情对唱。在音乐剧《屋顶上的提琴手》第二幕中，男主角泰维（Tevye）与妻子戈尔德（Golde）一起，完成了一首看上去极不像情歌的"情歌"——《你爱我吗》（*Do You Love Me*）。《屋顶上的提琴手》中，面对几个女儿挑选夫君时屡屡突破犹太民族千年恪守的文化传统，一向视传统为天命的泰维，开始第一次认真审视自己的婚姻关系。剧中，泰维与戈尔德当年的夫妻结合，遵循着典型的犹太传统习俗（父母之命、媒妁之言），两人在步入婚姻殿堂之前甚至从未谋面。因此，即便已经养育了五个女儿，"爱情"这两个字，对于泰维而言，似乎依然是一件遥远而又陌生的事情。然而，在为爱敢于突破一切文化樊篱和种族偏见的女儿们面前，泰维第一次意识到"爱情"的伟大和力量。于是，在《你爱我吗》中，面对相濡以沫多年的结发之妻，泰维用疑问的口吻，小心翼翼地唱出这首让人潸然泪下的情歌：

泰维：你爱我吗？

戈尔德：你说什么？

泰维：你爱我吗？

戈尔德：我爱你吗？我们结婚生女这么多年，一起经历了如此风风雨雨。你只是心情不好，有些疲倦，进屋躺会儿吧，也许你只是消化不良。

泰维：戈尔德，你可否回答这个问题……你爱我吗？

戈尔德：你这个笨蛋。

泰维：我知道……但是，你爱我吗？

戈尔德：我爱你吗？二十五年来，我为你洗衣，为你做饭，为你打扫，为你生育，为你操持家务。二十五年过去了，你现在来和我谈论爱情？

泰维：戈尔德，婚礼那天是我第一次见到你，我很害怕。

戈尔德：我很害羞。

泰维：我很紧张。

戈尔德：我也是。

泰维：然而，父母告诉我，我们终将学会彼此相爱。所以，现在我问你，戈尔德，你爱我吗？

戈尔德：我是你的妻子。

泰维：这我知道……但是，你爱我吗？

戈尔德：（自言自语）我爱他吗？二十五年来，我们同住一个屋檐下，共讨生活，同甘共苦。二十五年来，我和他共寝一床。如果这不是爱，那什么是呢？

泰维：那么，你爱我？

戈尔德：我想，我爱你。

泰维：我想，我也爱你。

两个人：什么也没有改变。即便如此，二十五年之后确定我们

相爱，真好。 ①

正如这首抒情对唱的曲名，"你爱我吗"这几个字，成为贯穿全曲歌词的核心关键。以现代人的眼光，似乎很难想象，这些话语出自一对已厮守 25 年的婚姻伴侣。"我爱你"三个字，对于现代社会的人类而言，似乎已成为挂在嘴边的日常用语。然而，正是这句不

① 歌词原文：

Tevye: Do you love me?

Golde: Do I what?

Tevye: Do you love me?

Golde: Do I love you? With our daughters getting married and this trouble in the town, you're upset, you're worn out. Go inside, go lie down! Maybe it's indigestion.

Tevye: Golde I'm asking you a question… Do you love me?

Golde: You're a fool.

Tevye: I know…But do you love me?

Golde: Do I love you? For twenty-five years I've washed your clothes, cooked your meals, cleaned your house, given you children, milked the cow. After twenty-five years, why talk about love right now?

Tevye: Golde, the first time I met you Was on our wedding day. I was scared.

Golde: I was shy.

Tevye: I was nervous.

Golde: So was I.

Tevye: But my father and my mother Said we'd learn to love each other. And now I'm asking, Golde, do you love me?

Golde: I'm your wife.

Tevye: I know…But do you love me?

Golde: Do I love him? For twenty-five years I've lived with him, fought with him, starved with him. Twenty-five years my bed is his. If that's not love, what is?

Tevye: Then you love me?

Golde: I suppose I do.

Tevye: And I suppose I love you too.

Both: It doesn't change a thing. But even so, after twenty-five years, it's nice to know.

加任何修饰的直白提问，将泰维老夫妻之间深沉厚重、朴实无华的爱情，勾勒得委婉自然、温情动人。相较于之前唱段歌词中一见钟情的浪漫或喷涌而出的激情，这些卷裹在琐碎生活细节中的情感点滴，似乎更能触动观众心中最柔软的心弦。尤其是全曲的最后一句歌词，老夫妻俩异口同声地表示，虽然晚了 25 年，但可以确认彼此相爱，依然是件让人幸福的事情！此刻，那些煽情浓艳的华丽辞藻，反而显得多余而苍白。一句简简单单却又心满意足的确定，直击现场观众最柔软的心房。由此可见，浓情蜜意、辞藻华丽的歌词风格，并非音乐剧抒情唱段的唯一选择。正是《你爱我吗》中质朴含蓄却不乏温暖深情的歌词，成就出一首音乐剧舞台上与众不同、隽永动人的对唱类抒情唱段。

值得一提的是，音乐剧作品中还出现了一种风格独特的抒情对唱，名为"假设情歌"（Conditional Love Song）。假设情歌的歌词内容往往基于某个戏剧假设，以一种正话反说的巧妙方式，呈现出戏剧角色真正想要表达的"弦外之音"。音乐剧《俄克拉何马》第一幕第一场结尾，男主角科利与女主角劳瑞之间完成了一首抒情对唱——《人家会说咱俩相爱》（*People Will Say We're in Love*），歌词创作采用了典型的假设情歌手法。前文提到，《俄克拉何马》大幕一拉开，男女主角的所有台词和细微动作，都充分展示出两人争强好胜的人物性格。一方面，科利一早到访的初衷明明就是为了邀请劳瑞一起参加聚餐会，但他偏偏嘴上逞强，埋怨劳瑞说话刻薄，还信誓旦旦地宣称自己绝不会邀请劳瑞①；另一方面，劳瑞明明因听见

① 台词原文：

CURLY: On'y she talked so mean to me a while back, Aunt Eller, I'm a good mind not to take her.

科利的声音，才特意走出屋门，但她同样不甘示弱，非要傲娇地假装自己对科利的到访毫不知情①。于是，男女主角因强烈个性而激化的戏剧矛盾，构成了《俄克拉何马》主线爱情中的重要阻力。然而，也正是男女主角如此倔强好胜的性格特质，让小汉默斯坦的歌词创作陷入困境——如何让这两位口是心非的有情人乖乖互诉衷肠？于是，小汉默斯坦充分发挥了假设情歌的优势。既然男女主角爱逞口舌之强、不可能直截了当地袒露心意，那不如干脆正话反说，让两人在貌似拌嘴的过程中，抽丝剥茧地显现两人暗藏的情愫，最终在观众的视角里，完成了一首基于假设却袒露真情的别致情歌：

> 劳瑞：真搞不懂大家为何把咱俩名字联系在一起？
>
> 科利：真不明白邻居为何热衷整天背后传小道消息？
>
> 劳瑞：我有个方法可以证明他们所言不实。接下来是要点，我给你列出了所有的"注意事项"：
>
> > 不要没事给我送花，不要动不动讨好我家人，不要过于捧场我的笑话，人家会说咱俩相爱了！不要对着我凝望叹息，你的叹息与我太像，别双眼对着我发光，人家会说咱俩相爱了！不要试图收藏玩意，把我的玫瑰和手套还回来。宝贝，人们喜欢疑心揣测，人家会说咱俩相爱了！

① 台词原文：

LAUREY: Oh, I thought you was somebody...

CURLY: You knew it was me 'fore you opened the door.

LAUREY: No sich of a thing.

CURLY: You did, too! You heard my voice and knew it was me.

科利：这样的谣言你同样应该承担责任——你为何要费心烹饪我最爱吃的馅儿饼？如你所愿，我在树上刻下咱俩名字的首字母。所以，我也免费给你开份"注意事项"：

不要过分夸奖我的魅力，不要当我面显露虚荣，不要和我一起伫立雨中，人家会说咱俩相爱了！不要时常挽着我的胳膊，不要把小手放在我手掌上，我掌中你的手如此美丽，人家会说咱俩相爱了！不要和我通宵共舞，直到繁星消失天际。人们以为我们一起很甜蜜，人家会说咱俩相爱了！ ①

① 歌词原文：

LAUREY: Why do they think up stories that link my name with yours?

CURLY: Why do the neighbors gossip all day behind their doors?

LAUREY: I have a way to prove what they say is quite untrue; Here is the gist, a practical list of "don'ts" for you:

Don't throw bouquets at me, Don't please my folks too much, Don't laugh at my jokes too much— People will say we're in love! Don't sigh and gaze at me, your sighs are so like mine, your eyes mustn't glow like mine— People will say we're in love! Don't start collecting things, Give me my rose and my glove. Sweetheart, they're suspecting things— People will say we're in love!

CURLY: Some people claim that you are to blame as much as I — Why do you take the trouble to bake my fav'rit pie? Grantin' your wish, I carved our initials on that tree… Jist keep a slice of all the advice you give, so free!

Don't praise my charm too much, Don't look so vain with me, Don't stand in the rain with me — People will say we're in love! Don't take my arm too much, Don't keep your hand in mine, You hand looks so grand in mine — People will say we're in love! Don't dance all night with me, Till the stars fade from above. They'll see it's all right with me — People will say we're in love!

不难看出，《人家会说咱俩相爱》是一首不能按歌词字面意思去直观理解的抒情对唱。全曲歌词中出现频率最高的单词是"Don't"，看上去，男女主角似乎竭力想要彼此划清界限，用一系列"不要"警告对方注意自己的行为举止，以免外人产生误会。然而，正是这些"不要"后面罗列的琐碎小事，反而让两人之间的暧昧情愫，昭然若揭于观众眼前。从某种意义上来说，《人家会说咱俩相爱》与《屋顶上的提琴手》中的《你爱我吗》，在歌词创作的底层逻辑上有着异曲同工之妙。这两首抒情对唱，都充分抓住了主人公生命中确切发生的细碎事件，并以此佐证主人公之间深沉厚重的情感关系。虽然，这两首抒情对唱的歌词中都没有出现夸张煽情的互诉衷肠，然而，那些曾经发生在男女主角生命历程中充满温情的点滴瞬间，反而构成了更富戏剧张力、行胜于言的"爱情宣言"。

【小结】

歌词是音乐剧作品艺术表达的重要元素，是音乐剧舞台上嫁接语言艺术、音乐艺术、表演艺术的重要媒介。在剧本构建的戏剧框架中，歌词与台词一起，共同构建起音乐剧演员舞台表演的文本根基。一方面，歌词补充了音乐剧台词文本无法充分传达的创作意图或戏剧情绪；另一方面，歌词也彰显出音乐剧区别于话剧或舞剧等其他舞台表演形式的独特艺术魅力。无论是浓缩戏剧主题、传递背景信息，还是塑造人物形象、勾勒角色性格，抑或是酝酿戏剧冲突、推动戏剧叙事，再或是抒发戏剧情绪、渲染情感高潮，歌词都是音乐剧艺术呈现中不可或缺的创作元素，也是我们衡量一部音乐剧作品艺术水准的重要标尺。

第四章
音乐剧的文本内核
——音乐篇

音乐，是音乐剧之所以成为音乐剧的核心属性，也是音乐剧区别于其他语言类舞台表演艺术的关键。一部弱化叙事、舍弃舞蹈、精简舞美却包含音乐的舞台作品，也许还有可能被定义为音乐剧。然而，反过来，一部叙事缜密、舞蹈精湛、舞美炫目的舞台作品，一旦丢失音乐这个核心元素，也就彻底丧失了成为音乐剧的基本属性。从这个层面上讲，音乐创作是音乐剧成型过程中最不可缺的内核，也是彰显音乐剧独特舞台表演魅力的重要手段。

音乐剧中的音乐主要体现在两大环节：首先，配以歌词并由人声承担的音乐剧唱段音乐（showtune），主要通过音乐剧演员现场歌唱完成；其次，音乐剧场景中除人声之外的所有其他音乐，如唱段或舞蹈场景中出现的伴奏音乐（accompaniment），以及不同场景切换时出现的背景音乐（scene change music）等，主要通过乐队现场演奏完成。与此相对应，市面正式发行的音乐剧乐谱文本资料大致划分为偏重于唱段的声乐谱和偏重于器乐的乐队总谱两大类。

第一类，偏重于唱段的声乐谱。

声乐谱的关注点主要集中于音乐剧中的人声唱段，分为钢伴声乐谱（piano-vocal score）和钢伴指挥谱（piano-conductor score）。其中，钢伴声乐谱谱面主要包括由人声演唱的唱段旋律（并配以歌词），以及简化为两行钢琴谱的唱段乐队伴奏；而钢伴指挥谱不仅体现钢伴声乐谱的内容，还保存了乐队伴奏中相对完整的钢琴声部。相比之下，钢伴指挥谱可以更清晰地呈现乐队不同器乐声部的行进，以便指挥在只有钢琴伴奏的日常排练中，更好地把握乐队声部的走向，以及乐队与人声之间的配合。

图 4-1 是音乐剧《走入丛林》开场曲的钢伴指挥谱，以分声部的乐谱形式呈现，主要包括：人声谱——分布在乐谱上方几行；简化并保留钢琴声部的乐队谱——分布在乐谱下方几行。

其中，每列乐谱的最下方三行是整个乐队简化后的伴奏谱。如图 4-1 箭头所示，谱面中的括弧文字示意性地标记出每段乐谱分别对应的不同乐器。最底层乐谱对应着乐队中的钢琴（piano）、大提琴（cello）和贝斯（bass）声部；倒数第二行乐谱对应着乐队中的钢琴、小提琴（violin）和中提琴（viola）声部；倒数第三行乐谱浓缩的内容相对丰富，它简略勾勒出乐队余下器乐声部的大致走向，如第 3 小节对应着长笛（flute）声部，第 7 小节对应着单簧管（clarinet）和巴松管（bassoon）声部。

与此同时，每列钢伴指挥谱的上方几行乐谱，则完整呈现出《走入丛林》开场曲中的人声声部。如图 4-1、图 4-2 中箭头所示，人声乐谱中不时出现的括弧文字，分别对应着《走入丛林》开场先后出

图 4-1　音乐剧《走入丛林》钢伴指挥谱，第 1~7 小节

图4-2 音乐剧《走入丛林》钢伴指挥谱，第8~11小节

现的不同角色，如第三小节第一行谱对应灰姑娘，第七小节第二行谱对应杰克，第九小节第三行谱对应面包师，第十一小节第四行谱对应面包师的妻子，等等。要说明的是，随着剧中出场人物的变化，谱面上的人声声部也会出现相应数量的增减。为了方便指挥的排练工作，无论出场人物是否出现变化，钢伴指挥谱中每行人声乐谱的上方，一定会明确标注出分别对应的角色名称。值得一提的是，《走入丛林》全剧始终贯穿着一位说书人（narrator）的台词念白，因此，其钢伴指挥谱在相应位置的乐谱最上方，明确标记出了说书人的所有台词（如图 4-1 开头最上方箭头所示）。音乐剧唱段中，念白与唱词交替出现，是极为常见的艺术处理方式（之后将详细展开论述）。因此，穿插于唱段之中的角色念白，也必然成为音乐剧钢伴指挥谱中必不可缺的谱面内容。

偏重于音乐剧唱段的声乐谱，主要适用于音乐剧专业院校的课程学习或音乐剧专业剧组的排练阶段。一方面，声乐谱可以帮助音乐剧演员学习并记忆每个角色所对应的唱段旋律，熟知不同角色在每首唱段（尤其重唱与合唱）中的声部位置，以便排练和正式演出时与乐队和其他演员协同合作、相互配合；另一方面，声乐谱也有助于艺术指导和乐队指挥更好地把握每首唱段中的声部布局，在排练阶段更好地完成每首唱段的风格定位，并协调人声与乐队之间的关系，进而确保音乐剧唱段的最终舞台呈现在艺术风格与表演技巧上准确无误、精湛成熟。

第二类，偏重于器乐的乐队总谱。

乐队总谱（Full Orchestral Score），主要用于呈现一部音乐剧作品从头至尾的整体音乐元素，其中不仅包括所有唱段中的人声和完整乐队伴奏谱，还包括唱段之外的所有器乐演奏谱。同样以《走入丛林》开场曲为例，其乐队总谱不仅包括所有角色的人声声部，而且还完整呈现了乐队中的所有器乐声部。由于包含了极大体量的音乐信息，乐队总谱在纵向上往往呈现出更加丰富的声部层次。如图4-3、图4-4箭头所示，《走入丛林》乐队总谱中的每一页都会在纸面最左侧明确标记出每行乐谱各自对应的乐器（或人声）。以《走入丛林》开场乐队总谱第1～9小节为例，其每行乐谱分别对应的乐器为：

第1行——长笛、第2行——单簧管、第3行——巴松管、第4/5行——圆号（Horn）、第6行——小号（Trumpet）、第7行——打击乐（Percussion）、第8/9行——钢琴、第10/11行——合成器（Synthesizer）、第12～15行——人声、第16/17行——小提琴、第18/19行——中提琴、第20行——大提琴、第21行——贝斯。

不难看出，偏重于器乐的乐队总谱，主要服务于音乐剧现场演出的乐队人员。一方面，乐队总谱可以协助乐队指挥熟知整部音乐剧作品中的所有声部布局，更好把握所有旋律线条的走向，掌控好器乐与人声之间的相互关系；另一方面，乐队总谱也方便每位乐器演奏者更宏观地了解自己的乐器声部，明确每件乐器在乐队总谱中的声部位置，从而在排练或正式演出过程中，更好地完成指挥的音乐意图，并最终完成音乐剧中器乐与人声、器乐与舞蹈、器乐与场景之间的完美配合。

图4-3　音乐剧《走入丛林》乐队总谱，第1~5小节

图 4-4　音乐剧《走入丛林》乐队总谱，第 6~9 小节

　　鉴于呈现方式与戏剧功能的差异，音乐剧中的音乐创作，主要划分为两个相互独立又彼此依存的工作板块，即作曲与配器。为了充分尊重音乐剧创作团队中每一位成员的辛劳与贡献，音乐剧行业最重量级的评奖一般都会专门设置两个独立的音乐奖项——"最佳词曲奖"与"最佳配器奖"，以表彰音乐剧创作环节中同属音乐创作但分工截然不同的曲作者（songwriter）与编曲者（orchestrator）。其中，曲作者的创作板块，专注于音乐剧作品中付诸人声的唱段音乐。通过专业演员的优异嗓音深情演绎的唱段旋律，往往是音乐剧表演中最吸引观众注意力的艺术环节，也往往成为音乐剧作品传颂度最高的音乐形式。能否创作出历久弥新、广为传唱的音乐剧唱段，已经成为音乐剧曲作者业内口碑的重要标尺。

　　相比之下，音乐剧行业编曲者的工作内容则更加琐碎。一方面，编曲者要为音乐剧唱段中的人声旋律，编创出恰如其分的乐队伴奏，运用和声、配器等音乐手段，让音乐剧舞台上的人声演绎如虎添翼；另一方面，编曲者还要为唱段之外的所有音乐剧场景，编创出契合戏剧氛围的背景音乐，尤其是音乐剧中依托于音乐的舞蹈段落。然而，大多数普通观众，往往对音乐剧编曲者知之甚少。甚至有不少音乐剧观众误以为，音乐剧中的所有音乐创作均由曲作者承担。庆幸的是，音乐剧专业领域并未轻视编曲工作者的意义，他们的业内认可度丝毫不亚于曲作者。一部成功音乐剧的音乐创作，绝不可能仅仅依赖于人声，而必须仰仗于曲作者与编曲者之间的精诚合作。要说明的是，由于篇幅所限，本章的关注点将集中于音乐剧中的唱段音乐，通过唱段人声与乐队伴奏的细致分析，着重阐释音乐创作对于音乐剧整体艺术呈现的重要意义。

第一节
音乐剧的音乐多元性

音乐剧这门极具融会性的舞台艺术形式，之所以会诞生在美国这个相对新生的国度，并非偶然。北美早期拓荒者为新大陆带去了各种异域文明孕育千年之后的文化硕果，并让它们在新世界的空气中，重新绽放出更加璀璨的生命光华。音乐剧，如同它的诞生地，在不同文化的激情碰撞中呱呱坠地。虽然，同其他历史悠久的舞台艺术门类相比，音乐剧如同一个初生婴儿，至今不过短短百年的发展历程。然而，音乐剧却幸而成为舞台艺术大家庭中集万般溺爱于一身的"宠儿"，虽出身豪门，却离经叛道。一方面，音乐剧流淌着欧洲文化的"高贵血液"，骨子里传承着歌剧表演艺术的精髓；另一方面，音乐剧又生长于并不"高雅"的世俗文化，歌舞杂耍、滑稽表演等社会底层百姓最喜闻乐见的艺术形态，都成为音乐剧胚胎中重要的文化基因。正因如此，音乐剧中的音乐手法呈现出高雅与世俗并存的双重性，既彰显着传统欧洲歌剧的舞台风范，也融会了当下流行时尚的新鲜元素，呈现出海纳百川的多元化音乐风貌。

一、音乐剧中的通唱手法

音乐剧的文化基因里传承着歌剧表演艺术的精髓，两者在表演形式、艺术理念上有着诸多共通之处。因此，音乐剧音乐创作中时常显现出一些与歌剧类似的艺术特征。比如，通唱类音乐剧作品（sung-through musicals）用近似歌剧宣叙调的演唱方式，替代了音乐剧表演中常见的台词说话，演员们从头"唱"到尾，器乐伴奏几乎贯穿整部剧目始末的所有环节。

受欧洲深厚的歌剧文化底蕴影响，"通唱"是伦敦西区出品的音乐剧作品中尤为偏爱的音乐手法。相较于百老汇以编剧为核心的音乐剧创作思路，作曲往往是伦敦西区音乐剧文本创作环节的关注焦点。而与之相匹配，伦敦西区音乐剧的舞台视觉呈现（如舞蹈、舞美等），也更加服务于其音乐创作的风格导向。伦敦西区出品的通唱类音乐剧中，最具代表性的作品当属音乐剧入门爱好者俗称的"四大名剧"——《剧院魅影》《悲惨世界》《猫》[1]和《西贡小姐》。这四部音乐剧均采用了通唱手法，剧中出现的所有唱段音乐，均被串联于不停顿的器乐伴奏以及演员介乎于说话与歌唱状态的宣叙调之间。通唱手法为这些音乐剧作品架构起从头到尾不间断、整合流畅的音乐框架，并最终推出一场以音乐呈现为导向的舞台表演。以《悲惨

[1] 音乐剧《猫》（Cats），改编自艾略特（T. S. Eliot）创作于1939年的诗集《老负鼠的猫经》（Old Possum's Book of Practical Cats），由安德鲁·劳埃德·韦伯谱曲，由艾略特、特雷弗·纳恩（Trevor Nunn）和理查德·斯蒂尔戈联合作词，1981年5月11日入驻伦敦新伦敦剧院（New London Theatre，后更名为 Gillian Lynne Theatre，1118个座位），1982年10月7日亮相百老汇冬季花园剧院，首轮演出一举拿下1981年的2项奥利弗奖，1983年的7项托尼奖、3项戏剧课桌奖、外戏剧评论圈"最佳音乐剧奖"，以及1984年格莱美最佳音乐剧专辑奖等。

世界》为例，整部音乐剧在一段气势恢宏的乐队前奏中拉开序幕，乐队编制达到 17 个器乐声部。此后，第一首人声唱段出现——劳动号子（Work Song），由包括男主角冉阿让（Jean Valjean）在内的全体监狱囚徒集体演唱。这首劳动号子不断重复着人声旋律中的四度音程（C-F），配以乐队近似打击乐效果的重复音高与循环节奏，用强劲有力的音乐态势，烘托起囚徒们苦力劳作的肢体状态（见图 4-5、图 4-6）。

这段开场劳动号子之后，《悲惨世界》剧情随即切换到冉阿让出狱后经历的各种世态炎凉。曾经的囚犯标签，让冉阿让尝尽周遭的恶意与羞辱。于是，乐队总谱中出现了一段冉阿让与身边人的对话，此处采用了典型的宣叙调手法（见图 4-7 第 110 小节、图 4-8），谱面特意标注出"宣叙调"（Recitative）的字样。与这段宣叙调对应的人声，旋律走向上明显服务于歌词内容。其中出现的几处音高变化，与其说是音乐上的旋律走向，不如说是歌词在咬字、语气和音调上的夸张处理。与此同时，这段宣叙调的乐队伴奏几乎进入休止状态，只是不时在小节第一拍上给出节奏强音，以便带动演员整体音乐的节奏行进。

虽然，百老汇出品的音乐剧作品中，台词念白与唱段歌唱穿插交替的方式更为普遍（以下统称为台词类音乐剧，以便区分）。但是，通唱类音乐剧也不时出现在百老汇舞台上，如《假声》①《租》

① 音乐剧《假声》（*Falsettos*），由威廉·芬恩（William Finn）和詹姆斯·拉平（James Lapine）联合编剧，威廉·芬恩作词兼谱曲，1992 年 4 月 29 日入驻百老汇约翰金剧院，2016 年 10 月 27 日重新复排并入驻百老汇沃尔特克尔剧院，2019 年 9 月 5 日正式入驻伦敦别宫剧院，首轮演出获 1992 年的 2 项托尼奖、1 项戏剧世界奖。

图 4-5　音乐剧《悲惨世界》乐队总谱，15~19 小节

图 4-6　音乐剧《悲惨世界》乐队总谱，20~24 小节

图 4-7　音乐剧《悲惨世界》乐队总谱，106~110 小节

图 4-8　音乐剧《悲惨世界》乐队总谱，111~113 小节

《过去五年》①《娜塔莎、皮埃尔和 1812 年的大彗星》②《汉密尔顿》等。这些音乐剧虽然出品于百老汇，但都采用了摒弃台词、演员几乎从头唱到尾的通唱手法。相较于伦敦西区音乐剧的古典风范，百老汇出品的通唱类音乐剧作品，则呈现出更加多元化的音乐风格（这一点之后将详细展开）。比如，《租》的音乐风格彰显出浓郁的摇滚风情：一方面，乐队编制采用了电吉他、电贝司和架子鼓等带有摇滚标签的电子乐器；另一方面，整部作品中的所有人声唱段，均采用了与美声截然迥异的流行唱法。除了主导的摇滚乐元素，《租》中还融入福音（gospel）、流行（pop）、探戈（tango）等音乐风格，整体舞台风格更具现代都市感。

诚然，《租》的整体曲风与《悲惨世界》南辕北辙，两部音乐剧的音乐呈现方式却殊途同归。除了带有明显旋律性的唱段歌词，《租》中所有角色的台词均采用了带一定音高变化的宣叙调式诵唱。如图 4-9 所示，《租》第一幕开场不久，人声谱中出现了一段来自男主角马克（Mark）母亲的电话留言。虽然，乐谱中没有明确标记"宣叙调"，但是这段电话留言的人声旋律呈现出了明显的宣叙调特质。

① 音乐剧《过去五年》（*The Last Five Years*），由杰森·罗伯特·布朗（Jason Robert Brown）一人兼任编剧、作词和谱曲，2002 年 3 月 2 日入驻外百老汇米内塔巷剧院（Minetta Lane Theatre，391 个座位），2013 年再次亮相外百老汇第二舞台剧院。

② 音乐剧《娜塔莎、皮埃尔和 1812 年的大彗星》（*Natasha, Pierre & The Great Comet of 1812*），改编自列夫·托尔斯泰创作于 1869 年的小说《战争与和平》，由戴夫·马洛伊（Dave Malloy）一人兼任编剧、作词和谱曲，2012 年 10 月 16 日首演于外百老汇新星小剧场（Ars Nova，99 个座位），2016 年 11 月 14 日正式驻场百老汇帝国剧院，首轮演出获 2014 年的 3 项露西尔·洛特尔奖，2017 年的 2 项托尼奖、4 项戏剧课桌奖、2 项外戏剧评论圈奖和 1 项赤塔·里维拉舞蹈和编舞奖等。

图 4-9 音乐剧《租》人声乐谱，第一幕第一场，马克母亲的电话留言

一方面，整段歌词基本付诸重复音或小范围内的音高浮动，其中部分歌词的音高位置，甚至直接标记为"X"符号（第 5、8、15、16小节），以凸显演员表演时语气音调上的自由变化。整段电话留言中，出现了几处略显突兀的音高跳跃（八度音程）。然而，这些并非出于音乐旋律上的创作诉求，而是对关键歌词的语气强调，尤其是母亲对儿子的两次唤名（图 4-9 中第 2 小节以及第 10 ～ 11 小节处的箭头所示）。另一方面，虽然弱化了人声的旋律性，此段电话留言在歌词布局上却颇具匠心。所有歌词的节奏分配清晰明了、富于动感，既服从了英文单词本身的音节规律，又恰如其分地完成了对歌词内

容声情并茂的精准传递。

首演于 1992 年的通唱类音乐剧《假声》，无疑是对音乐剧演员音乐修养与表演功力的严峻挑战。《假声》全剧一共只出现 7 位角色，但演员们的人声演唱却贯穿了全剧两个多小时的舞台时长，在整场演出过程中，几乎没有出现音乐上的停顿与中断。与伦敦西区偏重杯情性的通唱类音乐剧相比，《假声》中的音乐处理更强调歌词文本的戏剧叙事性（这一点后文将展开论述），剧中大量基于角色对话的台词信息，全部要借助人声唱段的形式予以表达。从戏剧叙事性出发，《假声》将诸多宣叙调式的歌词段落，巧妙融会于富于旋律性的唱段音乐中。演出过程中，演员们在吟唱与歌唱之间自由切换，全剧音乐呈现出歌词性和旋律性的不断交替。《假声》中的通唱处理，实现了更富流动性的音乐效果：一方面，它规避了因不间断的唱段而可能引发的听觉审美疲劳；另一方面，它也最大限度地贴近了台词表达的精准高效，从而推动了音乐性与戏剧性在通唱类音乐剧作品中的完美融合。

图 4-10 是《假声》中出现的第二首唱段《紧密的家庭》(*A Tight-Knit Family*)，由剧中男主角马文 (Marvin) 完成。该曲在歌词属性上属于典型的动机唱段，全剧一开始，就直接点明了男主角内心最渴望的东西——一个可以将自己所爱之人全部紧密相连的家庭：

嗯，情况是这样的。我无意冒犯，我已离婚。我抛下孩子，和情人私奔。可我仍渴望一个紧密的家庭，家人之间其乐融融。我希望妻子、孩子和情人之间相安无事。时间能治愈所有伤痛，如今已 1979 年，人们不必循规蹈矩。让我们同桌就餐——妻子、情人和儿

子——他们做饭我歌唱。①

《紧密的家庭》的音乐处理，渗透着明显的宣叙调气息。男主角在小范围变化的音高幅度里，喃喃念诵如上歌词，人声旋律缺乏明显的曲调性，音高变化基本依托于每句歌词的走势。然而，如图4-10所示，这首唱段在音乐节奏上的处理却丰富多彩，仅开头八小节乐

图 4-10　音乐剧《假声》人声乐谱，唱段《紧密的家庭》，第 1~26 小节

① 歌词原文：Well, the situation's this, I do not wish to offend. I divorced my wife, I left my child and I ran off with a friend. But I want a tight-knit family. I want a group that harmonizes. I want my wife and kid and friend to pretend. Time will mend our pain. So, it's nineteen seventy-nine, and we don't go by the book. We all eat as one—Wife, friend, and son. And I sing out as they cook.

句就出现了四次节拍更替（2/2—9/8—3/4—2/2）。此外，在几段歌词的分句处，还出现了明确的休止切入。第10、12、14小节中，人声旋律出现了三次三连音型，全部对应于歌词中的"I Want"。这种打破常规律动的节奏型，显然凸显了歌词中"我渴望"的含义，让观众可以格外留意到这首动机唱段的主旨。更重要的是，这些通过音乐处理予以强调的人物动机，即将成为构筑整部音乐剧叙事框架的核心要素。

综上可见，由于摒弃了更具叙事功能的台词念白，通唱类音乐剧必须借助偏向叙事性的音乐语言，方能完成戏剧文本在情节叙事上的要求。因此，传统意义上通过台词交代的戏剧信息，在通唱类音乐剧中，往往付诸宣叙调属性的音乐旋律。音乐旋律服务于歌词内容的书写方式，构成了通唱类音乐剧不可或缺的创作思路，这也是其区别于台词类音乐剧最显著的音乐特征。

二、音乐剧的多样化音乐风格

除了欧洲歌剧文化一脉相承的表演基因，不同时代最流行炙热的音乐类型，也一直源源不断地为音乐剧创作提供灵感与养料。诞生至今，不同时代的音乐剧作品均深深植根于同时期的流行音乐文化，并不断演变提炼为一种独特的音乐剧表演风格。从古典到爵士，从流行到摇滚，从民歌到说唱，几乎所有音乐类型，都有可能成为音乐剧舞台上的艺术元素。相较于歌剧、话剧等相对传统的舞台表演形式，音乐剧自诞生之初，便确定了其偏商业化的艺术定位。这就意味着，多数音乐剧作品的音乐创作，常常兼顾不同时代普罗大众的整体音乐审美口味。因此，不同时期最盛行的流行音乐类型，

往往成为每个时代音乐剧作品中音乐风格的首选。除此之外，每部音乐剧作品的音乐风格定位，还必须充分考虑到不同剧目的时代背景、人物特性、叙事方式等。也就是说，即便属于同一类舞台表演艺术，不同音乐剧作品所呈现出来的音乐风格，却有可能千差万别、风格迥异。这一点，不仅成为音乐剧区别于歌剧等其他声乐表演艺术的重要特质，也是音乐剧最具舞台魅力的音乐属性。

1. 音乐剧中的浓艳爵士

20 世纪初，带有浓烈布鲁斯印记的爵士乐，曾经是风靡美国并在整个流行音乐领域独占鳌头的音乐形态。因此，爵士乐很自然地成为早期音乐剧创作中频繁使用的音乐元素。无论是格什温兄弟 20—30 年代的系列音乐剧创作，还是科尔·波特 30—50 年代为百老汇贡献的诸多音乐剧金曲，爵士乐和布鲁斯在音乐剧舞台上，一直彰显着个性鲜明的音乐魅力。比如，1948 年由科尔·波特兼任词曲的音乐剧《吻我，凯特》，剧本创作灵感来自莎翁的经典戏剧作品《驯悍记》(The Taming of the Shrew)。当时，波特不仅是美国流行音乐领域最负盛名的作曲家之一，而且已为百老汇贡献出几部既叫好又卖座的音乐剧佳作。然而，面对莎翁戏剧这样的严肃命题，波特不免心生犹豫。因为，波特深知自己最擅长的音乐风格偏向流行（尤其爵士乐），而这显然不符合传统戏剧舞台上的莎剧气质。然而，出乎波特意料，在编剧斯佩瓦克夫妇巧夺天工的戏剧构思下，《吻我，凯特》在百老汇舞台上，成功演绎了古典与流行的完美融合。斯佩瓦克夫妇睿智地借鉴了古典戏剧中的"戏中戏"手法，将《吻我，凯特》的故事背景设定于 20 世纪中叶美国巴尔的摩市的福特

剧院（Ford Theater），某剧团当晚即将在此上演莎翁《驯悍记》，而饰演这场莎剧男女主角[①]的演员，正是该剧团的主要演员弗雷德和莉莉。于是，《吻我，凯特》的全部戏剧场景，被顺理成章地切割为风格迥异的两大板块：（1）福特剧院的舞台——16世纪意大利帕多瓦（Padua）小镇，充满古典神韵的莎翁戏剧时空；（2）福特剧院的后台——剧团成员身处的20世纪，与所有现场观众身处同一时空。这个跨越古今的"戏中戏"处理，不仅让科尔·波特最擅长的爵士曲风得以尽情施展，也充分彰显出其驾驭多样音乐风格的强大作曲功力。顺应着双线索的叙事结构，《吻我，凯特》中的音乐创作呈现出截然迥异的两种风格。一方面，所有发生在福特剧院舞台上和莎翁《驯悍记》相关的唱段，均体现出浓郁的古典音乐气质。唱段中的人声旋律带有明显歌剧曲风，对歌者的发声方式、声音掌控力和音域宽度，也提出了近于歌剧式的要求和挑战。《吻我，凯特》中的歌剧曲风，在第一幕终曲中体现得尤为明显。福特剧院舞台上，女主角凯瑟琳（莉莉饰）与小鸟啼鸣交相呼应，完成了一段精彩的炫技式花腔女高音。如图4-11中箭头所示，这段花腔女声的旋律最高音达到 $^{\flat}$B（第58小节）。这个音高位置对于歌剧女伶而言也许稀松平常，但对于需要驾驭不同曲风的音乐剧女演员而言，无疑具有一定的挑战度。

另一方面，在《吻我，凯特》中，所有发生在福特剧院后台的戏剧场景，均将叙事时空拉回到现代。而这其中出现的所有唱段，则完全契合同时期的流行音乐氛围，因此融入了大量爵士风格的音

① 莎翁《驯悍记》原作中的男女主角分别为彼特鲁乔（Petruchio）与凯瑟琳（Katherine）。

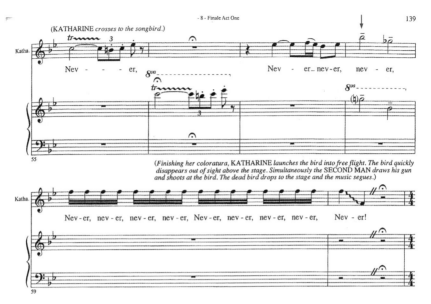

图 4-11 音乐剧《吻我，凯特》钢伴声乐谱，第一幕终曲，第 55~60 小节

乐元素。比如，第一幕第二首唱段《为何你不能乖一点？》(*Why Can't You Behave?*)，由剧中女二号路易斯·岚 (Lois Lane) 完成，属于音乐剧抒情唱段。该曲人声旋律设定为 C 大调，频繁使用了爵士乐标志性的布鲁斯音 (Blues Notes)——降三级 ($^{\flat}$E)、升四级 ($^{\sharp}$F) 和降七级 ($^{\flat}$B) (如图 4-12 中箭头所示)，曲调缓慢绵延、慵懒性感，弥漫着浓郁的爵士风情。

20 世纪下半叶开始，虽然爵士乐在流行音乐领域独树一帜的统领态势有所衰减，但爵士乐依然是音乐剧（尤其百老汇本土音乐剧）舞台上不可或缺的音乐语汇。比如，创作于 1975 年的音乐剧《芝加哥》，将爵士乐的独特舞台魅力发挥到淋漓尽致。《芝加哥》剧本的创作灵感源自 20 世纪 20 年代发生于美国芝加哥的两起真实谋杀案件，而这个时间段，恰好是爵士乐风靡美国的鼎盛时期，史称"爵士时代"(Jazz Age)。因此，顺应故事情节和时代背景的需要，爵

图 4-12　音乐剧《吻我，凯特》钢伴声乐谱，唱段《为何你不能乖一点？》

图 4-12 （续图）

士乐当仁不让地成为贯穿音乐剧《芝加哥》始终的主导性音乐风格。尤其全剧的开场唱段《爵士春秋》(*All That Jazz*)，无论是性感旖旎的人声主旋律，还是乐队伴奏持续稳定的和弦音，都彰显出爵士乐不可替代的舞台风情，全剧伊始便带领现场观众穿越回那个艳丽妖娆、充满激情的"咆哮年代"①。

值得一提的是，爵士或布鲁斯音乐元素的使用，不仅是音乐剧创作中的一种音乐手段，也可以承担起推动叙事、刻画人物的重要戏剧功能。比如，音乐剧《演艺船》②中的经典情歌唱段《忍不住爱上那个男人》(*Can't Help Lovin' Dat Man*)。歌词中，女主角朱莉(Julie)正向身边人吐露着自己对丈夫史蒂夫(Steve)的一往情深。这首唱段构建于 bE 大调上，如图 4-13 中箭头所示，人声旋律出现了布鲁斯音阶中典型的降三音(bG)、降六音(bC)，唱段曲调散发出浓郁的布鲁斯气息。

① 20 世纪 20 年代也被后世誉为"咆哮的 20 年代"(Roaring Twenties)。刚刚结束的"一战"颠覆了原本的世界格局，全球经济、政治、文化重心逐渐从英法等老牌资本主义强国转移至隔海相望的美国。20 年代的欧洲在满目疮痍的战后废墟中恢复元气，而大西洋彼岸的美国却逐步进入经济飞速发展的黄金时期。这一时期里，欧美民众（尤其大城市年轻人）逐渐确立起一套全新的生命观、世界观与价值观，呈现出喧嚣、狂热、绚丽、多姿的整体时代气质，这也为爵士乐的蓬勃发展提供了最佳的文化土壤。

② 音乐剧《演艺船》(*Show Boat*)，由小哈默斯坦编剧兼作词，杰罗姆·科恩谱曲，改编自美国女作家埃德娜·费伯(Edna Ferber)的热门同名小说，1927 年 12 月 27 日正式入驻纽约齐格菲尔德剧院(Ziegfeld Theatre，1638 个座位，1966 年拆除)，被誉为美国音乐剧历史上的第一座里程碑，曾多次复排并重新亮相纽约百老汇和伦敦西区。

图 4-13　音乐剧《演艺船》钢伴声乐谱，
唱段《忍不住爱上那个男人》，第 1~15 小节

乍看上去，《忍不住爱上那个男人》似乎只是一首浓情蜜意的情歌，歌词处处洋溢着朱莉对丈夫质朴深切的眷恋。然而，正是人声旋律中的爵士风格处理，让这首唱段成为整部音乐剧至关重要的戏剧转折点。《演艺船》中的故事发生于美国种族隔离依然极为严重的1887年，虽然此时的美国黑人已获得法律层面上的"自由"，但在真实的生活中他们依然生活在与白人泾渭分明的不同世界。黑白人之间跨种族的婚恋生育，更是被美国多数州明确定义为不合法行为。剧中，《忍不住爱上那个男人》被定义为一首传统黑人民歌，而此刻却从一位"白人"女性口中唱出（甚至是她时常挂在嘴边哼唱的小曲），这让一旁的黑人女仆不禁陷入困惑。因为，种族隔离年代的美国白人，并没有太多机会聆听并学唱黑人民歌。这个看似不经意的音乐处理，却给女主角朱莉的血缘身世蒙上一层未解的神秘面纱。果不其然，随着剧情发展，朱莉实为黑白混血后代的真相逐渐浮出水面。而朱莉的"违法"身世，不仅阻断了她在演艺船上的生存之路，也就此拉开了剧中诸多人物长达半个世纪跌宕起伏的命运波折。由此可见，《忍不住爱上那个男人》中渗透的爵士音乐元素，不仅是杰罗姆·科恩在音乐风格上的创作诉求，更是他从剧本的时代背景出发，运用音乐语言推动戏剧叙事的勇敢尝试。《演艺船》上演之前，20世纪头三十年间的音乐剧作品，多侧重于歌舞升平、绚丽多姿的舞台表演。而《演艺船》中的音乐创作，不再停留于单纯的技法追求或娱乐效应，更是从作品的整体戏剧诉求出发，综合考量音乐与戏剧文本之间的关系（这一点之后将详细阐释）。正因如此，《演艺船》被公认为是美国（乃至全世界）音乐剧历史上的第一座里程碑，正式开启了音乐剧在整体戏剧性上的艺术探索。而从这一刻起，音乐剧中的五大艺术元素，也逐渐走向彼此支撑、相互渗透的戏剧整合之路。

2. 音乐剧中的激情摇滚

20 世纪 60—70 年代的欧美流行乐坛，无疑是摇滚乐的天下。随着"垮掉派"文化思潮的横空出世，欧美年轻一代用摇滚这种崭新的音乐方式，向西方社会相对保守的主流文化观，抛出革新与叛逆的宣言。与 20 年代、40 年代两次世界大战后经济复苏带来的激情、期待和意气风发相比，60—70 年代的美国社会充斥着焦灼、怀疑与困惑。冷战、麦卡锡主义、核恐怖、越战等诸多内忧外患，导致美国民众的精神状态很难维系住 40 年代的雄心勃勃与活力自信。出生于战后经济飞速发展繁盛期的美国婴儿潮一代[①]，从未体验过父辈曾经历过的战争创伤。少年时代普遍优渥的家庭条件和相对宽松的社会环境，让步入青年时代的他们，无法理解真实世界与曾经理想之间的巨大差距。于是，他们蔑视传统，挑衅权威，试图用一套架构于全新生命观的嬉皮士文化[②]，向西方文化传统发起冲击。嬉皮士文化更加关注个人的生命价值和对精神世界的深入探索；价值观上反对任何生存、言论、道德上的禁忌；政治观上积极反战，崇尚"和平与爱"；文化观上排斥高雅与权威，主张从非西方的异域文明中寻找全新的艺术灵感等。从某种意义上来说，诞生并盛行于这一时代的欧美摇滚乐，不仅仅是流行文化中的一种音乐表达方式，更是整整一代人传递全新世界观、生命观、价值观的文化形态。正如美国知名文化学者莫里斯·迪克斯坦（Morris Dickstein）在其专著《伊甸园之门——60 年代的美国

① 婴儿潮一代（Baby boomers），主要指出生于"二战"后（尤其 1946—1964 年）出生率高峰期的一代人。

② 嬉皮士（hippie，也拼写为 hippy），最初是 20 世纪 60—70 年代源于美国大学校园的反文化运动群体，后波及加拿大、英国等西方国家。嬉皮士文化主要倡导反战和民权，并推崇一种与传统道德观相悖、更强调自我意识的生命方式。

文化》中所述：摇滚乐是 20 世纪 60 年代的集体宗教，它不仅仅是音乐和语言，更是舞蹈、性、毒品的枢纽，而所有这一切最终集合成了一个独立的自我表现和精神漫游的文化仪式①。

1968 年正式上演于纽约外百老汇比尔特莫尔剧院的音乐剧《毛发》，被公认为美国音乐剧史上第一部真正意义上的摇滚音乐剧。《毛发》以越战为背景，用模糊的故事线索，描绘了一群性情乖张、我行我素、肆无忌惮的美国青年人，艺术化地展现了 20 世纪 60 年代席卷欧美的嬉皮士文化及其背后浓烈的反战情绪。虽然，《毛发》中极具煽动性的歌词和舞台上正面裸体的大尺度表演，引发了不少纽约音乐剧观众的现场不适，剧中诸多弥漫着浓烈摇滚气息的唱段却依然成为当年欧美流行音乐排行榜上的热门单曲——《毛发》中的两首唱段《宝瓶座》(*Aquarius*) 和《让阳光进来》(*Let the Sunshine In*)，曾连续六周蝉联广告牌 (Billboard) 排行榜单第一名。

此后数十年间，音乐剧舞台上涌现出一批以摇滚为主导音乐元素的音乐剧作品。比如，对宗教圣经文本进行现代演绎的音乐剧《基督超级巨星》②《福音》③；反映 20 世纪中期欧美青少年摇滚文化的音

① 资料来源：Morris Dickstein, *Gates of Eden: American Culture in the Sixties*, Harvard University Press (October 30, 1997)。

② 音乐剧《基督超级巨星》(*Jesus Christ Superstar*)，由安德鲁·劳埃德·韦伯谱曲，蒂姆·赖斯作词，1971 年 10 月 12 日正式入驻百老汇马克海灵格剧院，次年亮相伦敦皇宫剧院，首轮演出获 1972 年的 1 项戏剧课桌奖和 1 项戏剧世界奖，之后多次复排并重新上演于纽约百老汇和伦敦西区，先后斩获 4 项复排类音乐剧奖。

③ 音乐剧《福音》(*Godspell*)，由斯蒂芬·施瓦茨作词兼谱曲，约翰 - 迈克尔·特贝拉克 (John-Michael Tebelak) 编剧，1971 年 5 月 17 日入驻外百老汇樱桃巷剧院 (Cherry Lane Theatre，179 个座位)，1971 年 11 月 17 日亮相伦敦圆屋剧院 (Roundhouse Theatre，1700 个座位)，1976 年 6 月 22 日入驻百老汇布罗德赫斯特剧院，之后多次复排并上演于纽约百老汇、伦敦西区以及世界其他城市。

乐剧《油脂》^①；借古代历史人物传递现代摇滚精神的音乐剧《丕平正传》等。顺应嬉皮士文化对西方传统的颠覆，60—70 年代出品的摇滚音乐剧，除了音乐语言中的大量摇滚元素，在剧本构思、台词文本、舞台设计等方面，也渗透出对西方主流文化观的挑衅与叛逆。比如，《基督超级巨星》中的耶稣，受难前表现出趋于人性的害怕与怯懦；《福音》中的耶稣门徒，摇身一变为身着马戏服的小丑；《丕平正传》更是用一段献祭场景，无情嘲弄当下令人啼笑皆非的时事政治……这些夸张鲜明的戏剧处理，无疑都是同时期摇滚叛逆精神在音乐剧领域中的深刻反思与生动映射。

20 世纪 80 年代开始，摇滚乐在西方流行音乐领域如日中天的影响力逐步减弱。然而，摇滚乐作为一种音乐元素，并未从音乐剧舞台上销声匿迹。不同年代，以摇滚乐为主导性音乐风格的音乐剧佳作依旧层出不穷。比如，80 年代出品的音乐剧《恐怖小店》^②《象

① 音乐剧《油脂》(*Grease*)，由吉姆·雅各布斯（Jim Jacobs）、沃伦·凯西（Warren Casey）和约翰·法勒（John Farrar）联合编剧、作词和谱曲，1972 年 6 月 7 日正式入驻百老汇布罗德赫斯特剧院，1973 年 6 月 26 日亮相新伦敦剧院（New London Theatre，1118 个座位），首轮演出获 1973 年的 2 项戏剧课桌和 1 项戏剧世界音乐剧奖，之后多次复排并上演于纽约百老汇和伦敦西区。

② 音乐剧《恐怖小店》(*Little Shop of Horrors*)，由艾伦·门肯（Alan Menken）谱曲，霍华德·阿什曼（Howard Ashman）编剧兼作词，1982 年 5 月 6 日首演于纽约外外百老汇的演员艺术基金会（Players Art Foundation）工作室，同年 7 月 27 日入驻外百老汇奥芬剧院，1983 年 10 月 12 日亮相伦敦喜剧剧院（Comedy Theatre，后更名为 Harold Pinter Theatre，796 个座位），首轮演出获 1983 年的 2 项戏剧课桌、2 项外戏剧评论奖以及纽约戏剧评论圈"最佳音乐剧奖"，之后多次复排并重新上演于纽约百老汇和伦敦西区，先后斩获 8 项复排类音乐剧奖。

棋》①,90 年代出品的音乐剧《租》《摇滚芭比》②,2000 年之后出品的音乐剧《倒数时刻》③《发胶》《春之觉醒》《近乎正常》《希德姐妹帮》《摇滚学校》④ 等。相较于 20 世纪 60—70 年代出品的摇滚音乐剧,这些作品的关注点更集中于摇滚音乐元素的运用,并将不同风格的戏剧题材,完美融会于摇滚乐的音乐表达中。这些摇滚音乐剧作品中,艺术成就最高的当属《租》。该剧首轮演出不仅斩获 4 项托尼奖、6 项戏剧课桌奖、2 项戏剧世界奖以及一尊普利策戏剧奖,而且以连续上演 12 年共 5123 场的演出成绩(1996 年 4 月 29 日至 2008 年 9 月 7 日),名列百老汇音乐剧上演时长榜单第 11 名。《租》全剧一

① 音乐剧《象棋》(*Chess*),由本尼·安德森(Benny Andersson)和比约恩·乌尔瓦乌斯(Björn Ulvaeus)联合谱曲,蒂姆·赖斯和比约恩·乌尔瓦乌斯联合作词,蒂姆·赖斯担任伦敦西区版编剧,理查德·纳尔逊(Richard Nelson)担任百老汇版编剧,1986 年 5 月 14 日入驻伦敦爱德华王子剧院,1988 年 4 月 28 日入驻百老汇帝国剧院,首轮演出获 1988 年的 1 项戏剧世界音乐剧奖。

② 音乐剧《摇滚芭比》(*Hedwig and the Angry Inch*),由斯蒂芬·特拉斯克(Stephen Trask)谱曲兼作词,约翰·卡梅隆·米切尔(John Cameron Mitchell)编剧,1998 年 2 月 14 日亮相外百老汇简街剧院(Jane Street Theatre,280 个座位),2000 年 9 月 19 日入驻伦敦剧场剧院,2014 年 4 月 22 日入驻百老汇贝拉斯科剧院(Belasco Theatre,1018 个座位),首轮演出获 1998 年的 2 项奥比奖、外戏剧评论圈"最佳外百老汇音乐剧奖",以及 2014 年的 4 项托尼奖、2 项戏剧课桌、2 项戏剧联盟奖和 2 项外戏剧评论圈奖。

③ 音乐剧《倒数时刻》(*Tick, Tick...Boom!*),由乔纳森·拉尔森一人兼任编剧、作词和谱曲,2001 年 5 月 23 日入驻外百老汇简街剧院,2005 年 5 月 31 日亮相伦敦美尼尔巧克力工厂剧院(Menier Chocolate Factory,180 个座位),首轮演出获 2002 年的 1 项外戏剧评论圈奖和 1 项奥比奖。

④ 音乐剧《摇滚学校》(*School of Rock*),由安德鲁·劳埃德·韦伯谱曲,格伦·斯莱特(Glenn Slater)作词,朱利安·费罗斯(Julian Fellowes)编剧,2015 年 12 月 6 日入驻百老汇冬季花园剧院,2016 年 11 月 14 日正式入驻伦敦吉莲·琳恩剧院(Gillian Lynne Theatre,1118 个座位),首轮演出获 2017 年的 1 项奥利弗奖等。

共出现了四十余首唱段，其中多数采用了明显的摇滚音乐风格。比如，热烈劲爆的同名开场曲，用连续 10 个小节强劲有力的吉他前奏直接拉开全剧序幕。如图 4-14 所示，在跨小节切分的循环节奏律动中，添加了过载（overdrive）效果器的电吉他，营造出一种干涩犀利、辛辣刺耳的音色，渲染着蓄势待发、蠢蠢欲动的开场戏剧氛围。

图 4-14　音乐剧《租》吉他乐谱，同名开场曲，第 1~10 小节

　　如图 4-15 所示，第 11 小节开始的人声旋律，在不断重复的音高中，反复强调着带有一定攻击性的切分律动。配合着歌词中掷地有声、直指人心的质问句，开场曲在大幕一拉开时便将现场观众带入热烈爆燃的戏剧情绪。唱段《租》无疑是整部音乐剧的一首自由宣言，渲染着剧中所有边缘人群不愿向主流价值观妥协、苦苦坚守独立人格的浪漫理想。这种孕育于内心深底的叛逆与呐喊，恰恰是浸透在摇滚乐灵魂深处最具魅力的艺术特质。

图 4-15　音乐剧《租》人声乐谱，同名开场曲，第 11~36 小节

3. 音乐剧中的酷炫说唱

　　说唱乐兴起于 20 世纪 70 年代黑人密集的纽约布朗克斯区（Bronx），并从最初黑人群体的街头音乐，逐渐演变为一种风靡欧美的流行音乐形态。说唱，也称饶舌（英文名有 rapping、rhyming、spitting、emceeing、MCing 等），是一种依托于强劲律动和背景音

乐，融合了"押韵、节奏性说词和街头俚语"的音乐表达方式[1]。说唱隶属于嘻哈文化（hip-hop），与打碟（DJing）、街舞（break dancing）、涂鸦（graffiti）一起，共同构建起嘻哈文化的四种核心表达方式。与其他音乐类型相比，说唱关注的焦点并非旋律、和声等传统意义上的音乐要素，而是"歌词内容"、"音流"（节奏与押韵）以及"传递"（语调与抑扬顿挫）[2]等。

事实上，类似于说唱的演唱方式，在音乐戏剧舞台上并不陌生。19 世纪末，吉尔伯特与苏利文[3]曾经在二人联手创作的系列喜歌剧作品中，使用过一种名为"急嘴歌"（patter-song）的唱段形式。急嘴歌的标志特征是，在轻巧单纯的器乐伴奏下，演唱者用极快的语速，念诵出绕口令式的押韵歌词，从而实现一种音乐戏剧舞台上的喜剧效果。比如，喜歌剧《彭赞斯的海盗》中男主角斯坦利少将的唱段《我是当今少将的楷模》（*I Am the Very Model of a Modern Major-General*），便是"急嘴歌"的典型例子。

基于超快语速、密集押韵和大量歌词的"急嘴歌"形式，带有强烈的喜剧效果，是历代音乐剧作品中屡见不鲜的唱段手法。比如，音乐剧《伙伴们》中的"急嘴歌"——《今天结婚》（*Getting Married Today*），由剧中角色艾米（Amy）完成，堪称音乐剧"急嘴歌"唱段的典范。《今天结婚》发生于艾米和保罗（Paul）的婚礼

[1] 资料来源：维基百科。

[2] 资料来源：维基百科。

[3] "吉尔伯特与苏利文"指的是维多利亚时代英国最著名的创作组合——剧作家威廉·施文克·吉尔伯特（William Schwenk Gilbert）和作曲家亚瑟·苏利文（Arthur Sullivan）。1871—1896 年，此二人携手创作了 14 部喜歌剧作品，其中最著名的有《皮纳福号军舰》（*H.M.S. Pinafore*）、《彭赞斯的海盗》（*The Pirates of Penzance*）和《日本天皇》（*The Mikado*）等，在音乐戏剧舞台上确立了独树一帜的幽默讽刺风格。

现场，面对充满未知和不确定的婚姻殿堂，身披婚纱的艾米此刻却陷入了歇斯底里的瞬间崩溃。于是，这首挑战最快语速的超难度唱段便应运而生，将艾米矛盾纠结、慌乱无措的精神状态刻画得淋漓尽致。如图 4-16 所示，《今天结婚》第一段歌词中，艾米的扮演者要在短短 10 秒时长内，完成 68 个英文单词的高密度歌词内容，这无疑对音乐剧演员的口齿灵活度、气息平稳性、声音掌控力等表演基本功，提出了近乎极限的艰巨挑战。

图 4-16　音乐剧《伙伴们》人声乐谱，唱段《今天结婚》，第 28~47 小节

　　虽然"急嘴歌"唱段形式早已出现在音乐剧领域，但它更关注近乎绕口令式的歌词密集表达，而不强调歌词在节奏律动上的细致变化，或语音语调在歌词中的起承转合。也就是说，"急嘴歌"的唱

段诉求，主要体现于音乐剧作品中偶尔穿插的幽默效果，而并非对于说唱音乐的风格呈现。接下来的两部音乐剧作品，则是将"说唱"进一步定义为音乐剧的核心音乐元素，并以说唱乐的曲风串联起全剧的音乐创作。

林-曼努尔·米兰达是百老汇近年来脱颖而出的音乐剧骄子，获得了极高的商业成功和艺术成就。在米兰达十余年的音乐剧生涯中，他先后捧走了三项托尼奖、五项格莱美奖、两项奥利弗奖、两项艾美奖（Emmy Awards）、一尊麦克阿瑟奖（MacArthur Fellowship Award）、一尊肯尼迪中心荣誉奖章（Kennedy Center Honor）和一尊普利策奖等。米兰达最具代表性的音乐剧作品，当属 2008 年和 2015 年先后驻场百老汇的《身在高地》和《汉密尔顿》。这两部作品均将目光锁定在年轻观众最熟悉的说唱乐形式上，以说唱音乐元素贯穿整部音乐剧的始终。相较于依然带有一定音高变化的"急嘴歌"，米兰达在音乐剧中的说唱乐创作则显得更加纯粹。他几乎剔除了唱段中的音高诉求，将节奏律动作为音乐创作的关注焦点。比如，第三章中提到的《汉密尔顿》开场曲《亚历山大·汉密尔顿》。如图 4-17、图 4-18 所示，人声乐谱中的音高符头全部被"X"替代。唱段中的歌词律动，一方面配合着所有单词在每句歌词中的节奏布局，另一方面也充分兼顾到每个单词的音节位置和重音分布。《亚历山大·汉密尔顿》构建于 4/4 拍的节拍框架中，唱段一开始几乎没有出现乐队伴奏，在每小节第二拍和第四拍的弱音位置，演员们集体打出响指，形成一种听觉上的规则节奏律动。在开场简约而又明晰的节奏框架上，不同角色的人声唱词相继切入。在快慢紧疏、错落有致的歌词律动中，一段有关主人公汉密尔顿生平往事的众说纷纭，便这样以说唱的方式缓缓拉开序幕。

图 4-17 音乐剧《汉密尔顿》钢伴声乐谱，
开场唱段《亚历山大·汉密尔顿》，第 1~5 小节

图 4-18 音乐剧《汉密尔顿》钢伴声乐谱，
开场唱段《亚历山大·汉密尔顿》，第 6~13 小节

4. 音乐剧中的民族曲风

　　诞生于文化大熔炉的移民国度，源自世界各地的民族／民间音乐，也必然成为音乐剧音乐创作的灵感源泉。2021 年 7 月美国人口普查官方公布的数据表明，美国人口中纯白人裔占 59.3%，西班牙或拉丁裔占 18.9%，黑人裔占 13.6%，亚裔占 6.1%，印第安和阿拉斯加本土裔占 1.3%[①]。不同种族、不同文化背景的移民，聚集在这片广袤的土地上，为美国本土带来形态各异的文化形态。作为一种舞台表演艺术，成型于 20 世纪初期的音乐剧，必然也承载了各地移民带给新大陆的各族文化传统与不同审美趣味。蕴含不同民族风情的音乐语言，不时出现在音乐剧舞台上，成就了音乐风格独树一帜的诸多佳作。比如，洋溢着浓郁凯尔特民族风情的音乐剧《曾经》和《来自远方》，散发出迷人福音歌曲魅力的音乐剧《雌雄大盗》[②]，弥漫着浓烈蓝草和乡村音乐气息的《大河之恋》[③]《紫罗兰》[④]

① 数据来源：美国人口普查局网站。

② 音乐剧《雌雄大盗》（*Bonnie & Clyde*），由弗兰克·维尔德霍恩（Frank Wildhorn）谱曲，唐·布莱克（Don Black）作词，伊万·门切尔（Ivan Menchell）编剧，2011 年 12 月 1 日正式入驻百老汇杰拉尔德·勋菲尔德剧院，2017 年 6 月 26 日亮相伦敦别宫剧院。

③ 音乐剧《大河之恋》（*Big River*），由威廉·豪普特曼（William Hauptman）编剧，罗杰·米勒（Roger Miller）谱曲兼作词，改编自美国作家马克·吐温（Mark Twain）创作于 1884 年的经典小说《哈克贝利·费恩历险记》（*Adventures of Huckleberry Finn*），1985 年 4 月 25 日正式入驻百老汇尤金奥尼尔剧院，首轮演出获 1985 年的 7 项托尼奖、8 项戏剧课桌奖和 1 项戏剧世界奖。

④ 音乐剧《紫罗兰》（*Violet*），由珍妮·特索里（Jeanine Tesori）谱曲，布赖恩·克劳利（Brian Crawley）编剧兼作词，改编自美国作家多丽丝·贝茨（Doris Betts）的短篇小说《最丑的朝圣者》（*The Ugliest Pilgrim*），1997 年 3 月 11 日首演于外百老汇剧作家视野剧院（Playwrights Horizons，198 个座位），2014 年 4 月 20 日正式入驻百老汇美国航空剧院（American Airlines Theatre，740 个座位），首轮演出 1997 年的纽约戏剧评论圈"最佳音乐剧"、露西尔·洛特尔"杰出音乐剧"和 1 项奥比奖。

《廊桥遗梦》^①《明亮的星》^② 等。

第三章中提到的音乐剧《屋顶上的提琴手》，其故事背景锁定于 19 世纪末的东欧犹太民族，因此全剧弥漫着浓郁热烈的犹太音乐风情。《屋顶上的提琴手》在一段乐队前奏中缓缓拉开序幕，男主角泰维以台词念白的方式，娓娓道出这部音乐剧题目中蕴藏的深意，并直接点明全剧最核心的戏剧主题——传统。无论是器乐伴奏，还是人声旋律，开场曲《传统》都呈现出犹太民族音乐的显著特质。如图 4-19、图 4-20 所示，《传统》开头的人声旋律设定为 C 大调。从人声第一次齐唱歌词"传统"开始，乐队伴奏便反复强调着 C 大调上的降二级音（^bD）和降六级音（^bA），这正是犹太民族音乐中最典型的音阶特性。

之后，如图 4-21 所示，《传统》转入 D 大调，人声旋律依然不断强化着犹太民族音乐中标志性的降二级音（^bE）和降六级音（^bB）。这些音乐语汇中的民族元素，从大幕一拉开便奠定了全剧的犹太文化基调。而歌词中不断反复强调的单词"传统"，则更加凸显了《屋顶上的提琴手》中蕴含的深刻戏剧主题——犹太民族对于信仰传统的虔诚恪守，以及新时代对于犹太古老文明的强势冲击。

① 音乐剧《廊桥遗梦》(*The Bridges of Madison County*)，由玛莎·诺曼（Marsha Norman）编剧，杰森·罗伯特·布朗（Jason Robert Brown）谱曲兼作词，改编自美国作家罗伯特·詹姆斯·沃勒（Robert James Waller）创作于 1992 年的同名畅销小说，2014 年 2 月 20 日正式入驻百老汇杰拉尔德·勋菲尔德剧院，首轮演出获 2014 年的 2 项托尼奖、2 项戏剧课桌奖和 1 项外戏剧评论圈奖。

② 音乐剧《明亮的星》(*Bright Star*)，由史蒂夫·马丁（Steve Martin）和伊迪·布里克尔（Edie Brickell）联合编剧、作词和谱曲，2016 年 3 月 24 日正式入驻百老汇的科特剧院（Cort Theatre，1084 个座位），首轮演出获 2016 年的 1 项戏剧课桌奖、1 项戏剧世界奖和 2 项外戏剧评论圈奖。

图 4-19 音乐剧《屋顶上的提琴手》乐队总谱，
开场曲《传统》，第 40~43 小节

图 4-20 音乐剧《屋顶上的提琴手》乐队总谱，
开场曲《传统》，第 44~47 小节

图 4-21　音乐剧《屋顶上的提琴手》钢伴声乐谱，
开场曲《传统》，第 64~79 小节

2017 年上演于百老汇的《乐队到访》，同样也在音乐创作中融入了大量的民族元素，该剧的故事背景设定于现代中东地区，讲述了一支原本应出访以色列佩塔提克瓦城（Petah Tikvah）的埃及乐团，却因口音误会，阴差阳错地来到一座极为偏僻的以色列小镇贝特哈蒂克瓦（Bet Hatikva）。不难想象，这个发生在中东地区的戏剧故事，让整部音乐剧作品笼罩着一种妖娆神秘的阿拉伯音乐特质。图 4-22 是女主角迪娜（Dina）追忆往昔时演唱的一首抒情唱段《奥马·雪瑞夫》（Omar Sharif），其中的人声旋律，明显带有阿拉伯民族音乐的标志属性。该唱段在人声中音区的 b 小调旋律中缓缓展开，歌词"耳中之蜜，口中之香"（Honey in my ears, Spice in my mouth）处，人声旋律出现了降二级音（♮C）和升三级音（#D）。这是中东音乐中常见的双和声音阶（double harmonic scale），其中不断强调的增二度音程关系，赋予了整首唱段缥缈梦幻的异域风情。

图 4-22　音乐剧《乐队到访》人声乐谱，唱段《奥马·雪瑞夫》

5. 点唱机类音乐剧

除了根据剧本内容量身定制唱段，音乐剧领域还有一种特殊的点唱机类音乐剧（Jukebox Musical）。自动点唱机（Jukebox）是流

行于 20 世纪上半叶的一种半自动化音乐播放设备，多为投币式（见图 4-23），常常放置于餐厅、酒吧等公共娱乐场所，以便顾客从播放设备存储的音乐媒体中自主选择想要播放的歌曲。

图 4-23　美国鲁道夫·沃利策公司（Rudolph Wurlitzer Company）20 世纪 50 年代生产的投币式点唱机

在创作逻辑上，点唱机类音乐剧另辟蹊径，其唱段多来自已正式发行的流行音乐专辑。也就是说，点唱机类音乐剧的音乐创作并不以戏剧文本为出发点，而是反其道行之，先锁定若干流行单曲，再从其歌词与音乐风格出发，最后将它们串联成一个相对完整的戏剧故事。点唱机类音乐剧的戏剧主题趋于类型化，其中最常见的是音乐人物传记——从知名音乐人颇具影响力的流行单曲出发，结合音乐人自身的生平经历，编撰出带有明显人物传记性质的音乐剧作品。比如，音乐剧《泽西男孩》①记录了 20 世纪 60 年代美国知名摇

① 音乐剧《泽西男孩》（Jersey Boys），由鲍勃·高迪奥（Bob Gaudio）作曲，鲍勃·克鲁（Bob Crewe）作词，马歇尔·布里克曼（Marshall Brickman）和里克·埃利斯（Rick Elice）联合编剧，2005 年 11 月 6 日正式入驻百老汇奥古斯特·威尔逊剧院，2008 年 2 月亮相伦敦爱德华王子剧院，首轮演出获 2006 年的 4 项托尼奖、2 项戏剧课桌奖，2007 年的格莱美"最佳音乐剧专辑奖"，以及 2009 年的奥利弗"最佳音乐剧奖"。

滚乐团"四季"(The Four Seasons)的荣辱兴衰,音乐剧《埃维斯》①再现了曾影响欧美整整一代年轻人的流行巨星"猫王"的跌宕人生,音乐剧《美丽:卡罗尔·金的音乐剧》②讲述了贡献出无数流行金曲的创作型女歌手卡罗尔·金(Carole King)的浪漫传奇。

除了人物传记,点唱机音乐剧还会从知名音乐人最具影响力的流行单曲(或专辑)中寻找创作灵感,将那些流传度极广的经典旋律,汇编成一个全新且完整的故事框架。这种汇编类的创作思路,也曾塑造出一些票房成绩不俗的热门音乐剧作品。比如,基于瑞典流行组合阿巴乐队(ABBA)热门单曲创作而成的音乐剧《妈妈咪呀》。该剧所有唱段,都出自阿巴乐队核心成员本尼·安德森和比约恩·乌尔瓦乌斯之手,且之前基本都已正式发行于流行音乐市场。然而,在英国剧作家凯瑟琳·约翰逊的精睿构思下,这些原本在歌词上并无情节关联的阿巴乐队单曲,被巧妙串联成了一部轻松幽默的爱情轻喜剧。《妈妈咪呀》不仅在剧名上直接借用了阿巴乐队最脍炙人口的同名单曲,而且还在剧中串编了阿巴乐队多首享誉全球的热门经典,如《舞后》(*Dancing Queen*)、《给我!给我!给我!》(*Gimme! Gimme! Gimme!*)、《超级马戏团》(*Super Trouper*)、《知我知你》

① 音乐剧《埃维斯》(*Elvis*),是美国流行巨星埃维斯·普里斯利(Elvis Presley)的传记音乐剧,由杰克·古德(Jack Good)和雷·库尼(Ray Cooney)联合编剧,1977年11月28日入驻伦敦阿斯托利亚剧院(Astoria Theatre,1600~2000个座位,2009年正式关闭),1996年再次亮相伦敦威尔士亲王剧院。

② 音乐剧《美丽:卡罗尔·金的音乐剧》(*Beautiful: The Carole King Musical*),是美国女音乐人卡罗尔·金的传记音乐剧,由道格拉斯·麦格拉思(Douglas McGrath)编剧,2014年1月12日正式入驻百老汇斯蒂芬·桑坦剧院,2015年2月25日亮相伦敦奥德维奇剧院,首轮演出荣获2014年的2项托尼奖、3项戏剧课桌奖,以及2015年的2项奥利弗奖、格莱美最佳音乐剧专辑奖。

（*Knowing Me, Knowing You*）、《致谢你的音乐》（*Thank You for the Music*）等。阿巴乐队本身在流行乐坛的魅力值，以及这些流行单曲风靡世界的传颂度，都成为音乐剧《妈妈咪呀》强劲有力的票房号召力。虽然，《妈妈咪呀》首轮演出并未获得音乐剧专业领域的青睐（仅获一项奥利弗最佳配角奖），但这丝毫不影响普通观众对于这部老少咸宜音乐剧作品的热爱。《妈妈咪呀》最终以连续上演 14 年（2001—2015 年）、共 5758 场的演出成绩，荣登百老汇音乐剧上演时长榜单第 9 名。这种颇具商业讨巧性的创作思路，成就了不少专业口碑平平、票房却大赚的点唱机音乐剧。比如，将英国著名摇滚乐队"皇后"（Queen）的代表作编撰为音乐剧故事的《摇滚起义》①，将 20 世纪 80 年代华丽金属（Glam Metal）代表性乐队的若干金曲编撰为音乐剧故事的《摇滚时代》② 等。

① 音乐剧《摇滚起义》（*We Will Rock You*），由本·埃尔顿（Ben Elton）编剧，剧中音乐来自英国老牌摇滚乐队"皇后"。该剧 2002 年 5 月 14 日入驻伦敦自治领剧院（Dominion Theatre，2163 个座位），首轮演出获 2011 年奥利弗"最受观众欢迎奖"，最终以连续上演 12 年（2002—2014 年）、共 4659 场的演出成绩，名列伦敦西区音乐剧上演时长榜单第 15 名。

② 音乐剧《摇滚时代》（*Rock of Ages*），由克里斯·达里恩佐（Chris D'Arienzo）编剧，剧中音乐多出自 20 世纪 80 年代最具代表性的欧美华丽金属乐队或歌手，如冥河乐队（Styx）、旅程乐队（Journey）、邦·乔维（Bon Jovi）、帕特·贝纳塔（Pat Benatar）、扭曲姐妹（Twisted Sister）、史蒂夫·佩里（Steve Perry）、毒药乐队（Poison）和欧洲乐队（Europe）等。该剧 2009 年 4 月 7 日正式入驻百老汇布鲁克斯·阿特金森剧院，2011 年 9 月 27 日入驻伦敦沙夫茨伯里剧院，首轮演出获一项世界戏剧奖，最终以连续上演 6 年（2009—2015 年）、共 2328 场的演出成绩，名列百老汇音乐剧演出时长第 32 位。

图 4-24　部分点唱机类音乐剧的演出海报集锦

第二节
音乐剧在音乐上的戏剧诉求

衡量一部音乐剧作品中音乐创作的艺术质量，并非完全依仗唱段旋律的优美动人，而是取决于音乐与戏剧文本的完美契合。音乐，是音乐剧舞台叙事中至关重要的艺术环节，曲调优美性、节奏复杂值、和声悦耳度等专业指标，不足以构成衡量音乐剧音乐创作的全部标尺。能否推动情节叙事、刻画人物形象、烘托戏剧主题，并与戏剧文本完成高度默契的艺术整合，才是评价一部成熟音乐剧作品其音乐创作环节成功与否的关键考量。

唱段，是音乐剧音乐创作的核心，它深深植根于剧本与歌词文本中，需要谱曲者、作词人和编曲者三方的通力合作——在遵照剧作家剧本要求的前提下，从戏剧结构、人物塑造、情节叙事等诸多因素出发，共同打造出符合戏剧情境并词曲贴切的音乐剧唱段[①]。如第三章所述，不同类别的音乐剧唱段，侧重于不同层面的戏剧诉求。

① 正因如此，以托尼奖为代表的音乐剧界重要奖项，都会将音乐剧中的唱段作词与唱段谱曲合并为一个奖项——"最佳词曲奖"（Best Score），这也暗示了音乐剧唱段音乐与歌词创作的密不可分。

因此，除了考虑人声音域、旋律走向、节奏分部、和声属性、配器色彩等专业技术环节，音乐剧中的音乐创作还须兼顾剧本对于每首唱段的戏剧诉求，并通过不同音乐手段予以具体呈现。

一、唱段的音乐叙事性

叙事性，是音乐剧唱段区别于独立流行单曲的重要标志，这一点在叙事唱段中体现得尤为明显。第三章中提到，叙事唱段主要关注整体故事背景和关键戏剧情节，用琐碎细致的歌词细节，提醒观众其中隐藏的重要信息。叙事唱段在歌词创作上的戏剧诉求，同样折射到其音乐创作中。对于大体量歌词文本的清晰陈述，是叙事唱段音乐创作的首要考虑。因此，叙事唱段中的人声旋律，往往刻意回避大幅度的音高起伏，偏爱使用平缓而简洁的音乐线条，并时常穿插歌词之外的台词念白，以便传递出更加丰富的戏剧信息。

音乐剧《歌舞线上》中的唱段《空白》（*Nothing*）是一首典型的叙事唱段。歌词中，戴安娜（Diana）详细回忆了自己高中时代一次极为尴尬的戏剧训练——面对戏剧老师的各种表演提示，自己却始终脑海一片空白。《空白》采用了念白与歌词相互穿插的常见处理，演员在说话与演唱的交替之间，完成了一段内容充沛的叙事。

唱段一开始，戴安娜首先念出了一段台词：

【念白】我超级兴奋，因为我即将要去表演艺术高中了！我是说，成为一名专业女演员，是我渴望已久的梦想。无论如何，那是表演课第一天。我们来到学校礼堂，卡普老师把我们带到舞台上，

大家前后成排，彼此双腿靠拢。然后他说："好……现在我们来做即兴戏剧训练，想象你们正在雪地长橇上，天空飘着雪花，真冷啊……好……开始！"

如图 4-25 所示，虽然开始的人声只是念白，尚未进入唱段旋律，但此刻的乐队伴奏已经响起。不断重复的琶音音型，构建起缓慢行进的器乐音流，戴安娜喃喃自语地开始了一段往昔分享。

NOTHING
from A CHORUS LINE

DIANA: *I'm so excited because I'm gonna go to the High School of Performing Arts. I mean, I was dying to be a serious actress. Anyway it's the first day of acting class and we're in the auditorium and the teacher, Mister Karp, puts us up on the stage with our legs around everybody, one in back of the other, and he says: O.K., we're gonna do improvisations. Now, you're on a bobsled and it's snowing out and it's cold. O.K., go!*

Words by EDWARD KLEBAN
Music by MARVIN HAMLISCH

Light Rock *(Repeat as needed under spoken introduction)*

图 4-25　音乐剧《歌舞线上》人声念白与乐队简化谱，唱段《空白》开头

《空白》开头的乐队伴奏，完全配合着戴安娜的念白，既不喧宾夺主影响其台词陈述，又自然而然地衔接到之后的第一段歌词：

【演唱】第一周的每一天，我们都在尝试感受滑雪，感受滑雪下山的动态。第一周的每一天，我们都在尝试聆听狂风，聆听狂风呼啸，感受冰彻寒骨。我试图触碰灵魂深处，对自己内心一探究竟。是的，

我努力挖掘真实自我，不断尝试，再尝试。①

《空白》第一段歌词的人声旋律，带有一丝宣叙调的意味，多在三度音程之间徘徊，亦如戴安娜的喃喃自语（见图 4-26）。然而，在歌词"feel"和"hear"处，人声旋律却出现了急剧跳跃的大七度(♭B-A)或大六度（♭B-G）音程。这一略显突兀的音乐处理，隐约透露着戏谑与调侃。一方面，突如其来的音高变化，充分强调了歌词中的"感受"和"聆听"两个单词，暗示着戏剧训练过程中戴安娜费尽全力的状态；另一方面，这两处颇为刻意的音程跳跃，与此后戴安

图 4-26 音乐剧《歌舞线上》人声乐谱，唱段《空白》，第一段歌词

① 歌词原文：Ev'ry day for a week we would try to *Feel* the motion, *feel* the motion down the hill. Ev'ry day for a week we would try to *Hear* the wind rush, *hear* the wind rush, feel the chill. And I dug right down to the bottom of my soul to see what I had inside. Yes, I dug right down to the bottom of my soul and I tried, I tried.

娜毫无触动的空白状态形成鲜明对比。这种音乐与歌词上的反差，略带一丝冷幽默，似乎是对戏剧舞台上装腔作势表演风格的讥讽嘲弄。

之后，《空白》切入戴安娜的第二段念白，乐队伴奏再次进入重复性琶音音型。这段念白是戴安娜对身边同学课堂反应的戏谑模仿，语调表情略显夸张，言语间充满着对同学们刻意迎合的不屑：

【念白】每个同学都在嚷嚷 "哇哇哇……我感受到了雪……感受到了寒冷……感受到了冷风"，这时卡普老师转向我，问道："哎，莫拉莱斯，你有什么感觉？" [1]

随即，《空白》再次回到歌唱。面对身边同学略显浮夸的戏剧表演，戴安娜无意掩饰自己并无触动的真实内心，并坦然说出真相。

【演唱】我答道 "空白，我感觉一片空白"，他说 "这姑娘真是无药可救"。同学们都颇有感触，只有我不为所动，只觉得这一切都很胡扯荒谬！ [2]

[1] 念白原文：And everybody's goin' "Whooooosh, whooooosh…I feel the snow…I feel the cold…I feel the air." And Mr. Karp turns to me and he says, "Okay, Morales. What did you feel?"

[2] 歌词原文：And I said…"Nothing, I'm feeling nothing,"And he says "Nothing Could get a girl transferred." They all felt something, but I felt nothing except the feeling that this bullshit was absurd!

这段人声旋律的整体音高变化幅度不大（$^{\flat}$E-$^{\flat}$B），以二度音程为主，完成了两个 8 小节乐句的旋律缓慢爬升和下降。如图 4-27 所示，此处人声旋律以重复音和细微音高变化为主，营造出一种无动于衷、冷眼旁观的局外人视角。

之后，《空白》再次出现了念白与唱词之间的两次交替，用类似的音乐处理，详细再现了戴安娜在第二周戏剧训练中的相同遭遇：

【念白】我对自己说，"嘿，这只是第一周。也许是基因关系，要知道圣胡安可没有雪橇！"

【演唱】第二周，进阶训练，我们不得不模仿桌子、跑车……冰淇淋卷。卡普老师说，"很好，除了莫拉莱斯。来，莫拉莱斯，你一个人试试"。我试图触碰灵魂深处，努力寻找冰淇淋的感觉。是的，我不断挖掘真实自我，尝试去融化。同学们大叫："空白！"他们叫我"空白"。卡普老师竟一旁默许，这真让我愤怒。他们可真会帮倒忙，他们称我"无望"，直到我陷入彻底绝望。

【念白】卡普老师不断唠叨："莫拉莱斯，我觉得你应该转学去女子高中，你不可能成为女演员，永远不可能！"天哪！

【演唱】我去教堂祈祷，"圣母玛利亚，请指引我，指引我"，我双膝跪下。我去教堂祈祷，"圣母玛利亚，请赐我感知，请赐我感知，求求你了！"此时，灵魂深处传来一个声音，充斥着我的整个大脑。这个灵魂深处的声音这样说道："这个人啥也不是！这门课根本没用！如果你真想学习，赶紧去报别的课。当你遇到良师，就能成为一名女演员。"我向你保证，这就是事情的全部……六个月后，

图 4-27　音乐剧《歌舞线上》钢伴声乐谱，唱段《空白》，第二段唱词

我听说卡普老师死了。我试图触碰灵魂深处……我哭了。因为，我感到……一片空白。①

　　值得一提的是，《空白》唱段结尾的音乐处理颇为耐人寻味。在最后两个8小节的乐句中，戴安娜平静地宣布了老师卡普先生的死讯。如图4-28所示，此处人声旋律的主体，依然延续着之前多重复、少跳跃的音乐线条。但是，在歌词"cried"处，人声旋律出现了整首唱段最大幅度的音高跳跃（八度音程）。讽刺的是，让戴安娜最终情绪崩溃并放声大哭的理由，竟然并非卡普老师的离世，而是自己

① 念白和歌词原文：

【spoken】But I said to myself, "Hey, it's only the first week. Maybe it's genetic. They don't have bobsleds in San Juan!"

【sings】Second week, more advanced, and we had to be a table, be a sportscar…Ice-cream cone. Mister Karp, he would say, "Very good, except Morales. Try, Morales, All alone." And I dug right down to the bottom of my soul to see how an ice cream felt. Yes, I dug right down to the bottom of my soul and I tried to melt. The kids yelled, "Nothing!" They called me "Nothing" and Karp allowed it, which really makes me burn. They were so helpful. They called me "Hopeless", until I really didn't know where else to turn.

【spoken】And Karp kept saying, "Morales, I think you should transfer to Girl's High, you'll never be an actress, never!" Jesus Christ!

【sings】Went to church, praying, "Santa Maria, send me guidance, send me guidance," on my knees. Went to church, praying, "Santa Maria, help me feel it, help me feel it. Pretty please!" And a voice from down at the bottom of my soul came up to the top of my head. And the voice from down at the bottom of my soul, here is what it said: "This man is nothing! This course is nothing! If you want something, go find another class. And when you find one, you'll be an actress." And I assure you that's what fin'lly came to pass. Six months later I heard that Karp had died. And I dug right down to the bottom of my soul…And cried. 'Cause I felt…nothing.

图 4-28　音乐剧《歌舞线上》钢伴声乐谱，唱段《空白》，结尾

面对死讯依然内心空白的尴尬事实。歌词"cried"对应的八度跳跃，无疑是对戴安娜绝望心境的最佳调侃，将此刻令人啼笑皆非的尴尬情状刻画得惟妙惟肖。《空白》结束于单词"nothing"上，画龙点睛地呼应了整首唱段的曲名，歌词内容首尾呼应、恰到好处。与此同时，《空白》的人声结束音并没有回归到调式主音（♭E）上，而是停留于主音的上方三度（G），并足足停留了两小节的长时值。这个颇具开放性的结尾音处理，进一步烘托出戴安娜此刻内心的无奈彷徨与怅然若失。

音乐剧《理发师陶德》中，女主角洛薇特夫人（Mrs. Lovett）的唱段《伦敦最糟馅饼》（*The worst pies in London*），在音乐语汇上也体现出类似的戏剧叙事性。该曲是洛薇特夫人出场后的第一首独立唱段：面对突然到访的顾客陶德，兴奋不已的洛薇特夫人竭力挽留陶德，一边絮絮叨叨地拉起家常，抱怨自己经营的馅饼店门可罗雀，一边借机倾诉自己身为寡妇艰难度日的窘境。《伦敦最糟馅饼》是一首极考验音乐剧演员声音掌控能力的唱段，全曲被划分为风格差异显著的 A、B 乐段，两者穿插进行，中间没有任何器乐衔接，从头到尾一气呵成。如图 4-29 所示，A 乐段整体速度非常快，人声乐谱开头给出的速度是"♩=112"，并特意标记为"激动的快板"（Allegretto agitato）。

斯蒂芬·桑坦为《伦敦最糟馅饼》A 乐段谱写了信息量极大的唱段歌词。在原本已速度极快的音乐框架中，唱段人声中的每一拍，还要被进一步细分为四个十六分音符，分别对应于英文单词中的每个音节。整个 A 乐段的人声旋律弱化了曲调性，音高起伏基本依附于歌词节奏，以便衬托起高频次歌词背后抑扬顿挫的语调变化。如

图 4-29 所示，A 乐段开头出现了几个长时值、强力度的音乐处理，分别对应于洛薇特夫人略带命令口吻的单词"等等"(wait)、"坐下"(sit)。随着洛薇特夫人迫不及待地抛出三个问句——"急啥？"(What's yer rush?)、"赶什么？"(What's yer hurry?)、"就一会儿，亲爱的？"(Half a minute, can't cher?)。人声旋律出现了示意性的音高爬升，生动勾勒出洛薇特夫人此刻兴奋到手忙脚乱的状态。

图 4-29　音乐剧《理发师陶德》钢伴声乐谱，
唱段《伦敦最糟馅饼》，第 2~6 小节

　　值得一提的是，《伦敦最糟馅饼》A 乐段虽然整体语速极快，人声旋律却不时穿插有带明确表演提示的念白歌词和休止符。如图 4-30 所示，在歌词"呃"（Ugh）、"那是什么？"（What is that?）、"不，你没有！"（No you don't!）、"哎呀"（Yich）、"啧"（Tsk）处，人声旋律对应的音高符头，全部改用示意性的"X"符号。这种弱化歌词音高位置的音乐处理，反而释放了歌词背后夸张戏谑的语音语调，给演员的吐词咬字留下更宽松的表演空间。

图 4-30　音乐剧《理发师陶德》钢伴声乐谱，
唱段《伦敦最糟馅饼》，第 7~12 小节

《伦敦最糟馅饼》A 乐段的音乐处理，除了是对歌词内容的应和，本身也蕴含着塑造角色的戏剧诉求。尤其是其中几个强拍位置上出现的休止符，用出其不意的停顿感进一步强化了洛薇特夫人喋喋不休、唠叨疯癫的人物形象。与此同时，桑坦特意在这几处休止符上，明确标记出留给演员的表演提示。如图 4-30 所示，歌词"Ugh"之后的四分休止符，对应的表演提示语为"从馅饼上拽下点东西"（Plucks something off a pie）；歌词"plague"之后的两个四分休止符，分别对应的表演提示语为"馅饼掉在地上"（Drops it on the floor）和"一脚踩在馅饼上"（Stomps on it）；歌词"people"之后的四分休止符，对应的表演提示语为"手指在柜台上弹走点东西"（Flicks at something on the counter）；歌词"don't"之后的四分休止符，对应的表演提示语为"用手拍死虫子"（Smacks it with her hand）；歌词"Yick"之后的四分休止，对应的表演提示语为"用围裙擦掉手上的虫尸"（Wipes it on her apron）；歌词"Tsk"之后的四分休止符，对应的表演提示语为"吹走馅饼上的浮灰后把它递给陶德"（Blows dust off the pie as she brings it to him）；等等。

这些具体生动的表演提示，极大丰富了整首唱段的舞台画面感，同时也无形中提升了整段歌词的表演难度。在极快语速和极大信息量的歌词中，穿插多处强拍位置上的休止符，这本身已是对表演者口齿清晰、气息控制等能力的挑战。然而，在这一连串快速音流和突发休止符之间，还要精准穿插一系列琐碎细微的身体动作，这无疑对表演者的肢体协调度和表演张力提出更高层面的要求。但是，这些表演技术上的高难度，并不意味着《伦敦最糟馅饼》仅仅是一首为炫技而存在的唱段。唱段中出现的所有音乐处理并非刻意为之，而是植根于大

体量歌词背后的戏剧需求。表演者在唱段中施展的所有技术手段与表演技巧，均源自角色塑造的需要和戏剧情节的考量。

如果说，《空白》和《伦敦最糟馅饼》两首唱段的音乐叙事性主要体现在人声声部，那么接下来这首唱段的音乐叙事性，则主要隐藏在乐队伴奏声部中。音乐剧《走入丛林》第一幕序曲（Prologue）出现了一首颇具特色的女巫（witch）出场独唱曲。顺应着女巫蛮横独断的人物性格，桑坦将该唱段设定为说唱风格，一方面凸显出女巫咄咄逼人的强势态度，另一方面借机完成一段蕴含极大信息量的歌词陈述。女巫出场曲中的人声旋律，完全让位于歌词节奏。于是，贯穿全曲的乐队伴奏，便发挥出显著的戏剧作用，烘托着语速极快的人声说唱，同时也协助完成了大量歌词信息的精准传达。

唱段开始，女巫喋喋不休地讲述起自己和长发姑娘一家①的陈年宿怨。格林兄弟的原版故事中，女巫之所以夺走长发姑娘，起因于后者的父亲偷窃了女巫花园中的蔬菜。于是，桑坦干脆用一堆蔬菜名，串联起开头的一串说唱歌词：

【念白】很久以前，你妈还在怀孕时，胃口变得超级好。她窥视我美丽的花园，然后告诉你爸，这世上她最渴望的东西就是……

【说唱】蔬菜，蔬菜，唯独蔬菜：欧芹、辣椒、卷心菜和芹菜，芦笋、豆瓣菜、蕨菜和生菜……你爸说"好吧"，但事实不仅如此，他秋夜潜入我的花园，正好被我抓个现行！他抢劫我，侵犯我，乱

① 《走入丛林》中，面包师被设定为长发姑娘的亲兄弟。然而，面包师夫妻并非源自格林童话原故事，而是脱胎于编剧詹姆斯·拉平的创作构思。剧中，正是面包师夫妻的戏剧动作，串联起其他四组童话人物的不同戏剧板块，对于架构这部概念音乐剧的非线性叙事结构起到了至关重要的穿针引线作用。

挖我的芜菁甘蓝，抢走我的芝麻菜，撕下我的风铃草（我的头号！我的最爱！）——我应该当场对他施咒，把他变成块石头，变条狗或是把椅子……但是，我任他拿走了风铃草——因为园子里还剩不少。作为交换，我说："公平起见，你未出世的娃归我，咱俩才互不相欠。"①

与《空白》相仿，此处的女巫唱段同样采用了念白与歌词相互交错的音乐处理。在最开始的女巫念白中，乐队小提琴与中提琴声部，同时出现了《走入丛林》中最重要的"神豆"音乐动机。音乐动机（motif）是音乐结构中的最小单位，通常表现为一串特性化的音列组合或标志性的节奏片段，并由此串联起整部作品的基本音乐结构。当音乐动机出现在大型音乐戏剧作品中，并对应于某特定戏剧人物、戏剧情境或戏剧概念时，便会被定义为主导动机（leitmotif）②。《走入丛林》的整体音乐创作，始终贯穿着这种高度戏剧化的音乐动机手

① 念白与歌词原文：

【speak】In the past, when your mother was with child, she developed an unusual appetite. She took one look at my beautiful garden and told your father that what she wanted more than anything in the world was…

【rap】Greens, greens and nothing but greens: Parsley, peppers, cabbages and celery, asparagus and watercress, and fiddleferns and lettuce—! He said, "All right," but it wasn't, quite, 'Cause I caught him in the autumn in my garden one night! He was robbing me, raping me, rooting through my rutabaga, raiding my arugula and ripping up my rampion (My champion! My favorite!) — I should have laid a spell on him right there, could have changed him into stone or a dog or a chair…But I let him have the rampion- I'd lots to spare. In return, however, I said, "Fair is fair: You can let me have the baby that your wife will bear. And we'll call it square."

② Michael Kennedy and Joyce Bourne, *The Concise Oxford Dictionary of Music*, Oxford: Oxford University Press, 5th edition(May 14, 2007).

法。全剧主要出现了四个音乐动机，其中三个偏于旋律性，分别为"希望动机"（Wish Motif）、"神豆动机"（Bean Motif）和"号角动机"（Fanfares Motif）；另外一个偏于和声性，名为"诅咒和弦动机"（Curse Chord Motif）。其中，"神豆动机"由五个音符组成，彼此间的音程关系分别为：纯五度—大二度—小三度—大二度。

　　贯穿全剧始终的神豆动机，最早出现于这首女巫出场曲的开头，如图4-31所示，由乐队小提琴和中提琴声部共同完成（五个音符分别为：bB-bE-F-D-C）。弦乐声部此处的"神豆动机"带有强烈戏剧寓意，影射出全剧非线性叙事结构中的一条关键线索——女巫和面包师夫妇两组人物的欲望动机，追其根源，均来自这几颗神奇的豆子：一方面，女巫因为丢失了家族传承的神豆，而被罚相貌丑陋，因此她希望找寻良方、恢复美貌；另一方面，面包师夫妻因为父辈偷了女巫家的神豆，而被诅咒家族绝育，因此他们希望破除诅咒、拥有孩子。因此，此处弦乐声部出现的"神豆动机"，并非单纯音乐上的技术处理，更是暗示着全剧暗藏的重要情节隐线。

图4-31　音乐剧《走入丛林》人声与弦乐谱，
序曲中的女巫出场曲，第16~19小节

　　紧随其后，女巫进入歌词的说唱段落。如图 4-32 所示，此处的人声唱词并无明确音高指示，乐谱中的音高符头全部被"X"符号替代。与此同时，这段说唱歌词虽弱化了音高变化，却呈现出与之前念白截然不同的节奏属性。其中的每一个单词，都被精准对应于不同节奏型，呈现出张弛有度的快慢分布。

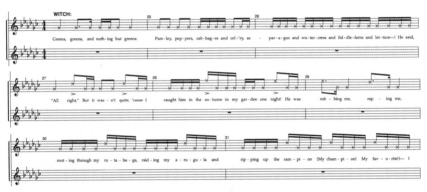

图 4-32　音乐剧《走入丛林》人声乐谱，
序曲中的女巫出场曲，第 24~31 小节

　　图 4-32 中的人声说唱，在歌词的节奏设定上颇具考究。首先，歌词充分考虑了英语本身的发音规律，其中的多处节奏变化均对应于不同单词的音节划分。比如，第一句歌词中出现的诸多蔬菜名，多被拆分为 2 ～ 3 个字节，分别对应于八分音符或十六分音符的节奏型。如图 4-33(1) 所示，单词 pars-ley 与 pep-pers 被拆分为两个音节，分别对应于相对较慢的八分音符时值；而单词 cab-bag-es、as-par-a-gus、wa-ter-cress、fid-dle-ferns 则被拆分为三个或四个音节，分别对应于相对较快的十六分音符时值。由于弱化了明确的音高设定，这些标记清晰的节奏布局，便成为整首唱段中台词念白与说唱歌词的重要区分。

其次，女巫出场曲中的节奏设定，还兼顾了歌词背后蕴含的戏剧意义，对其中颇具分量的歌词给予节奏上的充分强调。如图 4-33(2) 所示，在歌词 "all right" "robbing me" "raping me" 等处，人声旋律均配以较长时值（完整四分音符或附点八分音符），暗示出女巫吐露这些单词时相对强烈的戏剧情绪。与此同时，乐谱中这几处歌词对应的符头记号 "X"，也出现了明显的高度提升。这显然是在暗示女巫的扮演者，应该用更加夸张和跳脱的语调，完成这几处强调性的歌词，充分传递出女巫追忆这段往事时跌宕起伏的心绪变化。

Pars-ley, pep-pers, cab-bag-es and cel-'ry, as - par-a-gus and wa-ter-cress and fid-dle-ferns and let-tuce—! He said,

(1) 第 25～26 小节

"All right," But it was-n't quite, 'cause I caught him in the au-tumn in my gar-den one night! He was rob-bing me, rap-ing me,

(2) 第 27～29 小节

图 4-33 音乐剧《走入丛林》人声乐谱，序曲中的女巫出场曲

此外，伴随这段快速饶舌的女巫说唱，乐队伴奏也彰显出明显的戏剧推动力。鉴于节奏是其中的核心音乐元素，钢琴与合成器声部某种意义上承担起常规乐队中打击乐的节奏功能。如图 4-34 所示，钢琴与合成器用弱化和声悦耳度的密集和弦，"敲击" 出强劲有力的节奏律动，为演唱者和乐队其他声部提供持续稳定并富于动感的节奏框架。

伴随此处钢琴与合成器声部的平稳节奏律动，小提琴与中提琴声部以二度音程为单位，逐渐完成了一段持续 6 小节的音高爬升（图 4-35 所示）。这段弦乐声部的上行旋律，渲染着逐步递增的戏剧紧张感，预示着第一句说唱歌词触发的情绪小高潮。

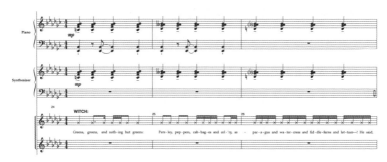

图 4-34　音乐剧《走入丛林》钢琴、合成器与人声乐谱，
序曲中的女巫出场曲，第 24~26 小节

图 4-35　音乐剧《走入丛林》人声与弦乐谱，
序曲中的女巫出场曲，第 24~29 小节

紧接其后的两个小节中，乐队中的弦乐声部几乎没有出现音高变化，而是用不断重复且并不悦耳的和弦音（图4-36所示），模拟出近似打击乐的躁动音响，烘托出女巫第一段说唱歌词的情绪爆发点——我的头号！我的最爱！（My champion! My favorite!）

图4-36 音乐剧《走入丛林》人声与弦乐谱，
序曲中的女巫出场曲，第30~31小节

综上不难看出，《走入丛林》序曲中的女巫出场曲，无论是人声唱词的节奏布局，还是整体乐队的声部编配，都呈现出浓烈的叙事性诉求。在略带戏谑口吻的说唱歌词中，人声与乐队完成了音乐上的紧密合作，顺畅自然地交代出全剧至关重要的戏剧情节。尽管这段女巫出场曲脱离了音高的束缚，其中的每个说唱词却深深植根于乐队架构的整体节奏框架中。依托于演员声情并茂的语音变化与肢体表演，并配合以乐队伴奏中颇具匠心的音乐设计，这首蕴含着诸多戏剧信息的说唱乐生动鲜活地完成了《走入丛林》开场重要戏剧信息的呈现。

值得一提的是，除了偏重叙事性的叙事唱段，音乐剧中的其他类型唱段也时常出现音乐上的叙事性诉求。比如，音乐剧《摩门经》中男主角凯文·普莱斯（Kevin Price）的独唱曲《我相信》（I Believe），虽然其歌词内容偏向于人物性格塑造，其唱段音乐上的风格处理，却呈现出与上述唱段颇为神似的艺术特质。《我相信》歌词中渗透着摩门教徒整体的世界观、生命观，信息量非常大，因此与歌词相对应的音乐创作，势必会将关注点集中于歌词内容的陈述。由此可见，无论音乐剧唱段在歌词创作上如何戏剧定位，其音乐上的叙事追求必将提炼为趋同性的艺术属性，如多鲜明突出的节奏、少婉转起伏的旋律、少华彩炫技的装饰音、少复杂多变的和声等。这些整体相对单纯的音乐语汇，配以关键歌词处画龙点睛式的特殊音乐处理，恰到好处地烘托出唱段中相对大体量的歌词内容，从而完成一段叙述清晰、重点明确、情绪完整的音乐剧唱段音乐创作。

二、唱段的音乐冲突性

相较于平铺直叙的叙事性音乐风格，偏重戏剧冲突的音乐剧唱段，在音乐语汇上呈现出更加波澜起伏、流动变化的特质，其关注焦点不局限于歌词信息的清晰陈述，而是对歌词中戏剧冲突的推波助澜。此类唱段在人声旋律上更具流动与变化性，与之相对应的器乐伴奏，也会呈现出更丰富的节奏变化与和声色彩。

正如第三章所言，制造戏剧冲突是动机唱段最核心的创作诉求与戏剧功能。因此，冲突性的音乐风格常常出现于动机唱段中，而

歌词中蕴含的角色欲望也同样渗透到设计精妙、用心考究的音乐语汇中。

1. 音乐剧《俄克拉何马》唱段《孤独的房间》

音乐剧《俄克拉何马》中贾德·弗莱的唱段《孤独的房间》，是一首典型的情绪爆发类动机唱段。先抑后扬的情绪变化，是《孤独的房间》在音乐创作上必须遵循的戏剧诉求，因此也让整首唱段显现为不同特性的音乐段落。

（1）《孤独的房间》A 乐段

整体音乐氛围压抑晦暗，乐队不断重复强调着一个基于小二度的不和谐音程（#F-G），用刺耳的音响效果，勾勒出寒意顿生的阴郁氛围，亦如歌词中那间地板嘎吱作响的破烂小屋。如图 4-37 所示，歌词"如屋角架上的蜘蛛网，我孤自一人独守房中"（And I set by myself, Like a cobweb on a shelf）处，乐队用不同器乐声部之间的大三度叠置，制造出颇具听觉冲击性的增七和弦效果，用突兀的音响带领观众深切感受贾德晦涩的心境。

（2）《孤独的房间》B 乐段

伴随着嘉德对于美好事物的描绘和对甜蜜生活的憧憬，乐队伴奏中的器乐行进趋向流动轻盈。如图 4-38 箭头所示，乐队突出了竖琴声部的分解琵音音型，用较为和谐开阔的和声效果，渲染出相对明快温暖的音乐氛围。

图 4-37　音乐剧《俄克拉何马》人声与乐队总谱，
唱段《孤独的房间》，第 1~10 小节

图 4-38　音乐剧《俄克拉何马》人声与弦乐谱，
唱段《孤独的房间》，第 11~16 小节

（3）《孤独的房间》C 乐段

随着歌词中贾德越发狂躁不安的情绪变化，人声旋律开始流露出蠢蠢欲动的不稳定感。图 4-39 所示，C 段乐队伴奏在整体速度和音响力度上均呈现出明显提升。尤其当贾德满心愤恨地唱出"那个自以为是的牛仔总以为胜过我，但我其实比他棒"（I'm better'n that smart Aleck cowhand Who thinks he is better'n me!）时，短短 4 小节的乐句中（第 23 ~ 26 小节），乐队弦乐组穿插出现了 5 次和声转换，和声变化的频率明显高于之前两个乐段。

《孤独的房间》A 乐段与 B 乐段中的人声旋律以重复音为主，音量低沉，犹如内心深处的喃喃自语。然而，伴随 C 乐段歌词不断激增的戏剧冲突，贾德内心对于美好生活与甜蜜爱情的欲望终于被激发。如图 4-40 所示，C 乐段最后两句歌词"姑娘金色长发洒落我的脸庞，如同暴风中的雨帘"（And her long yeller hair falls acrost my

图 4-39　音乐剧《俄克拉何马》人声与弦乐谱，
唱段《孤独的房间》，第 23~28 小节

图 4-40　音乐剧《俄克拉何马》人声与弦乐谱，
唱段《孤独的房间》，第 29~34 小节

face. Jist like the rain in a storm!）处，整个弦乐组用连续的滑音上行，烘托起一个大幅度的渐强音效。与此同时，人声旋律不断爬升，直至唱段中的第一个情绪高潮——最强力度（sff）上的人声最高音（#C）。

（4）《孤独的房间》D 乐段

音乐再次回到开头抑郁晦暗的戏剧氛围。不同的是，此刻贾德的内心欲望已被点燃，他不再是那个唯唯诺诺、甘于躲在屋里哀叹的可怜虫。于是，D 乐段成就了这首动机唱段中的角色欲望爆发点，贾德最终呐喊般地唱出三句宣言式歌词——"我要走出房间，赢得我的新娘，找到一个属于我自己的女人。"（Goin' outside, git myself a bride, Git me a womern to call my own.）如图 4-41、图 4-42 所示，第 48 小节开始，配合最后三句歌词，乐队伴奏进入整体滑音上行，烘托出不断增强的宏大音效。与此同时，人声旋律被拉宽放缓，每个单词的所有音节均被付诸明确强调的音高位置。尤其是全曲最后三个唱词 "call my own"，人声旋律持续停留在强力度下的全曲最高音 #C，将整首唱段酝酿而生的戏剧冲突推向制高点。值得一提的是，《孤独的房间》乐队伴奏终止于下属和声功能上的器乐强奏，造成一种强烈到极致却悬而未决的音乐效果。这个颇为戏剧性的音乐处理，似乎在为贾德随后的戏剧行为埋下伏笔——这首动机唱段中引发的人物欲望，即将成为推动之后一系列戏剧矛盾的重要契机。

综上可见，音乐剧唱段可以在层层递进的音乐布局中，通过人声与器乐在旋律、力度、节奏、和声等音乐元素上的交相呼应，酝酿出一种基于唱段歌词的戏剧冲突。

图 4-41　音乐剧《俄克拉何马》人声与乐队总谱，
唱段《孤独的房间》，第 44~48 小节

图 4-42 音乐剧《俄克拉何马》人声与乐队总谱，
唱段《孤独的房间》，第 49~53 小节

2. 音乐剧《旋转木马》唱段《我儿子比尔》

与《孤独的房间》类似，音乐剧《旋转木马》中男主角比利的独唱曲《我儿子比尔》，在音乐创作上同样呈现出强烈的戏剧冲突性。如第三章所述，该曲是男主角长达 8 分钟的内心独白。表演过程中没有出现任何花哨渲染的舞台处理，仅比利一个人伫立于空旷的舞台空间，用纯粹的音乐方式向观众展现自己复杂微妙的心路历程。《我儿子比尔》在音乐上的层次变化丰富而又细腻，完全滋生于人物内心层层递进的情感冲突。围绕着比利内心欲望"萌生—滋长—迸发"的全过程，《我儿子比尔》可以划分为三个风格迥异的音乐段落。

(1)《我儿子比尔》第一乐段

第一段歌词是比利对于未出世孩子美好未来的热烈憧憬，人声旋律设定为热情活力的两拍子，整体速度偏快（快板）。与此同时，乐队弦乐声部采用了连续的后半拍跳奏，以带动起整体音乐行进中的跃动感，更加映衬男主角此刻朝气蓬勃、满心期待的情绪。《我儿子比尔》的第一段人声旋律，整体曲调轻松愉悦、力度轻盈灵动。然而，有几处特别的歌词，乐队配合着人声推起了强奏，无疑是刻画人物性格的点睛之笔。歌词中，比利希望以自己的名字为儿子命名，并在句尾特意强调了这一想法的决心，似乎有点给自己打气的意味。与此相对应，如图 4-43 箭头所示，配合第 46 ～ 47 小节的歌词"I will"，几乎所有器乐声部都出现了明确的强奏标记（sfz）。同时，伴随句尾的"I will"，乐队以齐奏方式完成了一个从减七到属七的和弦更替，并配以"sfz" + "＞"的重音记号，其后还紧跟了一个渐强记号"——"。这个从不和谐到和谐的瞬间乐队强奏，

图 4-43　音乐剧《旋转木马》人声与乐队总谱，
唱段《我儿子比尔》，第 41~48 小节

形成一种音乐上的强大冲击力，对于深化男主角的人物形象至关重要：男主角看似骄傲自大的表象下，隐藏着一颗极其脆弱的自尊心，甚至要用宣誓的语气来强调自己给孩子命名的决心。

正当比利满心欢喜地沉浸在对儿子未来职业的美好憧憬时，他猛然意识到自己身处社会底层的卑微现状。于是，歌词词风一转，比利由衷期盼儿子不用再如自己这般寄人篱下。如图 4-44 所示，歌词"没有人敢对他颐指气使，那些大腹便便、顶着鱼泡眼的恶人绝不敢对他呼来唤去"（And you won't see nobody dare to try to boss him or toss him around! No pot-bellied, baggy-eyed bully 'll boss him around）处，人声旋律明显放缓了速度，从开头欢愉跳跃的两

图 4-44　音乐剧《旋转木马》人声与弦乐谱，
唱段《我儿子比尔》，第 65~80 小节

拍子律动中脱离而出。尤其后半句歌词，人声旋律出现了连续四小节的三连音节奏，所有单词中的每一个音节均被平均分配——pot-bel-lied, bag-gy-eyed bul-ly 'll boss him a-round. 不难看出，这几句歌词以一字一顿的吐字完成，语气近乎咬牙切齿，足以显现比利此刻内心的怨气、不满与愤恨。

（2）《我儿子比尔》第二乐段

第二段的歌词内容出现大逆转，面对未出世婴儿有可能是女孩的事实，比利由之前略显亢奋的躁动转化为心存怜惜的温情。与此相对应，第二段音乐转入缓慢抒情的4/4拍。如图4-45所示，第

图4-45 音乐剧《旋转木马》人声与弦乐谱，
唱段《我儿子比尔》，第216~237小节

221 小节歌词"My little girl"开始，人声旋律出现多处三连音或附点节奏，与弦乐声部形成一问一答、交相呼应的对话感。与此同时，人声旋律呈现出舒缓绵长的延伸感，不仅弱化了第一段音乐中欢愉跳跃的律动感，而且还将每句歌词的结尾音拉长并占满整小节，营造出一种壮汉柔情、娓娓倾诉的音乐氛围。

（3）《我儿子比尔》第三乐段

第三段歌词，见证了整首动机唱段中主人公的情感爆发。为了给未出世孩子更好的生活，比尔决定铤而走险，甚至不惜命丧黄泉。这个卑微到尘埃里的男人，用尽浑身力气呐喊着："我从不知如何赚钱，但我会努力！向上帝发誓，我定拼尽全力！用尽手段，哪怕是偷，是抢，甚至付出生命！"（I never knew how to get money, But I'll try, By God! I'll try! I'll go out and make it or steal it or take it or die!）

如图 4-46、图 4-47 箭头所示，第 265 小节歌词"take"处，人声旋律出现全曲最高音 G。随后，最后一个单词"die"结束于 F 音上，在已持续 15 拍的长音结尾，还额外标记出延长音记号（⌢）。配合着这个持续绵延的人声高音，乐队中的所有器乐声部，相互交织出厚重宏大的音乐织体。在标记为"sfz"＋"＞"的整体乐队强奏中，这首长达 8 分钟的动机唱段，在人声与器乐的共同音乐推动下，达到戏剧冲突爆发的制高点。

综上不难看出，戏剧冲突性唱段在音乐处理上的所有起承转合，均深深植根于歌词背后蕴含的戏剧冲突。无论是人声旋律上更具戏剧张力的节奏变化与音高走向，还是器乐声部更加丰满的和声语汇和音色转变，音乐剧中的音乐创作都是传达作品戏剧意图的重要武器，对于烘托戏剧冲突、营造戏剧张力起到不容忽视的重要作用。

图 4-46　音乐剧《旋转木马》人声与乐队总谱，
唱段《我儿子比尔》，第 259~263 小节

图 4-47　音乐剧《旋转木马》人声与乐队总谱，
唱段《我儿子比尔》，第 264~269 小节

三、唱段的音乐抒情性

借助优美动人的音乐旋律，烘托出感人至深的戏剧情绪，这已经成为音乐剧音乐创作过程中不可或缺的艺术追求。相比其他类型的音乐剧唱段，抒情唱段更能够引发现场观众的情感共鸣，并因此留下最深刻的听觉记忆。某种程度上，一首让人过耳不忘并具极高传颂度的抒情唱段，甚至可以极大提升一部音乐剧作品的整体票房影响力。凭借悦耳动人的唱段旋律，便可吸引到数量可观的音乐剧普通受众，这一点，在诸多商业上大获成功的音乐剧作品中屡见不鲜。

如前文所述，受欧洲歌剧文化底蕴的影响，伦敦西区出品的音乐剧（以下简称西区音乐剧）在创作思路上，带有明显的音乐主导性，这在其摒弃台词、从头唱到尾的通唱手法中略见一斑。因此，西区音乐剧往往会将更多创作精力投入音乐环节的细致雕琢，尤其是剧中人声唱段的旋律创作，这也成就了西区音乐剧中大量流传至今、家喻户晓的知名唱段。安德鲁·劳埃德·韦伯是 20 世纪西区音乐剧作曲界的佼佼者，堪称一位深谙旋律创作之道并洞晓观众聆听期待的音乐魔术师。迄今为止，韦伯主持了 21 部音乐剧作品的音乐创作。而且，由韦伯亲手打造的每一部音乐剧作品，几乎都会给后世留下几首经久传唱的热门抒情唱段。比如，音乐剧《剧院魅影》中的《夜之乐章》（*The Music of the Night*）、音乐剧《猫》中的《回忆》（*Memory*）、音乐剧《贝隆夫人》[①] 中的《阿根廷，别为我哭泣》

① 音乐剧《贝隆夫人》（*Evita*），由安德鲁·劳埃德·韦伯谱曲，蒂姆·赖斯编剧兼作词，1978 年 6 月 21 日入驻伦敦爱德华王子剧院，1979 年 9 月 25 日亮相百老汇大剧院，首轮演出一举拿下 1978 年的 2 项奥利弗奖，1979 年的 7 项托尼奖、6 项戏剧课桌奖、1 项外戏剧评论圈奖等。

（*Don't Cry for Me Argentina*）、音乐剧《基督超级巨星》中的《我不知如何爱他》（*I Don't Know How to Love Him*）、音乐剧《约瑟夫奇幻彩衣》[①] 中的《关闭每扇门》（*Close Every Door*）等。这些广为流传的唱段，均来自每部音乐剧中戏剧人物情感最浓烈的抒情时刻，大多旋律线条清晰可辨，歌词内容朗朗上口。借助于委婉抒情的曲调、舒缓绵延的节奏和悦耳动听的和声，这些抒情唱段可以瞬间抓住现场观众的听觉注意力，以此铺垫出每部音乐剧中最触人心脾的情感瞬间。

相较而言，百老汇出品的音乐剧作品（以下简称百老汇音乐剧），音乐创作整体思路更服务于戏剧叙事与人物刻画。这一点，与第三章中阐释的音乐剧歌词创作思路如出一辙。然而，这并不意味着百老汇音乐剧缺乏曲调优美动人、旋律朗朗上口的抒情唱段。音乐剧诞生至今的百余年间，历代美国本土作曲家为音乐剧舞台贡献出无数首历久弥新、委婉动人的抒情唱段。这其中，独唱类抒情唱段比如：音乐剧《俏红娘》[②] 中的《帽带飘垂》（*Ribbons Down My Back*）、音乐剧《窈窕淑女》中的《在你居住的街道》（*On the Street Where You Live*）、音乐剧《歌舞线上》中的《为爱甘愿》（*What I Did for Love*）、音乐剧《小

① 音乐剧《约瑟夫奇幻彩衣》（*Joseph and the Amazing Technicolor Dreamcoat*），由安德鲁·劳埃德·韦伯谱曲，蒂姆·赖斯编剧兼作词，1972 年 10 月亮相伦敦扬维克剧院，1982 年 1 月 27 日亮相纽约皇家剧院（Royale Theatre，后更名为伯纳德·雅各布斯剧院）。

② 音乐剧《俏红娘》（*Hello, Dolly!*），由杰里·赫尔曼（Jerry Herman）谱曲兼作词，迈克尔·斯图尔特（Michael Stewart）编剧，1964 年 1 月 16 日正式入驻百老汇圣詹姆斯剧院，1965 年 12 月 2 日亮相伦敦皇家德鲁里巷剧院，首轮演出一举拿下 1964 年的 10 项托尼奖，之后多次复排并重新上演于纽约百老汇和伦敦西区，先后荣获 17 项复排类音乐剧奖。

夜曲》^① 中的《小丑进场》(*Send in the Clowns*)、音乐剧《假声》中的《我还能说什么》(*What More Can I Say*)、音乐剧《Q 大道》中的《微妙的界限》(*There's a Fine, Fine Line*)、音乐剧《致埃文·汉森》中的《安魂曲》(*Requiem*)等。对唱类抒情唱段比如：音乐剧《旋转木马》中的《如果我爱你》(*If I Loved You*)、音乐剧《灰姑娘》中的《十分钟前》(*Ten Minutes Ago*)、音乐剧《红男绿女》中的《我从未坠入爱河》(*I've Never Been in Love Before*)、音乐剧《恐怖小店》中的《突然西摩》(*Suddenly Seymour*)、音乐剧《走入丛林》中的《夫妻同心》(*It Takes Two*)、音乐剧《过去五年》中的《随后十分钟》(*The Next Ten Minutes*)、音乐剧《廊桥遗梦》中的《一秒与百万英里》(*One Second and a Million Miles*)、音乐剧《女侍者》^② 中的《你对我很重要》(*You Matter to Me*)、音乐剧《斗犬》^③ 中的《初约／昨夜》(*First Date/Last Night*)等。

① 音乐剧《小夜曲》(*A Little Night Music*)，由休·惠勒(Hugh Wheeler)编剧，斯蒂芬·桑坦谱曲兼作词，1973 年 2 月 25 日入驻百老汇舒伯特剧院，1975 年 4 月 15 日亮相伦敦阿德菲剧院，首轮演出荣获 1973 年的 6 项戏剧课桌奖、6 项托尼奖、3 项戏剧世界奖以及格莱美最佳音乐剧专辑奖等，之后多次复排并重新上演于纽约百老汇和伦敦西区，先后荣获 4 项复排类音乐剧奖。

② 音乐剧《女侍者》(*Waitress*)，改编自艾德丽安·雪莉(Adrienne Shelly)创作于 2007 年的同名电影，由萨拉·巴雷莱斯(Sara Bareilles)谱曲兼作词，杰西·尼尔森(Jessie Nelson)编剧，2016 年 4 月 24 日入驻纽约布鲁克斯·阿特金森剧院，2019 年 3 月 8 日亮相伦敦阿德菲剧院(Adelphi Theatre，1500 个座位)，首轮演出同时荣获 2016 年的戏剧课桌和外戏剧评论圈的"最佳男配角奖"。

③ 音乐剧《斗犬》(*Dogfight*)，改编自南希·萨沃卡(Nancy Savoca)创作于 1991 年的同名电影，由帕塞克和保罗组合(Pasek & Paul)谱曲兼作词，彼得·杜尚(Peter Duchan)编剧，2012 年 7 月 16 日入驻纽约外百老汇第二舞台剧院，2014 年 8 月 8 日亮相伦敦南华克演出空间(Southwark Playhouse)，首轮演出荣获 2013 年的 2 项露西尔·洛特尔奖。

1. 音乐剧《散拍岁月》唱段《你爸爸的儿子》

除了婉转绵延、优美动情的传统曲风,百老汇音乐剧还涌现出很多更倚重唱段本身戏剧属性的抒情唱段处理。比如,第三章中提到的抒情独唱《你爸爸的儿子》,整首唱段蕴含着极为复杂、纠缠矛盾的浓烈情感。一方面,面对怀中嗷嗷待哺的襁褓婴儿,萨拉悄然袒露着内心深处对孩子生父科尔豪斯·沃克(Coalhouse Walker)依然无法割舍的爱慕与眷恋;另一方面,面对昔日恋人的冷漠背叛和未婚先育的艰难困境,萨拉陷入痛彻心扉的苦楚与惶恐。与此相对应,《你爸爸的儿子》的音乐处理,同样兼顾了这两种截然相反的浓烈情绪:爱情语境下的深情和极度恐慌下的绝望。虽然,《你爸爸的儿子》在整部音乐剧作品中的戏剧定位隶属抒情唱段,其蕴含的歌词张力和音乐能量,却远远超越了单纯的抒情风格。

(1)《你爸爸的儿子》前奏

《你爸爸的儿子》可以划分为四个乐段,以层层递进的音乐布局,完整勾勒出萨拉跌宕起伏的心路全历程。该曲采用了 AABA 的歌曲结构,但并不局限于传统的 32 小节布局,而是对每一个乐段进行了必要的音乐扩充。如图 4-48 箭头所示,在正式进入 A 乐段之前,乐队木管组首先用六个音符组成的下行乐句(D-C-bB-G-F-G),引出一段类似呜咽的人声哼唱。这段长达 10 小节、清淡幽长的唱段前奏,缓缓铺垫出全曲凄婉悲凉的音乐意境。

图 4-48 音乐剧《散拍岁月》钢伴声乐谱，
唱段《你爸爸的儿子》，第 1~12 小节

（2）《你爸爸的儿子》第一、第二乐段

第一乐段 A，面对怀中熟睡的婴儿，萨拉喃喃吐露自己对科尔豪斯的深深爱恋，尤其他身为钢琴家的才华横溢及其舞台演奏时的夺目光彩。第一乐段的整体音乐风格带有典型的情歌特质，人声旋律设定为哀婉忧伤的小调性（g 小调），用上下起伏的琶音音型，勾勒出婉转呜咽的唱段曲调。如图 4-49 箭头所示，第 11 小节和第 15 小节处，在仅 4 拍的一小节时值里，人声旋律的音高跨度却达到十度音程，足以映衬女主角此刻跌宕不平的心绪。第一乐段人声旋律最高音（D）出现在歌词 "done" 处，对应着第一乐段中萨拉真情流露的小高潮——一曲未终，他便让人无法自拔（He could make you love him, 'fore the tune was done）。然而，怀中婴儿随即将萨拉从甜蜜往昔中拉回现实。于是，对于爱情的感伤戛然而止，歌词回到与婴儿的对话——你拥有爸爸的双手，你是你爸爸的儿子（You have your Daddy's hands. You are your Daddy's son）。此处两句歌词的人声旋律，再现了木管乐器组在前奏中吹响的音乐句，切断了此前人声以琶音为主的哀婉曲调，形成一种欲言又止的听觉印象，隐约传递出萨拉此刻在两种情绪间矛盾纠缠的复杂心绪。

两个小节哼唱过渡之后进入第二乐段 A，唱段曲调基本重复第一乐段，但歌词内容明显递进，进一步点明科尔豪斯移情别恋的过往。第二乐段中的人声最高音（D）出现在歌词 "run" 处，隐现着萨拉遭遇背叛后落荒而逃的无措。至此，《你爸爸的儿子》的前奏与前两次 A 乐段，在音乐风格上基本遵循着传统音乐剧抒情唱段的常规处理，采用了舒缓的曲调、平稳的节奏以及悦耳的和声。然而，接下来的第三乐段 B 却呈现出截然不同的音乐特性，迸发出更加摄

图 4-49 音乐剧《散拍岁月》钢伴声乐谱，
唱段《你爸爸的儿子》，第 9~23 小节

人心魄的强大戏剧张力。如图 4-50 所示，第 33 小节乐谱出现了"略加快"（A Bit Faster）的速度提示。此后四个小节的器乐衔接段中，乐队中的管乐与键盘乐彼此交错，形成躁动感的连续切分律动，为即将到来蕴含着强烈戏剧能量的 B 乐段，做了充分的情绪铺垫。

图 4-50　音乐剧《散拍岁月》钢伴声乐谱，
唱段《你爸爸的儿子》，第 33~36 小节

（3）《你爸爸的儿子》第三乐段

第 37 ～ 59 小节是《你爸爸的儿子》中最具戏剧张力的 B 乐段，也是全曲的第三个乐段。此处，唱段旋律的速度转换频率明显增加，出现了多次 2/4 与 4/4 的节拍交替，以及频繁的三连音处理。如图 4-51 所示，对应着第 39 ～ 40 小节歌词"看不见希望"，人声旋律将"could-n't see"与"no light"分别安置于两个不同的节拍框架中（2/4 和 4/4），并付诸两组铺满整小节的三连音型，且充分延长并加强最后一个单词"light"。这个看似细微的节奏处理，却形成听觉上极不稳定的律动感，进一步凸显了萨拉此刻手足无措、近于崩溃的凌乱状态，与之前两个 A 乐段的哀婉柔情形成鲜明对比。

图 4-51　音乐剧《散拍岁月》钢伴声乐谱，
唱段《你爸爸的儿子》，第 37~40 小节

与此类似的变节拍与三连音处理，同样出现于之后的两句歌词
中——妈妈吓坏了，手足无措。没有慰藉的泪滴，痛到无声的呐喊
(Mama, she was frightened, crazy from the fright. Tears without
no comfort, screams without no sound)。如图 4-52 所示，第 49~
54 小节的人声旋律，三连音的节奏切换更加密集，一共出现了 5
次。短短六小节时间里，人声与乐队均抵达全曲在力度上的最高
潮 (ff)，烘托起《你爸爸的儿子》最具戏剧张力的音乐瞬间，将
心迷意乱的萨拉进一步推向崩溃的边缘。此处人声旋律中连续五次
的三连音处理，无形间拉宽了与之相对应的歌词分布。而这种歌词
上的撑展，配合以乐队厚重的声部叠加与递增的器乐声响，反过来
也赋予演唱者强大的表演空间。这就意味着，歌者可以对乐句中的
每一个单词音节，施展最大限度的声音语调，渲染出一段近乎声嘶
力竭的泣血控诉——只有黑暗与伤痛，愤怒和苦楚，鲜血与绝望！
我把一颗心埋入地下！（Only darkness and pain, the anger and
pain, the blood and the pain! I buried my heart in the ground!）
与此同时，第 49 ～ 54 小节也出现了整首唱段中的人声旋律最高音

图 4-52　音乐剧《散拍岁月》钢伴声乐谱，
唱段《你爸爸的儿子》，第 49~55 小节

（F），对应于歌词"buried"，预示着萨拉已萌生出亲手埋葬孩子的痴念。

出乎意料的是，在连续两次高音 D 上的竭力嘶喊后（第 54 小节和第 56 小节），B 乐段的结尾却在不到三个小节时间里，迅速跌落到苍茫无力的情绪谷底。面对看不见丝毫希望的未来，萨拉丧失了身为母亲的勇气——正如我将你亲手葬入土地（when I buried you in the ground）。如图 4-53 所示，第 58 小节的人声旋律再次回到前奏开场的音乐主题，而歌词"ground"对应的乐句结尾音，却从原本的 G 拉低至下方 D。这种听觉上急剧下坠的哀叹感，更加迎合出歌词背后无尽的悲悯与绝望，令人不禁战栗、为之动容。

图 4-53　音乐剧《散拍岁月》钢伴声乐谱，
唱段《你爸爸的儿子》，第 56~62 小节

　　两个小节短暂休止之后，《你爸爸的儿子》再次回到第一、第二
乐段中的唱段曲调。值得注意的是，全曲最后一句人声旋律处，乐
谱特意标记出 "colla voce"（见图 4-54 箭头），示意乐队伴奏将音
乐主导权完全交托给演唱者，这正是音乐剧作品中音乐性服务于戏
剧性的最好证明。此处以人声为主导的音乐呈现，正是为了帮助歌
者摆脱乐队伴奏的束缚，完全沉浸于角色复杂纠结的戏剧情绪，发
自肺腑地吐露出全剧最凄凉的一句歌词——原谅我，因为你是你爸
爸的儿子(Forgive me. You were your Daddy's son)。综上不难看出，
《你爸爸的儿子》虽然在唱段功能上偏向于抒情，但整体音乐布局与
细节音乐处理，无不渗透出强大的戏剧张力，传递出更加饱满充盈、
跌宕感人的戏剧情绪。

图 4-54　音乐剧《散拍岁月》钢伴声乐谱，

唱段《你爸爸的儿子》，第 68~73 小节

2. 音乐剧《悲喜交家》唱段《换专业》

相较于《你爸爸的儿子》浓郁悲情的音乐处理，第三章中提到的唱段《换专业》，则彰显出音乐剧杼情唱段在音乐创作上的另一种可能性。《换专业》的音乐风格兼顾了杼情性与叙事性，并添加了很多幽默诙谐的音乐笔触，生动刻画出女主角艾莉森初涉爱河、意乱情迷的青涩与可爱。《换专业》同样可以划分为音乐风格上相对独立的若干板块。

（1）《换专业》A 乐段

第 1 ~ 25 小节是带有典型音乐叙事性的 A 乐段，细腻描绘了初尝禁果后艾莉森兴奋到近乎语无伦次的躁动。其中，第 1 ~ 11 小节属于引子部分，如图 4-55 所示，乐谱明确标记出"colla voce"，除

了弦乐器的几个功能性和弦，整段引子接近于人声清唱，器乐伴奏完全让位给人声歌词。与此同时，引子中的人声旋律显现出宣叙调的特质（乐谱出现"Recitative"标记），音乐碎片化，人声中的音高变化基本服务于歌词陈述（昨晚发生了什么？你真在这里吗？琼，琼，琼，琼，琼，嗨，琼！不要醒来，琼！我的天啦，昨晚！哦，我的天，我的天，我的天，我的天，昨晚）。这其中，人声出现了几次较大幅度的五度音高跳跃，均对应于艾莉森呼唤爱人姓名处（分别为"Hi Joan"和"Don't wake up, Joan"），这也为唱段开头蒙上一层幽默滑稽的戏剧基调。

图 4-55　音乐剧《悲喜交家》钢伴声乐谱，唱段《换专业》，第 1~11 小节

第 12 小节开始，人声旋律转入 ♭A 大调，乐队伴奏进入相对稳定的 4 拍子律动，但整体速度比引子更加急促。如图 4-56 所示，此处的人声旋律以重复音为主，节奏分布对应于歌词中的不同单词音节，语感接近于略显神经质的喋喋不休（乐谱出现 "Neurotic" 标记）。这段音乐处理，将一位因过度兴奋而手足无措的小姑娘，刻画

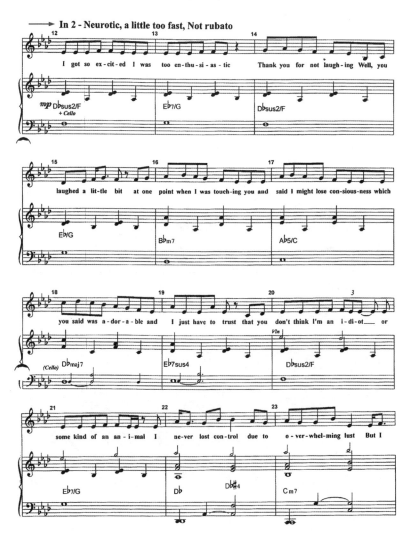

图 4-56　音乐剧《悲喜交家》钢伴声乐谱，唱段《换专业》，第 12~23 小节

得惟妙惟肖——"我激动过头，我兴奋过度，谢谢你没笑话我。好吧，你的确笑了那么一下。当我抚摸你的瞬间，我说我几乎晕厥，可你却觉得我非常可爱。我只好相信，你眼中的我不是个笨蛋或牲口。我一直在努力克制自己，虽然早已情难自禁。"

（2）《换专业》B乐段

第26小节开始，《换专业》进入音乐风格偏杼情化的B乐段，整体唱段节奏切入舒缓绵延的三拍子（速度提示为♩.=48～50）。如图4-57所示，乐队中的单簧管与吉他声部用不断重复的分解琶音音型，勾勒出如歌摇曳的圆舞曲风（乐谱中出现"Waltz"和"molto moto, cantabile"标记）。

图4-57 音乐剧《悲喜交家》单簧管谱，唱段《换专业》，第26~53小节

　　与此同时，第 24 ～ 25 小节渐慢减弱的音乐过渡之后，人声旋律转入 A 大调。如图 4-58、图 4-59 所示，此时的唱段曲调流畅平缓、富于歌唱性，呈现出传统音乐剧中典型的抒情曲风（乐谱出现"gentile"标记）。相较于以叙事为诉求的快语速 A 乐段，B 乐段更

图 4-58　音乐剧《悲喜交家》钢伴声乐谱，唱段《换专业》，第 24~37 小节

图4-59 音乐剧《悲喜交家》钢伴声乐谱，唱段《换专业》，第38~53小节

加侧重于温柔甜美的抒情气质，用绵延委婉的人声曲调，吐露出艾莉森对于爱人琼的痴恋（我决定把专业换成"琼"！我要把主修专业换成与琼共赴云雨，然后再辅修个亲吻琼。我要研读海内外所有关于琼大腿的文献，参加所有关于琼臀部线条的研讨会，还有琼那双让人痴狂的棕色双眸）。

（3）《换专业》C乐段

此后，《换专业》再次重复了以上两种音乐风格的交替——偏重音乐叙事性的A乐段（第54～67小节）与偏重音乐抒情性的B乐段（第68～97小节）。第98小节开始，《换专业》转入集叙事性与抒情性于一体的C乐段。正如第三章所述，《换专业》C乐段的歌词内容，与之前两个乐段形成强烈戏剧反差。如果说，A乐段、B乐段侧重描绘花季少女面对情爱时的狂乱欣喜，那么接下来的C乐段，则更加关注少女面对自我认知被彻底颠覆时的迷茫与无助。因此，C乐段的音乐处理呈现出更多层次的风格跨越和更加细腻的音乐变化。

首先，如图4-60所示，与开头引子段落相仿，第98～112小节乐谱中同样出现了"colla voce"的标记。此处的人声旋律再次减慢，并给出"真挚地，未知地迷茫"（sincerely, navigating the unknown）的表演提示。与此同时，人声旋律彰显着一种不确定性和徘徊感，其中几句歌词的句尾，均出现了六度或七度音程的明显音高跳跃，比如"I am"（D-B）、"some-one new"（#C-A）、"just did"（D-B）、"I'm scared"（#C-B）。这些不断上扬的旋律线条，似乎勾勒出一个个悬而未决的疑问句，凸显着艾莉森看似亢奋癫狂的表象下实则彷徨而无措的内心（我不知道我是谁？我宛如变了身。我刚做的，是我之前永远不敢尝试的事情。一夜之间，物是人非。

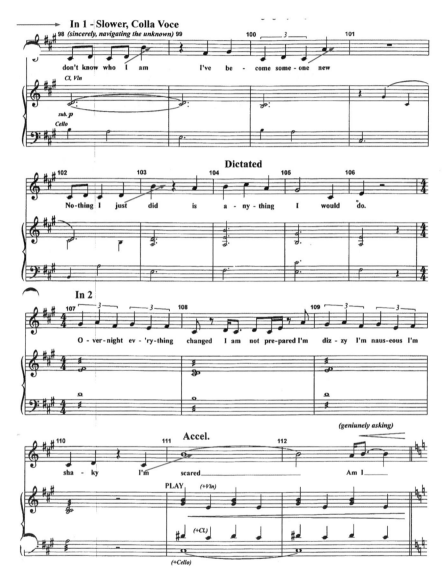

图 4-60 音乐剧《悲喜交家》钢伴声乐谱，
唱段《换专业》，第 98~112 小节

我毫无准备，感到头晕、恶心、摇摇欲坠，我是如此害怕。我会从此坠入虚无，还是荣升高尚？我一无所知……）

此后，第121～147小节的唱段音乐再次回归到与B乐段相仿的抒情曲风，调性转换到bB大调，用相对舒缓的长乐句和富于歌唱性的人声旋律，勾勒出艾莉森充满深情的再度表白（但是，我还是要把专业换成"琼"！我曾以为自己将孤独终老，直到我和琼共度良宵。瞧，她酣睡得口水直流。多么甜蜜，她的香汗体味萦绕在床间。此刻，我的内心感到……完整）。值得注意的是，如图4-61所示，歌词"complete"之前，人声与整个乐队出现了一个突如而至的休止符，舞台陷入一瞬间的片刻寂静。这个看似不经意的休止符，却赋予其后歌词"complete"极强大的戏剧张力，暗示着女主角最终认清并接纳真实自我后如释重负的畅快和身心完整的幸福。

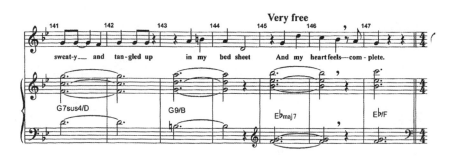

图 4-61　音乐剧《悲喜交家》钢伴声乐谱，
唱段《换专业》，第 141~147 小节

（4）《换专业》结尾

《换专业》结尾切回到与开头相仿的音乐叙事风格，乐谱中再次出现"Recitative"标记。不同的是，此刻的人声语气却脱离了一开始的慌乱无助，呈现出更加坚定的态度，乐谱中的表演提示为"充

满能量地"(with energy)。伴随最后一句歌词"我要把专业换成琼",唱段音乐整体趋向安宁,人声音量不断减弱,直至用最温柔的语气吐出全曲最后一个音符($^\flat$B)。如图 4-62 所示,人声旋律在结尾单词"琼"上停留了 10 拍,谱面标记的表演提示为"缓慢轻柔地"(Slowly,gently)。于是,在温暖柔情的音乐氛围中,《换专业》在以一种最自在舒适的状态中静静终结,与唱段开场的凌乱躁动形成鲜明对比,却又让人觉得顺理成章、意犹未尽。

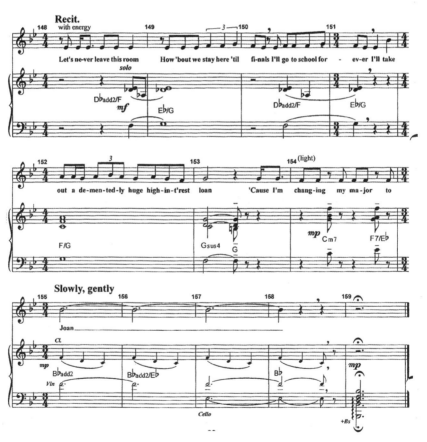

图 4-62 音乐剧《悲喜交家》钢伴声乐谱,
唱段《换专业》,第 148~159 小节

3. 音乐剧《走入丛林》唱段《苦闷》

类似更具戏剧兼容性的抒情唱段处理，同样体现于百老汇音乐剧诸多独具匠心的抒情对唱曲中。它们往往脱离了爱情主题的限制，在戏剧内容上呈现出更多维度的情感表达，音乐风格彰显出更加戏剧化的处理。比如，音乐剧《走入丛林》中两位王子欲求而不得以至于互倒苦水的对唱曲《苦闷》(Agony)，音乐剧《女巫前传》中两位女主角惺惺相惜却不得不分道扬镳的对唱曲《向善而行》(For Good)，音乐剧《理发师陶德》中陶德与法官一段看似闲聊却暗藏杀机的对唱曲《漂亮女人》(Pretty Women)，音乐剧《致埃文·汉森》中埃文和康纳用电子邮件亲密"聊天"的对唱曲《真诚的我》(Sincerely Me)，音乐剧《春之觉醒》中两位女孩袒露儿时不堪往昔的对唱曲《我熟悉的黑暗》(The Dark I Know Well)，等等。

虽然这些抒情对唱，均出现于音乐剧作品相对浓情的戏剧时刻，并承担着抒发情感的重要戏剧功能，但是它们在音乐手法上呈现出形态各异的风格差异。比如，音乐剧《走入丛林》中的抒情对唱曲《苦闷》，由剧中分别来自灰姑娘和长发姑娘童话故事的两位王子完成。正如第二章所述，音乐剧《走入丛林》最核心的戏剧内容，是对"欲望"主题的深层次、多维度探讨。传统童话故事中，"王子"带有强烈的符号性，通常被设定为财富、权利、容貌的完美化身，似乎很难被"欲望"所困。然而，编剧詹姆斯·拉平特意借用近乎完美的王子人设，暗讽人性中永远不知满足的贪念——仅仅因为"可望而不即"便心生占有之欲。《走入丛林》中，"王子"所隐射的欲望并非源自事物本身，而是"不可得"反向激发的占有欲。顺应这层欲望主题的探讨，斯蒂

芬·桑坦特意强化了《苦闷》音乐风格中的讽刺意味，将整首唱段设定为摇曳的船歌曲风（A la barcarolle，♩=52）。于是，这种音乐风格上的轻松自在，便与歌词中的满腹牢骚[①]形成鲜明反差，用嘲讽诙谐的戏剧笔触反衬两位王子苦闷背后的无病呻吟。与此同时，桑坦还特意安排了几处颇具喜剧效果的音乐处理。

如图 4-63 中的第 40～45 小节，灰姑娘的王子无比懊丧却又极度自恋地抛出质疑——难道我不敏锐、聪明、彬彬有礼、体贴、热情、迷人，英俊，并即将继承王位继承吗？[②] 此处的人声旋律，在逐渐上升的半音行进中，达到相对高的音区位置。然而，随后的第 47～48 小节，两位王子的反问"这到底为何？"（Then why no--？）与"我怎知道"（Do I know？），却将人声旋律的结尾音，停留在悬而未决的音位置上。直到第 49 小节，灰姑娘的王子得出结论"这姑娘一定是疯了"（The girl must be mad），人声旋律才再次回归稳定感。然而，唱段旋律的稳定性，很快便被长发姑娘的王子同样不断爬升的人声打破，甚至还特意切入一段王子对于长发姑娘美妙嗓音的拙劣模仿。这些唱段音乐上的夸张处理，凸显了两位王子矫揉病态的情状，也进一步深化了"可望而不即"欲望主题的哲学反思。从表面上看，这首《苦闷》似乎是两位王子之间互诉惆怅的抒情唱段，音乐风格也基本设定为抒情基调。但是，主创者穿插于唱段中诸多见微知著的音乐处理，却实现了一种与歌词字义鲜

① 歌词原文：Agony! Beyond power of speech, when the one thing you want is the only thing out of your reach.（苦闷啊！痛苦难于言表，当你所要之物，恰好是你唯一无法企及的。）

② 歌词原文：Am I not sensitive, clever, well-mannered, considerate, passionate, charming, as kind as I'm handsome and heir to a throne?

明反差的戏剧效果，以四两拨千斤式的音乐细节烘托起《走入丛林》中严肃戏剧命题的探讨。

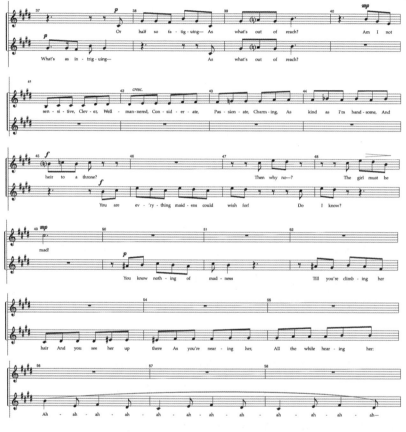

图 4-63　音乐剧《走入丛林》人声乐谱，唱段《苦闷》，第 37~58 小节

综上所述，由于百老汇音乐剧在创作思路上更偏重于剧本的核心地位，其音乐创作必然更服务于剧本中的戏剧叙事与人物刻画。因此，除了曲调上的婉转绵延、优美动情，唱段音乐的抒情性还会兼顾到其他层面的戏剧属性，呈现出抒情性、叙事性、戏剧性兼备的音乐特质。

【小结】

音乐是音乐剧舞台呈现中最富艺术张力的戏剧元素，它不同于脱离于戏剧框架的流行单曲创作，不能仅仅从曲调辨识度、悦耳性等方面予以考量。能否植根于音乐剧的整体戏剧框架，能否与歌词文本高度契合，能否成为推动叙事、刻画人物、烘托主题的重要手段，都成为衡量音乐剧作品中音乐创作的关键要素与核心命题。

第五章

音乐剧的舞台呈现
——舞蹈篇

　　相较于偏重文学性的戏剧文本和侧重听觉性的音乐表达，舞蹈无疑是音乐剧舞台上最具象化的表演元素。对于大多数普通音乐剧的观众而言，除了悦耳动听的唱段旋律，风格鲜明、绚丽夺目的舞段可能是音乐剧舞台上最容易留下深刻记忆点并获得审美愉悦的表演环节。与音乐剧相比，舞剧更专注于特定风格的舞蹈语汇，如芭蕾舞剧、现代舞剧、踢踏舞剧等。而音乐剧中的舞蹈，往往呈现出更加多元化的肢体风格与艺术特质。无论是爵士舞的性感冷艳，还是踢踏舞的俊朗铿锵，抑或是芭蕾舞的唯美动人，再或是民族舞的浓郁热烈，纵观那些历久弥新的音乐剧作品，我们几乎可以在音乐剧舞台上感受到所有舞蹈门类的艺术魅力。正是这些个性鲜明、风格显著的多元化舞蹈风格，共同构造了音乐剧表演艺术中独树一帜的肢体表达方式。在编舞师与舞者的携手努力下，不同门类的舞蹈语言成为滋养音乐剧作品的重要表演手段，与台词、音乐等艺术元素一起，共同承担起音乐剧作品戏剧叙事与舞台呈现的重要职责。

第一节
音乐剧舞蹈的戏剧叙事性

前几章内容中，我们不断感受到"叙事性"对于音乐剧不同创作板块的重要意义。虽然，音乐剧的几大核心艺术要素，都可以作为一种独立的艺术/文化形态而存在。但是，当它们整合于音乐剧的创作逻辑时，"叙事性"便成为其最首要的艺术追求。无论是文本编撰、音乐创作，还是舞蹈编排、舞美设计，音乐剧创作者的首要任务依然是讲故事。诚然，不同类型音乐剧阐释故事的方式千姿百态，而不同剧目塑造人物的手法也各有千秋，但"叙事性"始终都是衡量音乐剧创作至关重要的标尺与原则，也是将音乐剧各大艺术要素融于一体的重中之重。

一、艾格尼丝·德·米勒及其音乐剧编舞

得益于以艾格尼丝·德·米勒（Agnes de Mille，1905—1993，见图5-1）为代表的最早一代百老汇编舞大师，编舞（choreography）成为一个独立的音乐剧创作环节，承担着与编剧、作曲同等分量的艺术作用。德·米勒是罗杰斯与小汉默斯坦三部音乐剧作品的编舞师，

图 5-1 艾格尼丝·德·米勒，摄于
1980 年

图片来源: Gartenberg Media 网站

代表着百老汇黄金时代音乐剧编舞创作的最高水准。更重要的是，德·米勒极大提升了音乐剧舞蹈的戏剧潜能，让音乐剧舞台上的肢体动作，成为推动叙事、刻画人物、制造冲突的重要艺术手段。在此之前，音乐剧创作团队往往会将更多创作精力，投入剧本的雕琢与音乐的打磨中。相比之下，舞蹈并未被赋予充分的戏剧诉求，往往只是音乐剧作品中烘托场景的舞台手段。然而，在德·米勒等一批早期编舞大师的共同努力下，舞蹈终于作为一种独立的艺术元素，成为音乐剧叙事框架中不可替代的重要板块。

《俄克拉何马》是德·米勒与罗杰斯、小汉默斯坦合作的第一部音乐剧。德·米勒出生于一个纽约戏剧世家，自幼学习古典芭蕾，最初的工作是为美国芭蕾舞剧院（American Ballet Theatre）量身定制芭蕾舞剧。然而，在接手《俄克拉何马》编舞工作之后，德·米勒并没有受限于自己最擅长的舞种，而是以开放的心态，积极吸纳了踢踏舞、乡村舞、现代舞等更多元化的舞蹈风格。比如，《俄克拉何马》第一幕第一场中的唱段《堪萨斯城》，也是全剧出现的第一个重要群舞片段。正如第三章所述，《堪萨斯城》是一首隐藏着诸多时代背景信息的叙事唱段，歌词中提到的诸多新鲜事物，实则都是在引领观众快速知晓整部音乐剧的时代背景与地域特质。顺应着《堪

萨斯城》在叙事上的戏剧诉求，德·米勒为该曲设计了一场长达数分钟的群舞片段，并融入20世纪初（剧情发生时段）美国最流行的世俗舞蹈，用肢体语言传递出清晰的时代特性和浓郁的地域风情。《堪萨斯城》的歌词中，威尔不停吹嘘着自己在大城市中的各种猎奇。借着威尔显摆炫耀的契机，德·米勒为音乐剧的观众展现出一幅20世纪初美国世俗舞蹈的风情画卷。

首先，威尔向大伙儿展示了一段动感热烈的两步舞①，并解释说传统的三拍子华尔兹已经过时，两步舞才是现在美国都市人的新时尚②；其次，威尔带领大伙儿跳了一段充满节奏棱角的拉格泰姆舞③，并强调说这种舞蹈不局限于酒吧舞厅，而是美国都市年轻人趋之若鹜的街头文化④；最后，威尔掏出自己最擅长的驯牛绳，拉着牛仔们一起完成一段美国西部农村盛行的牛仔舞……（见图5-2、图5-3）

这些看似威尔个人炫耀的舞蹈动作，背后却蕴含着主创者严肃的戏剧诉求和深厚的民族情感。首先，在叙事层面上，两步舞和拉格泰姆舞都是20世纪初风靡美国的流行舞蹈，带有强烈的时代烙印。如同歌词中那些散发明显年代气息的事物，两步舞和拉格泰姆

① 两步舞（Two-step），也称德克萨斯二步舞（Texas two-step），是一种20世纪初流行于美国中西部乡村的社交舞蹈，通常采用强劲稳定的两拍子律动，舞蹈风格欢快跳跃。

② 台词原文：This is the two-step. That's all they're dancin' nowadays. The waltz is through.
台词翻译：这是两步舞。现在城里人流行跳这个，华尔兹已经过时啦。

③ 拉格泰姆舞（Ragtime），是一种20世纪初流行于美国南部和中西部地区的民间舞蹈，带有明显的黑人音乐特质，以不规则的切分节奏为主，舞蹈风格即兴灵动。

④ 台词原文：That's rag-time. Seen a couple a fellers doin' it on the street.
台词翻译：这是拉格泰姆，我看到小伙儿们在街上跳这舞。

图 5-2　1943 年百老汇首演版《俄克拉何马》,《堪萨斯城》舞段场景

图片来源：纽约公共图书馆数字资源

图 5-3　1979 年百老汇复排版《俄克拉何马》,《堪萨斯城》舞段场景

图片来源：纽约公共图书馆数字资源

舞的出现，本质上也是为了更加生动地勾勒出《俄克拉何马》全剧的故事背景和时代特质。其次，在民族情感的层面上，两步舞、拉格泰姆舞以及牛仔舞等，都是诞生于美国这个移民国度的全新舞种，带有强烈的美国本土文化特性，正好迎合了《俄克拉何马》上演时美国国内的整体精神风貌。该剧在百老汇的首轮演出为1943—1948年，正值"二战"后期至战后初期。虽然蔓延半个世纪的两次世界大战让全球多数民族陷入水深火热的战争炼狱，却成就了美国的超级大国地位。远离战场的得天独厚优势，不仅让美国迅速摆脱20世纪30年代的经济大萧条，而且还收获了一大批各行各业最顶尖的人才，一跃成为全球最具经济和政治影响力的超级强国。《俄克拉何马》上演之际，美国民众正被一股日益崛起的大国意识和民族自豪感笼罩，举国上下都在热烈期盼着一个脱离欧洲母体、彰显本族特质，且具备国际影响力的美国精神与美国文化。身为编舞师的德·米勒，敏锐捕捉到美国民众对于本土文化符号的渴望，于是将目光睿智地锁定于既能彰显时代印记又能凸显美国地域文化的舞蹈种类。令人折服的是，《堪萨斯城》中的不同舞蹈元素并非主创者强行植入的生拼硬凑，而是完全契合于《俄克拉何马》的整体戏剧设定。一方面，这些带有明显时代属性的舞蹈元素，既植根于剧目本身的时代背景，也完全契合剧中牛仔的社会身份，为推动情节叙事和刻画人物形象发挥出积极功效；另一方面，这些诞生并成型于美国本土的舞蹈元素，极大程度地满足了美国音乐剧观众澎湃的爱国激情，完美应和了该剧首演之际的时代风貌与国民气质。正因如此，《俄克拉何马》首轮演出的现场，时常会出现全场观众集体起立并共唱主题曲的热烈场景，有时甚至会连唱数遍方能停歇，实乃音乐剧舞台上一段值

得铭记且难以复制的历史片段。

《俄克拉何马》中，德·米勒最令人惊叹的一段编舞，当属第一幕结尾时出现的"梦之芭蕾"，堪称音乐剧历史上具有划时代意义的舞蹈设计。在服食下"神奇药水"之后，女主角劳瑞带着满腹纠结进入梦乡。于是，一段发生在劳瑞梦境中的舞蹈就此拉开序幕。"梦之芭蕾"带有强烈的意识流色彩，在长达十几分钟没有台词与唱段的舞段时间里，演员们仅仅依靠肢体动作，完成了一段蕴含丰富戏剧信息的梦境呈现。"梦之芭蕾"大致可以划分为三个段落，从不同维度折射出劳瑞的人生态度与情感困惑。

1. 第一舞段

"梦之芭蕾"以一段清新脱俗、纯洁唯美的芭蕾舞切入，舞台上的劳瑞褪去开场以来一贯的牛仔工装裤，换上明显少女气息的白色纱裙，与女伴们无忧无虑地翩翩起舞；随后，一群俊朗帅气的牛仔小伙登场（见图5-4左），在一段轻松俏皮、充满阳刚之气的牛仔舞之后，小伙们纷纷带走自己心仪的姑娘，唯独留下劳瑞一人无人问津（见图5-4右）；正当劳瑞神色黯淡、孤立无援之际，一位英姿飒

图5-4　1979年百老汇复排版《俄克拉何马》，"梦之芭蕾"第一舞段

图片来源：纽约公共图书馆数字资源

爽的牛仔突然出现，温柔挽起劳瑞共舞一段深情款款的华尔兹……（见图5-5）

"梦之芭蕾"的第一舞段，浓缩着劳瑞在涉世未深的懵懂时代，对于美好爱情的所有向往与憧憬，也为观众审视劳瑞内心并充分认知女主角的真实性格打开一扇窗口。《俄克拉何马》中，独立经营农场的生活现实让劳瑞习惯于在人前表现出坚强无畏的强势状态，正如劳瑞

图 5-5　1943 年百老汇首演版《俄克拉何马》"梦之芭蕾"第一舞段

图片来源：Broadway ReFocused 官方网站

在女伴们面前信誓旦旦唱的一曲《许多崭新的一天》（*Many a New Day*）[①]。因此，剧情发展到这里，对于首次观看《俄克拉何马》的观众而言（尤其是那些初具女权意识的西方观众），女主角劳瑞的真实性格以及她对待情感的真正态度，始终是一个模棱两可、难以明断的问题。"梦之芭蕾"正是试图借助更加真实的肢体语言，为观众解开心中的团团疑惑，在现实与梦境的强烈反差中，带领观众步入女主角的潜意识空间。

[①]　部分歌词译文：真搞不懂，为何一位健壮女性，会因为男人的离去而如婴儿般哭哭啼啼？如怨妇般整天哭诉男人的背信弃义，这我可永远做不到。我才不会为某个男人而放弃整片森林。打个响指，毫不在意，买件新衣，梳洗打扮，闪亮登场，整装待发。那么多新面孔让我眼前一亮，那么多爱情将和我不期而遇。逝去的过往不值得唉声叹气，我会转身迎来崭新的一天……

首先，梦境中的劳瑞一改之前中性化、硬朗风的工装打扮，换上更加淑女气质的白纱裙，这暗示出女主角内心纯真无邪的少女一面。与此相对应，轻盈飘逸的芭蕾舞动作，恰到好处地衬托出劳瑞清新柔美的女性气质，这与现实中傲娇倔强的劳瑞形象形成鲜明对比。

随后，牛仔小伙一段激情激昂的牛仔舞，暗示出少女劳瑞对于恋爱伴侣的幻想。阳光硬朗、英气粗犷的牛仔，显然才是劳瑞年少时最倾心的爱慕对象。然而，面对无人理睬的窘境，梦境中的劳瑞，并没有如现实中自我标榜得那般潇洒自在，而是落寞无助地在一旁静静等待自己的"白马王子"。这些舞蹈动作的细节设计，无疑推翻了现实生活中劳瑞努力维系的坚强外表，让观众有机会感受到女主角柔软怯弱的内心和她对唯美爱情的渴望。

2. 第二舞段

"梦之芭蕾"中的第二个舞段，在舞蹈风格上呈现出截然不同的大逆转，以性感热辣、风情妖娆的爵士舞影射出这位妙龄女性潜意识中的性冲动以及她对于花花世界的懵懂好奇。第二舞段中的戏剧场景一改之前的清纯无邪，转用世俗酒吧中常见的浓艳风情。舞段中的群舞演员，摇身一变为衣装大胆的酒吧女郎，舞台上弥漫着魅惑风骚的戏剧氛围（见图5-6）。《俄克拉何马》首演的20世纪中叶，带有情色暗示的舞蹈设计不可不谓大胆，在当时音乐剧舞台上实属罕见。然而，在德·米勒看来，女主角劳瑞是一位身心健康、正值花样年华的青年女性，情欲是渗透在劳瑞人性深处不容回避的话题。直面女主角潜意识中的性萌动，是全面展现女主角真实内心的重要命题，也理应成为"梦之芭蕾"舞蹈设计中应该关注的重要

图 5-6　1943 年百老汇首演版《俄克拉何马》，"梦之芭蕾"第二舞段

图片来源：纽约公共图书馆数字资源、RODGERS&HAMMERSTEIN 网站

内容①。值得玩味的是，劳瑞梦境第二个舞段中的男主角却变成了贾德（见图 5-7），这似乎透露出一些剧情之外的隐藏信息：如此妖艳的酒吧场景，为何会出现在一位鲜有大城市生活经历的村姑的梦境

① 源自 PBS 系列纪录片《百老汇：美国音乐剧史》(*Broadway: The American Musical*) 第四集中对于德·米勒的采访。有关此部纪录片的官网介绍：https://www.pbs.org/wnet/broadway/about/episode-descriptions。

里①？劳瑞和贾德之间是否还隐藏着一些不为人知的秘密？在劳瑞的潜意识里，贾德是否会给自己带来令人恐惧却又无法抗拒的情色经历？……这一系列既复杂又真实的人性纠结，全部以舞蹈动作的方式还原于舞台之上，将女主角潜意识中无法回避的人性挣扎赤裸裸展现于观众面前。这显然是一个超越时代的勇敢艺术尝试，正如德·米勒的艺术主张，只有符合人性且忠于角色的舞蹈设计，才能刻画出有血有肉、饱满立体并最终打动人心的戏剧人物。

图 5-7　1998 年伦敦西区复排版《俄克拉何马》②，"梦之芭蕾"第二舞段

图片来源：Susan Stroman 网站

3. 第三舞段

"梦之芭蕾"的第三个舞段，更偏重于写实主义的舞蹈风格，用一定舞蹈程式的动作设计，展现出一段惊心动魄的搏斗场景。虽然，

① 《俄克拉何马》剧本第一幕第二场中，明确描绘了贾德住所的墙壁上张贴着若干尺度大胆的艳情照片。对于几乎没有大城市经历的劳瑞而言，这些照片也成为她窥探情色场所的最佳途径。这些微妙的细节设置，一方面暗示出劳瑞曾到访过贾德的小屋，并且仔细观察过墙上的照片；另一方面也透露出劳瑞对于花花世界的好奇心以及她潜意识里也许自己都未曾正视过的性幻想。

② 《俄克拉何马》首轮演出之后先后经历过 7 次正式复排。其中，1998 年伦敦西区复排版，由美国著名编舞师苏珊·斯特罗曼（Susan Stroman）担任舞蹈设计。相较而言，此复排版的整体舞蹈风格基本忠实于德·米勒的艺术构思，较完整地再现了剧中几个重要舞段的最初设计思路，是研究《俄克拉何马》首演版舞台风格的优质参考。

此舞段中的搏斗双方看上去似乎是科利和贾德，但是在这两个相互纠缠扭打的身影背后，影射出了女主角对于自己生命现状的艰难抉择。正如第二章所言，真实历史中，科利代表的牛仔族群，并不受美国中西部城镇常驻居民的欢迎。因此，从现实角度考虑，身为牛仔的科利，绝非农场主劳瑞最理想的人生伴侣。相反，身强力壮的农夫贾德，似乎在生活方式与价值观念上，更加贴合劳瑞的生命轨迹。不难理解，虽然现实中的劳瑞对科利心有所系，梦境中的劳瑞却难免会在科利（牛仔）与贾德（农夫）之间纠缠挣扎。从某种意义上来说，这似乎也是所有年轻独立女性受困于时代局限的无奈与悲哀。

　　值得一提的是，"梦之芭蕾"舞段使用的管弦配乐也成为推动戏剧叙事的画龙点睛之笔。"梦之芭蕾"三个段落在舞蹈风格上呈现出明晰划分，分别投射出女主角不同层面的人格特质。于是，美国著名配乐大师罗伯特·拉塞尔·贝内特（Robert Russell Bennett，1894—1981）立足于《俄克拉何马》上半场的十首唱段，从它们各自对应的角色性格关键词中，提炼出最能彰显女主角梦境主题的音乐素材。比如，"梦之芭蕾"第一舞段管弦配乐的音乐素材，主要源自开场时男主角科利的两首唱段——《哦，多么美好的早晨》和《镶花边的马车》（The Surrey with the Fringe on Top）。这两首唱段的曲风轻快跳跃、充满生机，正好烘托第一舞段中劳瑞少女时代的天真无邪。而"梦之芭蕾"第二舞段管弦配乐的音乐素材，则主要源自男二号贾德的两首唱段——《可怜的贾德死了》和《孤独的房间》，音乐风格明显阴郁低沉。值得注意的是，第二舞段的管弦配乐中，还特意穿插了安妮的独唱《我不懂拒绝》。舞台上，劳瑞用肢体动作抗拒着充斥诱惑的情色场景，与此相对应的管弦配乐，却采用了半

音化处理的《我不懂拒绝》唱段旋律，这背后蕴含的戏剧深意，颇耐人寻味。显然，《俄克拉何马》主创团队并无意塑造一位完美无瑕的女主角形象，而是更希望勾勒出一个有血有肉、有情有欲，既憧憬纯情，又渴望狂野的饱满人格。在"梦之芭蕾"第三舞段的激烈搏斗中，分属科利和贾德的两首唱段旋律（《镶花边的马车》和《可怜的贾德死了》）被巧妙叠加在一起。主创者将科利原本明快轻盈的大调旋律，进行了小调化的音乐处理，并添入阴郁晦暗的和声语汇，暗示着梦境中科利的死亡以及女主角极度没有安全感的内心惶恐。

综上所述，德·米勒在《俄克拉何马》中使用的编舞思路，基本明确了肢体语言和舞蹈风格对于音乐剧叙事的重要意义。从不同剧目的时代背景与戏剧主旨出发，围绕不同戏剧人物的性格特质，编排出一系列推动叙事、渲染主题、深化冲突的舞蹈动作，从此成为一代代音乐剧编舞师不断努力追寻的艺术目标。

二、杰罗姆·罗宾斯及其音乐剧编舞

杰罗姆·罗宾斯（Jerome Robbins，1918—1998）是 20 世纪中叶同样致力于舞蹈戏剧性的音乐剧编舞大师，也是对后世编舞理念产生长足影响的伟大编舞家。杰罗姆出生于纽约曼哈顿，与德·米勒相仿，早年也效力于美国芭蕾舞剧院，曾是该剧院重要的首席舞者和编舞师。凭借 1944 年的音乐剧《锦城春色》[1]，杰罗姆开始涉足

① 音乐剧《锦城春色》（*On The Town*），由伦纳德·伯恩斯坦（Leonard Bernstein）谱曲，贝蒂·康登（Betty Comden）和阿道夫·格林（Adolph Green）编剧兼作词，创作灵感源自杰罗姆·罗宾斯创作于 1944 年的芭蕾舞剧《花式自由》（Fancy Free），1944 年 12 月 28 日首演于百老汇阿德菲剧院（Adelphi Theatre，1928—1970，1434 个座位），1963 年 5 月 30 日亮相伦敦威尔士亲王剧院，之后多次复排并重登纽约百老汇和伦敦西区，并先后斩获 5 项复排类音乐剧奖项。

百老汇编舞行业，并逐渐将自己复杂多元并带有强烈戏剧表达性的编舞理念，融会于音乐剧作品的创作中。

《西区故事》①是杰罗姆最具代表性并确立其编舞风格的音乐剧作品，也是音乐剧历史上以舞蹈设计而见长的旷世经典。《西区故事》先后 8 次被重新制作并搬上纽约百老汇（或伦敦西区）舞台，且这些复排版大多遵照并重现了杰罗姆最初的编舞设计，实乃音乐剧编舞领域难以复制的艺术高度。

图 5-8 杰罗姆·罗宾斯在《西区故事》排练中的照片
图片来源：卫报官方网站、以色列时报官方网站

《西区故事》被誉为音乐剧界的《罗密欧与朱丽叶》，编剧亚瑟·劳伦茨在莎翁原作戏剧框架的基础上，将故事背景搬到了 20 世纪中叶的美国纽约。剧中，原作中的两个世仇家族被改编为聚居在曼

① 音乐剧《西区故事》（West Side Story），由亚瑟·劳伦茨（Arthur Laurents）编剧，伦纳德·伯恩斯坦谱曲，斯蒂芬·桑坦作词，杰罗姆·罗宾斯担任导演和编舞，1957 年 9 月 26 日首演于百老汇冬季花园剧院，1958 年 12 月 2 日亮相伦敦西区女王陛下剧院，首轮演出获 1958 年的 2 项托尼奖、1 项戏剧世界奖。该剧之后经历了 5 次百老汇复排（1960 年、1964 年、1980 年、2009 年、2020 年）、3 次伦敦西区复排（1974 年、1984 年、1998 年）和 4 轮全美巡演（1959 年、1985 年、1995 年、2010 年），先后斩获 4 项复排类音乐剧奖项，并于 1961 年和 2021 年两次搬上大屏幕，是音乐剧领域当之无愧的经典巨作。

哈顿上西区的两个敌对少年帮派，分别是以波多黎各（Puerto Rico）移民为主的鲨鱼帮（Sharks）和以东欧白人移民为主的喷气帮（Jets）。与此相对应，《罗密欧与朱丽叶》原作中的男女主人公，摇身一变为来自喷气帮的少年托尼（Tony）和来自鲨鱼帮的少女玛利亚（Maria）。虽然，《西区故事》的创作灵感源自一段古老而凄美的爱情悲剧，但整部作品背后却渗透出浓厚的人文主义关怀和对现实社会问题的严肃审视。20世纪中叶的美国社会，移民及其后代之间的种族争斗问题依然非常严重。不同种族、肤色、语言的移民帮派，为争夺地盘或工作机会，时常触发严重的武力冲突。以纽约为代表的大都市街头，少年团伙之间的群殴暴力事件屡见不鲜。《西区故事》的创作团队，直接将矛头锁定美国移民混居最集中的纽约曼哈顿，并借用一部传颂久远并具有普遍辨识度的经典悲剧，揭开了一段美国现实社会中惨痛却真实的种族仇恨伤疤。

杰罗姆兼任1957年《西区故事》百老汇首演版的导演和舞蹈设计，并在三年后与美国导演罗伯特·怀斯（Robert Wise）合作，共同将该剧搬上了电影大屏幕。舞者出身的杰罗姆，对剧中演员的肢体能力提出了近乎严苛的要求。20世纪上半叶，音乐剧行业对于演员的整体要求往往是歌唱与舞蹈各有侧重。音乐剧作品中的高难度唱段或高技巧舞段，往往分配由更擅长歌唱或舞蹈的演员（们）分别完成。然而，杰罗姆果断打破了这种将歌唱与舞蹈分离的选角常规，要求《西区故事》中的所有演员，必须同时胜任歌唱、舞蹈与表演三大技能[①]。要说明的是，即便到音乐剧产业链更加成熟完善的

① 音乐剧业内，一般把同时精通歌唱、舞蹈、表演的演员称为"三项全能"（triple threat）。这种对于演员各方面表演技能均等化且高标准的职业要求，之后逐渐发展为整个音乐剧行业衡量演员的重要标尺，成为音乐剧表演区别于话剧、歌剧或舞剧等其他舞台形式的重要依据。

今天,《西区故事》依然是一部表演难度极高的音乐剧作品。首先,《西区故事》的谱曲由美国知名音乐家伦纳德·伯恩斯坦[①]亲自操刀,音乐创作上采用了大量带有古典音乐特质的旋律、节奏及和声语汇等。剧中所有唱段,在音乐细节的精准诠释和整体风格的完美把控上,对演员们的音乐修养与歌唱能力提出了严峻挑战。与此同时,接受过专业舞蹈训练并常年担任芭蕾舞剧主演的杰罗姆,其本人的肢体能力和舞蹈功底有目共睹,这势必会致使他在《西区故事》的舞蹈设计思路上更趋向于专业舞剧,无形中显著提升了对所有演员舞蹈能力和肢体表现力的专业化要求。鉴于此,为了最大限度地挖掘歌唱—舞蹈—表演三项全能的表演人才,杰罗姆一改之前百老汇行业常见的明星制思路,大胆启用一批新生代音乐剧演员。《西区故事》首演版最终入选的演员们,虽然尚未在百老汇舞台上崭露头角,但全是能歌善舞、多才多艺的全能型人才,这也成为《西区故事》首轮演出大获成功的重要保障。

杰罗姆的编舞设计,紧紧围绕着《西区故事》的核心戏剧主题而展开。他将极具现实主义风格的舞蹈语汇融入整部音乐剧的叙事线索中,在制造冲突、塑造人物、烘托情绪等方面发挥出不可替代的重要作用。首先,贯穿于全剧始终的首要戏剧冲突,源自两个种族帮派之间的仇视与怨恨。为了生动地勾勒出鲨鱼帮与喷气帮之间水火不容、剑拔弩张的情状,杰罗姆使用了大量带有明显打斗痕迹的肢体语言。在尊重舞台表演逻辑的前提下,杰罗姆对这些打斗

① 伦纳德·伯恩斯坦,美国本土最具代表性的音乐家,纽约爱乐乐团常驻指挥,音乐创作涉及交响乐、管弦乐、芭蕾舞剧、电影配乐、音乐剧、合唱、歌剧、室内乐和钢琴作品等诸多领域,曾荣获七项艾美奖、两项托尼奖、十六项格莱美奖、肯尼迪中心奖章等无数殊荣,被誉为"美国历史上最有才华且最成功的音乐家之一"。(资料来源:维基百科。)

动作进行了恰如其分的舞蹈加工，以便现场观众能充分感受到帮派
厮杀中的暴力血腥。比如，全剧一开场，在近八分钟的管弦乐序曲
中，来自两个帮派的演员分别走上舞台。在不断相互挑衅与试探中，
两帮人逐渐展开肢体冲撞，帮派间由来已久的仇视与对立，在观众
的视野中昭然若揭（见图 5-9、图 5-10、图 5-11、图 5-12）。这段开
场舞蹈充斥着浓烈的雄性气息，波及全身的大幅度肢体动作，配以
快速有力的强劲手势和极具爆发力的长距离跳跃，生动勾勒出两帮
派少年敏锐、好斗、易变的鲜活人物形象。有趣的是，为增加舞台
上暴力冲突的紧张感与戏剧性，杰罗姆在日常排练过程中，会刻意
营造分饰两派演员们之间的矛盾对峙，常故意施展一些看似不公的
小手段，以激化年轻演员们日常间的矛盾分歧。杰罗姆的深层次意
图，正是要让这些年轻演员们意识到，种族之间的隔阂与仇恨，并
非只是戏剧舞台上的虚构故事，而是确切发生于现实社会的真实日
常中。

　　与此同时，源自不同文化母体的种族差异和民族误解，也是《西
区故事》尤其强调的戏剧主题。与《罗密欧与朱丽叶》不同，《西区故事》
中两个帮派之间的矛盾，并非由来已久的家族世仇，而是在异族文
明碰撞中激发而生的社会族群矛盾。也就是说，剧中这些语种、肤色、

图 5-9　1957 年百老汇首演版《西区故事》，鲨鱼帮与喷气帮间的打斗场景

图片来源：纽约公共图书馆数字资源

图 5-10 2013 年柏林喜歌剧院（Komische Oper, Berlin）版
《西区故事》，鲨鱼帮与喷气帮间的打斗场景

图片来源：柏林喜歌剧院官方网站

图 5-11 2014 年慕尼黑德意志歌剧院（Deutsches Theater, Munich）
版《西区故事》，鲨鱼帮与喷气帮间的打斗场景

图片来源：慕尼黑德意志歌剧院官方网站

图 5-12　2020 年百老汇复排版《西区故事》，
鲨鱼帮与喷气帮间的打斗场景
图片来源：百老汇数据库、纽约时报官方网站

人种相异的少年，彼此间原本并无根深蒂固的矛盾冲突。然而，新大陆对于有色族裔和东欧移民的整体排挤，导致了这些街头少年艰难谋生的共同境遇。大都市有限的社会资源和工作机会，不断胁迫着这些社会底层的移民后代。残酷的社会现实，让这些不同族源的孩子们不得不抱团取暖，甚至不惜暴力斗殴，实质上只是为了谋得更好的生活境遇。这些尖锐的社会问题，恰恰正是《西区故事》主创团队希望直接面对和深刻反思的戏剧主题。而这也将《西区故事》提升为一部带有强烈现实意义的严肃舞台作品。于是，杰罗姆在《西区故事》的编舞设计中，充分考虑了鲨鱼帮与喷气帮各自文化母体的特质，将两拨少年在民族文化基因上的差异，通过舞蹈语言呈现

于观众面前。比如,《西区故事》第一幕出现的一段令人印象深刻的群舞段落《体育馆舞会》(The Dance at the Gym)。它不仅是剧中鲨鱼帮与喷气帮第一次大规模出现于同一公共空间,也为男女主角的首次相遇并一见钟情提供了重要戏剧情境。为了让观众直观感受到两个帮派之间泾渭分明的隔阂,主创团队首先在服装造型上对两拨人进行了一目了然的区分,尤其凸显了鲨鱼帮人物造型的民族特性(见图5-13、图5-14、图5-15、图5-16)。无论是《西区故事》早

图 5-13　1957年《西区故事》百老汇首演版,
舞段《体育馆舞会》中的鲨鱼帮造型
图片来源:百老汇官方网站、纽约公共图书馆数字资源

图 5-14　1961年《西区故事》电影版,
舞段《体育馆舞会》中的鲨鱼帮造型
图片来源:pinterest 网站

图 5-14 （续图）

图 5-15　2009 年百老汇复排版《西区故事》，
舞段《体育馆舞会》中的鲨鱼帮造型

图片来源：百老汇数据库

图 5-16　2023 年《西区故事》巴黎夏特莱剧院（Théâtre du Châtelet）
版，舞段《体育馆舞会》中的鲨鱼帮造型
图片来源：radiofrance 网站

期的百老汇版、电影版，还是其后数年间世界各地的不同复排版，
鲨鱼帮在这场"体育馆舞会"中的人物造型都渗透着浓郁的拉美风情。
尤其是鲨鱼帮姑娘们色彩浓艳、裙摆突出的舞裙设计，充分彰显了
鲨鱼帮的波多黎各民族属性。

　　配合着民族属性鲜明的人物造型，在这段长达十分钟的群体舞
段中，杰罗姆大量融入了带有浓郁时代特质和民族风情的舞蹈语汇。
首先，杰罗姆充分凸显了剧中人物的年纪设定，采用欧美青年人社

交舞会中常见的两两站位，以当时最流行的舞厅娱乐形式，拉开了一场青春洋溢、朝气蓬勃的舞会盛况（见图 5-17、图 5-18）。

图 5-17　1957 年百老汇首演版《西区故事》，
舞段《体育馆舞会》中的群舞场景
图片来源：纽约公共图书馆数字资源

图 5-18　1961 年电影版《西区故事》，舞段《体育馆舞会》中的群舞场景

图片来源：Cinémathèque 网站

然而，歌舞升平的欢娱表象之下，实则是一场暗波汹涌、蕴含杀机的帮派对峙。虽然，这场舞会中并未出现帮派间的直接暴力行为，两者之间的暗暗较劲与相互挑衅却始终如影随形。为凸显两帮派在文化母体上的差异，杰罗姆特意使用了两种身份属性明显有别的社交舞蹈。一方面，喷气帮少年似乎更热衷于欧美流行文化，其舞蹈多为 20 世纪中叶美国娱乐场所盛行的摇摆舞①；而另一方面，鲨鱼帮无论是穿着打扮还是舞蹈风格，都体现出浓郁的本民族特色，尤其是其群体展示的曼波舞②和恰恰舞③，与同场斗舞的喷气帮形成视觉上的鲜明反差。与此同时，喷气帮的整体舞蹈动作以高体能的弹跳蹦跃为主，更倾向于青少年懵懂无序的精神面貌，彰显着一群荷尔蒙旺盛少年的蠢蠢欲动。与此相反，鲨鱼帮的舞蹈则渗透着更加成人化的规则，常常表现为默契有序的双人舞步或相互配合的集体走位。

值得一提的是，舞会中出现了一段鲨鱼帮头领贝尔纳多（Bernardo）携女伴安妮塔（Anita）完成的炫技双人舞（见图 5-19）。其间，所有其他鲨鱼帮成员全部围绕在二人身边，以击掌或跺脚的方式予以节奏互动，表现出良好的团队意识和合作精神。杰罗姆这些细节化的肢体设计，无疑是在强调喷气帮与鲨鱼帮在价值观念与行为方式上的巨大差异。相比之下，舞会中的喷气帮少年表现得个

① 摇摆舞（Swing Dance），是 20 世纪上半叶兴盛于美国世俗文化的社交舞蹈，源自摇摆乐盛行的时代，逐渐发展出多种不同舞步的摇摆舞类型，如林迪舞（Lindy Hop）、巴尔博亚舞（Balboa）、沙格舞（Shag）、查尔斯顿舞（Charleston）等。

② 曼波舞（Mambo），是一种源自中美洲地区（尤其古巴）的舞蹈，20 世纪 40 年代风靡整个拉美世界，并逐渐成为美国舞厅中最流行的拉丁舞种。

③ 恰恰舞（Cha-Cha），是一种源自中美洲地区（尤其古巴）的舞蹈，名称最初是一种拟声词，指代恰恰舞者连续两个舞步快速切换时的脚底拖曳声。

图 5-19　1961 年电影版《西区故事》，舞段《体育馆舞会》中鲨鱼帮的舞蹈

图片来源：Cinémathèque 网站、WordPress 网站

性张扬、肆意妄为，言行举止中的挑衅意味也更显浓烈（见图 5-20）；而鲨鱼帮少年似乎更强调族群内部的凝聚力，价值观上更趋向于以家庭为单位的群体利益（这一点在之后鲨鱼帮的单独歌舞片段中体现得更加明显）。

毫无疑问，这场"体育馆舞会"是《西区故事》整体叙事框架中不可或缺的重要板块。它以鲜活生动的肢体表达，直观地呈现出两拨生活在同一城市、年纪相仿的青少年，因各自文化基因的不同，在生命观与价值观上产生的显著分歧。这种因文化差异而滋生的误解与冲突，也成为酝酿《西区故事》暴力对抗与死亡悲剧的深层次原因。

除了《西区故事》，杰罗姆·罗宾斯在《国王与我》[①]《屋顶上的提琴手》等音乐剧的舞蹈设计上，也同样凸显了肢体表演对于音乐剧舞台呈现的重要意义。比如，音乐剧《国王与我》中著名的"戏中戏"场景，实属同时代音乐剧舞台上新颖脱俗的经典桥段。《国王与我》改编自英国知识女性安娜·莱奥诺文斯（Anna Leonowens）受聘暹罗国[②]皇室担任女家庭教师的真实经历，以一位西方人的视角，诠释了 19 世纪暹罗国的古老东方文化与传统王室习俗。图 5-21 是《国王与我》中国王与安娜的人物原型。

[①] 《国王与我》(*The King and I*) 是罗杰斯和小汉默斯坦携手合作的第五部音乐剧，改编自美国作家玛格丽特·兰登（Margaret Landon）发表于 1944 年的小说《安娜与暹罗之王》(*Anna and the King of Siam*)，1951 年 3 月 29 日首演于百老汇的圣詹姆斯剧院，1953 年 10 月 8 日入驻伦敦特鲁里巷皇家剧院，首轮演出获 1952 年的 5 项托尼奖，之后经历了八次百老汇（伦敦西区）复排以及七次全美（英）巡演，并先后荣获 18 项复排类音乐剧奖。

[②] 暹罗(Siam)是泰国的古称，公元13世纪开国，先后经历了素可泰王朝(Sukhothai Kingdom，1238—1438)、阿瑜陀耶王朝（Ayutthaya Kingdom，1351—1767)、吞武里王朝（Thonburi Kingdom，1767—1782)、拉达那哥欣王国（Rattanakosin Kingdom，1782 至今）四个时代，1939 年正式更名为"泰国"。

图 5-20　1961 年电影版《西区故事》，舞段《体育馆舞会》中喷气帮的舞蹈

图片来源: mon cinéma à moi 网站、百老汇数据库

图 5-21 《国王与我》中国王与安娜的人物原型

图片来源：加拿大百科全书官方网站

音乐剧《国王与我》首演于 20 世纪中叶，彼时东西方文明之间尚未建立起便捷有效、平等互利的交流通道。因此，以杰罗姆·罗宾斯为代表的百老汇创作者，很难获得走入异域东方文明并深入了解的机会，这也成为整部音乐剧创作的重大难点。在那个没有互联网且国际通行相对困难的年代，杰罗姆充分挖掘了纽约这座移民大都市的多种族文化优势。在充分观摩、考证并研究了多种东方传统舞台表演艺术之后，杰罗姆为《国王与我》设计出一段带有浓烈地域特质和时代风貌的舞蹈场景。这段群舞，出现于剧中英国使团到访暹罗国的戏剧时间点，属于典型的戏中戏场景。剧中，为了彰显自己改革旧制、励精图治的诚意，在安娜的建议下，国王决定在晚宴之后安排一场宫廷演出。于是，安娜开始全身心投入这场宫廷表演的策划与排练中。而安娜挑选的演出剧目，正是改编自曾对美国

废奴运动产生过巨大影响力的小说《汤姆叔叔的小屋》①。不得不说，这部小说的挑选，充分体现了安娜（实则该剧主创者）的用心良苦。一方面，就《国王与我》作品本身而言，19 世纪的暹罗国，王宫中依然大量保留着无人身自由权的奴仆。面对英国使团的到访，安娜特意挑选此带有明确废奴主张的表演内容，显然是想伺机彰显国王励志图新、废除旧体的决心。另一方面，就《国王与我》首演的时代背景而言，该剧主要面对的是 20 世纪中叶、欧美文化母体下的白人观众。挑选这部英语世界中享誉盛名的经典小说《汤姆叔叔的小屋》，显然更加顺应台下观众的知识背景，便于其第一时间读懂安娜在剧中的用心良苦以及这场戏中戏的真正意图。

《国王与我》第二幕第三场，在安娜的精心策划与统筹安排之下，一场由王宫内院与宫仆共同演绎的戏剧演出，在暹罗国皇室宫廷中华丽上演。这段戏中戏直接取名为"汤姆叔叔的小屋"，内容源自小说原著中一段改编于真实事件的桥段：一位名叫伊丽莎（Eliza）的美国南方黑奴，在得知自己孩子即将被奴隶主贩卖的消息之后，决定铤而走险，趁夜色穿越冰雪覆盖的俄亥俄河，最终母子二人逃出生天……这段戏中戏采用了典型的舞蹈叙事，以肢体语言的方式，完整描述了伊丽莎历尽艰险、躲避追捕的曲折路程，并配有旁白解说（由剧中一位嫔妃承担）。这个故事原型发生于南北战争时期的美国，罗宾斯却大胆融入带有东方文化烙印的舞台表演元素，赋予这段戏中戏一种异域文明碰撞而生的瑰丽色彩。

① 《汤姆叔叔的小屋》（Uncle Tom's Cabin），是美国女作家哈里特·比彻·斯托（Harriet Beecher Stowe）创作的一部反奴隶制小说，1852 年分两卷出版，并在全美范围内引发普遍关注与讨论，被公认为对美国内战的爆发铺垫了积极有效的思想基础。

　　首先，在服装造型上，戏中戏中的所有角色，均采用了泰国传统的戏服穿扮，无论是服饰剪裁、布料色泽，还是头饰花簪、随身饰品，都渗透出浓烈的东南亚风情。与此同时，戏中戏里的部分角色，还在面部涂抹上夸张的白色颜料（见图5-22、图5-23）；而另一些角色，则佩戴着具有明确戏剧属性的面具，这显然受到日本能剧表演的影响（见图5-24）。20世纪中叶，日本文化的强势输出，让西方民众有机会了解到东方神韵的艺术表达，也为西方艺术创作者带来全新的灵感与思路。《国王与我》的创作团队，汲取了日本传统舞台表演中的艺术元素，将艺伎的面部妆容和能剧中的面具寓意，巧妙地融入这段戏中戏的舞蹈叙事中。于是，一个原本发生于美洲新大陆的传奇故事，在音乐剧舞台上焕发出古老而神秘的东方文化气韵。

图 5-22　1951 年《国王与我》百老汇首演版，"戏中戏" 中的人物造型

图片来源：纽约公共图书馆数字资源

图 5-23　1956 年电影版《国王与我》，"戏中戏"中伊丽莎的舞台形象

图片来源：百老汇数据库

图 5-24 《国王与我》各地巡演版，"戏中戏"中国王与追兵的舞台形象

图片来源：Man in Chair 网站、英国每日电讯报官方网站、aussietheatre 网站

其次，在舞蹈设计上，戏中戏大量借鉴了东方戏曲艺术中特有的手眼身法步。剧中演员们，在眉眼、身段、手势、步伐等肢体动作上，均呈现出浓烈的传统戏曲表演神韵。比如，伊丽莎四处躲避追兵的舞步，罗宾斯并未延续《西区故事》中标志性的写实主义处理风格，而是换以姿态轻盈的示意性弹跳动作。这些带有明显东方写意风格的艺术处理，虽然在音乐剧舞台上实属新鲜，却是东方古老戏曲历代传承的表演惯例。

最后，在舞美设计上，戏中戏充分传递出东方舞台逻辑中的写意追求，用简约却传神的舞台道具，生动描画出充满想象力的戏剧空间。比如，在伊丽莎翻山涉水的逃脱过程中，道具组仅用一块白布，便勾勒出山峦叠嶂或河水滔天的戏剧场景（见图 5-25、图 5-26、图 5-27）。然而，这些简化写意的舞台道具处理，背后更依托于演员丰富细腻的肢体表演。比如，在伊丽莎翻越重山的戏剧场景中，几位布景演员要在白布的覆盖下，用肢体造型搭建出崇山峻岭的形态；而伊丽莎的扮演者，则要凭借良好的肢体平衡能力，在这座如水墨画般写意的山峦之上，稳步攀登前行。再如，在伊丽莎横渡俄亥俄河的戏剧场景中，几位布景演员须手持白布边缘，用力将布匹翻卷出波浪滔天的河面形态；而追兵的扮演者们，则置身于白布的裹卷之中翻腾挣扎，直至最终被白布完全覆盖（河水吞没）……由此可见，简约的道具处理，反而对演员的肢体能力提出更高要求，如此方能实现角色动作与戏剧情境在观众想象空间里的完美融合。

综上所述，无论是《俄克拉何马》中的"梦之芭蕾"，还是《西区故事》中的"体育馆舞会"，抑或是《国王与我》中的"汤姆叔叔

图 5-25　1951 年百老汇首演版《国王与我》，"戏中戏"中的渡河场景

图片来源：纽约公共图书馆数字资源

图 5-26　1956 年电影版《国王与我》，"戏中戏"中的渡河场景

图片来源：pinterest 网站、madhulikaliddle 网站

图 5-26 （续图）

图 5-27 2015 年百老汇复排版《国王与我》，"戏中戏"中的渡河场景

图片来源：Man in Chair 网站

的小屋"，这些舞蹈场景在动作设计、肢体风格和舞台调度上，都紧紧围绕着音乐剧作品的戏剧叙事性，借助丰富细腻的肢体语言，传递出台词与唱词之外、难以明示却又至关重要的戏剧信息。从某种意义上来说，"梦之芭蕾"犹如一段深入潜意识的梦之解析，通过心思缜密的舞蹈设计，向观众完整呈现出女主角真实柔软且不为人知的内心世界。归结于女主角自尊傲娇的人设，这些细腻敏感的内心活动，很难通过其日常言行予以展现。于是，这段"梦之芭蕾"恰到好处地弥补了人物刻画在台词文本上的局限，成功终塑造出一位生动立体、饱满鲜活的女主形象。同样，"体育馆舞会"也隐藏着诸多充满玄机的肢体密码。除了两帮少年无处不在的明争暗斗，这段群舞更加凸显了两个族群在行为举止与社交方式上的差异。"体育馆舞会"中生动直观的肢体语言，可以帮助观众一目了然地感受到两帮少年在文化母体上的差异，进而深层次地理解两个族群在生活态度、价值观念上的冲突。再者，虽然"汤姆叔叔的小屋"原本的戏剧定位就是一段以叙事为主导的戏中戏，但是在完整陈述故事之外，这段群舞还巧妙融合了东方戏曲艺术的写意风格与西方音乐剧表演的写实主义，充分彰显出全剧的时代背景和地域特质。更重要的是，这段戏中戏里的东西方舞蹈语汇，还将观众的视角引向了国王与安娜日常冲突背后的深层次文化根源——东西方文明在价值观、生命观与道德观上的大相径庭。由此可见，舞蹈作为音乐剧创作环节中的必备板块，往往承担着台词文本或唱段歌词无法充分传递的戏剧内容，在推动情节叙事、刻画人物形象、渲染戏剧氛围、诠释戏剧主题上发挥不可替代的重要作用。

第二节
音乐剧舞蹈的多元化风格

如第四章所言，多元文化激情碰撞而生的音乐剧，几乎汲取了所有舞台表演艺术的养料。无论是渗透着尊贵气质的古典音乐，还是焕发出蓬勃生机的现代流行音乐，音乐剧如磁石般吸纳着所有表演艺术的生命元气，并最终酝酿出自身独树一帜的舞台风格。高雅与世俗并存，古典与流行共融，这不仅彰显着音乐剧艺术多元性与审美包容度的重要特质，更是音乐剧吸引全球观众并获得广泛影响力的关键要素。正因如此，相较于专注特定风格的专业舞剧，音乐剧中的舞蹈往往呈现出更加多元化的艺术风格与肢体语言，其背后也凝聚着不同时代的编舞大师在音乐剧领域的勇敢探索与不倦耕耘。

一、音乐剧中的踢踏舞

踢踏舞（Tap Dance），是一种通过舞鞋头部或跟部敲击地板（或任何其他坚硬表面）发出可听节奏的舞蹈风格[①]。踢踏舞源自殖民地

[①] 资料来源：https://www.britannica.com/art/tap-dance，访问时间 2023 年 6 月 15 日。

时期的北美，融会了西非地区的吉奥布舞（Gioube）以及不列颠群岛地区的木屐舞（Clog Dance）、喇叭管舞（Hornpipe Dance）和吉格舞（Jig Dance）等不同民族的敲击性舞种。在美洲新大陆不同族群混居的城市生活中，踢踏舞又逐步吸收了更加古老的巴克舞（Buck Dance）、轻松优雅的软鞋舞（Soft-shoe Dance）和快速华丽的眺飞舞（Buck-and-wing Dance）等，在20世纪20年代基本确立了其特殊的舞鞋规范——将钉子或螺丝固定于脚趾和跟部的鞋底（见图5-28）。

图 5-28　常见的踢踏舞鞋构造（整鞋、鞋跟与鞋头）
图片来源：维基百科

踢踏舞最初主要流行于北美下层民众，带有浓烈的街头文化与市井气息，舞蹈形式开放自由，着重趾尖与脚跟打击节奏的变化性与复杂度，对身体姿势的限制与规范相对较少。早期踢踏舞者往往相聚街头、切磋技艺，在炫耀各自脚下复杂多变的打击节奏的同时，逐渐吸收了即兴表演的精髓，由此形成集诙谐性、开放性和挑战性于一体的踢踏舞流派。得益于20世纪好莱坞歌舞片的鼎盛辉煌，踢踏舞作为大银幕上独占鳌头的舞蹈种类，被全世界观众熟知和喜爱。此间涌现出一批对后世影响深远的伟大踢踏舞者，这其中，弗雷德·阿斯泰尔（Fred Astaire）和吉恩·凯利（Gene Kelly）无疑是最具代表性的佼佼者。凭借《礼帽》（*Top Hat*，1935）、《龙国香车》（*The Band Wagon*，

1953)、《甜姐儿》（*Funny Face*，1957）等经典歌舞片，阿斯泰尔将社交舞（Ballroom dance）中高贵典雅的气质融入充满节奏韵律的踢踏舞步中，极大地提升了踢踏舞上身肢体表达的舞蹈性与优美度（见图 5-29、图 5-30）。而这一时期大银幕作品中的踢踏舞表演，也逐渐

图 5-29　1935 年电影《礼帽》，阿斯泰尔与金吉·
罗杰斯（Ginger Rogers）的舞蹈造型

图片来源：playbill 官方网站、jimcarrollsblog 网站、tumblr 网站

图 5-30　1953 年电影《龙国香车》，阿斯泰尔与赛德·
查里斯（Cyd Charisse）的舞蹈造型
图片来源：flickr 网站、pixels 网站

褪去最初的市井街头气息，成为绅士淑女优雅形象的重要标志。

相比之下，吉恩·凯利的踢踏舞风格则显得更加飘逸松弛、自由灵动。凯利在自己的舞蹈设计中，拼贴了大量天马行空的奇思妙想，尤其擅长利用场景空间和实物道具，往往将舞者的肢体动作完美融会于周边景物。因此，凯利的踢踏舞表达不再局限于脚步动作，而是渗透于舞者身体的每个部位，并蔓延到舞蹈场景的每寸空间。比如，在其代表作《雨中曲》（*Singin' in the Rain*，1952）中，凯利充分挖掘了雨伞、马路、街灯等实物道具的可能性，将自己的踢踏舞步，巧妙贯穿于一场雨水浇灌的街头场景（见图 5-31）。

一方面，凯利将踢踏舞鞋的发声对象，扩充到场景中的不同界面（如路面、灯柱、水、墙体等），用不同材质音色的舞鞋声响，凸显出踢踏舞在节奏表达上的独特魅力；另一方面，凯利精准把握了雨夜的诗意与浪漫，用流畅大气的肢体动作传达出如童话般纯净的唯美意境，成就了一段踢踏舞历史上难以超越、经久传世的永恒经典。

20 世纪上半叶好莱坞歌舞片对于踢踏舞情有独钟，一方面，让踢踏舞本身在肢体风格、表现形式、动作细节等方面日趋成熟，呈现出更多的套路与范式，并演化出不少后世广泛使用的踢踏舞步，如牛步（Buffalo）、马步（Cramproll）、壕沟步（Trench）、短马车步（Bombershay）、翼步（Wing）、蹭步（Shuffle）、时间步（Time step）、复合跳（Paradiddle）、辛辛那提步（Cincinnati）、马克西福特步（Maxi Ford）等。另一方面，早期踢踏舞大师极具个人魅力的舞蹈风格以及他（她）们在编舞设计上层出不穷的创作灵感，也让这种带有浓烈美国本土文化特色的舞蹈种类，逐渐发展为百老汇音乐剧舞台上极其重要的艺术元素。相较于节奏踢

图 5-31　1952 年电影《雨中曲》，吉恩·凯利的踢踏舞造型

图片来源：不列颠百科全书线上资源、好莱坞报道者官方网站、pinterest 网站

图 5-31 （续图）

踏舞（Rhythm Tap）对于脚底节奏变化性与复杂度的追求，百老汇踢踏舞（Broadway Tap）更关注整体肢体动作的舞蹈性与戏剧性，在动作编排上尤其考虑剧目本身的戏剧定位和叙事要求。比如，音乐剧《歌舞线上》中的一首唱（舞）段《我也能行》（I Can Do That），由剧中角色迈克（Mike）完成。如之前章节所述，《歌舞线上》的故事主线围绕着一群舞蹈演员的面试过程展开。其中，一位名为迈克的男舞者，向导演回忆起自己四岁时围观姐姐踢踏舞课的场景——舞蹈的种子正是自那刻起便悄然埋下，并最终将迈克引向职业舞者的道路。在《我也能行》中，迈克一边在歌词中描绘自己穿上姐姐的舞鞋偷偷跑去上舞蹈课的场景，一边用炫技性极强的踢踏舞，展示着自己卓越的舞蹈天赋和肢体能力（见图 5-32）。虽然踢踏舞并非整部《歌舞线上》的主导性舞蹈风格，但

图 5-32　百老汇首演版《歌舞线上》，舞段《我也能行》中迈克的舞蹈造型
图片来源：纽约公共图书馆数字资源

它在这首唱段中的出现却恰到好处。一方面，从歌词内容出发，《我也能行》是一段对儿时踢踏舞课场景的回忆，其中出现踢踏舞便显得顺理成章；另一方面，《我也能行》出现在迈克参加面试的考核过程中。借助一段对儿时舞蹈课的回忆，迈克可以向剧中导演充分展现自己精湛的舞蹈能力，这显然也契合角色自身的人物设定和戏剧诉求。正因如此，《我也能行》虽然时长仅仅约三分钟，却因其难度极高的踢踏舞技巧和苛刻的肢体要求，成为音乐剧舞台上踢踏舞段的经典。

　　类似因剧情需要衍生出的踢踏舞段，同样出现在音乐剧《烂东西》中。虽然这部音乐剧的故事情节设定于文艺复兴时代，其内核

却是用一段看似啼笑皆非的闹剧，向所有类型的舞台表演艺术表达最深沉的敬意。《烂东西》的故事主角，是一对生活在莎士比亚时代的编剧搭档。他们虽一文不名，却穷尽所有、破除万难，只为能给后世留下一部旷世伟大的舞台作品。可悲的是，既生瑜何生亮，莎士比亚无疑才是文艺复兴时代戏剧舞台上无人能及的超级巨星，这对生不逢时的编剧搭档只能黯然愤恨命运的不公……有趣的是，为凸显文艺复兴时代莎翁如日中天的文化影响力，《烂东西》的主创者特意给剧中的莎翁设计了一套摇滚巨星范的舞台造型——皮裤、流苏衣、烟熏妆等（见图 5-33），并为其创作了一首热辣劲爆的出场曲《莎翁之力》（Will Power）。

《烂东西》中出现了一个唱（舞）段表演，名为《出人头地》（Bottom's Gonna Be On Top），是男主角尼克·巴顿（Nick Bottom）对于未来前程的美好憧憬。歌词中，身为剧作家的巴顿，幻想着自己终将摆脱一贫如洗，成为人人敬仰的戏剧大师。唱段的后半段，主创者特意安排了一段巴顿和莎士比亚之间暗暗较劲的斗舞。从剧中这两位戏剧角色都是剧作家的身份出发，主创者首先将这场较量的重点，放置于二人妙语如珠的台词比拼上。然而，随着不断加速的台词节奏，两位剧作家不再满足于单纯的嘴皮逞强。两人在各自争辩的同时，脚下开始加入复杂多变的踢踏舞步伐，于是一场妙趣横生的斗舞就此拉开序幕（见图 5-34）。舞台上的两位剧作家，如孩童般任性稚气，他们不仅要在言语上略胜一筹，还要试图通过炫耀自己的踢踏舞技，让对方心甘情愿地臣服于自己。这段斗舞场景中的踢踏舞编排，同样彰显出主创者的用心良苦。为了突出巴顿和莎

图 5-33　2015 年百老汇首演版《烂东西》，莎士比亚的舞台造型

图片来源：纽约时报官方网站、fandom 网站

图 5-34　2015 年百老汇首演版《烂东西》，
舞段《出人头地》中的斗舞场景
图片来源：vanityfair 网站

士比亚身为剧作家更擅长言辞的人物特性，这段斗舞中的台词分量
并不轻松。这就意味着，两位角色的扮演者必须具备更全面的表演
技艺：脚部精准完成复杂舞步的同时，口齿清晰地传达出所有台词

内容，且脚底节奏与台词节奏之间不能出现混淆或干扰①。

《烂东西》中的这场斗舞，是一段既植根于剧情，又彰显踢踏舞本身优势的精妙设计。一方面，相较于其他舞种，踢踏舞的动作更集中于脚部，身体其他部位参与的幅度相对较小，这也让演员一边快速说词、一边完成复杂舞步成为可能；另一方面，踢踏舞本身的节奏质感，以及舞鞋产生的铿锵声响，进一步烘托了两位剧作家唇枪

① 《出人头地》部分台词原文：

WILL: Oh yeah? Well, If you want to make it to the top, then you're gonna have to go through me. 'Cause on the top is where I live and I will not be giving up that easily so there.

NICK: Oh, man, I have been waiting for this moment for so long. I'm gonna enjoy it when I knock you off your perch.

WILL: You can't be the best because I am the best. I have written 12 plays and each one is a testament to my great skill. I am the Will and I wrote *the taming of the Shrew* and *Richard Ⅲ* and *Richard Ⅱ* and *Henry's Ⅳ* , *Ⅴ* , *Ⅵ* And *Titus Andronicus*. And oh, did I forget *Romeo and Juliet*.

NICK: Well I have just written the thing that the critics are calling the greatest thing they've ever seen. The people are loving it, can't get enough of it. Everyone, even including the Queen. She recently invited me to her castle where she knighted me. And privately she told me that you're not any good, not any good, not any good, not any good. And she told me that all of your plays make her vomit. And none of them's as good as my musical *Omelette*.

《出人头地》部分台词译文：

莎翁：是吗？那么，如果你想出人头地，那你必须打败我。因为我才是常胜之王，而且不会轻易放弃王座。

尼克：哦，伙计，我等这一刻已经许久，我将得意地将你从圣坛上踢落。

莎翁：你绝无可能得逞，因为我所向披靡。我撰写的 12 部剧作，全都彰显着我无与伦比的精湛技艺。我是威廉，我创作了《驯悍记》《理查三世》《理查二世》《亨利四世》《亨利五世》《亨利六世》和《泰特斯·安德洛尼克斯》……哦，差点儿忘了，还有《罗密欧与朱丽叶》。

尼克：我刚问世的创作，被评论家誉为此生所见最伟大的作品。人们追捧它，大家爱不释手，甚至包括英国女王。女王最近邀请我去她的城堡，要亲自授予我爵位。女王私下告诉我，你一无是处，糟糕透顶。你所有的剧作都让女王厌恶，没有一部作品可以与我的音乐剧《蛋卷》相媲美。

舌剑背后的对抗性，为两者间的争斗渲染出饶舌大战（rap battle）的氛围，进而将整场演出推向气氛热烈澎湃的戏剧小高潮。

毋庸置疑，踢踏舞曾经是音乐剧舞台上最受欢迎的舞蹈语言，大量经典音乐剧作品中，都出现过后世经久传颂的踢踏舞段。比如，《不，不，纳内特》①中精致优雅的群舞《我要快乐》（*I Want to Be Happy*）、《万事皆空》中热烈欢愉的同名主题曲舞段、《四十二街》②一开场气势恢宏的选秀群舞、《欢乐满人间》③中生动诙谐的烟囱工群舞《跨越时空》（*Step In Time*）、《为你痴狂》④中浓郁爵士风情的群

① 音乐剧《不，不，纳内特》（*No, No, Nanette*），改编自弗兰克·曼德尔（Frank Mandel）创作于1919年的戏剧作品《我的闺密们》（*My Lady Friends*），由文森特·尤曼斯（Vincent Youmans）谱曲，欧文·恺撒（Irving Caesar）和奥托·哈巴赫（Otto Harbach）联合作词，奥托·哈巴赫和弗兰克·曼德尔联合编剧，1925年3月11日入驻伦敦皇宫剧院，同年9月16日亮相纽约环球剧院（Globe Theatre，后更名为伦特-芳坦剧院），之后被多次搬上大荧幕，并于1971年1月19日重新入驻百老汇46街剧院，一举荣获1971年的4项托尼奖、4项戏剧课桌奖和1项世界戏剧奖。

② 音乐剧《四十二街》（*42nd Street*），由迈克尔·斯图尔特（Michael Stewart）和马克·布兰布尔（Mark Bramble）联合编剧，阿尔·杜宾（Al Dubin）和约翰尼·默瑟（Johnny Mercer）联合作词，哈里·沃伦（Harry Warren）谱曲，1980年8月25日正式入驻百老汇冬季花园剧院，1984年8月8日亮相伦敦皇家德鲁里巷剧院，首轮演出获1981年的2项戏剧课桌奖、2项托尼奖、1项戏剧世界奖，以及1984年奥利弗"最佳音乐剧奖"等。

③ 音乐剧《欢乐满人间》（*Mary Poppins*），改编自英国作家特拉弗斯（P. L. Travers）的系列儿童读物，由理查德·谢尔曼（Richard M. Sherman）、罗伯特·谢尔曼（Robert B. Sherman）、乔治·斯蒂尔斯（George Stiles）联合谱曲，理查德·谢尔曼、罗伯特·谢尔曼、安东尼·德鲁（Anthony Drewe）联合作词，朱利安·费罗斯（Julian Fellowes）编剧，2004年9月18日亮相伦敦布里斯托尔竞技场（Bristol Hippodrome，1951个座位），2006年11月16日正式入驻百老汇新阿姆斯特丹剧院，首轮演出获2005年2项奥利弗奖，2007年的1项托尼奖、2项戏剧课桌奖等。

④ 音乐剧《为你痴狂》（*Crazy for You*），由肯·路德维希（Ken Ludwig）编剧，艾拉·格什温（Ira Gershwin）作词，乔治·格什温（George Gershwin）谱曲，改编于格什温兄弟创作于1930年的音乐剧《疯狂女孩》（*Girl Crazy*）。该剧1992年2月19日正式入驻百老汇舒伯特剧院，1993年3月3日亮相伦敦爱德华王子剧院，首轮演出获1992年的3项托尼奖、2项戏剧课桌奖，1993年的3项奥利弗奖等。

舞《我找到节奏》（*I Got Rhythm*）、音乐剧《报童》中朝气蓬勃的报童群舞《纽约之王》（*King of New York*）等（见图 5-35、图 5-36、图 5-37、图 5-38、图 5-39）。

图 5-35　1971 年百老汇复排版《不，不，纳内特》，群舞场景

图片来源：纽约公共图书馆数字资源

图 5-36　2020 年伦敦西区复排版《万事皆空》，群舞场景

图片来源：mrcellophane13 网站

图 5-37　2017 年伦敦皇家德鲁里巷剧院复排版《四十二街》，群舞场景

图片来源：伦敦皇家德鲁里巷剧院官方网站

图 5-38　2019 年伦敦复排版《欢乐满人间》，群舞表演

图片来源：playbill 官方网站

图 5-39　2012 年百老汇版和 2014 年全美巡演版《报童》，群舞场景

图片来源：variety 官方网站、snoopstheatrethoughts 网站

1995 年，首次亮相于纽约莎士比亚戏剧节（New York Shakespeare Festival, NYSF）的音乐剧《踢踏春秋》[①]，无疑是百老汇舞台上专注于踢踏舞并将其魅力发挥到极致的优秀作品。《踢踏春秋》的创意最初源自 NYSF 艺术总监乔治·沃尔夫（George C. Wolfe）的灵感，试图借助踢踏舞的独特肢体方式，呈现出奴隶制至今跌宕起伏的美国黑人历史。《踢踏春秋》中充满着极具张力的节奏元素和富含创意的踢踏舞步，恰如其分地凸显着美国黑人的独特精神气质。

图 5-40　1995 年外百老汇版《踢踏春秋》，系列演出海报

图片来源：behance 网站

美国踢踏舞大师萨维恩·格洛弗（Savion Glover）的加盟，无疑是《踢踏春秋》最终完美舞台呈现的重要保障。格洛弗不仅扛起

[①] 音乐剧《踢踏春秋》（*Bring in 'Da Noise, Bring in 'Da Funk*），由乔治·沃尔夫导演，达里尔·沃特斯（Daryl Waters）、赞恩·马克（Zane Mark）和安·杜克奈（Ann Duquesnay）联合谱曲，雷吉·盖恩斯（Reg E. Gaines）、乔治·沃尔夫和安·杜克奈联合作词，雷吉·盖恩斯编剧，萨维恩·格洛弗（Savion Glover）编舞，1995 年 11 月 3 日首演于外百老汇公共剧院，1996 年 4 月 25 日入驻百老汇大使剧院，首轮演出获 1996 年的 4 项托尼奖、2 项戏剧课桌奖等。

了该剧的编舞大旗，而且亲自承担剧中两位最重要角色的舞蹈表演。在字幕、图片和视频投影的协助下，舞台上的格洛弗与舞者们通过自己精湛的踢踏舞技艺，呈现出一段荡气回肠的历史画卷——自非洲黑奴踏上美洲大陆的那一刻起，这片充满机遇、挑战和不确定性的新大陆上，美国黑人在屈辱中愤然觉醒并逐渐走向文明的希望……（见图 5-41）

图 5-41　1996 年百老汇版《踢踏春秋》，踢踏舞场景

图片来源：Black Work Broadway 网站

《踢踏春秋》中，主创者选取了两种最能凸显黑人文化烙印的舞台形式——踢踏舞与说唱乐。一方面，《踢踏春秋》充分挖掘了踢踏舞与说唱乐在节奏表达上的相同优势，让舞者的脚步节奏和歌者的人声节奏交相呼应、相映成趣，打造出一个鲜活灵动的舞台听视觉效果（见图 5-41）；另一方面，《踢踏春秋》充分发挥出说唱乐在歌词表达

上的优势，极大地弥补了踢踏舞在文本叙事上的劣势。剧中大量与历史事件相关联的戏剧信息，都可以通过说唱乐的丰富歌词予以补充。值得一提的是，凭借在《踢踏春秋》中的精湛表现，格洛弗不仅同时捧走托尼和戏剧课桌分别颁发的两枚"最佳编舞奖"，还赢得了专业评论界的一致赞誉。《纽约时报》（The New York Times）评论道："演出中，格洛弗先生一丝不苟且极为恭敬地展现着每一个技术细节，并将这些舞蹈技法融会成自己独树一帜、令人惊叹的艺术风格。作为一部音乐剧作品，无论是其舞蹈性、戏剧性，还是其历史性、艺术性或娱乐性，《踢踏春秋》包罗万象且无所不能……"

总体而言，踢踏舞是音乐剧舞台上当之无愧、最具影响力的舞蹈元素。它不仅形成了一套体系完备、风格明确的独特审美方式，而且极大开发了舞蹈在听觉与视觉呈现上的双维度空间，以个性鲜明的舞台优势，成为音乐剧作品中肢体表达的重要手段。诚然，随着新时代音乐剧作品趋向多元化的风格定位，以及音乐剧舞台上越发多变的呈现手段，踢踏舞曾经在音乐剧领域如日中天的统领地位一去不复返。然而，作为一种极具舞台表现力的舞蹈风格，踢踏舞从未退出过编舞家的视野，持续贡献出音乐剧舞台上颇具记忆亮点的舞蹈片段，成为散发浓厚复古风情并彰显音乐剧独特艺术传统的重要舞蹈元素。

二、音乐剧中的民族舞

带有明显民间或地域属性的民族舞蹈，同样受到音乐剧编舞者们的钟爱。顺应着不同剧目的戏剧定位与时代背景，源自不同种族、地区和历史环境的特性舞蹈，成了音乐剧舞台上最多姿多彩

的肢体呈现。带有浓烈民族风情的舞蹈段落，常出现于带明显地域设定的音乐剧作品，对应着传统习俗厚重的特定人群或种族。比如，前文中提到的音乐剧《屋顶上的提琴手》，其故事背景锁定于19世纪末沙俄地区的东欧犹太族群，因此，全剧整体艺术风格渗透着浓郁的犹太民族特色。编舞大师杰罗姆·罗宾斯在《屋顶上的提琴手》的舞蹈设计中，融入带有东欧地域特质的肢体语汇，尤其是剧中泰维的大女儿策特尔（Tzeitel）的婚礼场景，出现了一段带有鲜活犹太文化烙印的"瓶舞"（Bottle Dance）。在观摩了大量东正教和犹太教传统婚礼或节庆仪式之后，罗宾斯从其中充满能量的男性群舞中获得灵感，设计出音乐剧舞台上最为经典的婚礼群舞。剧中，婚礼仪式上的男性们，身着传统犹太盛装，头戴平顶黑色礼帽，将盛满琼浆的酒瓶放置于自己的礼帽之上。整段婚礼舞蹈，以舞者平滑流畅的腿部动作为主。在大幅度蹲起与滑行舞步的同时，舞者须尽可能保持上身肢体的稳定与协调，以确保一舞完毕头顶酒瓶中的琼浆不洒半滴（见图5-42、图5-43、图5-44、图5-45、图5-46）。显而易见，这是一段难度系数很大的群舞段落。一方面，持续下蹲的低位置，要求舞者拥有强壮有力的腿部肌肉，方能在蹲曲状态下完成大幅度的脚底滑行或弹跳移动；另一方面，酒瓶放置头顶而不倒的道具设置，也对舞者的身体协调能力提出严峻挑战。在高质量完成腿部复杂舞步的同时，舞者必须同时确保上身肢体（尤其是颈部与头部）足够稳定。如此这般，方能在"瓶舞"结束之时，舞者纷纷从头顶取下酒瓶，并为在场所有宾客盛满美酒，众人共举酒杯，见证一对新人的百年好合，整个戏剧场景进入情绪热烈的高潮。相比于台词与歌词，舞蹈可以借助更直观生动的方式，带领现

图 5-42　犹太民族传统婚礼仪式中常见的"瓶舞"场景

图片来源：jewishtimes 网站

图 5-43　1976 年百老汇复排版《屋
　　　　顶上的提琴手》，婚礼"瓶
　　　　舞"场景

图片来源：纽约公共图书馆数字资源

图 5-44　2014 年华沙马车车轮剧院
　　　　（Wagon Wheel Theatre）版《屋
　　　　顶上的提琴手》，婚礼"瓶舞"
　　　　场景

图片来源：lizwhalendesign 网站

图 5-45　2015 年百老汇复排版《屋顶上的提琴手》，婚礼"瓶舞"场景

图片来源：danceinforma 网站

图 5-46　2022 年北美巡演版《屋顶上的提琴手》，婚礼"瓶舞"场景

图片来源：examiner-enterprise 网站

场观众直接回到那段风雨飘摇的沙俄时代，感同身受地体味犹太民族特有的文化信仰和生活习俗。不难看出，这段带有鲜明犹太民族属性的"瓶舞"设计，深深植根于《屋顶上的提琴手》的戏剧主题，完美贴合了剧中人物的身份属性与整部剧目的时代背景，是整部作品中不可或缺的重要段落。

音乐剧《西区故事》中，同样出现了大量带有浓郁南美风情的舞蹈段落，如鲨鱼帮姑娘小伙们的群舞《美国》（America）。在活力四溢、热情激昂的音乐旋律中，这些来自南美的年轻人尽情舞动着自己的青春肢体，用戏谑调侃的态度诠释着新一代拉美移民对于"美国梦"的期许与憧憬。伦纳德·伯恩斯坦在这里特意使用了带有显著拉美民族特质的音乐元素，以不断切换的交叉节奏，烘托起整个舞段的戏剧高潮。图 5-47 是贯穿《美国》全曲的标志性节奏型，它以 6/8 与 3/4 的节拍转换为主导，突出着 2：3 的律动对峙。这种节奏律动在南美舞蹈中极为常见，如图 5-48 中带有一定切分处理的哈巴涅拉①节奏型，这也是让整首唱段音乐渗透出拉美民族风情的重要元素。

图 5-47　音乐剧《西区故事》舞段《美国》中频繁出现的节奏型

图 5-48　典型的哈巴涅拉节奏型

图片来源：维基百科

然而，《美国》中不断切换的节奏律动，无疑给编舞师杰罗姆·罗宾斯和所有舞者提出了严峻挑战。如何把握不稳定的节奏律动，并将其付诸自如顺畅的肢体动作，成为《西区故事》中所有舞者共同努力的重要目标。罗宾斯紧紧把握拉丁舞蹈中特有的脚底步伐，尤其突出其中带有明确节奏属性的舞步和女性舞者充满动感的裙摆动

① 哈巴涅拉（habanera，也称 contradanza），一种流行于古巴等南美地区的重要民间舞蹈，融会了非洲音乐中强调不规则重音的复杂节奏，带有浓郁的拉丁美洲民族风情。

作。在下摆宽幅剪裁的拉丁舞裙映衬下，以安妮塔（Anita）为首的鲨鱼帮姑娘们，用灵动的身体旋转和舒展的腿部踢升，配合以轻巧的手部牵引，凸显着拉丁裙下摆的波浪起伏，让整个舞段的视觉呈现充满流动性与跳跃感（见图5-49、图5-50、图5-51、图5-52）。罗宾斯在舞蹈设计思路上的民族考量，不仅让这首《美国》成为《西区故事》中最传世经典的群舞，也令其成为《西区故事》诸多后续

图5-49　1957年百老汇原版《西区故事》，舞段《美国》中的群舞场景

注：赤塔·里维拉（Chita Rivera）饰演安妮塔

图片来源：纽约邮报官方网站、纽约公共图书馆数字资源

图 5-50　1961 年电影版《西区故事》，舞段《美国》中的群舞场景

注：丽塔·莫雷诺（Rita Moreno）饰演安妮塔

图片来源：纽约公共图书馆数字资源、NBC 新闻官方网站

图 5-51　2009 年百老汇复排版《西区故事》，舞段《美国》中的群舞场景

注：卡伦·奥利沃（Karen Olivo）饰演安妮塔

图片来源：百老汇官方网站、playbill 官方网站

图 5-52　2021 年电影版《西区故事》，舞段《美国》中的群舞场景

注：阿丽亚娜·德博斯（Ariana DeBose）饰演安妮塔

图片来源：awardsdaily 网站、parade 官方网站、vogue 官方网站

复排版或电影版在舞蹈设计上的重要风格参考。

　　与上述类似的民族（民间）舞蹈处理，还出现于其他很多带有明显地域特质的音乐剧作品中。比如，音乐剧《旋转木马》中带有浓郁新英格兰地域风情的水手角笛舞（The Sailor's Hornpipe）、音乐剧《彩虹仙子》①中带有典型凯尔特文化气质的爱尔兰踢踏舞、

① 音乐剧《彩虹仙子》（*Finian's Rainbow*），由 E. Y. 哈伯格（E. Y. Harburg）和弗雷德·赛迪（Fred Saidy）联合编剧，哈伯格作词，伯顿·兰（Burton Lane）谱曲，1947 年 1 月 10 日首演于百老汇 46 街剧院，首轮演出获 3 项托尼奖和 1 项戏剧世界奖，之后四次百老汇复排，并于 1968 年由美国著名导演弗朗西斯·福特·科波拉（Francis Ford Coppola）搬上大屏幕。

音乐剧《忠诚》①中带有日本歌舞伎表演文化烙印的扇子舞和盂兰盆舞②、音乐剧《站起来》③中带有明显古巴民间特色的披肩舞(Cueca del Pañuelo) 等（见图 5-53、图 5-54、图 5-55、图 5-56）。

图 5-53　2018 年百老汇复排版《旋转木马》，水手舞场景

图片来源：dancetabs 网站

① 音乐剧《忠诚》（*Allegiance*），由郭杰（Jay Kuo）作词兼谱曲，马克·阿西托（Marc Acito）、郭杰、洛伦佐·蒂奥内（Lorenzo Thione）三人联合编剧，故事灵感来自剧中主演乔治·武井（George Takei）作为日裔美国人在"二战"期间遭遇拘禁的真实经历。该剧 2012 年 9 月首演于圣地亚哥的老环球剧院（Old Globe Theatre，580 个座位），2015 年 11 月 8 日正式入驻百老汇朗埃克剧院（Longacre Theatre，1091 个座位），首轮演出获 2012 年 3 项克雷格·诺埃尔奖（Craig Noel Award）。

② 盂兰盆舞（Bon Odori），是日本民间向死者亡灵致意的一种舞蹈，通常舞者们会环绕木塔（yagura）做逆时针或顺时针的移动，有时也会采用扇子、小毛巾和木制手梆等道具。

③ 音乐剧《站起来》（*On Your Feet!*），由夫妻搭档埃米利奥·埃斯特凡（Emilio Estefan）和格洛丽亚·埃斯特凡（Gloria Estefan）作词兼谱曲，小亚历山大·迪内拉里斯（Alexander Dinelaris Jr.）编剧，故事灵感来自这对曾 26 次荣获格莱美奖的夫妻搭档的真实经历。该剧 2015 年 11 月 5 日正式入驻百老汇侯爵剧院（Marquis Theatre，1612 个座位），首轮演出同时荣获 2016 年外戏剧评论圈"最佳编舞奖"、弗雷德和阿黛尔阿斯泰尔"最佳编舞奖"等。

图 5-54　2009 年百老汇复排版《彩虹仙子》，群舞场景

图片来源：纽约时报官方网站

图 5-55　2018 年波士顿小舞台公司（SpeakEasy Stage
Company）版《忠诚》，盂兰盆舞场景

图片来源：wbur 网站

图 5-56　2018 年波士顿歌剧院（Boston Opera
House）版《站起来》，披肩舞场景
图片来源：波士顿歌剧院官方网站

综上所述，带有明显种族和地域文化属性的民族舞蹈，是音乐剧舞台上独具魅力的视觉呈现。一方面，民族舞蹈极大丰富了音乐剧作品的舞蹈语汇，为音乐剧的肢体表达提供了更加丰润的艺术养料和创作灵感；另一方面，民族舞蹈也为音乐剧作品确立其地域、时代和文化背景，提供了行之有效的戏剧手段。借助带有文化符号性和视觉冲击力的肢体动作，民族舞蹈可以传递出台词文本之外的重要信息，成为完善音乐剧戏剧属性的重要利器。

三、音乐剧中的福斯舞

鲍勃·福斯是音乐剧舞台上极具个性的编舞大师，以至于后世将其独具风格且自成体系的舞蹈语汇，专门命名为"福斯舞"（Fosse Dance），以示对这位天才舞者艺术理念的尊重与致意。拥有挪威和

爱尔兰血统的鲍勃·福斯，出生于芝加哥的一个综艺秀[①]演员家庭。

福斯自幼便表现出卓然超群的舞蹈天赋，他十三岁正式出道，并与另一位舞者查尔斯·格拉斯（Charles Grass）联手组建了"里夫兄弟"（The Riff Brothers），开始频繁亮相于芝加哥各种商业化娱乐舞台。据福斯自己回忆，当时的美国世俗酒吧中流行着一些略带情色暗示的舞蹈表演，这对其早年舞蹈生涯产生了不容忽视的影响，尤其是其中滑稽秀女舞者极具诱惑力的肢体表演。

图 5-57　鲍勃·福斯（左）早年在"里夫兄弟"中的舞蹈造型

图片来源：nybooks 网站

滑稽秀（Burlesque），名称源于意大利语"burlesco"，有嘲弄、笑话之意，旨在用音乐或喜剧形式挑战社会既定行为准则。18世纪前的滑稽秀大致可划分为两种类型：(1) 高级滑稽秀（High burlesque），常常将精致化的高雅辞藻，运用于世俗场景或嘲讽英

① 综艺秀（Vaudeville），19世纪末诞生于法国，最初为一种没有特定戏剧意图的喜剧表演。20世纪初，综艺秀逐渐流行于北美地区，并呈现出截然不同的表演范式与艺术理念。北美综艺秀通常划分为一系列独立成章的表演板块，表演者跨越各种艺术门类——乐师、舞者、魔术师、口技师、模仿师、大力士、杂技演员、喜剧演员、吟游诗人等，实属当时舞台表演行业中最具融会性的艺术形式。

雄的模仿诗篇中；（2）低级滑稽秀（Low burlesque），采用完全相反的思路，用一种不恭敬或嘲弄的口吻诠释相对严肃的戏剧主题[①]。19世纪下半叶开始，滑稽秀逐渐成为北美地区广泛流行的娱乐方式，主要出现于小酒馆或歌舞厅等世俗场合，常常采用音乐模仿的形式，嘲讽上层人士钟爱的歌剧、戏剧等娱乐方式。随着20世纪初其他世俗娱乐方式的兴起，滑稽秀渐渐失去最初的市场吸引力。生计所迫，滑稽秀剧院老板们不得不另辟蹊径，开始在滑稽秀表演中融入带有情色暗示的舞蹈动作。此后几十年间，曾经风靡一时的滑稽秀逐渐退出历史舞台。然而，滑稽秀中特定的舞蹈范式与审美趣味，却在美国世俗娱乐文化中予以传承，并逐渐发展为一种特定的舞蹈风格。

对于自幼便混迹于各种娱乐酒吧的鲍勃·福斯而言，滑稽秀无疑是陪伴他舞蹈生涯最鲜活的艺术养料。那些热烈、大胆、极具张力和挑逗性的肢体动作，都成为福斯日后舞蹈创作的重要灵感。在融合了芭蕾、踢踏、爵士、现代舞等多种舞蹈风格之后，福斯最终确立了自己个性鲜明的标志性舞蹈语汇，如转肩、内扣膝盖、侧滑步、响指、爵士手等。有意思的是，这些舞蹈动作一定程度上源自福斯自己的舞蹈经历，而其中一些正是福斯依据自己并不完美的身体条件而量身定制的。比如，福斯天生内八，且胯骨开度不理想，于是他干脆设计出一个膝盖到脚趾内扣的舞蹈姿态，这一舞姿成为福斯舞中最具标识度的舞蹈动作——内八步（pigeon-toed walk）；再如，福斯没有完美的直角肩，且肩背部略微内扣，却成就了他最

① 比如，英国诗人塞缪尔·巴特勒（Samuel Butler）的长篇讽刺诗《胡迪布拉斯》（Hudibras），用气势磅礴的讽刺诗描述了一位清教徒骑士的不幸遭遇。

具代表性的转肩动作等。与此同时，福斯还塑造了一套独特审美趣味的舞蹈装束，如圆顶礼帽、黑（网）丝袜、紧身衣等。这些符号性的舞者装扮，成为福斯舞浑然一体的风格状态和不可或缺的艺术元素（见图 5-58）。

图 5-58　福斯舞的一些常见舞蹈造型

图片来源：pinterest 网站

1. 音乐剧《一步登天》中的舞蹈设计

1961年的《一步登天》、1966年的《生命的旋律》[①]、1972年的《丕平正传》以及1972年的《芝加哥》等，都是鲍勃·福斯为音乐剧舞台倾情奉献的伟大作品。事实上，这些音乐剧作品，无论是在题材类型、时代背景还是戏剧主题上，都呈现出相差甚远的创作构思。然而，身为编舞师的福斯，却将自己独具匠心的舞蹈设计，巧妙地嵌入每部音乐剧的创作板块中，让肢体语言成为这些作品舞台呈现中最强有力的艺术元素。比如，带有强烈现实讽刺意义的音乐剧《一步登天》，讲述了小人物皮埃尔庞特·芬奇（Pierrepont Finch）从一文不名的擦窗工摇身一变成为庞大跨国企业董事长的离奇故事，旨在嘲讽职场文化中的阿谀逢迎、投机算计和唯利是图。虽然《一步登天》中大多戏剧场景设定于公司大楼或办公室，整体舞台风格趋向现实主义，但是，福斯相对夸张和个性化的舞蹈语汇，依然在剧目的舞台呈现中寻找到了恰当的戏剧空间。《一步登天》中最经典的舞蹈场景，当属第一幕中出现的《咖啡时间》（*Coffee Break*）。这段集体舞蹈中，福斯摒弃了传统音乐剧群舞常见的步伐套路，将关注点集中于舞者的眼神与指尖。福斯解释道："人们对咖啡嗜好成瘾，喝咖啡成为日常生活的必需，我要将这种欲望发挥至极致。"[②] 于是，在《咖啡时间》里，舞台上的办公室职员，用贪婪的眼神注视着咖

[①] 音乐剧《生命的旋律》（*Sweet Charity*），由赛·科尔曼（Cy Coleman）谱曲，多萝西·菲尔兹（Dorothy Fields）作词，尼尔·西蒙（Neil Simon）编剧，鲍勃·福斯导演兼舞蹈设计，创作灵感来自1957年的意大利电影《卡比利亚之夜》（*Nights of Cabiria*）。该剧1966年1月29日入驻纽约皇宫剧院，1967年10月亮相伦敦威尔士亲王剧院，首轮演出获1966年托尼最佳编舞奖。该剧1969年被搬上大屏幕，由鲍勃·福斯继续担任导演和舞蹈设计，之后多次复排并重新上演于纽约百老汇和伦敦西区，并先后荣获10项复排类音乐剧奖。

[②] 资料来源：Sam Wasson, *Fosse*, New York: Eamon Dolan/Houghton Mifflin Harcourt, First Edition (November 5, 2013)。

啡杯，蠢蠢欲动的双手压抑不住地伸向咖啡机，仿佛即将触碰到的
是生命中最热切的渴望……（见图 5-59、图 5-60、图 5-61）《一步
登天》首演版女演员唐娜·麦凯奇尼（Donna McKechnie）回忆说："我
们似乎在用手和脸跳舞。"①毫无疑问，正是这些极度夸张的面部表情和
细致入微的手部动作，成就了一段音乐剧舞台上妙趣横生的咖啡时间。

图 5-59　1961 年百老汇首演版《一步登天》，
舞段《咖啡时间》中的舞蹈场景

图片来源：纽约公共图书馆数字资源、Frank Loesser 网站

① 资料来源：https://playbill.com/article/5-ways-bob-fosse-changed-broadway-ensembles-
forever，访问时间 2023 年 6 月 15 日。

图 5-60　1967 年电影版《一步登天》，舞段《咖啡时间》中的舞蹈场景

图片来源：互联网电影数据库

图 5-61　2011 年百老汇复排版《一步登天》，

舞段《咖啡时间》中的舞蹈场景

图片来源：百老汇数据库

2. 音乐剧《生命的旋律》中的舞蹈设计

1966 年，由鲍勃·福斯导演兼舞蹈设计的音乐剧《生命的旋律》进一步确立起其"以少胜多"并带有简约主义审美倾向的舞蹈风格。尤其剧中的群舞段落《富人摇摆舞》(*The Rich Man's Frug*)，已经成为福斯留给后世最具辨识度的编舞作品之一。《富人摇摆舞》借用了 20 世纪 60 年代欧美盛行的流行舞形式，如扭扭舞 (The Twist)、小鸡舞 (The Chicken) 等，并融入福斯见微知著的编舞理念，对肢体进行近乎雕琢化的细节掌控，诠释出一代编舞大师对于音乐剧舞蹈的全新理解。鲍勃·福斯将这段《富人摇摆舞》划分为三个段落。

（1）第一段，《孤独者》(*The Aloof*)

舞台上出现一位身着黑色短裙、发束高耸、气场逼人的女性舞者。她身体板平后倾、双臂垂直下坠，以一种单腿笔直前伸、后腿弯曲承担全部身体重心的奇特姿势，缓慢步入舞厅中央。伴随女舞者同时进场的，还有两位西服笔挺的男性舞者。他们伸直双腿、臀部后撅，上半身前倾并高高挺起胸部，一只手插入西服口袋，另一只手向前托举起一支香烟，俨然一副老派贵族家庭总管的姿态。随后，其他舞者陆续登场，他（她）们同样采用了这种极具视觉冲击力的奇特走步（见图 5-62、图 5-63）。

有关这段奇特姿态的入场舞步，舞者尼卡·格拉夫·兰萨罗内[①]评论道："鲍勃·福斯为《富人摇摆舞》设置的开场，着实令人惊叹。

① 尼卡·格拉夫·兰萨罗内（Nikka Graff Lanzarone），美国女舞者、音乐剧演员，2011 年百老汇复排版《芝加哥》中女主角维尔玛·凯利（Velma Kelly）的扮演者，并在 2016 年《生命的旋律》外百老汇复排版中担任重要舞蹈角色。

图 5-62　1966 年百老汇首演版《生命的旋律》,《富人
摇摆舞》第一段中舞者的特殊走步

图片来源：纽约公共图书馆数字资源

图 5-63　1969 年电影版《生命的旋律》,《富人
摇摆舞》第一段中舞者的特殊走步

图片来源：bodyballet 网站、pinterest 网站

舞者们看上去似乎只是在来回踱步，但她（他）们的走路方式，却透露出有关这个角色的所有戏剧信息。这些舞步是如此依赖肢体上的细微动作，而且丝毫没有掩盖或躲避的可能，舞者们必须将所有动作细节诠释得精准而又明晰。"①

① 资料来源：https://www.moveyourstory.org/stories/2018/2/10/the-rich-mans-frug-by-bob-fosse，访问时间 2023 年 6 月 15 日。

第一段《孤独者》中，所有舞者的整体动作幅度相对内敛，大多数时间是在带明确节奏属性的音乐引导下，小频次却充满能量地扭动臀部，并配合以手臂肢体的摇摆和手腕局部的旋转（见图5-64）。

图 5-64　1969 年电影版《生命的旋律》,《富人摇摆舞》第一段中的舞蹈造型

图片来源：bodyballet 网站、YouTube 网站

与此同时，鲍勃·福斯对舞者的肢体分解度（Body Isolation）给予了特别关注，对舞者的平衡能力、肌肉独立性和肢体协调度都提出更高要求。比如，第一段《孤独者》中出现了一个由三位女舞者完成的特性舞姿。她们右腿微曲站立，左腿交叉盘扣在右膝盖上，左臂扣叉于左髋骨的同时，伸直右手并旋转右手腕与左脚踝。这个

造型特性的舞姿，配以三位舞者冷艳高傲的面部表情，给现场观众留下极为深刻的视觉印象，更加凸显了主创者对于上流社会傲慢势利姿态的嘲讽（见图5-65、图5-66、图5-67）。

图 5-65　1969 年电影版《生命的旋律》，《富人摇摆舞》第一段，三位女舞者的特性舞姿

图片来源：YouTube 网站

图 5-66　1986 年百老汇复排版《生命的旋律》，《富人摇摆舞》第一段，三位女舞者的特性舞姿

图片来源：纽约公共图书馆数字资源

图 5-67　1999 年百老汇版《福斯》①，《富人摇
摆舞》第一段，三位女舞者的特性舞姿

图片来源: playbill 官方网站

（2）第二段，《重量级选手》(The Heavyweight)

《富人摇摆舞》第二段舞蹈风格出现明显逆转，舞者之间似乎转
变为拳击选手之间的搏击。然而，相较于《西区故事》中扭打厮杀
的大幅度舞斗场景，鲍勃·福斯显然更倾向于四两拨千斤式的微型
动作编排——用独具匠心的小幅度、局部肢体动作，勾勒出具有强
烈舞台冲击力和视觉印象的舞台画面。在第二段《重量级选手》中，
乐队配器时不时出现颇具听觉穿透力的器乐强奏。随着这些强烈节
奏示意的重音，舞者在身体姿态基本固定的情况下，用短时长、高

① 《福斯》(Fosse)，一场向鲍勃·福斯致意的三幕体舞台演出，其中汇集了福斯
曾经担任舞蹈设计的音乐剧作品中最经典的舞蹈片段（第一幕 10 个舞段、第
二幕 9 个舞段、第三幕 11 个舞段）。该演出 1999 年 1 月 14 日正式入驻百老汇
布罗德赫斯特剧院，2000 年 2 月 8 日亮相伦敦威尔士亲王剧院，首轮演出获
1999 年 3 项托尼奖、1 项戏剧课桌奖以及 2001 年 1 项奥利弗奖等。

频次且迅速有力的肢体动作（如出拳、摇头或胸部弹动等），完成了一段略带黑色幽默的舞台画面。

　　第二舞段的整体动作设计，依然遵循着福斯极简主义的舞蹈风格，舞台上并未出现带有暴力感的打斗画面或拳击对峙。然而，舞者积蓄所有身体能量的局部肌肉动作和充满爆发力的快速造型，反而呈现出更具感官震撼力的舞台画面。在听觉和视觉的双重刺激下，一场重量级选手之间既优雅矜持又充满挑衅意味的肢体较量，就这样不紧不慢地呈现于观众视野之中。与此相对应，鲍勃·福斯在第二段《重量级选手》中，特意设计出几个极具舞台造型感的舞蹈队形。在女领舞出拳直接击倒所有人的舞蹈姿态中，《富人摇摆舞》的第二舞段戛然而止（见图 5-68）。

图 5-68　1969 年电影版《生命的旋律》，《富人摇摆舞》第二段中的舞蹈造型

图片来源：YouTube 网站

（3）第三段，《大结局》（*The Big Finish*）

《富人摇摆舞》第三段舞蹈，以血红色的舞台背景和灯光下舞者的身体剪影拉开序幕（见图 5-69），这样的舞美风格与肢体造型无疑是鲍勃·福斯的钟爱[1]。

图 5-69　1969 年电影版《生命的旋律》，《富人摇摆舞》第三段开场

图片来源：YouTube 网站

这一舞段是整个《富人摇摆舞》情绪爆发的顶点，舞者之前克制的肢体与绷紧的神经，终于在舞会的最后板块得以释放，每个人都呈现出歌厅热舞应有的躁动与激情（见图 5-70），女领舞甚至做出不断绕头甩发的疯狂动作。据《生命的旋律》1966 年百老汇原版和 1969 年电影版中《富人摇摆舞》女领舞扮演者苏珊娜·查尼（Suzanne Charny）回忆，由于当时头顶佩戴的是假马尾辫，分量很重，这段大幅度甩发的动作常常会拉伤自己，甚至导致头皮感染。与此同时，为了突出舞者的腿部线条，鲍勃·福斯坚持要求查尼穿上小半码的

[1]　这一点在音乐剧《芝加哥》中的群舞段落《监狱探戈》（*Cell Block Tango*）里体现得同样明显。

图 5-70　1969 年电影版《生命的旋律》,《富人
摇摆舞》第三段中的群舞场景

图片来源: YouTube 网站

舞鞋。不合脚的舞鞋，也让查尼在排练和演出中痛不欲生。然而，在接受采访时，查尼坦言:"我头和脚的遭遇真让人苦不堪言！然而，作品最终需要的是舞台上的美幻，而非舞者的舒适。"①

3. 音乐剧《芝加哥》中的舞蹈设计

1975 年上演的音乐剧《芝加哥》，是鲍勃·福斯编舞风格趋于成熟的典范之作，其性感热辣的舞台造型和激情躁动的舞蹈语汇，一度成为备受音乐剧评论界争议的敏感话题。《芝加哥》显然是一部超越时代的伟大作品，其百老汇首演版曾经入围 10 项托尼奖提名，最终竟然颗粒无收。然而，讽刺的是，21 年后《芝加哥》复排版再次亮相百老汇。此复排版的编舞师兼主演安·瑞金（Ann Reinking）几乎忠实再现了鲍勃·福斯的原版舞蹈风格，该复排版不仅捧走了1997 年包括"最佳编舞奖"在内的 6 项托尼奖、6 项戏剧课桌奖以

① 资料来源: https://www.moveyourstory.org/stories/2018/2/10/the-rich-mans-frug-by-bob-fosse，访问时间 2023 年 6 月 15 日。

及次年格莱美最佳音乐剧专辑奖，而且一直上演至今，成为百老汇音乐剧最长演出纪录排名第二位的作品[①]。音乐剧的主流评论界，终于在 20 余年后正式接受并认可了鲍勃·福斯极具个人色彩的编舞风格。然而，令人唏嘘的是，这位远行于时代前列的伟大编舞师，却早已在 10 年前与世长辞。

《监狱探戈》无疑是音乐剧《芝加哥》中最具舞台冲击力的经典舞段，将鲍勃·福斯对于舞者身体掌控性、协调度和爆发力的严苛要求彰显得淋漓尽致。《监狱探戈》发生于剧中的囚牢场景，六位女刑犯先后诉说了自己锒铛入狱前的痛苦遭遇，尤其是她们被男人欺骗凌辱后的奋起反击。一改音乐剧舞台上传统女性符号性的柔媚气质，福斯更关注挖掘女性体内潜藏的野性与攻击力。舞台上，六位腿穿黑丝袜、脚踩高跟鞋的女性舞者，英气逼人地出现在观众视野中。她们每人倚靠一把小背椅，身后是一扇扇象征着监狱牢笼的冰冷铁窗，绝望与悲愤渗透于每一段啼血控诉里，狂野与抗争蕴藏在每一个肢体动作中。

《监狱探戈》的整体场景色调，充斥着艳丽鲜红与神秘暗黑的激烈碰撞，舞台上弥散着浓郁的情欲、暴力和激情，象征着权利与金钱背后赤裸裸的复杂人性（见图 7-71、图 7-72、图 7-73、图 7-74、图 7-75）。值得一提的是，《监狱探戈》中出现的小背椅实属鲍勃·福斯挚爱的舞蹈道具。这一点，同样体现在由福斯执导的 1972 年电影版音乐剧《酒馆》中，尤其是影片中女主角莎莉·鲍尔斯（Sally

① 根据百老汇数据库（Internet Broadway Database，IBDB）官网统计，截至 2023 年 5 月，1996 年《芝加哥》百老汇复排版已经在纽约连续上演了 27 年共 10 361 场。

图 5-71　1975 年百老汇首演版《芝加哥》，
舞段《监狱探戈》中的舞蹈造型
图片来源：纽约公共图书馆数字资源

图 5-72 2011 年弗林表演艺术中心（Flynn Center for the Performing
Arts）版《芝加哥》，舞段《监狱探戈》中的舞蹈造型

图片来源：lyrictheatrevt 网站

图 5-73 2018 年海边剧院（Theater By The Sea）版《芝加哥》，
舞段《监狱探戈》中的舞蹈造型

图片来源：theatrebythesea 网站

图 5-74　2018 年伦敦凤凰剧院版《芝加哥》，
舞段《监狱探戈》中的舞蹈造型
图片来源：伦敦凤凰剧院官方网站

图 5-75　百老汇复排版《芝加哥》，舞段《监狱探戈》中的舞蹈造型
图片来源：broadwaybox 网站

Bowles）领衔的群舞段落《我的先生》(*Mein Herr*，见图5-76）。这些舞蹈场景中，舞者与背椅之间的关系、舞者在背椅上的个体姿态，以及舞者围绕背椅展开的整体走位等，都成为福斯舞蹈创作的重要思路与关键元素。

音乐剧《芝加哥》的故事背景设定于20世纪20年代芝加哥最具烟火气的娱乐场所，而当时的综艺秀依然

图5-76　1972年电影版《酒馆》，舞段《我的先生》中的舞者与背椅的舞蹈造型

注：丽莎·明奈利（Liza Minnelli）饰演女主角莎莉

图片来源：纽约时报官方网站、互联网电影数据库

是美国世俗酒吧中最盛行的舞蹈形式。因此，《芝加哥》也顺理成章地成为鲍勃·福斯尽情施展自己最钟爱（也是最擅长）舞蹈风格的最佳土壤。《芝加哥》中的舞蹈场景几乎囊括了福斯所有标志性的舞蹈语汇，如局部转肩的微动作、膝盖内扣的体态、五指平铺伸展的爵士手、腕部微折自然下坠的手势等（见图5-77）。这些带有福斯强烈个人色彩的肢体动作，同样对舞者的肢体分解度提出很高的要求。在百老汇复排版《芝加哥》中演出10余年的舞者米歇尔·波特夫（Michelle Potterf）坦言："鲍勃·福斯对于舞蹈精准度的要求细致入微，这一点，

体现在每个肢体部位的所有分解动作上。舞者必须完美诠释每个技术细节，准确而又专注。否则，整段舞蹈将了无生趣、毫无意义。这，比想象中难太多了。"① 鲍勃·福斯在《芝加哥》中贯穿的整体舞蹈风格，集野性张扬和温柔妩媚于一体。那些充满舞台张力与戏剧爆发力的肢体编排，往往付诸强烈的造型感和细节化的动作。在确保胯部、肩部、手指和膝盖局部分解的前提下，舞者构建出极具视觉标识度的舞台造型，这也让《芝加哥》中的肢体语言热辣而又内敛、性感却非低俗。

图 5-77　不同《芝加哥》演出版本中彰显着鲍勃·福斯审美风格的舞蹈造型

图片来源: pinterest 网站、timeout 网站

总体而言，作为一位才华横溢、独领风骚的编舞大师，鲍勃·福斯为音乐剧中的舞蹈创作贡献了突破时代的全新语汇。值得一提的

① 资料来源: https://dramatics.org/slow-burn/，访问时间 2023 年 6 月 15 日。

是，福斯不仅在音乐剧舞台留下无数上演至今的经典巨作，而且对流行文化中的编舞风格，产生了不可估量的重要影响。一代流行音乐巨星迈克尔·杰克逊（Michael Jackson），曾经想聘请鲍勃·福斯担任自己音乐短片①《颤栗》②的舞蹈设计。虽然福斯并未正式加盟，但其大胆前卫的舞蹈风格显然成为迈克尔标志性舞蹈语汇的创作灵感。此后，鲍勃·福斯的艺术理念也持续影响着欧美流行乐坛，如欧美流行音乐圈炙手可热的流行天后碧昂丝（Beyoncé）和嘎嘎小姐（Lady Gaga）。她们两人的舞台造型和肢体风格，明显继承了鲍勃·福斯的艺术衣钵，这在其各自的音乐短片作品中略见一斑。比如，碧昂丝的《贴身共舞》（*Get Me Bodied*）、《单身女士》（*Single Ladies*），以及嘎嘎小姐的《亚力山卓》（*Alejandro*）等。毫无疑问，鲍勃·福斯是一位超越时代的伟大舞者。一方面，福斯引领着整个音乐剧编舞行业，迈向了更具个性化和肢体想象力的编舞思路，让肢体表达不再禁锢于传统的舞蹈模式；另一方面，福斯为音乐剧行业提供了更加多元化的艺术视野，让音乐剧舞蹈不再受限于体系化的芭蕾舞、踢踏舞或民间舞等，成为拥有独立艺术规范和审美趣味的专业化舞蹈种类。

① 音乐短片，Music Video（通常简称 MV），一种将流行单曲或专辑付诸图像影片的艺术手段，是流行音乐市场营销的重要手段之一。

② 《颤栗》（*Thriller*），最初是迈克尔·杰克逊发行于 1982 年 11 月 29 日的第六张音乐专辑中的流行单曲，后被打造成独立的音乐短片，并于 1983 年 12 月 2 日首播于美国 Music Television（MTV）频道。《颤栗》先后被 MTV、Video Hits One（VH1）和时代杂志评选为"有史以来最伟大的 MV 作品"，成为第一部入选美国国会图书馆（Library of Congress）"国家电影登记处"（National Film Registry）的 MV 作品，并被美国国会图书馆定义为"有史以来最具影响力的 MV 作品"。（资料来源：维基百科。）

四、音乐剧中的特性舞

除了踢踏舞、民族舞和福斯舞，音乐剧舞台上还出现了很多无法明确归类的舞蹈风格。这些肢体动作的编排，均立足于剧目本身的戏剧设定。从故事背景出发，在遵照角色身份与性格特征的前提下，音乐剧编舞师会根据每部作品的不同戏剧属性，量身定制出风格特定的舞蹈语汇。比如，1981 年 5 月 11 日首演于新伦敦剧院的音乐剧《猫》，堪称音乐剧特性舞蹈设计中浓墨重彩的一笔。《猫》是伦敦西区自主创作的第一部偏重舞蹈性的音乐剧[1]，也被后世誉为"音乐剧史上最具挑战性的舞蹈表演之一"[2]。《猫》改编自美裔英国诗人T. S. 艾略特创作于 1939 年的诗集《老负鼠的猫经》，讲述了一段发生于"杰里科"猫族部落 (Jellicle Cats)、传递着爱与宽容的动人故事。猫科动物，无疑是整部音乐剧最重要的角色属性。如何在舞台上勾勒出一只只灵动狡黠、形态妖娆、性情各异的猫，成为音乐剧《猫》在舞蹈设计中最具挑战性的板块。在此之前，论编舞创意、舞蹈技术和艺术表现力，美国音乐剧舞者被公认为代表着全世界音乐剧行业的最高水准。因此，当《猫》首演版的导演特雷弗·纳恩，将目光锁定于英国本土编舞师吉利安·林 (Gillian Lynne) 时，音乐剧评论界一片哗然，甚至有历史学家将这个颇为冒险的决定，描述为一种"跨大西洋反抗的生动而奇妙的姿态"[3]。毫无疑问，吉利安·林

[1] 资料来源：T. S. Eliot, *Cats: The Book of the Musical*, Pleasanton, CA: Harvest Books (April 28, 1983)。

[2] 资料来源：Carly Maga, *Four decades on, "Cats" roars still*, Toronto Star (Novembe 28, 2019)。

[3] 资料来源：Jessica Sternfeld, *The Megamusical*, Bloomington: Indiana University Press, Annotated edition (November 16, 2006)。

承担着巨大的创作压力。而整部剧目从头到尾几乎不间断的音乐设定（无台词场景），也让吉利安·林的编舞工作变得更加繁重而艰难。然而，吉利安·林不负众望，最终为音乐剧行业交出了一份令世人惊叹的答卷，也成就了一部在舞蹈设计上具有划时代意义的音乐剧经典。

吉利安·林的整体创作思路，是要在音乐剧舞台上制造一种"拟人化幻觉"，借助演员们灵活矫捷的身体，勾勒出活灵活现的猫科动物形象。为了精准描绘剧中形态各异的猫族成员，林在自己的编舞中融会了芭蕾舞、现代舞、爵士乐和踢踏舞等多元化的舞蹈风格，并穿插一定程度的杂技表演元素。为了激发舞者对于猫科动物的肢体想象力，她还专门在排练过程设计出特殊的肢体训练，引领演员真切感受猫科动物的特殊身体结构和独特行为方式等（见图5-78）。

图 5-78　1982 年百老汇首演版《猫》，演员排练现场

图片来源：纽约公共图书馆数字资源

于是，当《猫》正式亮相新伦敦剧院以及纽约冬季花园剧院时，舞台上的演员们身着光滑紧身的"猫皮"舞衣，头戴象征猫耳与毛发的假发套，指尖、臂弯或膝盖裹套看似猫爪的护具，身后摇曳一条毛茸茸的猫尾，俨然变身一群活力四射、幻魅妖娆的猫族生物（见图 5-79、图 5-80）。

图 5-79　1982 年百老汇首演版《猫》，"杰里科"猫族造型

图片来源：纽约公共图书馆数字资源

图 5-80　2010 年悉尼版《猫》，"杰里科"猫族造型

图片来源：racked 网站

　　立足于"杰里科"猫族中每一只猫的不同身份和独特个性，吉利安·林为剧中几位重要的猫族角色，设计了各自标志性的"招牌"动作。与此相对应，《猫》伦敦西区和纽约百老汇首演版的服装设计师约翰·纳皮尔（John Napier），也为"杰里科"猫族的几位分量级角色量身定制了个性鲜明的舞台造型。比如：

　　"魔术猫"米斯托菲利斯先生（Mr. Mistoffelees），一袭黑白燕尾服的魔法师造型（见图 5-81），演出中的标志性动作是令人瞠目的"魔术转身"，即连续 24 次的挥鞭转（fouettés en tournant）；

图 5-81　音乐剧《猫》中"魔术猫"的造型设计和舞蹈形象

图片来源：fandom 网站

　　"摇滚猫"兰·堂·塔格（Rum Tum Tugger），傲气十足的摇滚明星装扮，浑身散发着雄性荷尔蒙和狂野气息，演出中的标志性动作是充满挑逗意味的胯部动作（见图5-82）；

图 5-82　音乐剧《猫》中"摇滚猫"的造型设计和舞蹈形象

图片来源：fandom 网站、Bühne 杂志官方网站

　　"纯洁猫"维多利亚（Victoria），通体雪白透亮、举止端庄矜持，演出中的标志性动作是一段高贵典雅的芭蕾独舞（见图5-83）；

图 5-83　音乐剧《猫》中"纯洁猫"的造型设计和舞蹈形象
图片来源：fandom 网站、纽约公共图书馆数字资源

"敏感猫"得墨忒耳（Demeter），敏感易怒、略带神经质，带有一定贵妇气质，演出中的标志性动作是略带攻击性的手臂动作等（见图 5-84）。

《猫》开辟了音乐剧编舞的全新视角，剧中基于猫族动物属性的肢体语言，不仅拓宽了音乐剧舞蹈表演的维度与可能性，也让特性舞蹈成为音乐剧作品中不容忽视的艺术元素。此后，特性舞蹈频繁出现于音乐剧舞台上，尤其是在魔幻题材的音乐剧作品中。无论是《狮子王》中脚踩高跷、手持长棍的长颈鹿演员，或是《蜘蛛侠》中身吊威亚、自由驰骋于"摩天大楼"之间的蜘蛛侠演员，再或是《女

图 5-84 音乐剧《猫》中 "敏感猫" 的造型设计和舞蹈形象
图片来源: fandom 网站、纽约公共图书馆数字资源

巫前传》中肩展巨大双翅、攀爬于巨型脚架上的飞猴演员, 抑或是《冰雪奇缘》中脚踩制动鞋、手持操纵杆的雪人演员, 特性化的肢体设计与舞蹈动作, 可以将音乐剧演员的身体转化为舞台上跨越时空、物种、虚实的任意角色 (见图 5-85、图 5-86、图 5-87、图 5-88)。我们也许很难将这些特定化的舞蹈设计, 明确定义为何种体系化的舞蹈种类和肢体风格。然而, 这些依存于不同剧目的特性舞蹈, 恰恰证明了音乐剧以戏剧性为主导的舞蹈设计思路。从剧情出发、以角色为依据, 植根于不同剧目的戏剧背景, 为音乐剧作品设计出最能体现主创者戏剧意图的肢体语言, 正是音乐剧舞蹈设计最核心也最有魅力的艺术特质。

图 5-85　2020 年曼彻斯特版《狮子王》，长颈鹿形象

图片来源：secretmanchester 网站

图 5-86　2014 年百老汇版《蜘蛛侠》，蜘蛛侠形象

图片来源：英国每日电讯官方网站

图 5-87　2016 年伦敦西区版和 2018 年英国巡演版《女巫
前传》，飞猴奇斯特瑞（Chistery）形象

图片来源：tumblr 网站、musicaltheatrelivesinmesite 网站

图 5-88　2018 年百老汇版《冰雪奇缘》，雪人奥拉夫（Olaf）形象

图片来源：pinterest 网站

【小结】

综上所述，舞蹈是音乐剧舞台上最灵动直观的表演元素。音乐剧中的舞蹈，不同于舞剧中相对固定化的肢体风格，呈现出更加多元化的表现元素与艺术手段。音乐剧作品的舞蹈设计，紧密围绕着作品本身的戏剧属性，服务于戏剧主题的陈述和角色形象的塑造。让肢体语言成为音乐剧戏剧文本不可或缺的补充，让舞蹈动作成为音乐剧舞台呈现时最强有力的武器，无疑是每一位编舞师／舞者不懈努力的终极目标。

第六章
音乐剧的现场魅力
——舞美篇

舞美是音乐剧文本付诸剧场表演过程中最具观赏效应的艺术环节，也是最能彰显音乐剧现场舞台魅力的创作元素。失去舞美的音乐剧作品，俨然一个褪去色彩的单调视界，虽然依然可以通过演员的台词、演唱与肢体表演完成整部剧目的戏剧叙事，却丧失了其舞台呈现中充满想象力的听/视觉幻象，使音乐剧作为一门舞台表演艺术而存在的剧场美学大打折扣。

除去创作团队的文本打磨以及演员团队的现场表演，音乐剧舞台上所有通过设备或造型元素实现的创作环节，几乎都可以囊括在舞美团队的工作定义中。这其中，主要涉及布景设计、灯光设计、服装设计、音效设计等工作板块。从具体的分工属性中不难看出，音乐剧舞美团队的主要任务，大致可以划分为两大范畴：(1) 视觉范畴，通过精妙的道具装置、睿智的灯光布局以及恰如其分的服装搭配等，设计出一套既在戏剧框架的情理之中，又让现场观众喜出望外的舞台视觉效果，将舞台表演艺术实时而生的剧场美学发挥到淋漓尽致；(2) 听觉范畴，借助高品质的音响设备，结合基于剧场形态的声场逻辑，确保演出过程中的人声歌唱、器乐伴奏及特殊音效

等达到最佳声场效果，实现剧场表演艺术独树一帜、精彩绝伦的现场听觉体验。

作为音乐剧最具象化的舞台呈现手段，舞美团队的创作必须立足于整部作品的戏剧属性。在剧本设定的戏剧框架里，从时代背景、人物设定、故事线索以及整体风格出发，舞美创作可以让相对抽象的音乐剧文本，焕发出生机勃勃的舞台生命力。一方面，音乐剧文本中蕴含的戏剧冲突，最终要落实为具象化的舞台呈现。而一场构思精妙且恰如其分的舞美设计，可以更充分地诠释出剧作家的创作意图，烘托起极富现场感染力的舞台氛围，进而推动整部作品张弛有度、顺畅连贯的戏剧叙事。另一方面，相较于通过镜头语言呈现的影视表演艺术，音乐剧演员的现场表演，难以借助视频 / 图像处理予以放大或强化。因此，面对相对大体量的舞台空间和相对小体量的演员个体，一部成功音乐剧作品的舞美设计，往往可以更加凸显演员们的个体表演张力以及舞台的整体戏剧效果，进而刻画出更加立体生动的人物形象。

音乐剧作为一种实时表演的舞台艺术，其舞美效应很大程度上依托于不同剧目驻场演出的剧院条件。如第一章中所言，虽同为音乐剧，但不同剧目在目标受众、商业定位、艺术理念上各有侧重，既可以是偏重商业效应、雅俗共赏的巨型音乐剧（多上演于千人左右的大型剧院），也可以是侧重艺术开拓性和表演实验性的小众音乐剧（多上演于百人左右的微型表演空间）。正是这些定位迥异的不同剧目，才让音乐剧舞台上的舞美设计呈现出千姿百态的艺术风貌。本章将结合具体作品，探讨不同风格的舞美设计在音乐剧作品具体舞台呈现中的重要意义。

第一节
大剧场式音乐剧舞美逻辑

　　音乐剧行业发展至今，已形成一套成熟有效的商业运作体系，成为全球范围内有着公认影响力的文化产业。从前期筹备到剧目创作，从演出宣传到周边推广，音乐剧行业孵已化出一个覆盖诸多领域的巨大产业链，涉及演出、旅游、餐饮、教育、文创、音像等不同维度。这其中，围绕大剧场滋生出的剧院联盟或剧院区（如第一章提到的纽约百老汇或伦敦西区），一跃成为推动音乐剧行业全球发展当之无愧的最强能量场。于是，大剧院运行逻辑下孕育而生的舞美理念，必然成为音乐剧行业最常见的舞台风格，这一点在大剧院巨型音乐剧作品中体现得尤为明显。在商业化市场定位和雅俗共赏审美原则的主导下，巨型音乐剧在落实舞美创意时，势必要将台下观众基于现场第一时间的感官冲击，置于创作构思的最前位。

　　诚然，百老汇从业者正面临着时代引发的巨大挑战。随着大屏幕电脑特效技术的日臻娴熟，以及互联网时代多元化短视频风格的百花齐放，音乐剧现场演出能给观众带来的听/视觉震撼，已经越来越受限于场地的设备条件和相对传统的表演方式（尤其相较于满

屏数字特效的影视作品）。如何在竞争日趋白热化的娱乐行业中争得一席之位，延续音乐剧巅峰时期如日中天的文化影响力，已经成为当今音乐剧从业者不容回避的严峻命题。面对虚拟世界里异彩纷呈、应接不暇的感官刺激，在尽可能规避影像特效处理等手段的前提下，另辟蹊径地彰显出音乐剧舞台表演艺术的剧场魅力，已成为当今音乐剧舞美创作者必须认真思考和努力探索的设计思路。

一、魔幻题材巨型音乐剧的舞美风格

魔幻题材的巨型音乐剧作品（以下简称魔幻音乐剧），一直是大剧院舞台上最喜闻乐见的表演，也是最能弱化年龄、地域、种族、语言差异的音乐剧类型。无论是魔法世界中千变万化的人物造型和光怪陆离的器物道具，抑或是童话故事里上天入地的空间布局和架空年代的叙述方式，都让魔幻音乐剧成为观赏门槛较低、受众面极广的热门作品。与此同时，魔幻题材的设定，让音乐剧舞台上出现的一切皆成为可能，这也给舞美设计留下了天马行空的想象空间，让舞美从业者在各自的专业领地里尽情激发出艺术创作的奇思妙想。

魔幻音乐剧大多改编于已具备强大观众影响力的成熟影视作品，如迪士尼动画、漫威电影等。原作中深入人心的人物造型、个性鲜明的角色属性及全新架构的时空观等，均已得到全世界观众的普遍接受和认可，这无形中扩大了此类音乐剧作品的潜在影响力。然而，对于舞美设计者而言，题材上拥有着强大票房号召力的魔幻音乐剧，在具体舞台听/视觉呈现上，反倒面临着观众群体更加苛刻的审美期待。影视作品原本的大荧幕呈现已近乎完美，肆意绚烂的构图与电脑特效的加持，让观众在影像世界中的感官体验几乎难以超越。

因此，音乐剧舞台上的舞美设计思路必须扬长避短，在立足剧场艺术逻辑的前提下，充分挖掘舞台表演本身的独特魅力，在相对有限的剧院空间里，带领观众领略影像世界之外别有洞天的审美趣味。

1. 音乐剧《狮子王》中的舞美设计

音乐剧《狮子王》无疑是迪士尼动画在音乐剧舞台上最成功的变身。正如第一章中所言，截至 2023 年 5 月，音乐剧《狮子王》不仅以连演 26 年共 9977 场的成绩荣登百老汇剧院上演时长榜单第三名，更是一举囊括了 6 项托尼奖、8 项戏剧课桌奖和 2 项奥利弗奖等诸多殊荣，赢得纽约百老汇和伦敦西区专业戏剧评论界的一致褒奖。值得一提的是，《狮子王》荣获的音乐剧专项奖中，其中多半归属于舞台设计。比如，1998 年托尼奖颁发给音乐剧的"最佳布景设计""最佳服装设计""最佳灯光设计"，1999 年奥利弗奖颁发的"最佳服装设计"，1998 年戏剧课桌奖颁发给音乐剧的"最佳场景设计""最佳服装设计""最佳灯光设计""最佳音效设计"以及"最佳木偶设计"（Outstanding Puppet Design）。不难看出，音乐剧《狮子王》舞美创作中的服装设计，同时赢得了几个权威音乐剧评奖的一致认可，而这正是该剧舞台呈现中最具特色的设计亮点。

众所周知，1994 年迪士尼出品的《狮子王》动画原作中，故事主角是一群生活在非洲大草原上的动物。无论是食物链顶端的狮子家族，还是相对弱小的昆虫鸟兽，上天入地、形态各异的动物生灵，显然才是《狮子王》舞台呈现的角色载体。然而，不同于动画世界中天马行空的笔触与构图，音乐剧作为一门舞台表演艺术的戏剧属性，决定了其剧场演出的核心内容必须依托于演员的现场表演。于

是，如何尽可能弱化演员们的人类特质，并在视觉上构建起一个舞台空间里生机盎然的动物王国，便成为《狮子王》剧组服装设计师们最重要的创作考量。

1997年，美国女导演朱莉·泰莫（Julie Taymor）不仅扛起了音乐剧《狮子王》舞台制作的导演大旗，而且兼任了该剧服装设计的重要舞美环节。在借鉴了马戏、木偶戏等诸多舞台艺术的表演手法之后，朱莉决定对《狮子王》中的人物造型大胆革新，并在服装设计中融入了面具和玩偶的元素。比如，剧中的狮子家族，其角色造型充分借鉴了非洲艺术中古老而神圣的面具形态。面具，是非洲部落原始宗教与祭祀活动中常见的圣物，寄托着非洲土著对自然力量、万物生灵的崇拜与敬畏（见图6-1）。非洲大草原上凶猛彪悍、具有极强生命力的动物，必然成为非洲面具中的常见造型。

鉴于面具在非洲文化中至高无上的寓意，同时为彰显出剧中狮

图 6-1　非洲部落的传统面具造型

图片来源：leonacreo 网站

图 6-1 （续图）

子家族的王者风范，《狮子王》舞台上的狮族成员均佩戴着狮头造型的面具，并基本保留了接近人类的体态，与舞台上其他动物群体形成鲜明的形象区分，进一步凸显狮族的主角身份与王者权威（见图 6-2）。

相比之下，《狮子王》中的其他动物角色，在造型设计上则基本脱离了人类肢体形态的束缚，充分发挥出特技表演与玩偶元素的视觉效果。比如，《狮子王》中的长颈鹿造型，充分借用了杂耍艺术中的踩跷表演，演员借助固定于四肢上的高跷，配合以长颈鹿造型的头具和服饰，模拟出一只只"亭亭玉立"的长颈鹿形象（见图 6-3）。

《狮子王》中的非洲豹造型，则巧妙融合了玩偶表演的精髓，将一只豹型玩偶固定于演员腰际，其两只后蹄分别捆绑在演员的左右脚踝，两只前蹄则联动着演员手中的操纵杆。表演中，演员可以利用手中操纵杆的高低错位，结合自身的步伐移动，惟妙惟肖地模拟出矫健灵动的非洲豹形象（见图 6-4）。

羚羊也是非洲大草原上常见的动物群体，其高低跳跃、集体奔

图 6-2　音乐剧《狮子王》中狮王家族的舞台造型

图片来源：timeout 网站、Del Mar Times 官方网站、secretmanchester 网站

图 6-3　音乐剧《狮子王》中长颈鹿的舞台造型

图片来源：Micheal Curry Design 网站

图 6-4　音乐剧《狮子王》中非洲豹的舞台造型

图片来源：manchestertheatres 网站

腾的场景，已成为非洲动物生生不息的生命象征。为了凸显成群羚羊奔跑过程中错落起伏的整体动态，《狮子王》中的羚羊造型在利用玩偶元素的基础上，充分挖掘了舞者腾空跳跃的肢体能力，将演员优美动人的腿部线条嫁接于羚羊玩偶的群体奔腾中，实现了人体形态与玩偶造型在音乐剧舞台上的完美融合（见图 6-5）。

《狮子王》中最重量级的造型设计非大象莫属，它也对舞台演员之间的默契配合提出挑战。舞美团队利用布料、竹片等相对轻巧且易成型的材质，打造出一个体积庞大却轻便灵活的镂空大象玩偶。表演中，四条象腿中各伫立着一位演员。四人须同心协力、相互配合，方能完成大象在舞台上踏步前行的生动画面（见图 6-6）。

除了生动新奇的服装造型，魔幻音乐剧中的场景设计也是实现沉浸式舞台效应的重要手段。比如，第一章中提到的音乐剧《蜘蛛侠》，其电影原作已让飞檐走壁、自由驰骋的蜘蛛侠形象深入人心。

图 6-5 音乐剧《狮子王》中羚羊的舞台造型

图片来源：Micheal Curry Design 网站、visaliatimesdelta 网站

图 6-6 音乐剧《狮子王》中大象的舞台造型

图片来源：中国日报官方网站

于是，如何在有限剧场空间里，营造出一种凌驾于摩天大楼上的高空俯视效果，便成为该剧场景设计的一大难点。《蜘蛛侠》的场景设计师乔治·齐平（George Tsypin）决定另辟蹊径，巧妙化解了剧场原本相对局促的空间限制，将舞台拆分为若干个可自由升降并灵活组合的独立板块。与此同时，乔治·齐平大胆切换了舞台布景的视角，让现场所有场景模块整体倾斜或叠置，营造出一种站在摩天大厦顶端向下俯视的上帝视角（见图 6-7）。这一精妙的场景设计，无

形中将舞台布局的视野，拉伸至整个剧院空间。从舞台最深处，到观众席末端，《蜘蛛侠》演出剧场内的每一寸空间，都成为表演过程中蜘蛛侠驰骋纵横的场所。正是得益于这种倾斜叠置的纵向场景设计，身吊威亚、在剧院上空自由"飞翔"的蜘蛛侠，才能更加顺畅自然地融入摩天大楼的舞台布景中，最终在观众视角里，呈现现场表演与布景造型浑然一体的舞台效果。

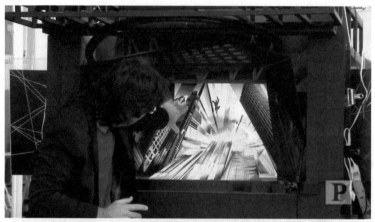

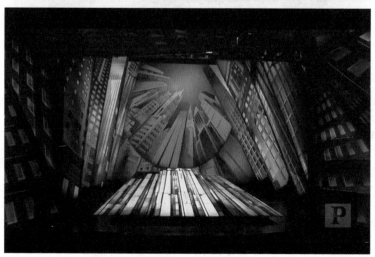

图 6-7　音乐剧《蜘蛛侠》的场景设计模型

图片来源：YouTube 网站

2. 音乐剧《女巫前传》中的舞美设计

除了动画形象，魔法世界也是音乐剧舞台上常见的作品题材。魔法世界中千奇百怪的角色造型、层出不穷的魔法道具以及酷炫拉风的特异技能等，为音乐剧舞美设计的各个环节提供了大肆渲染的可能。比如，2004 年同时捧走托尼奖、戏剧课桌奖、外戏剧评论圈奖三大权威奖项中"最佳布景设计"和"最佳服装设计"的音乐剧《女巫前传》，凭借其精妙独到的舞美设计，在音乐剧舞台上营造出了一个光怪陆离、令人神往的魔法世界。《女巫前传》的创作灵感，植根于西方文化中颇具影响力的童话小说《绿野仙踪》（*The Wonderful Wizard of Oz*），但全剧的故事设定发生于多萝西（Dorothy）意外降临翡翠城之前。从某种意义上来说，《女巫前传》是对原小说经典的重新演绎，基本颠覆了传统童话中对于"好"与"坏"泾渭分明的定义，以全新的视角重新审视了这部西方观众耳熟能详的童话故事。

音乐剧《女巫前传》成功塑造了两位个性鲜明的舞台形象：(1) 格林达（Glinda），众人眼中美丽善良、散发着圣母光辉的完美女性，实则自私任性、趋炎附势，最终凭借谎言摇身一变为众人爱戴的"好女巫"；(2) 艾法芭（Elphaba），因天生容貌怪异而备受众人排挤，实则爱憎分明、疾恶如仇，且拥有真正强大的魔法能力，最终却只能在谣言中伤下落寞离场，成为众人口中不可言说的"坏女巫"。从最初亲密无间的闺密，到最终分道扬镳的对手，《女巫前传》的两位女主角见证了彼此人生旅程中的成长与蜕变，二者生命轨迹既相互牵制又紧密依存。从人物性格与角色定位出发，《女巫前传》的服装设计师苏珊·希尔弗蒂（Susan Hilferty）成功塑造了音乐剧舞台上的两位经典女巫形象（见图 6-8、图 6-9）。

图 6-8　百老汇首演版《女巫前传》，苏珊·希
尔弗蒂为格林达设计的人物造型

图片来源：Susan Hilferty 官方网站、playbill 官方网站

图 6-9　百老汇首演版《女巫前传》，苏珊·希
尔弗蒂为艾法芭设计的人物造型

图片来源：Susan Hilferty 官方网站、playbill 官方网站

《女巫前传》第一幕的开场与结尾，在舞台布景的衬托下，两位
造型鲜明的女主角分别完成了该剧最为经典传颂的两个舞台画面：

（1）大幕一拉开，金发碧眼、容颜姣好的"好女巫"格林达，
身穿华丽夺目的白色蓬蓬裙（bubble dress），头戴璀璨水晶皇冠，
手持星型魔法手杖，站在一个悬在半空中的巨大圆形泡泡中，欣然
自得地接受着众人的膜拜与赞颂（见图 6-11）。

图 6-10 百老汇首演版《女巫前传》，主要角色的人物造型

图片来源：Susan Hilferty 官方网站

图 6-11 音乐剧《女巫前传》第一幕开场，格林达的舞台亮相

图片来源：NBC 新闻官方网站

(2) 第一幕结尾，皮肤翠绿、面貌怪异的"坏女巫"艾法芭，身穿朴实无华的黑色长袍，头戴高耸尖顶巫师帽，手持笤帚型魔法杖，在盲目众人的误解与唾弃中腾空飞跃呼啸而去（见图 6-12）。

图 6-12　音乐剧《女巫前传》第一幕结束，艾法芭的舞台造型

图片来源：fandom 网站

除了两位女巫极具辨识度的人物造型和强烈造型感的舞台亮相，《女巫前传》中最有视觉震撼力的场景，莫属伟大魔法师（Wizard of Oz）掌控下、令人流连忘返的翡翠城（Emerald City）。为了再现小说中散发出碧绿光泽的迷幻翡翠城，苏珊·希尔弗蒂为城中居民设计了剪裁各异、造型百态的服饰，却万变不离其宗地紧紧扣住翡翠城最核心的"绿"元素（见图 6-13）。于是，这些用心别致的服装设计，不仅成就了《女巫前传》中最让人目不暇接的群舞场景《短暂的一天》（One Short Day），而且造就了该剧一共 200 多套人物造型的惊人演出纪录。与此同时，《女巫前传》的灯光设计师肯尼斯·波斯纳（Kenneth Posner），从不同场景的故事设定与人物造型出发，精心编排出 800 多套舞台灯光组合，让全剧 54 个不同戏剧场景分

图 6-13 音乐剧《女巫前传》，翡翠城的人物造型

图片来源：concreteplayground 网站、forum-theatre 网站、pinterest 网站

别具备了独一无二、绝不雷同的舞台氛围与气质。

3. 音乐剧《冰雪奇缘》中的舞美设计

得益于同名卡通电影的票房大火及其热门主题曲的广泛传唱，音乐剧《冰雪奇缘》也成为近些年纽约百老汇和伦敦西区舞台上备受关注的作品。毋庸置疑，2013 年上映的迪士尼动画《冰雪奇缘》，在大屏幕世界里成功打造出一个冰雪覆盖、晶莹剔透的梦幻王国，这恰恰成为《冰雪奇缘》从众多卡通电影中脱颖而出的构思亮点。于是，如何将卡通世界里冰雪覆盖的神奇王国搬上戏剧舞台，并充分彰显出女主角艾尔莎（Elsa）点物成冰的强大魔法能力，便成为音乐剧《冰雪奇缘》舞美设计者最具挑战的创作难点。比如，《冰雪奇缘》中出现了一座冻棱覆盖的冰桥，在妹妹安娜（Anna）寻找姐姐艾尔莎的过程中，她与男主角克里斯托夫（Kristoff）携手一同走过（见图 6-14）。

图 6-14　音乐剧《冰雪奇缘》，冰桥场景

图片来源：vulture 网站、disguise 网站

图 6-14 （续图）

这座道具冰桥，实则由绳索与木料构成，长约 17 米，重达 3 吨，上面覆盖着真空成型的透明亚克力。在冷色调侧面光为主的舞台灯映衬下，配合以漫天飘洒的"雪花"，一座挂满冰锥、寒气逼人的冻桥浮现于现场观众眼前（见图 6-15）。

为了凸显冰雪世界晶莹剔透的透明质感，并最大限度地发挥出舞台灯光的折射效果，英国布景设计师克里斯托弗·奥拉姆

图 6-15 音乐剧《冰雪奇缘》，冰桥的实物道具

图片来源：Frozen 官方网站、roomforzoom 网站

(Christopher Oram）不惜重金，在《冰雪奇缘》百老汇原版演出的舞台空间里，散布悬挂了五万三千多颗施华洛世奇（swarovski）水晶球（见图 6-16）。

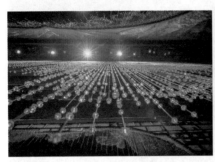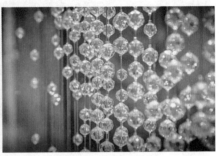

图 6-16　音乐剧《冰雪奇缘》，舞台空间的水晶球布景

图片来源：Frozen 官方网站、vulture 网站

在舞台绚烂灯效的映衬下，这数万颗串联悬置、绚烂夺目的水晶球，勾勒出一幅辉煌壮观的冰雪城堡内景（见图 6-17）。也正是在这座晶莹璀璨的冰雪宫殿里，随着全剧最具盛名的一曲《放手》（Let It Go），女主角艾尔莎摆脱了自我封闭的心魔，最终华丽蜕变为一位自信独立的冰雪女王。

值得一提的是，除了传统戏剧舞台上的实物布景，音乐剧《冰雪奇缘》还大胆运用了数字化的影像布景。苏格兰视频设计师（video

图 6-17　音乐剧《冰雪奇缘》，冰雪城堡场景

图片来源：卫报官方网站、pinterest 网站

designer）芬恩·罗斯（Finn Ross），承担着《冰雪奇缘》中所有通过数字化手段实现的舞台场景设计。他与布景设计师克里斯托弗·奥拉姆通力合作，一方面，将数字化手段更具视觉冲击力的屏幕优势发挥到淋漓尽致，凸显出女主角施展魔法时万事万物瞬间冷凝的质感；另一方面，充分尊重了剧场艺术的规则与逻辑，尽可能将数字化布景无缝衔接入舞台实物布景中，确保大多数观众在观演过程中，不会轻易觉察到舞台空间中实物与影像之间的区分。在两位舞美设计师的通力合作下，音乐剧舞台上的《冰雪奇缘》最终在观众的视角中，实现了现场表演与数字化影像浑然一体的完美舞美效果（见图6-18）。

图 6-18　音乐剧《冰雪奇缘》，实物布景与数字化布景的完美结合

图片来源：vulture 网站、Frozen 官方网站

二、大制作巨型音乐剧的舞美风格

除了超脱现实、天马行空的魔幻题材，其他类型的巨型音乐剧也会倾向于大制作、高成本的舞美设计风格。正如第一章中所述，巨型音乐剧的商业定位决定了其恢宏炫目的剧场效应和雅俗共赏的舞台表达，这也是实现其庞大票房诉求的强有力保障。相比之下，魔幻音乐剧锁定的票房目标，往往是以家庭为单位（尤其孩童）的观众群体。而接下来偏现实主义题材的巨型音乐剧，则将票房目标拓展至更成人化的观众群体。

1. 音乐剧《剧院魅影》中的舞美设计

早在 20 世纪 80 年代，伦敦西区的舞台创作率先确立起一套适用于巨型音乐剧的舞美逻辑，并将其推广为全世界商业音乐剧共同遵循并不断完善的制作思路。以 1988 年入驻百老汇美琪大剧院的音乐剧《剧院魅影》为例，该剧改编自法国作家加斯顿·勒鲁（Gaston Leroux）创作于 1910 年的同名小说，讲述了 19 世纪发生于巴黎歌剧院的一段恐怖离奇而又唯美浪漫的传世爱情。小说原著的故事发生地巴黎歌剧院（Opéra Garnier），堪称全世界最奢华的建筑之一，以极富装饰性的巴洛克风格而著称（见图 6-19、图 6-20）。尤其是巴黎歌剧院富丽堂皇的休息大厅（Le grand foyer），高 18 米、长 54 米，堪与法国凡尔赛宫的大镜廊（La galerie des Glaces）相媲美，其天顶四壁和廊柱窗台，布满了古典时代最浓艳精美的雕塑、绘画、吊饰等艺术品，俨然一个盛满稀世珍宝的华美首饰盒。

不难想象，当年《剧院魅影》音乐剧团队来到位于纽约曼哈顿

图 6-19　巴黎歌剧院，休息大厅全景

图片来源：Dominik Gehl 网站

图 6-20　巴黎歌剧院，休息大厅天顶壁画

图片来源：Dominik Gehl 网站

图 6-20 （续图）

44 街的美琪大剧院时，剧组的舞美团队面临着何等艰巨的严峻考验。美琪大剧院是一座修建于 1927 年的西班牙式建筑，虽然可以容纳 1600 多个座位席（见图 6-21），但其内部装饰的华美程度与巴黎歌剧院相

图 6-21　1970 年，纽约美琪大剧院外观
图片来源：纽约公共图书馆数字资源

比，实难望其项背。为了制造更沉浸式的观剧体验，让现场观众切身感受到巴黎歌剧院无与伦比的雍容华贵，《剧院魅影》剧组决定先耗费巨资，对美琪大剧院内部进行彻底的翻新改造。从剧院的天顶内壁，到观众席位的结构布局，再到舞台整体的幕帘装饰，重饰后

的美琪大剧院脱胎换骨般焕然一新。诚然，与耗时 10 余年、斥资数千万法郎修建而成的巴黎歌剧院相比，美琪大剧院的华美程度依然难以企及。但是，至《剧院魅影》1988 年正式上演之时，美琪大剧院已摇身一变为同时期纽约最金碧辉煌的豪华剧院（见图 6-22、图 6-23）。

图 6-22　1979 年，纽约美琪大剧院，舞台与观众席全景

图片来源：百老汇数据库

图 6-23　上演着《剧院魅影》的纽约美琪大剧院

图片来源：Getty Images 网站、safarway 网站

图 6-23 （续图）

　　充满戏剧性的是，巴黎歌剧院本身就是一座集奢华绚烂与幽暗神秘于一体的宏伟建筑，堪称滋生戏剧冲突的最佳场所（见图 6-24）。首先，巴黎歌剧院演出厅的天顶中央，悬挂着剧院最具盛名的装饰物——一盏重达 7 吨的水晶吊灯。它由水晶与金铜纯手工打制而成，如同一枚璀璨绝伦的明珠，彰显着洛可可艺术的奢华与艳丽，让所有观众不禁目眩神迷（见图 6-25、图 6-26）。然而，1896 年 5 月 20 日，这盏巨大水晶吊灯因失重而意外坠落，并当场砸死一位剧院女员工。出其不意的惨剧也让此件巧夺天工的人间臻品从此蒙上一层令人惊

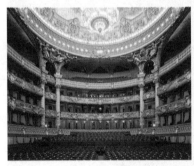

图 6-24 巴黎歌剧院，演出大厅全景

图片来源：纽约客官方网站、巴黎歌剧院官方网站

图 6-25　巴黎歌剧院，演出大厅，天顶全景

图片来源：Dominik Gehl 网站

图 6-26　巴黎歌剧院，演出大厅，水晶吊灯近景

图片来源：alphacoders 网站、维基百科

悚的离奇面纱。

　　然而，这件充满悲情色彩的传世珍品被充分借鉴到音乐剧《剧院魅影》的戏剧叙事中，成为该剧第一幕终场戏剧冲突高潮时刻的标志性道具。担任《剧院魅影》场景设计的，是法国舞美设计师玛丽亚·埃琳娜·比约森（Maria Elena Björnson），她同时兼任该剧的所有服装设计工作。为了给纽约观众带来最贴近原著的现场感受，比约森带领剧组豪掷重金，等比例仿真还原了这座举世闻名的巨大水晶吊灯。于是，在《剧院魅影》的演出现场，出现了一盏令

图 6-27　音乐剧《剧院魅影》上演时悬挂于纽约
美琪大剧院天顶的道具水晶灯
图片来源：northjersey 网站

所有观众惊艳的水晶吊道具灯（见图 6-27）。它一共耗费 6000 多颗水晶球，由五位剧组人员耗费四周时间纯手工打制而成。演出过程中，临近第一幕终场，随着男主角幽灵（The Phantom）的一声嘶叫，在舞台制动装置的推进下，这盏体量庞大的水晶吊灯会猛然"砸"向前排观众头顶的正上方（见图 6-28）。面对突如其来的扑面冲击，现场观众往往会在短时间内陷入不知所措的恐慌，这无疑更加渲染出幽灵背后恐怖而又神秘的力量。

此外，除了本身错综繁复的建筑结构和奢华艳美的内部雕饰，巴黎歌剧院的底层还隐藏着一个容量 13 多万立方尺[①]、深 6 米的蓄水池（见图 6-29）。1862 年剧院破土动工之际，施工队在挖掘地基过

———————

① 1 立方尺 ≈ 0.283 立方米。

图 6-28 演出中水晶灯滑过乐队总监斯坦·塔克（Stan
Tucker）的头顶飞向身后观众席的画面
图片来源：vanderbilt 大学网站

图 6-29 巴黎歌剧院地下蓄水池照片
图片来源：parisianfields 网站、donttakepictures 网站

程中，意外遇上一条塞纳河的支脉暗流。在调用 8 台水泵同时抽水近 1 年时间后，施工队最终从歌剧院工地下方，抽出足以填满卢浮宫庭院大小（或掩盖巴黎圣母院 1.5 倍高度）的巨大水量。为确保底层地基的长期稳定度，并维系上方建筑物的持久防水性，巴黎歌剧院的总设计师查尔斯·卡尼尔（Charles Garnier）决定采用双层地基的防水结构，先用混凝土、水泥、砖块和沥青建造一个底层地基，然后再放水淹没墙内缝隙直至全部填充。如此浇筑而成的人工蓄水池，既确保了上层整体建筑物的牢固坚挺，也成就了巴黎歌剧院最具神秘色彩的地下暗河传说。

有趣的是，这个原本出于无奈的建筑设计，竟为后世文学或影视作品提供了源源不断的创作灵感。在法国著名悬念小说家加斯顿·勒鲁（Gaston Leroux）笔下，巴黎歌剧院巨大幽暗的地下水库变成一位半遮面具、身世神秘的幽灵的栖息之所。而一段发生于幽灵与妙龄女伶克里斯汀（Christine）之间亦师亦恋、爱恨纠缠的动人故事，也就此拉开序幕。为了再现原著中这个隐身巴黎歌剧院的幽深地下王国，《剧院魅影》舞美团队耗费了大量人力物力，将美琪大剧院的舞台分置为上下两层。演出过程中，随着全剧最具影响力的同名主题曲，美琪大剧院的上层舞台逐渐裂开并褪去。与此同时，一个隐藏于下层空间的"人工湖"，缓缓出现在观众的视野之中。在幽灵摄人心魄的歌声中，浓雾（实则干冰效果）下的"人工湖"上隐现一叶扁舟。幽灵立身船上，摇曳船桨（实则舞台机械牵引），带领着如痴如醉的克里斯汀，慢慢来到自己的地下王国（见图 6-30）。

紧随其后，幽灵奉上了一曲曾经迷倒无数音乐剧迷的动人唱段《夜之乐章》。舞台上，巨大的"人工湖"逐渐消失于上层舞台

图 6-30 不同演出版本《剧院魅影》，地下暗河场景

图片来源：twitter 官方网站、playbill 官方网站

的徐缓合拢中。与此同时，在烟雾缭绕的干冰效果映衬下，鳞次栉比、硕大华丽的灯烛，从舞台地面上接踵升起。至此，一个魅影为王、神秘幽暗的地下王宫，最终完整呈现于观众视野之中。有趣的是，为实现这场极具视觉震撼力的戏剧场景，《剧院魅影》舞美团队在美琪大剧院的舞台地面上，散布安置了很多洞眼，以确保唱段过程中数百根灯烛的顺畅立升。殊不知，这些随处可见的舞台洞眼，着实难为了剧中扮演幽灵的男演员。据访谈，《剧院魅影》首演版幽灵扮演者迈克尔·克劳福德（Michael Crawford），曾因为这些遍布舞台的大窟窿而伤透脑筋，唯恐演出过程中避之不及，不慎遭遇意外。尽管小心提防，意外还是发生了。一次仅 6 英寸的舞台站位误差，导致一根灯烛直接升进迈克尔的裤腿里[1]，这显然又让《剧院魅影》的演出现场增添了些许惊悚的氛围。

2. 音乐剧《西贡小姐》中的舞美设计

20 世纪 80 年代，伦敦西区出品了一批巨型音乐剧，如《猫》

[1] 资料来源：https://www.buzzfeed.com/megmasseron/facts-you-may-not-have-known-about-phantom-of-the-1kdr9，访问时间 2023 年 6 月 15 日。

《悲惨世界》《西贡小姐》等，同样充分彰显了巨型音乐剧在舞台设计上的艺术逻辑。为了营造出壮观奢华、摄人心魄的舞台效果，这些音乐剧团队往往调动一切布景、服装、灯光、音效等舞美手段，甚至不惜耗费巨资、豪掷重金。这其中，《西贡小姐》被誉为音乐剧界的《蝴蝶夫人》①，同样讲述了一段发生于亚裔女子与美国军人之间的凄美爱情。不同的是，《西贡小姐》的故事背景设定于20世纪70年代越战期间的西贡，剧中的女主角则是一位刚满17岁、正值花样年华的酒吧女郎金（Kim）。《西贡小姐》的创作契机源自一张照片，是主创者克劳德-米歇尔·勋伯格在一本杂志里无意间浏览到的。照片中，一位神情黯淡、绝望悲伤的越南母亲，正在胡志明国际机场登机口送别自己的孩子（见图6-31）。孩子生父是一名越战时期的美国军人，而这架飞往美国的航班，似乎预示着孩子即将拥有的优渥生活。与此同时，也意味着母子二人将从此天各一方……

这张发人深省的照片，

图6-31　触发克劳德-米歇尔·勋伯格创作音乐剧《西贡小姐》灵感的照片

图片来源：fandom网站

① 《蝴蝶夫人》（*Madame Butterfly*），三幕体歌剧，由意大利作曲家贾科莫·普契尼（Giacomo Puccini）谱曲，路易吉·伊利卡（Luigi Illica）和朱塞佩·贾科萨（Giuseppe Giacosa）作词，故事灵感源于约翰·路德·朗（John Luther Long）创作于1898年的同名短篇小说，1904年2月17日首演于意大利米兰斯卡拉歌剧院，之后在世界各地歌剧院广泛上演至今，堪称歌剧领域的传世经典作品。

蕴藏着无限的悲悯与绝望。它不仅成就了一部感人肺腑的旷世巨作，也让机场离别的画面幻化为整部音乐剧至关重要的一个意象。《西贡小姐》第二幕中，出现了一段气势恢宏的戏剧场景，真实再现了1975 年美军从越南紧急撤离时的灾难场面。英国舞美设计师约翰·纳皮尔（John Napier）承担起了《西贡小姐》1989 年伦敦西区首演版及其两年后百老汇首演版的布景设计工作。为了让现场观众真切感受到战争的残酷和战场中的恐慌，约翰·纳皮尔复制了一台等比例的休伊直升机（Huey helicopter）模型。随着剧场近百分贝[①] 震耳欲聋的发动机轰鸣音效，强功率风扇模拟出足以让前排观众发髻凌乱的巨大螺旋桨气流。一时间，舞台上下人声鼎沸，演出现场一片惶恐。人们似乎在一瞬间，时空穿越回那个风雨飘摇的战争年代——西贡失守，美军仓皇撤离，女主角在人群的推搡中无助前行，如风中落叶般绝望无助，最终只能凄然目送爱人登上直升机诀别离去……

2014 年和 2017 年，经过卡梅伦·麦金托什（Cameron Mackintosh）制作团队的全新打造，《西贡小姐》重新亮相于伦敦西区和纽约百老汇舞台。设计师托蒂·德赖弗（Totie Driver）和马特·金利（Matt Kinley），携手承担起这两次复排版舞美设计上的整体策划，带领团队打造出比原版更加绚烂夺目的舞台布景。相较于首演版，《西贡小姐》两次新复排版中出现了更多基于新时代科技手段的舞美设计。尽管如此，直升飞机的实物道具，依然毫无悬念地成为整场演出中最具视觉震撼力的核心元素。据马特·金利介绍，复排版中出现的直升机道具，由玻璃纤维和闪光物精心打制而成，并将其安装

① 一般情况下，人耳所能承受的正常音量不超过 80 分贝。

于硕大钢制移动器材上①（见图 6-32）。演出过程中，在影像投屏、特效灯光和高功率致风机的渲染下，一架咆哮轰鸣并掀起强势气流漩涡的直升机，徐徐滑过观众席头顶，最终降落到舞台前侧的正上方（见图 6-33）。时隔近 20 年后，伦敦西区和纽约百老汇的音乐剧观众们，再次在剧场空间里真切感受到一段战火纷飞年代的生离死别。

虽然《西贡小姐》首演至今已过去 30 余年，但当年这台庞大的直升机道具成了诸多音乐剧迷心中难以抹去的深刻记忆。这台足以

图 6-32　复排版《西贡小姐》中的直升机道具

图片来源：olsenactuators 网站、sarahkier 网站

图 6-33　2017 年百老汇复排版《西贡小姐》，美军撤离时的直升机场景

图片来源：互联网电影数据库

① 资料来源：https://playbill.com/article/so-about-miss-saigons-real-onstage-helicopter，访问时间 2023 年 6 月 15 日。

给现场观众留下毕生印象的超级道具，也成为《西贡小姐》最具符号性的象征物，构成该剧诸多演出海报中最显著的设计元素（见图 6-34、图 6-35、图 6-36、图 6-37）。

图 6-34 《西贡小姐》1991—2001
年入驻百老汇剧院的现
场节目单
图片来源：playbill 官方网站

图 6-35 《西贡小姐》1989—1999 年入驻
伦敦德鲁里巷皇家剧院的户外
广告牌
图片来源：britishheritage 官方网站

图 6-36 2017 年百老汇复排版《西贡小姐》
重新入驻百老汇剧院的户外广告牌
图片来源：nytix 网站、pinterest 网站

图 6-37　2017 年托尼颁奖晚会上《西贡小姐》演出片段的舞台背景

图片来源：curveonline 网站

三、另辟蹊径的大剧院舞美风格

除了重视商业化效应的巨型音乐剧，纽约百老汇（或伦敦西区）约千人容量的大剧院也会不时涌现出一些并非以宏大制作为导向的音乐剧作品。这些音乐剧，虽然也是上演于千人容量剧院的大型作品，其舞台设计却呈现出含蓄精巧、睿智出奇的创作思路。

1. 音乐剧《星期天和乔治同游花园》中的舞美设计

1984 年 5 月 2 日上演于百老汇布斯剧院的音乐剧《星期天和乔治同游花园》，其创作灵感源于法国绘画大师乔治·修拉的点描主义油画《大碗岛上的星期天下午》。因此，该作品在人物造型、布景设计、舞台布局等方面，均体现出与油画原作之间千丝万缕的艺术关联。毕业于耶鲁大学戏剧学院的美国设计师托尼·斯特雷格斯（Tony Straiges），承担起了《星期天和乔治同游花园》百老汇首演版的布景设计工作。在细致观察乔治·修拉的油画原作并深入研究点描主义的绘画技法之后，斯特雷格斯决定利用布景设计的结构、色调、材质与层次布局，将基于二维平面的绘画空间巧妙融会于演员身处

的三维舞台空间。在灯光师理查德·纳尔逊（Richard Nelson）的鼎力相助下，斯特雷格斯亲手将纽约布斯剧院的舞台，精心打造成画家乔治·修拉笔下的油画世界。《星期天和乔治同游花园》首演版中，舞台上出现的所有布景，无论是形态和布局，还是色泽和质感，均高度还原了画家笔下由细密色点构建而成的绘画空间。从远景中出现的河流、树木、船只，到近景中出现的猴子与小狗，斯特雷格斯借助剪纸风格的制作工艺，最大限度地还原出油画原作中的景物细节和构图轮廓。在《星期天和乔治同游花园》第一幕结尾，随着一曲合唱《星期天》（Sunday），第一幕中出现的所有戏剧人物，在乔治的指引下缓慢走位，借助自己的身体造型和舞台布景，还原出乔治·修拉原作中的主要图景（见图6-38、图6-39）。而这，也象征

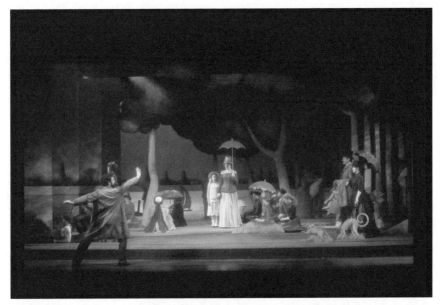

图6-38　1984年百老汇首演版《星期天和乔治同
游花园》，第一幕终场的舞台布景
图片来源：纽约公共图书馆数字资源

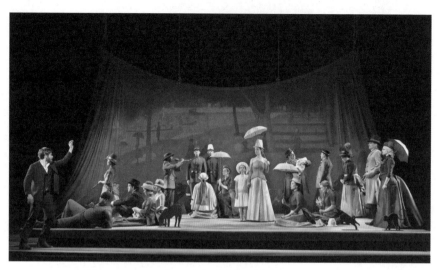

图 6-39　2017 年百老汇复排版《星期天和乔治同
游花园》，第一幕终场的舞台布景

图片来源：纽约时报官方网站

着这幅耗时两年多的旷世奇作，最终落笔成型。至此，由演员构建
而成的舞台三维空间和基于二维平面的布景素材，在《星期天和乔
治同游花园》第一幕终场时完美交融。此刻，在现场观众的视野中，
一幅由真人演员与舞台布景共同构建的美妙画卷，悄然成型于《星
期天和乔治同游花园》的舞台空间中，并由此引出第二幕中以小乔
治为代表的当代艺术家同样面临的艺术困境。

与此相呼应，以油画原作中的人物形象为蓝本，服装设计师帕
特里夏·齐普罗德（Patricia Zipprodt）与安·胡尔德 - 沃德（Ann
Hould-Ward）为《星期天和乔治同游花园》首演版中的所有角色，
设计出了几乎能以假乱真的服饰造型（见图 6-40、图 6-41）。除了
画家乔治，《星期天和乔治同游花园》第一幕中一共出现了 15 位源
自油画原作的角色人物。无论是男士头顶的礼帽、胸前的饰花和鼻
梁的镜架，或是女士手握的阳伞绢包、外披的层叠纱裙和内衬的后

图 6-40　1984 年百老汇首演版《星期天和乔治同游
花园》，多特在不同场景中的造型设计图
图片来源：纽约公共图书馆数字资源

图 6-41　1984 年百老汇首演版《星期天和乔治同游
花园》，多特在不同场景中的舞台造型
图片来源：纽约公共图书馆数字资源

缀裙撑，《星期天和乔治同游花园》音乐剧舞台上所有角色的服饰行头，均采用了上等质地的衣物面料，并配以细腻打磨、精致考究的纯手工剪裁。

　　与此同时，帕特里夏·齐普罗德与安·胡尔德-沃德还特别精心设计了剧中所有角色的戏服布料。正如前文所述，点描主义的色

彩原理充分利用了人类视网膜的误差，通过在画布上分布极其密集的色点，最终在一定观赏距离之外的人类视觉中，实现了画家真正想要表达的混色效果。于是，从点描主义的着色原理出发，两位设计师尽量规避了演员戏服在布料上的单色调，采用了混色晕染的手法，用一种近似于点描主义着色原理的方式，最大限度地还原出画作中瑰丽朦胧的视觉效果（见图 6-42、图 6-43、图 6-44、图 6-45、图 6-46）。

图 6-42　1984 年百老汇首演版《星期天和乔治同游花园》，朱利斯与妻子伊冯的服饰造型

图片来源：纽约公共图书馆数字资源

图 6-43　百老汇首演版《星期天和乔治同游花园》，两位钓鱼女的服饰造型

图片来源：纽约公共图书馆数字资源

图 6-44　百老汇首演版《星期天和乔治同游花园》，士兵的服饰造型

图片来源：纽约公共图书馆数字资源

图 6-45　百老汇首演版《星期天和　　图 6-46　百老汇首演版《星期天和
　　　　乔治同游花园》，乔治母亲　　　　　　乔治同游花园》，美国观光
　　　　与护士的服饰造型　　　　　　　　　客夫妇的服饰造型
　　　图片来源：纽约公共图书馆数字资源　　　图片来源：纽约公共图书馆数字资源

2. 音乐剧《致埃文·汉森》中的舞美设计

2016 年亮相于纽约音乐盒剧院的音乐剧《致埃文·汉森》，实属近些年百老汇原创音乐剧作品中的上乘之作。无论是作品立意、戏剧内核，还是内容形式、艺术呈现，该剧均赢得了专业评论界的一致好评与赞誉，而其演出现场的舞美设计也表现得可圈可点。表面上看，《致埃文·汉森》似乎讲述了一场因误会和谎言而引发的闹剧。但在更深层面上，该剧实则探讨了在网络社交盛行的当今时代，现实社会中的人际关系所面临的挑战与危机。《致埃文·汉森》的故事视角，集中于两个来自不同类型原生家庭的少年：(1) 男主角埃文·汉森，一位来自单亲家庭、饱受社交焦虑困扰的高中生，在母亲要求下被迫接受心理治疗，每天必须给自己写一封打气鼓励的信件；

（2）埃文·汉森的同学康纳·墨菲（Connor Murphy），虽来自一个父母双全的四口之家，却并未与家人之间形成良性有效的沟通，最后竟选择结束自己年轻的生命。《致埃文·汉森》的情节叙事，正是在两位男主之间一次阴差阳错的误会中展开：一封埃文写给自己的信件，意外被康纳抢走。由于信件题为"致埃文·汉森"（Dear Evan Hansen），落款是"亲爱的自己"（Sincerely, Me），因此被康纳父母误认为是儿子揣在怀中的离别之言。于是，两个原本毫无瓜葛的家庭，被无形中拧卷在一起。而埃文身边所有人的生活，也似乎都因此产生了微妙的变化……

《致埃文·汉森》是一部立意深邃的严肃音乐剧作品。剧中所有人物的命运转变，似乎皆起因于一场令人扼腕的悲剧和一段无心为之的误会。然而，让所有人裹卷其中、无力挣脱的本质原因，却是网络时代因虚拟社交盛行而日趋匮乏的有效人际沟通。两位男主角的故事线索，分别呈现出两个原生家庭共同面临的社交困境。一方面，在埃文·汉森的世界里，虽然母亲渴望走入埃文自我封闭的世界，却始终无法寻得打开埃文心门的有效途径。而这也导致了在现实世界中无法与同龄人正常交流的埃文，最终只能将对情感的渴望付诸一位假想朋友（康纳），甚至越来越沉溺于自己编造的"谎言"。另一方面，在康纳·墨菲的世界里，父亲的训责、母亲的溺爱和妹妹的排斥，让康纳同样陷入真实世界中无人理解的社交困境，以致常常用暴怒狂躁来掩盖自己的孤独脆弱，最终自暴自弃，甚至放弃生命。在观众的视野中，两个在现实世界中孤立无援的青少年，却在虚构的电邮世界里，成为一对情投意合的"好朋友"。这个令人啼

笑皆非的情节转变，看似闹剧一场，却又在情理之中，让现场每一位观众不禁动容、陷入深思。

立足于网络时代现实人际关系的戏剧命题，《致埃文·汉森》在舞美设计上充分嫁接了虚拟世界中的屏幕影像和现实世界中的舞台布景。在布景设计师大卫·科林斯（David Korins）和投影设计师（projection designer）彼得·尼格里尼（Peter Nigrini）的精诚合作下，《致埃文·汉森》首轮演出的纽约音乐盒剧院，其舞台空间被划分为泾渭分明、对比鲜明的两个板块：虚拟世界——大面积的投影布景和令人眼花缭乱的屏幕影像；现实世界——极精简的几件实物道具和近乎空旷的舞台物理空间。

首先，《致埃文·汉森》的剧场舞台空间，为三面环绕的大屏幕投影所包围。演出过程中，舞台大屏幕上不断闪动着网络世界中各种异彩纷呈的社交画面。人们纷纷在 Twitter、Facebook、Instagram 等美国主流社交平台上热烈发文、分享图片、点赞视频。一眼望去，虚拟网络中的人际关系，在荧光闪烁、眼花缭乱的屏幕世界中，似乎紧密相连、牢不可分（见图 6-47）。

然而，当《致埃文·汉森》的叙事场景切回到剧中角色身处的现实时空，网络世界其乐融融的社交场面荡然无存。现实生活中的人们，相互疏离、彼此漠视。在擦身而过的人群中，舞台上的埃文·汉森显得形只影单、孤苦伶仃（见图 6-48）。

显然，主创者在《致埃文·汉森》的舞台空间里营造了两种截然相反的舞美效应。在观众视野中，剧场中的大面积视觉呈现，主要付诸投影屏幕上多彩多姿的网络社交画面。而与此同时，身处真

图 6-47　百老汇首演版《致埃文·汉森》，大屏幕投影布景

图片来源：broadwayinchicago 网站

图 6-48　百老汇首演版《致埃文·汉森》，舞台场景

图片来源：variety 官方网站、纽约时报官方网站

实世界的剧中角色，却常常以相互背离的姿态出现在舞台空间里（见图 6-49）。这种具有强烈视觉反差的舞美处理，更加凸显了现实生活中人类如影随形的孤独感。相较于面对面的真诚交流，网络时代的人类似乎更愿意隐藏于虚拟世界中自己一手打造的幻化身份背后。从某种意义上来说，似乎只有隔着屏幕的社交生活，才能给现代人类带来更易掌控的确定感和安全感。

图 6-49　百老汇首演版《致埃文·汉森》，屏幕布景与现实舞台的鲜明反差

图片来源：deadline 网站

值得一提的是，灯光师贾菲·韦德曼（Japhy Weideman）对于《致埃文·汉森》的灯光编排也设计得颇具匠心。他大胆运用了带有直射视觉效果的柱式顶灯，在大屏幕色彩斑斓舞台底色的映衬下，更加凸显出直线光柱的透视感与穿透性，进一步渲染了舞台场景背后隐藏的强大戏剧张力（见图 6-50）。

图 6-50 百老汇首演版《致埃文·汉森》，不同场景中的灯光设计

图片来源：japhyweideman 网站

3.音乐剧《来自远方》中的舞美设计

同为近年来百老汇出品的优秀原创音乐剧作品，2017 年 3 月 12 日正式上演于纽约杰拉尔德·勋菲尔德剧院的音乐剧《来自远方》，堪称音乐剧舞台上的一缕奇香。《来自远方》改编自真人真事，讲述了 2001 年 "9·11" 恐怖袭击发生之后，远在加拿大纽芬兰的一个偏僻小镇临危受命，在短短一周里温情接纳了 38 架航班、约 7000 名国际旅客的真实事件。在酷炫视觉效果占据主导的大剧院舞台上，《来自远方》的整体舞美设计思路，并没有局限于传统套路的恢宏制作。主创团队运用一套四两拨千斤式的舞台调度，探索出了在大剧院空间里呈现音乐剧舞台风貌的另一种可能性。

2014 年凭借话剧《第一幕》(*Act One*) 捧走当年托尼"最佳布景设计奖"的贝奥武夫·鲍里特 (Beowulf Boritt),成为音乐剧《来自远方》舞美板块的总设计师。他与导演克里斯托弗·阿什利 (Christopher Ashley) 通力合作,携手将该剧的舞台场地打造成一个集写实与写意于一体的完美戏剧空间。

一方面,《来自远方》立足于真实历史事件,带有强烈的现实主义气息。因此,该剧在舞台道具、人物造型、舞蹈设计等方面,均呈现出明确的写实倾向,尽可能还原了加拿大甘德 (Gander) 小镇朴实自然的风土人情。为强化《来自远方》戏剧场景中的地域特色,贝奥武夫·鲍里特特意从加拿大的纽芬兰地区挑选了几棵高达 24 英尺(约 7 米)的挺拔树木,并将它们整体移植到纽约杰拉尔德·勋菲尔德剧院的舞台上(如图 6-51)。

图 6-51　百老汇首演版《来自远方》,舞台布景中的真实树木
图片来源: theatermania 官方网站

贝奥武夫·鲍里特解释道,虽然剧组可以定制更廉价也更轻便的人造树①,但是人造树通常由钢和聚苯乙烯泡沫塑料制成,它们

① 一般而言,舞台上每棵道具树的重量不过数百磅。然而,《来自远方》中使用的真实树木,每棵重达数千磅,其中最重的一棵甚至重达六千磅。

既难以实现温暖真切的舞台效果，也违背了剧场道具布设的环保理念①。于是，当《来自远方》2017 年正式亮相百老汇时，杰拉尔德·勋菲尔德剧院舞台后侧的两边分别伫立起几棵"茁壮生长"的参天大树。在剧组舞美团队的精心维护下，《来自远方》的舞台空间被环抱在绿树成荫的视觉效果中，它一方面贴合了故事发生地纽芬兰的自然风貌，另一方面营造出自然温馨的戏剧氛围，呼应了贯穿该剧的重要戏剧命题——一种超越种族的人类大爱，以及面对文化分歧时的宽容与谅解（见图 6-52、图 6-53）。

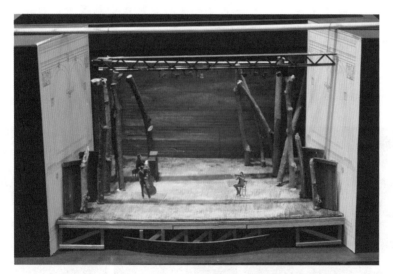

图 6-52　百老汇首演版《来自远方》，舞台设计模型
图片来源：fords 网站

另一方面，《来自远方》的整体舞台布局渗透出一缕精巧睿智的写意气息。剧组团队用彰显简约主义审美品位的道具风格，打造出

① 资料来源：https://www.theatermania.com/broadway/news/a-tree-grows-on-broadway-come-from-away-and-the-cu_80967.html，访问时间 2023 年 6 月 15 日。

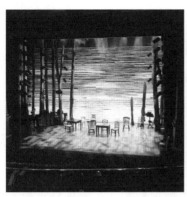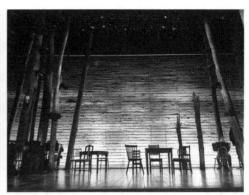

图 6-53　百老汇首演版《来自远方》，实际舞台布景

图片来源：firebellylawncare 网站

一段令人耳目一新的舞台叙事。在舞蹈设计师凯利·迪瓦恩（Kelly Devine）的帮助下，导演克里斯托弗·阿什利实现了一种基于想象空间和抽象组合的场景布局与动作走位。《来自远方》采用了独幕体形式，演出总时长约 100 分钟。在相对紧凑精简的戏剧框架下，《来自远方》的整体舞台调度显得高效流畅、顺滑自然，其不同戏剧场景之间的迅速切换，堪与电影剪辑效果相媲美。《来自远方》中最令人赞叹的舞台设计，当属 12 把单背靠椅的精湛运用，它们几乎构成了剧中所有重要场景的核心舞美元素。在演出过程中，这 12 把单背靠椅分别由剧中 12 名演员 [①] 各自掌控。由于座椅本身构造轻巧，便于灵活移动和瞬间组合，因此可以利用演员的身形移位，最大限度地发挥座椅自由组合的可能性，从而高效构建并串联起剧中发生于不同时空的戏剧场景。

① 《来自远方》全剧仅出现 12 名演员，但每位演员均承担着多个角色（一人分饰多角）。该剧用最精简化的演员阵容，讲述了当年数千名旅客滞留甘德镇时发生的诸多动人事件。

在真实历史中，由于"9·11事件"发生突然，大量常规飞行的赴美航班不得不紧急改变航线，临时降落到美国境外相对安全的地点。这其中，就包括38架最终改道降落于加拿大甘德小镇的飞机航班。于是，对紧急状况不甚了然的机舱乘客，以及被恐慌气氛紧紧包裹的舱内场景，必然成为《来自远方》重点关注的戏剧板块。舞蹈设计师凯利·迪瓦恩充分挖掘了座椅在舞台空间内便捷移动的道具优势，构思出一系列可快节奏切换的舞台走位。在舞台灯光的精密协助下，演员们利用座椅的组合造型以及自身的肢体配合，为观众呈现出若干航班机舱内的飞行动态（比如，突如其来的气流颠簸、下降上升中的摇晃倾斜等）。与此同时，随着12把座椅摆放角度和组合方式的不断切换，舞台上的机舱场景呈现出完全不同的观察视角，宛如一台360度旋转的摄像机机位，为现场观众呈现出更加清晰多维、立体全面的机舱画面（见图6-54）。而不同视角下的机舱画面，无形中也放大了演员们的细微表情和肢体细节，更有助于观众精准捕捉每个角色面对突发变故后的情绪变化，为之后的戏剧叙事铺陈更丰满的人物形象。

除了险象环生的机舱场景，舞台上的这12把座椅还构建出《来自远方》中另一段风格迥异的舞台叙事。随着世界各地旅客的突然到访，甘德小镇一贯安宁恬静的乡野生活被瞬间打破。如何为这7000多位不同语言、不同种族、跨越各年龄段的陌生人，提供一个温暖舒适的临时居所，成为小镇居民在极短时间内必须勇敢面对的巨大挑战。于是，舞台上的座椅摇身一变成为甘德小镇的各种生活场景。无论是酒吧、咖啡厅，抑或是居民家宅，这些可以随意移动并重新组合的座椅，在甘德小镇的时空中构建出一幅幅充满温情与

图 6-54　百老汇首演版《来自远方》，座椅构建而成的不同机舱场景
图片来源：纽约时报官方网站、百老汇官方网站、twitter 官方网站、jessicabird 网站

希望的生活画卷，并与紧张恐慌的机舱时空形成鲜明的情绪对比和视觉反差（见图 6-55）。而这，恰恰是《来自远方》主创团队在舞美设计上的睿智精妙之处。在这片方寸土地的边远小镇里，一种普世人性、超越种族、弱化宗教与道德观分歧的仁义大爱，正在润物细无声地滋养着每一个不安的灵魂。面对如此高尚深邃的戏剧命题，主创者却并未选择铺天盖地的炫目服化道，而是将目光锁定在最质朴无华的舞台道具上。这种以小人物见大事件、以微空间显大背景、返璞归真式的戏剧叙事，反而更能让现场观众感同身受，并在不知不觉中领悟到人性的光辉和大爱的意义。

图 6-55　百老汇首演版《来自远方》，座椅构建而成的不同小镇场景

图片来源：jessicabird 网站、Getty Images 网站、broadwaydirect 网站、百老汇官方网站

4. 音乐剧《悲喜交家》中的舞美设计

2013 年 10 月 22 日首演于外百老汇的音乐剧《悲喜交家》，将两年后登陆百老汇的地点选定在位于曼哈顿 50 街的方圆剧院。该剧院拥有 840 个座席，是 41 个百老汇大剧院中体量相对较小的一座 [1]。然而，让方圆剧院脱颖而出的是其舞台布局——采用了百老汇大剧院少有的环状结构，即表演空间出现于整个剧场的最中央，观众席则围绕舞台环形分布（见图 6-56）。

[1] 百老汇剧院区主要包括散布于时报广场周边的 41 个座席容量 500 人以上的大型剧院（其中 9 个剧院为千人座席以下，其余均为千人座席以上）。百老汇大剧院中，座席容量排名前三位的分别是格什温剧院（1933 个座位）、百老汇大剧院（1761 个座位）、新阿姆斯特丹剧院（1747 个座位），而排名最后三位的分别是海斯剧院（Hayes Theater，597 个座位）、塞缪尔·弗里德曼剧院（Samuel J. Friedman Theatre，650 个座位）、美国航空剧院（740 个座位）。

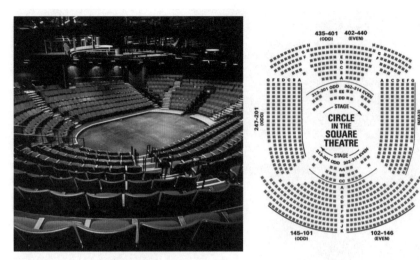

图 6-56 纽约方圆剧院，环形舞台及其座位图
图片来源: pinterest 网站

　　顺应着环形剧场的独特空间优势，音乐剧《悲喜交家》在舞美设计上突破了传统大剧院舞台作品的思维范式。如第三章中所述，《悲喜交家》穿插着并行交错的三条叙事线索，以"幼—青—中"不同年龄段的艾莉森的视角，剥丝抽茧般为现场观众缓缓揭开这个五口之家平静生活背后的隐秘往事。方圆剧院的环形舞台布局，宛如量身定制一般，恰到好处地契合了《悲喜交家》基于三段时空的平行叙事。一方面，方圆剧院360度的舞台空间，可以更好地呈现三个彼此独立又相互影响的时空故事，并为现场观众提供全面立体的舞台画面（见图6-57）；另一方面，前后（或内外）布局的传统舞台，往往会因为距离远近或角度正斜，给观众留下一种基于视觉感受的舞台叙事主次之分。对于多数观众而言，舞台前侧或最中间的位置，很自然成为最吸引其注意力的焦点。然而，方圆剧院采用了观众席环绕四周的剧场构造，无形中将现场每位观众，均匀紧密连接在以

图 6-57　上演《悲喜交家》时的方圆剧院舞台布局
图片来源：benstanton 网站

舞台为圆心的表演空间里。相比之下，环形布局弱化了舞台——观众席前后分置而带来的距离感，一定程度上消解了因单视角而产生的主次差异，为观众提供了一个均衡、客观、多维的舞台叙事空间，并在演员与观众之间营造出更加亲密融洽的表演氛围。

　　与此同时，《悲喜交家》带有一定回忆录的性质，剧中的中年艾莉森不时会以叙述者或旁观者的身份，出现在自己童年和青年的时空里，与现场观众一同分享在自己生命中留下深刻印记的记忆点滴（见图 6-58）。因此，环形结构的舞台布局，正好契合了该剧带有一定审视意味的舞台叙事。四面环绕的观众席视角形成一种自然围观的态势，让观众在不知不觉中幻化为整个故事的观察者，从而在演员与观众之间构建起微妙细腻的情感连接。

图 6-58 百老汇首演版《悲喜交家》，中年艾莉森
在童年和青年时空中的旁观审视

图片来源: theatermania 官方网站、纽约时报官方网站、wsj 网站

5. 音乐剧《冥界》中的舞美设计

2019 年正式亮相百老汇的原创音乐剧《冥界》(*Hadestown*)，无疑是当年托尼奖颁奖晚会上的头号赢家，一共入围了 14 个奖项的提名并最终捧走 8 项。这其中就有三个舞美板块的殊荣——"最佳音乐剧布景设计""最佳音乐剧灯光设计"和"最佳音乐剧音效设计"。《冥界》的故事灵感源自一个古老而迷人的希腊神话——《俄耳甫斯与欧律狄刻》(*Orpheus and Eurydice*)，讲述了一段地狱寻妻、生死相隔的凄美爱情，同时穿插了冥王哈迪斯 (Hades) 和冥后珀耳塞福涅 (Persephone) 之间的爱情纠葛。然而，悲恸情爱显然只是《冥界》的叙事外壳，对于现世的隐喻才是全剧最内核的戏剧能量。《冥界》的舞台空间充斥着后工业时代的冰冷气质，阴冷昏暗的灯光色

调、老旧泛黄的木质屋架以及锈迹斑驳的铁梯吊灯，俨然将冥界描绘成一座日夜劳作的地下矿工场。毫无疑问，《冥界》是一部蕴含现实影射与政治嘲讽的音乐剧作品。主创者安娜伊斯·米切尔希望借助一段人间/地狱的生死穿行，描摹出大萧条时代美国工业日趋衰败的景象，并借古讽今地隐喻当下美国政治的种种弊端。《冥界》中，冥王哈迪斯被塑造成一位势利贪婪的矿业主（或公司老板），而所有的冥界亡灵全部沦为供冥王日夜使唤的辛苦劳工。尤其是全剧第一幕的终场曲《我们为何筑起高墙》（*Why We Build the Wall*），更是将讽刺的矛头直指剧目上演之际时任美国总统特朗普下令在美国南部边境修筑高墙的种族隔离举措。

基于《冥界》浓郁深厚的古典神话背景和强烈尖锐的现实批判基调，美国布景设计师雷切尔·豪克（Rachel Hauck）采用了横跨古今的大胆构思。她以古希腊时代的圆形剧场（见图6-59）为基本框架，搭建出一场古典神韵与现代审美水乳交融的舞台布景（见图6-60）。

有意思的是，《冥界》2016年首演于外百老汇的纽约戏剧工作坊，虽然这座小剧场仅可容纳不到200名观众，其裸露的红色墙体内壁却恰好与古希腊时代盛行的砖石剧院风格不谋而合，实可谓一段浑然天成的跨时空舞美碰撞（见图6-61）。

图6-59　修建于公元前2世纪的庞贝剧院（Theatre of Pompeii）遗址
图片来源：worldhistory网站、didaskalia网站

图 6-60　2016 年外百老汇首演版《冥界》，舞台布景模型

图片来源：rachelhauckdesign 网站

图 6-61　2016 年外百老汇首演版《冥界》，舞台实景

图片来源：rachelhauckdesign 网站

　　两年之后，作为正式入驻百老汇的前站，更大制作的《冥界》率先亮相于伦敦西区国家大剧院下属的奥利维尔剧场。虽然奥利维尔剧场已是可容纳1160个座位的大型表演空间，但雷切尔·豪克依然保留了之前小剧场版中浓郁古典风情的希腊时代圆形剧场结构（见图 6-62）。

<p align="center">图 6-62　2018 年伦敦西区版《冥界》，舞台布景模型</p>
<p align="center">图片来源：didaskalia 网站</p>

　　《冥界》主要影射的是 20 世纪 30 年代美国大萧条时期，爵士乐与酒吧文化无疑是最能彰显当时世俗风情的典型艺术元素。于是，在参考了爵士乐发源地（美国新奥尔良地区）的传统酒吧格局之后，雷切尔·豪克在剧院的圆形舞台框架里，搭建出一片香艳旖旎的爵士酒吧布景。如图 6-63 所示，纯木质的厚重吧台餐椅、老式怀旧的拱形扇叶窗台、铁艺镂空的深色旋梯，以及随处散落的酒吧乐器，这些精心雕琢的舞台布景，将整个《冥界》的戏剧氛围瞬间拉回至那个爵士乐和酒吧娱乐盛行的飘摇年代。

　　与此同时，安娜伊斯·米切尔为《冥界》谱写的唱段音乐，也带有浓郁的早期布鲁斯乐和爵士乐风格。而剧中部分角色的舞台造型，明显是对美国 20 世纪二三十年代最盛行流行音乐形式的致意。比如，

图 6-63 2018 年伦敦西区版、2019 年百老汇版《冥界》，舞台实景
图片来源：维基百科、rachelhauckdesign 网站、nycgo 网站

《冥界》中出现的命运三女神[①]，其服装设计、舞台造型和演出风格，均渗透出早期爵士乐领域最常见的女子组合表演痕迹（见图 6-64）。

《冥界》中，男主角俄耳甫斯在一条火车轨道的指引下，从人间穿行至冥王掌控的地下之城。雷切尔·豪克在这里使用了迥然不同的舞台布景，在观众视野中切割出"人间"与"地狱"的天壤之别。原本带有温暖质感的木料布景，逐渐从观众视野中消失。取而代之

① 命运女神（希腊语 Moira），是希腊和罗马神话中决定人类命运的女神，从诗人赫西奥德时代（公元前 8 世纪）开始，被拟人化为三位年长女性，以挂毯编织来决定人类的命运。命运三女神分别是克洛索（Clotho）——生命之线的纺纱者、拉克西斯（Lachesis）——生命之线的测量者、阿特罗波斯（Atropos）——生命之线的切割者。（资料来源：https://www.britannica.com/topic/Fate-Greek-and-Roman- mythology。）

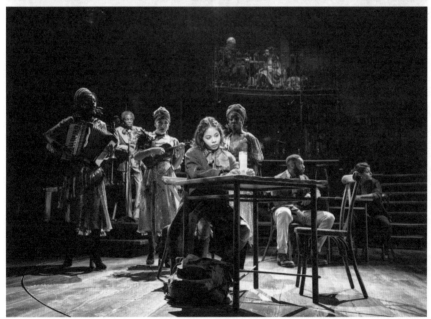

图 6-64　2018 年伦敦西区版《冥界》，"命运三女神"舞台造型，
由迈克尔·克拉斯（Michael Krass）设计
图片来源：rachelhauckdesign 网站

的是一个以灰泥质地为主导的阴冷视界。昏黄摇曳的硕大吊灯下，
头戴盔式灯帽、身穿背带工裤的矿工们，正挥汗如雨、不分昼夜地
辛苦劳作。灯光设计师布拉德利·金（Bradley King），在这里特意

使用了整体暗黑的光源基调，舞台上仅突出五个橘黄色、从天而坠的长吊绳大灯泡（见图 6-65）。与此同时，雷切尔·豪克充分调动了悬顶灯绳因剧烈摇晃而产生的视觉冲击感，用昏黄、冰冷、不稳定的感官刺激，带领观众步入一段遥远幽长的地狱旅程。

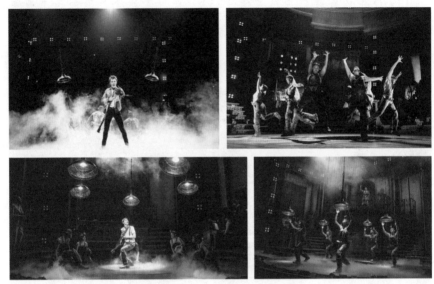

图 6-65 布拉德利·金为伦敦西区和百老汇首
演版《冥界》制作设计的舞台灯光

图片来源：rachelhauckdesign 网站、nycgo 网站

6. 音乐剧复排版中的舞美设计

除了让人耳目一新的原创剧目，音乐剧舞台上对于经典剧目的复排，也会在舞美设计上开辟思路，让年代相对久远的音乐剧佳作焕发出符合新时代审美的舞台风貌。比如，第二章中提到的音乐剧《伙伴们》复排版，导演玛丽安·艾略特对原剧本中的角色性别做出大胆调整，把原本的男主角鲍比更换为女性角色博比，并在原剧的五种婚姻模式中添加了一对同性伴侣。与此相对应，《伙伴们》2018

年伦敦西区复排版和 2021 年百老汇复排版 ① 在舞美设计上均渗透出新时代的审美趣味,这也让苏格兰设计师邦尼·克里斯蒂(Bunny Christie)同时捧走了 2019 年奥利弗奖和 2022 年托尼奖颁发的两尊"最佳布景设计奖"。

1970 年的百老汇原版《伙伴们》,采用了冰冷疏离的后工业舞台风格,用几乎架空的钢筋架骨构建出类似牢笼的公寓格局,暗示出大都市中看似亲密实则冷漠的人际关系(见图 6-66)。

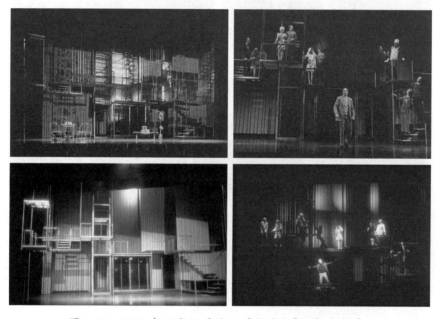

图 6-66　1970 年百老汇首演版《伙伴们》,舞台布景,
由鲍里斯·阿伦森(Boris Aronson)设计
图片来源: playbill 官方网站、medium 网站、纽约公共图书馆数字资源

① 首轮演出之后,音乐剧《伙伴们》先后经历了 5 次复排,其中 1995 年百老汇复排版上演于纽约环形剧场,1995 年伦敦西区复排版上演于伦敦多玛仓库剧院,2006 年百老汇复排版上演于纽约埃塞尔巴里摩尔剧院,2018 年伦敦西区复排版上演于伦敦吉尔古德剧院(Gielgud Theatre,986 个座位),2021 年百老汇复排版上演于纽约伯纳德·雅各布斯剧院。

相较而言，最新一轮的复排版《伙伴们》在舞台布景上散发出更热烈浓郁的都市气质。在明艳色调霓虹灯管拼接而成的巨大剧名字母前，舞台上的都市男女们，尽情演绎着新时代西方社会最具代表性的若干两性（或同性）关系（见图 6-67）。

与此同时，在霓虹闪烁的大剧院舞台背景下，邦尼·克里斯蒂又巧妙融会了小剧场式的布景设计风格，在舞台中央安置了一个柜体剖面的小舞台。这个狭小紧凑的方块结构，似乎暗示着全剧核心探讨的婚姻世界（见图 6-68）。

有意思的是，在这个原本已很局促的柜体空间中，时常还会出现两个略显浮夸的庞大充气数字"3"和"5"，这显然传递出复排版主创团队对于现代婚姻制度的全新解读。35 岁，似乎已经成为世俗

图 6-67　2018 年伦敦西区复排版《伙伴们》，剧名设计

图片来源：bunnychristie 网站

图 6-68　2018 年伦敦西区复排版《伙伴们》，小舞台

图片来源：bunnychristie 网站

社会对于婚配年纪的刻板定义。而狭小空间里因这两个数字而产生的强烈压迫感，俨然暗示着婚姻本身带来的责任与束缚。如此鲜明的舞台造型，势必给现场观众造成强烈的视觉冲击，进而引发其对现代社会中两性问题客观而理性的深刻思考（见图6-69）。

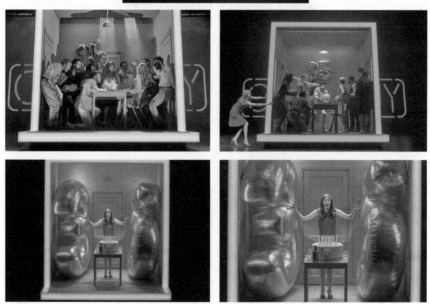

图 6-69　2018 年伦敦西区复排版《伙伴们》，舞台布景

图片来源：bunnychristie 网站

与首演版相仿，复排版《伙伴们》同样采用了不确定的开放式结局。在众人期盼的眼神中，博比面带微笑、眺望远方……（见图 6-70）虽然主创者依然没有向观众交代女主角对于婚姻的最终抉择，然而这样的舞台画面，似乎传递出一种对于人类婚姻制度的乐观态度和美好愿景。

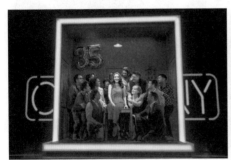

图 6-70　2021 年百老汇复排版《伙伴们》，舞台布景
图片来源：BPS 官方网站、纽约时报官方网站

音乐剧《西区故事》也是世界音乐剧舞台上频繁制作并重新上演的经典佳作。《西区故事》的历年复排版，大多在舞美设计上洋溢出新时代的艺术气息，呈现与原版截然不同的舞台风貌。在 1957 年《西区故事》百老汇首演版中，设计师奥利弗·史密斯（Oliver Smith）采用的舞美设计基本遵循着写实主义的艺术风格，其主旨是凸显该剧凝重悲情的戏剧主题。因此，《西区故事》首演版的舞台布景，尽可能还原了曼哈顿贫民社区的真实面貌，回避了刻意渲染和过分夸张的舞台造型。这某种程度上，也使演员自身的肢体动作成了整场演出中最显著突出的视觉元素。然而，在近些年世界各地的复排版制作中，《西区故事》的舞美设计均呈现出抽象化的风格处理，多用相对意象的空间布局替代首演版中充满市井气息的实物布景（见图 6-71、图 6-72）。

图 6-71　2013 年柏林喜歌剧院（Komische Oper
Berlin）版《西区故事》，舞台场景

图片来源：planethugill 网站、dna 网站、estherbialas 网站

图 6-72　2017 年伊斯坦布尔佐鲁表演艺术中心（Zorlu Performing
Art Center）版《西区故事》，舞台场景

图片来源：dailysabah 网站

　　2020 年《西区故事》再次登陆百老汇，该复排版导演伊沃·范·霍夫（Ivo van Hove）大胆摒弃了传统意义上的实物道具，采用了基于实时影像和动态视频的舞台布景处理。在布景设计师扬·弗斯威维尔德（Jan Versweyveld）和投影设计师卢克·豪斯（Luke Halls）的协作下，2020 年版《西区故事》的舞台被不同放置角度的摄像机位全面覆盖。在不同视角的取景下，舞台上的表演场景被实时投射到背景大屏幕上。那些被摄像机镜头现场捕捉到的动态画面，随即便转化为演出空间里最重要的舞台布景（见图 6-73）。更重要的是，镜头语言无形中放大了舞台演员的细微表情。这些在大剧场空间里极易被观众忽视的表演细节，通过大屏幕的夸张与强调，与舞台上的肢体张力相得益彰，更加渲染出《西区故事》中蕴藏的强烈戏剧冲突。

　　上述类似的实时影像和动态视频设计，也出现在 2019 年百老汇

图 6-73　2020 年百老汇复排版《西区故事》，基于实时影像的舞台场景

图片来源: nypost 网站、百老汇官方网站、纽约时报官方网站

复排版《俄克拉何马》中（见图6-74）。尽管在一些相对传统保守的戏剧人士看来，这些将镜头语言融入现场表演的舞美处理，似乎有悖于剧场艺术的初衷和精髓。然而，面对数字媒体和影像技术势不可挡的趋势，拥有数千年历史传承的舞台表演艺术，也许可以选择更加客观理性的态度，审视并接纳新时代带来的理念革新与观念迭代。音乐剧舞台上的所有勇敢尝试，势必会让悠久传统的剧场表演艺术，重新焕发出新时代的生命活力和灿烂激情。

图 6-74　2019 年百老汇复排版《俄克拉何马》，舞台场景

图片来源：Whats On Stage 网站、RIT 网站

第二节
小剧场式音乐剧舞美逻辑

相较于约千人座位容量的大剧院，500 座位容量以下的小剧场，往往偏向于非商业化且风格相对实验性的音乐剧作品。以纽约外百老汇为例，据外百老汇数据库 ① 公布的 2022 年之前的数据，演出活动较活跃且被官方认可的外百老汇剧院共 60 余座，其中体量最小的是位于曼哈顿百老汇大街 2162 号的麦金 - 卡泽尔剧院（McGinn-Cazale Theatre，108 个座位），而体量最大的则是位于曼哈顿 42 街附近的新胜利剧院（New Victory Theater，499 个座位）。根据外百老汇数据库官网的明确定义，外百老汇舞台作品须同时符合以下三个条件：

（1）上演于位于曼哈顿地区、座位容量在 100 ~ 499 人的剧院 ②，或者获得了露西尔·洛特尔奖的提名；

① 外百老汇数据库（The Internet Off-Broadway Database，IOBDB），由露西尔·洛特尔剧院开发和资助，其中包括剧目、剧院、创作者、演员等数据信息，是外百老汇各类演出数据的权威记录。

② 据外百老汇数据库的说明，自 2022—2023 年演出季开始，外百老汇联盟修改了资格要求，将曼哈顿地区 76~99 座位容量的微型剧场也纳入外百老汇作品的上演定义。因此，截至 2023 年 5 月，外百老汇联盟认可的剧院数量已增加至 324 座。

（2）制定出至少一周演出时长的固定或非固定演出时间表；

（3）演出面向戏剧评论家和普通观众开放。①

此外，成立于1959年的外百老汇联盟，也在其官网上对联盟成员资格做出了特别说明，并同样于2023年开始将外百老汇从业者所处的剧院规格明确定义为76～499的观众容量②。与此类似，伦敦剧院区也有一个与主流大剧院相对应的外西区（Off West End），其中包括百余座散落在伦敦不同区域的小型剧院，座位容量为40～400不等，被俗称为"边缘剧院"（fringe theatre）。

由此可见，剧院容量不仅是一个体现观众容量上限的数字，更是影响作品整体创作思路、导演风格以及舞美呈现的重要参数。这也就解释了，为何纽约百老汇和伦敦西区等世界级剧院联盟会采用截然不同的经营思路，分别管理体量差异明显的大剧院和小剧场，并专门设立定位明确的独立奖项，将大剧院和小剧场的舞台作品分门别类地单独评比。比如，以托尼奖或奥利弗奖为代表的主流戏剧奖项，其评审范围主要偏重于百老汇/伦敦西区的大剧院，入选作品也多为高成本、繁制作、雅俗共赏的商业化剧目。与此同时，百老汇/伦敦西区还专门成立了一系列小型奖项，如纽约戏剧评论圈奖、外戏剧评论圈奖、奥比奖、露西尔·洛特尔奖、外西区剧院奖（The Off West End Theatre Awards）等，其关注视角主要锁定外百

① 原文：
· Played at a Manhattan theatre with a seating capacity of 100-499 or was eligible for the Lucille Lortel Awards
· Intended to run a closed-ended or open-ended schedule of performances of more than one week
· Offered itself to critics and general audiences alike

② 资料来源：https://www.offbroadway.org/about-1，访问时间2023年6月15日。

老汇或外西区，入选剧目也多为非商业化、低成本、简制作、偏实验性的小众剧目。

值得一提的是，外百老汇或外西区并非完全脱离主流剧院的孤立存在，而是大型音乐剧作品的重要孵化地。经过外百老汇或外西区舞台洗礼的音乐剧作品，其中不少最终成功蜕变并入驻了主流大剧院。比如，2015 年 2 月 17 日首演于外百老汇公共剧院的音乐剧《汉密尔顿》，凭借其初次亮相的精湛表现而石破天惊，一举夺得 2015 年外百老汇演出的诸多殊荣——10 项露西尔·洛特尔奖、3 项外戏剧评论圈奖、8 项戏剧课桌奖、1 项纽约戏剧评论圈奖、1 项戏剧世界奖、1 项克拉伦斯·德文特奖、1 项外百老汇联盟奖（Off Broadway Alliance Awards）、1 项奥比奖等。这些外百老汇奖项的普遍认可，不仅为《汉密尔顿》半年后正式入驻主流百老汇造足声势，而且为该剧进一步的大剧场制作吸引到充足的制作经费与人力资源。《汉密尔顿》的成功并非个例，以它为代表的大量小剧场演出，是推动整个音乐剧产业良性发展的重要领地。小剧场不仅为音乐剧行业提供了自由创新、先锋探索的空间与沃土，也为大剧院舞台孵化出更多可以经受住市场考验并在观众口碑中脱颖而出的优质作品。

一、小剧场简约而非简单的舞美设计

鉴于低成本的制作预算和小体量的剧院格局，小型音乐剧的舞美制作显然不能照搬大剧院的制作模式和风格导向。诚然，有限的资金和局促的演出空间，可能一定程度上限制了小剧场音乐剧在舞美设计上的尽情发挥。但是，如同硬币的正反面，这些看上去的劣势，反过来却激发出小剧场另辟蹊径的舞美设计思路。纵观当今百老汇

和伦敦西区的舞台，以大量资金投入为后盾的服化道，以及以尖端科技为背书的舞台设备，依然还是大剧院音乐剧舞台呈现上的重要前提。相比之下，小剧场音乐剧的舞美设计，则体现出更加多样化的艺术追求。无论是乖张另类的人物造型，还是质朴简洁的舞台道具，抑或是对表演空间的重新定义，小剧场音乐剧如同一朵朵肆意生长的娇小野花，共同绽放出一个千姿百态、姹紫嫣红的舞台世界。

以外百老汇为代表的小剧场音乐剧，往往更倾向使用简约抽象的布景道具，用写意含蓄却蕴藏深意的舞台表达，引发观众在想象空间里构建出丰富多彩的戏剧世界。比如，外百老汇音乐剧中的经典《异想天开》，1960 年 5 月 3 日正式亮相位于纽约格林威治村①的沙利文街小剧场。这是一个仅百余座席的小型演出空间，全部舞台道具仅有一方木台、一块布帘、几把椅子以及一件盛放有若干小道具的行李箱。在百老汇大剧院音乐剧平均制作费用约 25 万美元的 20世纪 60 年代，《异想天开》仅支出了 900 美元道具费和 541 美元服装费，却创造了连续上演 42 年共 17 162 场的演出奇迹。此外，《异想天开》还先后四次上演于伦敦（1961 年、1969 年、1990 年和 2010年），且在 2006—2017 年再次入驻外百老汇②，最终为剧目初始投资人赚得了 240 倍的收益回报，这不可不谓音乐剧史上难以复制的制作传奇。《异想天开》全剧仅出现八名演员和两名乐手，而其幕后

① 格林威治村（Greenwich Village）位于纽约曼哈顿下城西侧，北面以 14 街为界，东至百老汇大道，南至休斯顿街，西至哈德逊河，其中散布着很多小型演出场地，也是纽约大学（New York University）的校园聚集区。

② 复排版《异想天开》2006 年 8 月 23 日上演于纽约外百老汇的戏剧中心剧院（The Theater Center，199 个座位），该剧院 2016 年后更名为斯内普剧院（The Snapple Theatre）。复排版《异想天开》连续上演至 2017 年 6 月 4 日，一共演出 4390 场。

制作团队更是将人员精简到极致。布景设计师艾德·维特斯坦（Ed Wittstein）一人身兼四职，同时承担起《异想天开》首演版的布景设计、服装设计、道具制作和灯光设计。令人难以置信的是，面对如此繁重的舞美工作量，艾德·维特斯坦却只领504.48美元的周薪，堪称音乐剧行业上最具奉献精神和敬业理想的舞美设计师。

　　《异想天开》的整体舞台设计风格，深深植根于悠久渊源的古老戏剧传统。在看似简陋朴素的舞台道具下，艾德·维特斯坦融入了高度风格化的舞美设计理念，其背后蕴含着对古典戏剧艺术的崇高致意。首先，虽然首演《异想天开》的沙利文街小剧场舞台空间非常有限，艾德·维特斯坦依然在舞台中央安置了一块方寸见方的小木台，并让其成为整场演出最核心的表演板块。这个立于表演空间中央的小舞台处理，最早可以追溯到10—16世纪盛行于欧洲民间的移动戏台（pageant wagon），最初主要用于在中世纪教堂周边上演宗教题材的神秘剧（mystery play）（见图6-75）。

图6-75　中世纪欧洲上演神秘剧的移动戏台

图片来源：维基百科、hubpages 网站

在沙利文街小剧场的舞台中央，艾德·维特斯坦用木材和立杆，搭建起一个两三米见宽的方型木台。演出过程中，《异想天开》所有演员的表演空间，基本汇集在方型木台及其周围。这样的空间处理，宛如舞台上的聚光灯效果，将全场观众的注意力，集中到一个相对狭小却又亲密的区域（见图6-76、图6-77）。而这无形中也对每位演员的表演基本功和舞台掌控力提出了更加严苛的要求。事实上，胜任小剧场音乐剧演出并非易事。小型演出空间，无疑缩短了观众与演员之间的距离。而微型舞台的设置，更加放大了每位演员的细微

图 6-76　20 世纪 60 年代外百老汇首演版《异想天开》，
基于方型木台的舞台场景

图片来源：raleighlittletheatre 网站、纽约公共图书馆数字资源

图 6-77　1984 年外百老汇首演版《异想天开》，基于方型木台的舞台场景

图片来源：纽约公共图书馆数字资源

表情与细节动作，将所有演员放置于同等重要的演出位置。无论是承担最多唱段的叙事者埃尔·加洛（El Gallo），还是虽无台词却穿插在每个场景中的默者（Mute），《异想天开》中的每一位演员都必须展现出自己最优质的表演状态，才能给近在咫尺的观众带来心悦诚服的最佳观剧体验。

此外，《异想天开》在表演风格上，还充分借鉴了意大利传统喜剧[①]和日本能剧[②]的审美意蕴。后两者都是拥有悠久历史传承的古老舞台艺术形式，其最具魅力的共通之处在于基本不依赖实物布景或道具，而是将舞台呈现的核心汇焦于演员自身细腻生动、妙趣横生的戏剧表演。鉴于此，艾德·维特斯坦采用了写意审美趣味的舞美笔调，将极简主义风格的布景／道具设计发挥到淋漓尽致。《异想天开》首演版中，舞台上最醒目的布景当属一块印有紫色剧目字母的白色布帘（见图 6-78、图 6-79）。演出开始前，这块布帘会悬挂在方型木台两侧的立杆上。随着钢琴与竖琴的前奏音乐，演员们直接走上舞台，丝毫不掩盖地大方卸去布帘，然后在方型木台边布置起简单小道具。一场看似童话却蕴含着深刻现实寓意的音乐剧作品，就这样自然而然地拉开帷幕，舞台上的一切显得毫不刻意、轻松自在。

在浪漫离奇的叙事外壳下，《异想天开》实则探讨着一个非常严

① 意大利传统喜剧（Commedia dell'arte），最早形式的职业化戏剧表演形式，源于意大利并在 16—18 世纪风靡整个欧洲地区，以头戴类型化面具的即兴默剧表演为特色。（资料来源：维基百科。）

② 能剧（Noh），14 世纪以来传承于日本的舞剧形式，也是全世界至今依然定期上演的最古老戏剧艺术之一，常以传统文学故事为基础并将其中的超自然存在转化为人类形象，主要依托程式化的传统手势表达情感，并佩戴不同类型的符号性面具，如鬼、女、神、魔等。（资料来源：维基百科。）

图 6-78 1963 年外百老汇首演版《异想天开》，演员在布帘前的场景

图片来源：playbill 官方网站

图 6-79 2008 年外百老汇复排版《异想天开》，演出开始前的舞台布帘

图片来源：playbill 官方网站

肃的戏剧命题——美好梦想与残酷现实之间的差异。为了凸显剧中角色在童话与现实世界中的不同经历与感悟，艾德·维特斯坦别出心裁地手工剪制出一个圆形纸板，并将其中一面漆成黑底色上的一轮白色新月，而另外一面则漆成亮黄色的一轮艳阳。演出过程中，这个圆形纸板被悬挂在方型木台一侧的立杆上。随着剧情在童话与现实间的切换，演员们会不时翻转纸板的新月面或太阳面（见图 6-80）。这个四两拨

图 6-80　1984 年外百老汇首演版《异想天开》，演员手持新月纸板的舞台场景

图片来源：纽约公共图书馆数字资源

千斤的微型道具处理看似简单，却极富想象力。在舞台灯光的配合下，"新月"对应着蓝紫色调的童话场景，现实中的一切琐碎与不完美都隐藏在昏暗幽静的夜色中，每一个角色似乎都沉溺于自己海阔天空的妄想与自我陶醉的梦幻中（见图 6-81）。然而，随着圆形纸板的翻转，"太阳"照耀下的真实世界变得明亮而又刺眼，褪去幻象后的现实残缺一览无余，所有角色不得不重新审视自己曾经的选择与执念……（见图 6-82）

　　与此同时，《异想天开》外百老汇首演版的导演沃德·贝克（Word Baker），并没有刻意回避演员与道具之间的关系，甚至没有安排专门的舞台道具人员。除了方型木台，《异想天开》中的道具多为体积很小的物件（如木棍、项链、书本、面具、假发、花束等）。演出过程

图 6-81　2021 年密西根提比斯歌剧院（Tibbits Opera House）
版《异想天开》，"新月"下的舞台场景

图片来源：encoremichigan 网站

图 6-82　2012 年弗吉尼亚舞台剧院（Virginia Stage Company）
版《异想天开》，"太阳"下的舞台场景

图片来源：josezayasdirector 网站

中，演员们在表演节奏不间断的同时，自行从道具箱中拿取自己需要
的小物件。剧中唯一没有台词的默者，除了承担部分布置道具的工作，
还时不时扮演起隔在两个家庭之间的那堵"墙"。某些场景中，默者
会伫立于方型木台的后侧高位并向前伸直手臂，示意一堵篱笆墙的存
在。此外，默者还时常穿插于其他戏剧场景中，用极其简约的道具手
法，渲染起一段段生动有趣的舞台画面。比如，剧中男女主角互诉衷

肠的对唱曲《烟雨将至》(*Soon It's Gonna Rain*),在这一场景中,默者会以"墙"的身份出现在男女主角身后,并不时在情侣头顶上方制造出一些浪漫气氛,如摇曳树枝、抛撒碎纸屑等,舞台上俨然一幅树影婆娑、细雨纷飞的温情画卷(见图 6-83、图 6-84、图 6-85)。

从《异想天开》这部音乐剧常青树作品中不难看出,小剧场舞美设计有着自成体系的创作逻辑与审

图 6-83 1960 年外百老汇首演版《异想天开》,唱段《烟雨将至》中默者抛撒纸屑

图片来源:纽约公共图书馆数字资源

图 6-84 1984 年外百老汇首演版《异想天开》,唱段《烟雨将至》中默者抛撒纸屑

图片来源:纽约公共图书馆数字资源

图 6-85 2014 年雷普剧院(Rep Stage)版《异想天开》,唱段《烟雨将至》中默者摇曳树枝

图片来源:baltimoresun 网站

美趣味。从某种意义上来说，大剧场音乐剧的底层创作逻辑，类似于好莱坞商业大片。在充足资金与先进技术的保障下，大剧场音乐剧凭借热烈劲爆、恢宏震撼的视听效果，带领现场观众体验一段段超越平凡世界的剧院神奇之旅；相比之下，小剧场音乐剧的舞美创作理念与东方戏曲艺术殊途同归，在尽可能弱化服化道实物的同时，将艺术创作的核心回归至舞台表演本身。小剧场中那些看似简单质朴的布景道具，实则蕴含着主创者精妙的隐喻与意象。借助演员细腻的肢体动作与声调表情，这些写意风格的舞美设计，反而在观众的想象空间里激发出气韵生动、变幻莫测的戏剧维度，最终实现大剧场不可替代的别致舞美效应。

二、小剧场对于音乐剧表演艺术的重新审视

虽然以外（外）百老汇或外西区为代表的小剧场演出，不能左右整个音乐剧行业的创作理念与审美原则，却代表着音乐剧（乃至整个舞台表演艺术）领域对于未来发展可能性孜孜不倦的探索。相较于电影、电视或网络短视频等近百年间发展成熟的表演形式，发生于剧场空间里的实时戏剧表演，已经延续了数千年的蓬勃生命，并早已渗透在人类文明的发展脉络中。自诞生以来，戏剧艺术一直背负着人类对于生命、自然、伦理、哲学等问题的深刻思考，是不同时代世界观、生命观和伦理观的鲜活载体。纵观漫漫历史长河，影响着一代代人生命轨迹的伟大戏剧作品层出不穷，而这其中也包含着诸多经历岁月千锤百炼的音乐剧经典。我们不能否认传统对于舞台表演艺术的意义，随着人类文明的前行，对于传统的质疑与颠覆，却成为舞台表演在内容与形式上不断更新迭代的原动力。尤其

当人类文明的快车驶入日新月异的 21 世纪，数字科技的迅猛发展，几乎颠覆了人类千百年来习以为常的认知体系和生命方式。虚拟世界、元宇宙等全新概念，强烈冲击着人类的传统生命观与世界观，而这势必会激发出人类对于整个舞台表演艺术的重新审视与定义。

1. 音乐剧《踩》中的舞美设计

1994 年 2 月入驻纽约奥芬剧院的《踩》，显然是对传统舞台表演模式的全新挑战。在主创团队独具匠心、充满创意的编排设计下，那些日常随处可见的生活用品（如垃圾桶、笤帚、桌椅、水桶、脸盆、报纸等），成为舞台表演中最重要的发声乐器和叙事手段（见图 6-86、图 6-87、图 6-88）。传统戏剧概念中相对静止的舞台道具，竟摇身一变为《踩》最核心的表演元素。从某种层面上来说，《踩》试图突破传统舞台表演形式的桎梏，对舞台道具进行了全新的解读。与此同时，相较于传统舞剧或音乐剧，我们很难用特定的舞蹈风格去明确定义《踩》中出现的肢体动作。然而，《踩》中的舞蹈设计同样兼备着精良巧妙的编排和显而易见的叙事。更重要的是，《踩》中舞者的所有肢体动作，均深深植根于实物道具本身。在舞者充满爆发力与控制力的肌肉操控下，那些原本毫无生命力的废弃物件，犹如被施了神奇的魔法，带给现场观众一段充满创意和想象力的奇妙节奏之旅。

2. 音乐剧《极限震撼》中的舞美设计

如果说《踩》对于传统舞美设计的突破主要体现在对于实物道具的重新定义，那么，2007 年亮相于外百老汇达里尔·罗斯剧院

图 6-86　纽约版《踩》，舞台场景

图片来源：STOMP 官方网站

图 6-87　伦敦版《踩》，舞台场景

图片来源：STOMP 官方网站

图 6-87 （续图）

图 6-88 美国及世界巡演版《踩》，舞台场景

图片来源：STOMP 官方网站

图 6-88 （续图）

的《极限震撼》，则是将叛逆的视角投向对传统表演空间的颠覆。正如本章第一节中所述，舞台与观众席前后分置，或者观众席环绕于舞台四周，是大多数音乐剧观众熟悉并适应的剧场空间。千百年来，对应着这种固定规则的剧场结构，戏剧领域也逐步衍生出一套与之相匹配的体系化舞美设计逻辑。无论是布景的设置，还是道具的体量，抑或是灯光的布局，舞美设计中的所有细枝末节都必须充分考虑剧场的空间、舞台的格局以及演员与观众之间的关系。

然而，《极限震撼》彻底推翻了传统剧院的空间布局模式。正如第一章中所述，《极限震撼》首演的达里尔·罗斯剧院，翻建于一座旧式挑高建筑。主创者首先充分发挥了建筑本身的绝对层高，将传统意义上的舞台直接提升至半空，完全改变了表演区与观剧区之间的空间布局。演出过程中，从天而降的透明幕台，以及散布在剧院内不断伸展并移动的布景，让固定且唯一的舞台不复存在。与此同时，主创者还撤除了剧场空间里的固定席位。于是，观众在《极限震撼》中的视线感受，不再局限于身体前侧，而是蔓延至整个剧场360度的全部空间。随着剧情的发展以及移动舞台的切换，观众可以自由游走于空旷的剧场地面，表演区与观剧区之间的隔阂被进一

步消解。

　　除了剧院空间的重新定义,《极限震撼》对于不同表演载体的设计也突破了传统意义上的舞台概念。《极限震撼》中出现了多个表演空间,其方位、高度、形态、质感各有千秋,呈现出截然不同的设计思路与艺术风格。比如,《极限震撼》中悬挂于半空中的透明水幕,凸显着水的美学意向(见图6-89)。因此,幕布本身的密封性、

图 6-89 《极限震撼》不同演出版本中的水幕场景

图片来源:tripadvisor 网站

透光度与润滑感等，背后都蕴藏着道具组精妙的设计考量。一方面，幕布的材质要具备足够的承载力，在盛有一定体量液体的同时，还要确保可以承担住数个演员的身体重量；另一方面，幕布的材质还要具备良好的透光性与延展性，确保站立于幕布下方的观众，可以清晰观察到表演者在水中的肢体动态和身体造型。与此同时，灯光师也充分挖掘了光源在幕布和水等介质中的折射效果，运用不同色调、角度、光泽的灯光设计，渲染出一场亦真亦幻、动静结合的光影盛宴。

除了悬挂于半空中的透明水幕，《极限震撼》剧场内还散布着多个形态各异的舞台空间。无论是穿梭于剧场中央的移动桌面，还是摇晃于高空中的硕大球体，抑或是耸立在半空中的旋梯高台，再或是覆盖住剧院四壁的巨幅幕帘，这些表演空间显然已经与传统意义上剧场舞台相去甚远(见图6-90)。我们很难用约定俗成的戏剧逻辑，去衡量发生于这些空间中的表演内容。但毫无疑问，这是一场对未来舞台空间布局和剧场表演模式的大胆探索，为全世界戏剧工作者提供了更开阔的艺术视野与创作思路。

图6-90 《极限震撼》不同演出版本，多维
度的表演空间和多样化的舞美设计
图片来源：tripadvisor网站

图 6-90 （续图）

3. 音乐剧《无眠之夜》中的舞美设计

兴起于 20 世纪 80 年代的浸没式戏剧[①]，已经成为近 10 年风靡全球的现象级戏剧概念。如果说《极限震撼》开启了更多舞台空间可能性的探索，那么，浸没式戏剧则进一步瓦解了演员与观众之间的隔阂，将表演区域延展至演员与观众身处的每一寸空间。2011 年 3 月 7 日，一场名为《无眠之夜》(Sleep No More) 的表演横空出世，瞬间引发了百老汇专业戏剧人士和普通观众的普遍关注。《无眠之夜》的创作灵感源自莎翁的经典作品《麦克白》[②]，在叙事逻辑与表现手法上却与传统戏剧表演方式大相径庭。《无眠之夜》上演于纽约曼哈顿下城区一座历史悠久的传奇酒店——麦基特里克 (McKittrick Hotel)。该酒店竣工于 1939 年，原本想要打造为纽约最奢靡豪华的酒店，却在开业前遭遇"二战"爆发，从此永久封闭，且从未对公众正式开放。2011 年，在英国戏剧公司庞克庄科 (Punchdrunk) 的精心策划下，这座尘封已久的麦基特里克酒店再现于公众视野，并焕发出一缕浪漫神秘、令人神往的艺术气息。

在酒店原本楼层和房间格局基础上，《无眠之夜》的舞美团队将一个个相互独立的酒店房间打造成舞美风格千姿百态的若干演出空间。演出中，麦基特里克酒店的五个楼层，分别对应着剧中不同定位的戏剧场景。演员们不时穿行于楼层与房间之间，用一种动态支

[①] 浸没式戏剧 (Immersive Theater)，摒弃了传统意义上的舞台，将观众完全融入表演本身，演出过程中允许观众与演员或周围环境产生互动，从而打破了传统戏剧表演中隔绝演员与观众的"第四堵墙"。(资料来源：维基百科。)

[②] 《麦克白》(Macbeth，全名《麦克白的悲剧》The Tragedie of Macbeth)，是莎士比亚享誉全球的经典悲剧作品，正式发表于 1623 年。

离的叙事逻辑，串联起全剧并进交织的不同故事线索。《无眠之夜》的舞美团队明确定义了每个楼层的戏剧属性，并将每层分布的所有房间，分别设计成独树一帜的舞美风格。

（1）麦基特里克酒店五楼

五楼对应于詹姆斯国王疗养院（The King James Sanitarium），多数房间被设计为带有精神病院元素的布景风格，如医护办公间、软垫墙牢房、监护室、浴室、病人记录和样品收纳室等（见图6-91），是剧中女护士肖（Nurse Shaw）时常出没的场合。此外，五楼还设置了一座雾气环绕、如同迷宫的幽暗树林，其中隐藏着一间小木屋，其内居住着一位幽灵般的戏剧人物——前护士长朗（Matron Lang）。

图6-91 纽约版《无眠之夜》，麦基特里克酒店五楼，詹姆斯
国王疗养院，监护室、浴室、牢房、医护室、树林等
图片来源：arkadiaco网站、纽约时报官方网站

图 6-91 （续图）

（2）麦基特里克酒店四楼

四楼对应于剧中的加洛格林（Gallow Green）小镇，以一条主街道贯穿，主要房间分置于街道两旁，大多为用途各异的商铺，如巴加兰先生（Mr. Bargarran）的动物标本店、富尔顿先生（Mr. Fulton）的裁缝店、罗伯逊先生（Mr. Robertson）的殡仪馆、王子马尔科姆（Malcolm）的侦探社、阿什利夫人（Mrs Ashleigh）的糖果店、女巫黑卡特（Hecate）的药剂店以及一座地下酒吧等（见图 6-92）。在《无眠之夜》演出过程中，麦基特里克酒店四楼出现的戏剧场景数量最多。因此，四楼中每个房间的舞美布景，也显得更加琐碎精细。小到每个挂饰的设计制作，大到整街店铺的门脸装修，四楼场景中的每一件道具都是精良考究的精品，无不彰显着《无眠之夜》舞美团队在布景与道具打磨上的孜孜不倦与精益求精。

（3）麦基特里克酒店三楼

三楼对应于《麦克白》原剧中不同角色的生活场景，如麦克德夫（Macduff）一家的住所（包括儿童间、办公间、休息区等），一间属于麦克白夫妻的带浴缸超大卧室，以及墓地、雕像花园等公

图 6-92 纽约版《无眠之夜》,麦基特里克酒店四楼,加洛格林镇,
主街、殡仪馆店门、动物标本店、药剂室、侦探社等

图片来源: arkadiaco 网站、jennyweinbloom 网站、beyondthelines2016 网站

共场所。麦基特里克酒店三楼是剧中主要角色麦克白夫妻与麦克德
夫一家的重要活动区域,也是全剧最具戏剧爆发力的场景发生地(见
图 6-93)。比如,第八场戏(Scene 8)中,麦克白亲手杀死了老国
王邓肯(Duncan),之后仓皇逃回自己的卧室。麦克白夫人及时出
现,一边为丈夫沐浴更衣,洗净其沾满鲜血的双手,一边竭力抚慰
丈夫近乎崩溃的情绪……这是一段充斥着恐慌迷乱的戏剧场景,混
杂着暴力血腥和不可言说的情欲(见图 6-94)。也正是从这一刻开始,
麦克白逐渐被欲望的黑洞吞噬,开始一步步迈向人性扭曲的不归途。

图 6-93　纽约版《无眠之夜》，麦基特里克酒店
三楼，麦克白卧室中的戏剧场景

图片来源：jennyweinbloom 网站、beyondthelines2016 网站

图 6-94　纽约版《无眠之夜》，第八场戏的场景

图片来源：jennyweinbloom 网站、beyondthelines2016 网站

　　顺应着对于人性黑暗面的戏剧雕琢，《无眠之夜》舞美团队刻意渲染
了麦克白卧室在舞美布景上的压抑质感。幽黑阴郁的房间、旧式厚
重的家具、暗紫绢制的床榻、冰冷突兀的浴缸，所有这一切似乎都
在宣告，一场注定走向死亡与毁灭的人性悲剧即将上演。

（4）麦基特里克酒店二楼

二楼原本是麦基特里克酒店的大堂，基本维系着20世纪30年代的经典内饰风格，其中还分布有酒店前台、公共电话亭和餐厅等不同功能区（见图6-95）。麦基特里克酒店二楼是《无眠之夜》中所有角色的入场之所，也是调整全剧戏剧节奏的重要场合。

图6-95　纽约版《无眠之夜》，麦基特里克酒店二楼，大堂、前台、电话亭等
图片来源：beyondthelines2016 网站

与此同时，贯穿整剧的三位巫师[①]也时常出没于此层空间，她（他）们分别是：性感巫师（Sexy Witch），一袭低胸蓝绿连衣裙、妩媚妖娆的成熟女性；男孩巫师（Boy Witch），身穿黑色燕尾服、涂抹浓厚眼影、身后有尾的年轻男子；秃头巫师（Bald Witch），一袭绿色连衣裙或深蓝色无袖连衣裙的光头女性（最初戴假发）（见图6-96）。这三位巫师穿插于全剧始终，似乎总在不经意间闯入他

———————————

[①] 三位巫师是莎士比亚原剧中的角色，也被称为怪异姐妹（Weird Sisters）或任性姐妹（Wayward Sisters），与希腊神话中的命运三女神非常相似。

图 6-96　纽约版《无眠之夜》，三位巫师的人物造型

图片来源：beyondthelines2016 网站

人的故事线索，并随手拨弄起剧中人物的命运锁链，牵引所有角色走向各自冥冥注定的命运结局。

（5）麦基特里克酒店一楼

　　一楼分为上下夹层，底层是一座大型宴会厅。《无眠之夜》中为数不多的集体戏场景，如"晚宴"（The Banquet）便是发生于底层的主舞台。一楼中间层是老国王邓肯的套房，其中包括卧室、祈祷室、图书馆、沙发区以及一个堆满各式钟表与行李箱的小房间（见图 6-97）。这间套房不仅是老国王自己的住所，也是麦克白忠党班柯（Banquo）时常出没的区域。纽约版《无眠之夜》中，邓肯的卧

图 6-97　纽约版《无眠之夜》，麦基特里克酒店一楼，
邓肯套房里的卧室、祈祷室、钟表房等
图片来源：beyondthelines2016 网站

室被设计成一个帐篷形态的卧榻，其内摆放着数十个白色方形鹅毛枕。这便是剧中老国王被麦克白残忍杀害的地点，而这些鹅毛枕也成了捂死老国王的杀人凶器。

除了打破传统剧院格局的五层舞台布局，《无眠之夜》在现场观众的沉浸式体验上，也尝试了更具突破性的演出流程。以纽约版《无眠之夜》为例，该剧每场演出时间大约持续三小时，剧中演员会以一小时为单位进行情景再现，每人每场各自完成三次循环表演。这也就意味着，《无眠之夜》中的所有演员，会在演出开始后的每小时整，再次回到各自最初的戏剧场景（楼层与房间），然后完整再现此前一小时的表演内容。与此相对应，所有观众自进入麦基特里克酒店电梯那一刻起，必须戴上面具并全程保持沉默，演出过程中不可以说话或使用手机／相机等。在满足上述要求的前提下，现场观众可以自由穿行于麦基特里克酒店的五个层楼，任意出入所有开启的房间，并自行探索不同场景中的每个道具细节，如打开抽屉／门，寻找其中琐碎物件的隐藏信息（如文件、衣服、糖果等）等。

如此亲密深入的沉浸式观剧体验，进一步打破了剧场空间里表

演区与观剧区的分割，并赋予每场演出一定程度上的随机性与不确定性。虽然《无眠之夜》中每个角色的表演内容已提前有所编排和设计（如每位演员出现的场景顺序及其对应的楼层/房间等）。但是，相较于传统舞台表演，《无眠之夜》的表演空间已渗透至剧场的每一个角落，这也赋予演员更广阔的自我发挥余地，将现场表演的掌控权更大程度地交还到演员手中。此外，虽然《无眠之夜》的观众必须头戴面具、全程静音，但他（她）们在表演空间里的随机移动，无形中增添了演出现场的不确定因素。现场观众聚集的规模、分布的疏密、移动的速度等，都会让《无眠之夜》的每场演出变得独一无二、不可复制（见图6-98）。

图 6-98　纽约版《无眠之夜》，不同场景中的演员与观众

图片来源：nypost 网站、buzzfeednews 网站、nycgo 网站、becomeimmersed 网站

图 6-98 （续图）

　　为了增强演出现场的随机性和不可控性，《无眠之夜》剧组鼓励观众与演员之间产生积极互动。于是，在演员的诱导启发下，现场观众被激发出或主动，或被动，或激情，或含蓄的各色回应。一种基于演员与观众交流的奇妙化学反应，始终蔓延在《无眠之夜》的表演空间里。而这，显然进一步强化了《无眠之夜》每场演出不可预知的独特氛围。每一位观众的社会背景、性格特质、肢体能力等，都有可能反过来影响到场景中每位演员的表演情绪与戏剧发挥。就演员自身而言，这种近距离互动的浸没式剧场表演，无疑是一把利弊兼备的双刃剑。它一方面对演员自身的舞台掌控力与临场发挥力提出更高要求，另一方面让每场演出变得更具挑战度与新鲜感，反向激发出演员持续饱满澎湃的表演热情。

　　不难看出，以外（外）百老汇或外西区为代表的小剧场领地，浓缩着当今时代整个戏剧行业对于未来可能性的新锐尝试。虽然这些更具实验性的表演概念和舞美逻辑，还不能代表或引领以纽约百老汇（伦敦西区）为代表的主流音乐剧市场，但是这丝毫不能抹杀小剧场演出对于整个舞台表演艺术的开拓性意义，尤其是小剧场对于全新表演模式的探索与开辟，以及对于传统舞美设计理念的解构

与重塑。这势必会给主流音乐剧创作带来最鲜活的创意和最奇妙的灵感，最终推动整个音乐剧行业走向更加生机盎然的明天。

【小结】

综上所述，舞美是音乐剧舞台上最绚烂奢华的生命绽放，也最能彰显音乐剧作为一门现场表演艺术的舞台魅力。一方面，舞美让相对抽象的音乐剧文本，具象为一幅幅鲜活多姿的视觉呈现；另一方面，舞美也为演员的戏剧表演强势助力，在最大程度凸显每位演员身段、音调、表情的同时，将演员个体完美融会于舞台的整体叙事画面之中，最终在观众视角中完成一段充满想象力的音乐剧奇幻之旅。

结语

　　本书用六章分别阐释了剧本、歌词、音乐、舞蹈、舞美等不同艺术元素，在音乐剧成型过程中的重要意义和风格显现。不难看出，音乐剧是一种区别于其他舞台表演艺术并具有一套独立审美原则的舞台艺术形态。在遵循戏剧逻辑的前提下，音乐剧团队将台词、歌词、音乐、舞蹈、舞美等不同创作板块，巧妙融会于剧本构建起的戏剧框架中。毫无疑问，戏剧性原则是音乐剧首要坚守的艺术根基。离开了戏剧属性，音乐剧将无异于歌舞杂耍或者综艺表演，根本上偏离了作为一种独立舞台表演艺术的创作前提。正因如此，目前不少全球顶尖的音乐剧专业，均开设于综合性大学下属的戏剧院校，如美国卡内基·梅隆大学（Carnegie Mellon University）下属的戏剧学院（School of Drama）、美国纽约大学（New York University）下属的蒂施艺术学院（Tisch School of the Arts）、美国密歇根大学安娜堡分校（University of Michigan-Ann Arbor）下属的音乐—戏剧—舞蹈学院（School of Music, Theatre and Dance）、英国伦敦大学（University of London）下属的金史密斯学院（Golden Smith）、英国伦敦大学下属的皇家中央演讲和戏剧学院（The Royal Central School of Speech and Drama）、英国南威尔士大学（University of South Wales）下属的皇家威尔士音乐戏剧学院（Royal Welsh College of Music & Drama）、英国萨里大学（University of Surrey）

下属的吉尔福德表演学院（Guildford School of Acting）等。这些业内信息也侧面表明，要想成为一名合格的音乐剧演员，不仅要在歌唱／舞蹈等方面具备优异的表演天赋，还应该接受系统、严苛、完备的戏剧训练，方能最终胜任集歌唱、舞蹈、表演于一体的音乐剧舞台。

与此同时，虽然同属于一个大的戏剧范畴，音乐剧在创作原则与审美逻辑上却有别于话剧、歌剧、舞剧等其他舞台表演艺术。与更注重台词表达和文字意蕴的话剧相比，音乐剧的创作重心更偏重于歌词陈述和音乐张力。相较于话剧演员赖以生存的台词功底，音乐剧演员在舞台上的艺术呈现，更依附于人声在音乐性上的细腻雕琢以及人声与器乐间的默契配合。同理，歌剧和舞剧的艺术审美，更专注于相对专一的艺术范畴。无论是古典歌剧对于美声唱法的精雕细刻，还是不同舞剧对于特定舞蹈语汇的极致追求，这些相对传统的舞台表演，更专注于一套已独立完善且自成体系的艺术原则，其背后强大的艺术生命力是对单一表演模式近乎极限的挖掘与雕琢。相比之下，整个音乐剧行业从诞生至今不过百年，它的成型与发展建立在其他舞台表演艺术长达数百年的艺术经验与创作成果之上。虽然自身历史不算悠久，但相对短暂的历程反而赋予音乐剧更加多元开放的视野和兼容并蓄的心态。人类在表演艺术领域漫长探索过程中沉淀积累下来的所有智慧财富，均成为滋养音乐剧舞台表达的文化土壤与艺术养料。因此，无论是在音乐种类、演唱方式、声音表达，还是舞蹈风格、肢体语汇、动作呈现上，音乐剧渗透出来的审美原则汲取了舞台表达的所有可能性。从戏剧文本出发，音乐剧创作团队为不同风格气质的剧目，量身定制出最能体现戏剧主题的音乐语汇、肢体动作和舞美风格等。这种海纳百川的思路，造就了

音乐剧舞台上百花齐放的鲜活景象。从古典到流行，从科班到乡野，不同地域、种族和文化传统的表演艺术形式，都有可能在音乐剧舞台上脱胎换骨为一种全新的生命绽放。这一点，无疑成为音乐剧风靡全球并呈现出旺盛生命力的重要原因。

诚然，当人类文明的快车驶入科技革命和信息爆炸的新世纪，全球音乐剧行业正面临着史无前例的巨大挑战。虽然单纯就舞台表演行业而言，音乐剧依然是全球剧院票房收益的中坚力量。但是，随着信息时代人类对于网络平台和虚拟世界的日趋依赖，通过数字手段获得听视觉的审美享受，已成为大多数人更加便捷且相对廉价的首选娱乐方式。电脑特效技术的日臻娴熟以及网络短视频风格的千姿百态，极大丰富了观众的艺术视野和审美维度，留给音乐剧现场表演可以去挖掘的艺术空间变得越发局促。从某种意义上说，目前音乐剧行业面临的竞争压力，并非来自其他门类的舞台表演艺术。面对来自虚拟世界异彩纷呈、令人应接不暇的感官刺激，受限于剧场空间、声学条件和实时表演，整个剧场表演行业正面临着共同纠结的困境难题。如何延续已拥有千百年艺术生命力的剧场艺术，并让其焕发出属于新时代的艺术魅力和审美特质，这显然不是一个轻松的文化命题。然而，纵观人类艺术领域的每一次历史飞跃，似乎都伴随挑战与机遇的并存。虚拟世界对于真实世界的解构，人工智能对于人脑极限的挑衅，也许会反向刺激传统的剧场艺术，使它们不得不寻求出一条可以驾驭新时代审美趣味的全新创作思路。让我们拭目以待多元文化冲击下音乐剧艺术创作的变革与发展，期待更多属于新时代的音乐剧佳作留存于人类文明的历史长河中。

关于图片版权的声明

官方网站、dancetabs 网站、wbur 网站、波士顿歌剧院官方网站、nybooks 网站、Frank Loesser 网站、互联网电影数据库、bodyballet 网站、lyrictheatrevt 网站、theatrebythesea 网站、伦敦凤凰剧院官方网站、broadwaybox 网站、racked 网站、Bühne 杂志官方网站、secretmanchester 网站、musicaltheatrelivesinmesite 网站、leonacreo 网站、Del Mar Times 官方网站、Micheal Curry Design 网站、visaliatimesdelta 网站、中国日报官方网站、Susan Hilferty 官方网站、concreteplayground 网站、forum-theatre 网站、vulture 网站、disguise 网站、Frozen 官方网站、roomforzoom 网站、Dominik Gehl 网站、Getty Images 网站、safarway 网站、纽约客官方网站、巴黎歌剧院官方网站、alphacoders 网站、northjersey 网站、vanderbilt 大学网站、parisianfields 网站、donttakepictures 网站、twitter 官方网站、olsenactuators 网站、sarahkier 网站、britishheritage 官方网站、nytix 网站、curveonline 网站、broadwayinchicago 网站、deadline 网站、japhyweideman 网站、theatermania 官方网站、fords 网站、firebellylawncare 网站、jessicabird 网站、broadwaydirect 网站、benstanton 网站、wsj 网站、worldhistory 网站、didaskalia 网站、rachelhauckdesign 网站、nycgo 网站、bunnychristie 网站、BPS 官方网站、planethugill 网站、dna 网站、estherbialas 网站、dailysabah 网站、nypost 网站、Whats On Stage 网站、RIT 网站、hubpages 网站、raleighlittletheatre 网站、encoremichigan 网站、josezayasdirector 网站、baltimoresun 网站、STOMP 官方网站、arkadiaco 网站、jennyweinbloom 网站、beyondthelines2016 网站、buzzfeednews 网站、becomeimmersed

网站。

我们尽了最大努力，但仍有部分图片未能联系到图片的版权方，如果能够获得这些图片的版权信息，我们将及时提供出版信息并根据相关的版权法或公约对版权方表示感谢。